KB045339

예술의 부활, 인간의 발견

르네상스 미술
The Art of the Renaissance

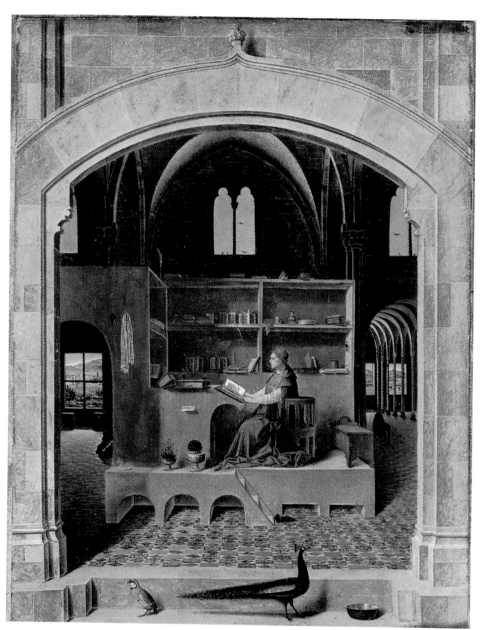

안토넬로 다 메시나, 〈서재의 성 히에로니무스〉

예술의 부활, 인간의 발견

르네상스 미술
The Art of the Renaissance

피터 머레이 · 린다 머레이 지음
김숙 옮김

도판 251점, 원색 172점

SIGONGART

이 책에 소장품을 게재할 수 있도록 허락한 박물관과 미술관, 개인소장가 모두에게 감사를 전한다. 또한 8-9쪽과 12-15쪽에 『알기 쉬운 르네상스*The Portable Renaissance Reader*』(Ross와 McLaughlin 편집, 뉴욕, 1958) 인용을 허락해 준 바이킹 출판사에도 고마움을 표한다. 116쪽에 실린 알베르티의 『회화론*On Painting*』의 구절은 존 R. 스펜서(Routledge and Kegan Paul Ltd., 런던, 1956)의 번역문이며, 15쪽의 인용문은 W. K. 퍼거슨의 『르네상스*The Renaissance*』(Henry Holt and Co. Inc., 뉴욕, 1940)에 수록된 것이다.

시공아트 058
예술의 부활, 인간의 발견
르네상스 미술
The Art of the Renaissance

2013년 1월 11일 초판 1쇄 인쇄
2013년 1월 18일 초판 1쇄 발행

지은이 | 피터 머레이 · 린다 머레이
옮긴이 | 김숙
발행인 | 전재국

편집 | 한국미술연구소

발행처 (주)시공사 · 시공아트
출판등록 1989년 5월 10일 (제3-248호)

주소 | 서울특별시 서초구 서초동 1628-1 (우편번호 137-879)
전화 | 편집 (02)2046-2843 · 영업 (02)2046-2800
팩스 | 편집 (02)585-1755 · 영업 (02)588-0835
홈페이지 www.sigongsa.com

The Art of the Renaissance by Peter and Linda Murray
Copyright ⓒ 1963 Thames & Hudson Ltd., London
Reprinted 2006

ISBN 978-89-527-6805-6 04600
ISBN 978-89-527-0120-6 (세트)

파본이나 잘못된 책은 구입하신 서점에서 교환해 드립니다.

차례

1

르네상스의 의미

르네상스라는 단어는 흔히 통용되고 있지만 상세하게 정의를 규명하려는 이는 많지 않다. 이 책은 초기 르네상스, 즉 레오나르도 다 빈치Leodardo da Vinci, 미켈란젤로Michelagelo Buonarroti, 라파엘로Raphael에 이르러 정점에 도달해 지금도 미의 시금석으로 여겨지고 있는 미술양식인 르네상스의 형성기를 전반적으로 다룬다. 르네상스 시기는 이탈리아에서 다른 어느 지역보다도 앞선 15세기 또는 일찍이 조토Giotto(1337년 사망)가 활동하던 14세기에 시작하여, 16세기 라파엘로의 사망(1520) 이후에서 틴토레토Tintoretto의 사망(1594) 이전에 이르는 어느 시기 종말을 고한다. 르네상스는 '재생'을 의미하는데, 15세기와 16세기 이탈리아인은 당대를 로마제국 멸망(천년 이상이 지난 과거) 이래 가장 우월한 시대로 생각했으며 이러한 견해는 후세에도 이어져 온다. 천 년간 잠들어 있다 깨어난 문예의 부흥이라는 사고는 이탈리아에서 비롯된 것으로, 다음과 같은 인용문에서 쉽게 찾아볼 수 있다. 마르실리오 피치노는 1492년 미델뷔르흐의 파울에게 보낸 편지에서 이렇게 적고 있다. "이 세기는 황금시대로서 명맥이 끊기다 시피 했던 자유학예(고대 로마 자유시민의 교육에 필요한 7가지 과목, 즉 수학, 기하학, 음악, 천문학, 문법, 수사학, 철학을 뜻한다-옮긴이 주)에 다시 빛을 밝힌다. 문법, 시학, 수사학, 회화, 조각, 건축, 음악, 오르페우스의 리라에 맞춰 부르는 고대 송가 등 모든 일이 이곳 피렌체에서 일어났다. 고대인의 경배를 받았으나 거의 잊혀졌던 것들이 이제 실현되고, 지혜와 웅변 그리고 신중함과 전술은 한데 겸비된다. 마치 팔라스 여신의 화신인 듯한 우르비노 공작 페데리고가 좋은 예다…… 친애하는 파울, 당신

도 알다시피 이 세기에 천문학은 완벽한 수준에 다다르고, 피렌체에서는 어둠 속에 묻혀 있던 플라톤의 가르침이 광명을 되찾는다." 반세기 전 로렌초 발라도 라틴어의 우수성을 찬양하며 같은 의견을 피력한다. "라틴어의 영광은 녹슬었고 곰팡이가 피었다. 이렇게 된 이유에 대해 현자들의 의견이 분분하고 다양한데, 필자는 이중 어느 하나를 수긍하거나 배척하지는 않는다. 단지 자유학예, 회화, 조각, 모델링, 건축과 밀접히 관련된 예술이 오랫동안 너무도 타락하여 문학 자체와 더불어 거의 사멸했으나, 작금에 이르러 다시 소생하여 새로이 등장한 수많은 출중한 미술가와 문인이 왕성하게 활동하고 있다고 지적할 뿐이다……." 그러므로 르네상스란 훌륭한 라틴 문학의 부흥과 훌륭한 시각미술의 부흥 모두에 해당된다. 당대인들이 훌륭한 라틴어 구사를 중시한 이유 중 하나는 라틴어가 전 인구의 극소수를 차지하는 식자층의 공용어라는 사실에 있다. 이보다 불분명하긴 해도 또 다른 이유로는 막 모습을 드러낸 새로운 유럽 국가를 들 수 있는데, 중앙집권 왕정체제인 프랑스와 영국, 그리고 상인 중심의 자치공동체인 이탈리아 대부분의 도시국가가 그 예이다. 이러한 국가에서는 여전히 통용되던 로마법에 정통한 전문 행정관료를 필요로 했다. 이들은 필연적으로 세속적인 신학문을 대변하게 되었으며, 성직자의 신학연구와 마찬가지로 라틴어가 기본이었다.

화가인 조르조 바사리Giorgio Vasari는 1550년 미술사에 있어서 최초의 중요한 저서를 집필했다(이 책은 대성공을 거두어 1568년에 증보판이 출간되다). 그 역시 미술 부흥이란 중세의 오랜 잠에서 깨어난 고대의 재생이라는 견해를 공유했다. 『미술가평전Lives of the Painters, Sculptors, and Architects』에 붙인 서문에서 그는 다음과 같이 밝히고 있다. "그러나 필자가 '옛날'이라 부르는 것과 '고대'라 부르는 것을 분명히 설명하자면, '고대'의 것이란 콘스탄티누스 대제 이전의 코린토스, 아테네, 로마, 기타 유명 도시에서 네로 황제, 베스파시아누스 가문의 황제들, 트라야누스 황제, 하드리아누스 황제, 안토니우스 황제 때에 제작된 작품을 말하며, 한편 '옛날'의 것은 그린다기보다 채색하는 데 익숙한 그리스인의 일부 후손이 성 실베스

트로 시대부터 그때까지 제작한 작품을 뜻한다…… 미술이 어떤 식으로 보잘것없는 시초에서 출발하여 최고 위치에 도달했고 어떻게 그 절정에서 완전히 몰락했는지를 살펴보면, 결국 미술도 본질적으로 생물의 유기적 성장과정과 마찬가지로, 마치 인간의 몸처럼 태어나 성장하고 늙고 죽음에 이른다. 이제 미술이 다시 한 번 태어나는 과정을 거쳐 우리가 살고 있는 시대에 완성의 경지에 이르는 경위를 쉽게 이해할 수 있을 것이다……."

이러한 자신만만한 견해는 19세기에 승인을 받는다. 프랑스 역사가 미슐레는 1855년 처음으로 '르네상스'라는 단어를 라틴 문학의 부흥이나 고전에서 영향 받은 미술양식에 국한하지 않고 역사의 한 시기를 일컫는 형용사로서 사용한다. 곧이어 정확히 1860년에 르네상스는 과도한 영광의 세례를 받게 되며 그 광채는 아직도 여전하여 모든 이탈리아인은 의식 있는 미술애호가의 대변인, 모든 정치인은 마키아벨리, 모든 교황은 알렉산드로스 6세 같은 괴인 또는 율리우스 2세와 레오 10세 같은 탁월한 계몽후원자로 간주된다. 후자의 경우 선택은 역사가 개인의 정치적 종교적 공감대와 연결되는 일이 드물지 않다. 역사에 대한 이러한 접근법 중 가장 위대한 기념비작은 야콥 부르크하르트의 『이탈리아 르네상스의 문화*Civilization of the Renaissance in Italy*』로, 1860년에 출간되어 지금까지도 영향력을 행사한다. 뒤이어 영어권 독자를 위한 저서로 존 애딩턴 시먼즈의 『이탈리아 르네상스*Renaissance in Italy*』가 출간되었다. 두 저서는 다소 낭만적인 어조로 이 시기를 다루는데, 혈기 넘치는 이탈리아의 기질을 때로는 액면 그대로 다루어 당혹스런 결론을 내놓기도 한다. 시먼즈의 경우 저자의 기질과 성장과정으로 인해 이탈리아 문화의 가치에 대해서 상당 부분 반감을 드러내며, 르네상스의 진정한 이해와는 당연히 거리가 먼 입장에 서 있다. 하지만 이러한 단점은 미켈란젤로 전기 서술에 있어서 이 기이한 천재에 공감과 통찰력을 부여하기도 한다.

부르크하르트의 제자이자 계승자인 하인리히 뵐플린Heinrich Wölfflin은 일면 더욱 성공을 거두었다. 1899년 첫 출간된 그의 『고전미술*Classic Art*』

은 형식적 관점에서 이탈리아 르네상스 미술을 다루고 있으며, 미술작품의 분석 그 자체를 넘어서지 않는다. 그렇지만 뵐플린이 오로지 미학적 충동이라는 시각에서 이 시기 미술을 설명한 것은 아니다. 미켈란젤로의 후기작인 〈피에타Pietà〉의 숭고한 연민 또는 도나텔로Donatello의 〈막달라 마리아Magdalen〉도2의 열정이 형상의지에 의해서만 비롯되었다는 상상은 단견이다. 르네상스 미술의 근원적 영감을 직시하지 않는 태도는 인문주의라는 단어를 부적절하게 사용하는 작금의 상황과도 상통한다. 사실 15세기와 16세기 이탈리아 미술은 '고전적 주제'를 다룰 때도 그 뿌리와 의미에 있어서는 전적으로 그리스도교적이다. 보티첼리Sandro Botticelli의 〈봄의 우의(프리마베라) The Allegory of Spring (Primavera)〉도1가 비의적이고 정교하게 다듬어졌다 해도 여기에서조차 그리스도교적 해석을 엿볼 수 있다. 의심할 바 없이 마사초Masaccio, 도나텔로, 피에로 델라 프란체스카Piero della Francesca, 벨리니Giovanni Bellini는 프라 안젤리코Fra Angelico나 미켈란젤로 못지 않게 공공연히 또는 암묵적으로 그리스도교적이다. 보티첼리가 〈비너스의 탄생〉을 그렸고 알베르티Alberti가 『건축론De re aedificatoria』에서 '신전'과 '신들'을 언급했으며 인문주의 시인이 마르스와 베누스에 대해 글을 쓰거나 천문학을 진지하게 연구했기 때문에, 한 세기 전에는 상식과 학식을 갖춘 자는 누구나 새로운 이교도로서 배교자 율리아누스의 발자국을 따라 불경不敬을 조장하려 했다고 생각했다. 이러한 오류는 인문주의라는 단어를 '비非신성(인간이 만물의 척도일 뿐 아니라 목적 자체라고 보는 일종의 대체종교)'의 뜻으로 보는 근대의 오용에 의해 한층 심화되었다. 따라서 근대의 무신론자는 피코 델라 미란돌라 또는 마르실리오 피치노에게서 그럴듯한 조상을 구하려고 한다.

사실 르네상스에서 인문주의humanism란 레오나르도 부르니가 키케로와 아울루스 겔리우스로부터 받아들인 단어인 후마니타스humanitas, 즉 인간의 존엄한 가치라 할 '인간다움'에 관한 연구를 의미한다(인문학이라는 단어는 스코틀랜드 대학에서 아직도 라틴 및 그리스 문학을 뜻한다). 물론 신학과는 구분되지만, 이는 반대라는 의미가 아니다. 상반된다기보

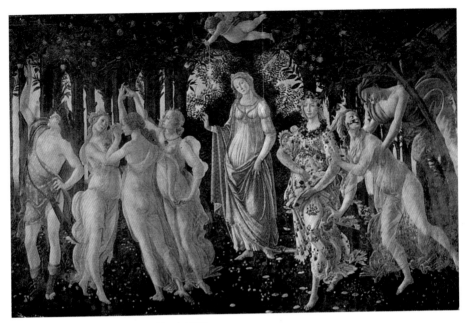

1 **보티첼리.** 〈봄의 우의(프리마베라)〉

다는 세속적 신학문과 예로부터의 성서연구가 병행된다는 사실을 염두에 두어야 한다. 신학문이란 법학이나 의학이 아니라 새로운 맥락에서 본 언어, 문학, 철학 연구이다. 이는 고대, 특히 라틴어를 사용한 위대한 대가를 영웅시하는 태도를 설명해준다. 인문주의자는 신학이나 의학에서는 아마추어였지만 문법, 수사학, 시, 역사, 라틴(때로는 그리스) 문학의 저자 연구에 있어서는 열의에 찬 전문가였다. 이들은 고대의 지혜와 우아한 산문을 재창조하고자 문헌 비평과 철학을 창안했다. 그러나 고전작가를 당연히 광범위하게 인용하면서도 이교의 고전과 그리스도교의 고전을 명확히 구분 짓지는 않았다(예외적으로 성 히에로니무스보다는 키케로를 선호했다). 최근의 인문주의 역사가 P. O. 크리스텔러Kristeller는 『르네상스 사상: 고전, 스콜라 철학, 인문주의의 흐름Renaissance Thought: The Classic, Scholastic, and Humanistic Strains』에서 다음과 같이 기술한다. "우리는 종교적 신념에 찬 르네상스 인문주의자가 스콜라 철학을 공격하면서 그리스도교 성서 원

전과 교부시대 자료로 돌아가기를 주장한 의미를 이해할 수 있다. 그것은 바로 고대의 산물인 이러한 자료는 그리스도교 고전으로 간주되며, 그러므로 고전 고대의 위상과 권위를 공유하고 역사적 문헌학적 연구방식이 동일하게 적용될 수 있음을 뜻한다." 이는 르네상스 미술가에게도 해당된다. 도나텔로는 가장 좋은 예일 테지만, 15세기 주요 인물 대부분이 초기 그리스도교 미술과 로마 후기미술을 참고로 했고 아우구스투스 황제 시대의 부드럽고 유려한 형태보다는 초기 그리스도교 미술의 극적이고 표현적인 특질을 종종 선호했다.

비트루비우스Vitruvius의 건축서는 적어도 1420년대에는 세상에 알려졌으나 모호한 부분이 많아 거의 주목 받지 못했다. 실제로 15세기 건축은 남아 있는 유적의 정확한 모방에 그다지 구애받지 않았다. 고대를 모방해야 할 범례로 숭배한 것은 사실 16세기 초 이전으로는 소급되지 않는다.

스위스의 성 갈레 수도원에 보존되어 있던 비트루비우스 사본을 재발견한 인물로 추정되는 포조 브라촐리니Poggio Bracciolini는 로마의 유적과 운명의 유전流轉에 대한 애상을 언급했는데, 여기에는 과거 로마에 대한 향수 그리고 이탈리아 땅에 다시 불러오고픈 황금시대 고대 로마에 대한 15세기의 열망이 담겨 있다. 피렌체에서 다름 아닌 브루넬레스키Brunelleschi, 도나텔로, 미켈로초Michelozzo가 로마 건축양식의 재창조를 진지하게 시도하기 이전, 1430년에 포조는 이렇게 적고 있다. "그리 오래되지 않은 시기에…… 안토니오 루스코와 필자는…… 고대 도시의 무너진 건물과 광대한 유적지가 전하는 옛 영광, 그리고 대제국의 믿기 힘든 몰락과 탄식할 만한 운명의 전략을 떠올리며, 폐허로 변한 장소를 사념에 젖어 바라보곤 했다. 이곳에서 한동안 바라보다가 할 말을 잊은 채 한숨을 쉬고 나서 안토니오는 말했다. '아, 포조, 이 유적은 우리의 베르길리우스가 찬양해 마지않던 의사당과는 얼마나 다른가. 황금시대는 지금, 무성한 가시덤불 한때(이 구절은 황금시대는 사라지고 이제는 가시나무로 뒤덮이고 들장미만이 웃자라 있다는 의미이다).' 그러나 로마의 대유적을 여느 도

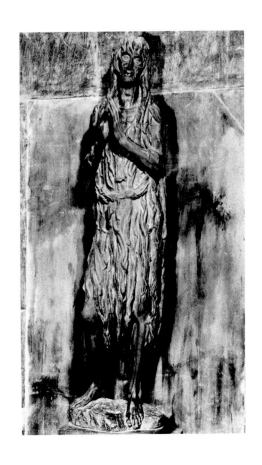

2 **도나텔로** 〈막달라 마리아〉

시와 비교할 수 없음 또한 사실이다. 이곳의 재앙은 다른 모든 도시의 불행을 훨씬 넘어선다……", "분명 이 도시는 애도의 대상이다. 한때 그토록 수많은 유명인사와 황제, 전쟁의 지도자가 태어났고 출중한 수많은 군주를 키워낸 곳, 위대한 덕목의 부모이자 훌륭한 예술의 어머니가 아니었던가. 군사규율, 도덕과 삶의 정수, 법령, 모든 덕목의 전형, 올바른 삶의 지식이 바로 이곳에서 비롯되었다. 한때 세상에 군림했던 로마는 만물을 뒤엎는 부당한 운명에 의해 이제 제국과 위엄을 빼앗겼을 뿐 아니라 기형적이고 타락한 가장 비천한 노예상태로 전락하고, 유적만이 예전의 당당했던 위세를 전한다……", "하지만 불멸과 각축을 벌인 듯한

도시의 개인주택이나 공공건축물은 지금 여기저기 파괴되고 무너지고 뒤엎어져, 행운의 손길이 미치지 못한다……", "그리고 나서 필자는 답했다. '안토니오…… 한때 자유를 구가했던 이 도시의 개인주택이나 공공건축물이 단지 잔해만 남아 있으니 놀라는 것도 당연하다. 카피톨리노 언덕에는 집정관인 Q. 루타티우스, Q. F. 그리고 Q. 카툴루스가 기초구조물과 기록보관소 공사를 담당한 바 있는 이층 아케이드가 신축건물에 쓰였는데, …… 바로 고색창연함으로 인해 찬양받고 있는 소금공영창고가 그것이다.'"

"이는 대단치 않을지도 모르지만 내게는 무척 감동을 준다. 이러한 기념물에…… 대리석 조각상 5점, 콘스탄티누스 대제 목욕탕의 조각상 4점, 말 조각상(피디아스와 프락시텔레스의 작품) 옆의 입상 2점, 비스듬히 누운 조각상 2점, 마르스 광장의 다섯 번째 조각상을 덧붙이고 싶다…… 그리고 셉티미우스 세베루스가 라테라노 바실리카에 헌납한 도금 기마상도……"

"카피톨리노 언덕은 로마 제국의 중심이며 전 세계의 요새로, 이 앞에선 모든 왕과 왕자가 두려움에 떨었다. 그토록 수많은 황제가 의기양양하게 오르고 그토록 수많은 위대한 인물의 진상품과 전리품으로 장식되던 언덕, 온 세상의 이목이 쏠리던 이곳이 이제 황량한 폐허가 되어 이전과는 전혀 다른 모습으로, 원로원 의석은 포도나무가 대신하고 의사당은 오물천지이다."

로마의 그림자는 이처럼 이탈리아 인문주의자에게 늘 드리워져 있었고 문예부흥에 기여한 문인, 미술가, 후원자에게는 불멸의 명성이 안겨졌다. 따라서 포조의 애가 이후 30년쯤 지나 교황사가敎皇史家 플라티나는 기록하기를, 인문학자이기도 한 교황 니콜라스 5세는 "흔히 계상랑階上廊이라고 하는 성 베드로 대성당 후진後陣의 대궁륭 공사를 시작했다. 이로써 교회는 더욱 장대해지고 더욱 많은 인원을 수용할 수 있게 되었다. 그는 밀비오 다리를 복원했고 비테르보 목욕장이 들어갈 웅장한 궁을 세웠다. 거의 모든 로마 도로가 깨끗해지고 포장된 것은 바로 그의 신념 덕

분이다……그의 석관묘에는 다음과 같은 비문이 적절히 새겨져 있다. 여기 교황 니콜라스 5세 잠들다. 오, 로마여, 그대에게 황금시대를 부활시킨……"이라고 했다.

귀족층은 조상의 업적을 되새기는 경향이 있지만 르네상스 시기 이탈리아인은 시간을 훨씬 거슬러 올라가 고대 로마에서 정신적 조상을 찾았다. 이들은 어떤 봉건사회도 평가는 물론이고 이해도 할 수 없는 무언가를 시도하고 있다는 자각으로 충만했기 때문이다. 정치, 경영, 자본주의 측면에서 볼 때 근대사회는 중세 후기 이탈리아에서 탄생했다. 14세기의 교회 대분열과 아비뇽 유수는 이탈리아에서 하나의 거대한 중심권력(계급과는 무관)이 제거되었다는 뜻이었고, 피렌체와 베네치아의 과두정치체제가 이탈리아 지배세력으로 부상했다. 베네치아는 해상무역, 피렌체는 금융업을 장악했다. 은행업과 대규모 사업, 즉 양모 중심의 국제무역에서 능력을 발휘한 피렌체인에게는 영국과 부르고뉴와의 상거래가 일상화되었는데, 이는 다시 말해 피렌체 지배층의 교육 및 교양의 평균 수준이 상당히 높다는 것을 전해준다. 결국 이러한 계층은 새로운 인문주의 미술의 후원자이자 지지자가 되었으며, 책이 인쇄되고 널리 보급되자 서적구매층을 형성했다. 성직 또는 비교적 거친 군인의 길을 택해야 하는 봉건귀족에 비해 이들은 훨씬 자유롭게 능력을 개발할 수 있었다. "메디치 가문에서는 교양 있는 다수의 은행가와 양모사업가, 플라톤 철학에 매료된 정치가, 시인이자 군주, 두 명의 교황, 용병대장이 배출되었다."

수많은 이탈리아 화파가 서로 다른 상황에 처한 각 도시에서 등장했다. 예를 들어 동방과 이해관계가 있던 베네치아는 외견상으로 당연히 피렌체보다 비잔틴에 가까웠다. 피렌체는 1434년부터 60년간 메디치 가문이 실질적으로 지배했는데, 경제력과 안정을 바탕으로 르네상스의 심장부 역할을 했다. 1494년 메디치 가문이 몰락하자 이탈리아의 주도권은 다시 한 번 회춘한 강력한 교황권의 중심지 로마로 넘어가기 시작했다. 율리우스 2세의 재위기(1503-1513)는 인문주의 최고 절정기 중 하나였다. 하지만 이는 곧 사라지고 만다. 프랑스와 영국을 선두로 하는 새로운 민

족국가가 급속히 세력을 확대했고, 1494년 이탈리아를 침공한 프랑스는 이탈리아를 각각의 소국으로 나누어 복속시키는 일이 얼마나 쉬운지 알게 되었다. 이탈리아인은 통일의 교훈을 너무 늦게 배웠고 1527년의 가공할 만한 로마 약탈사건 이후 프랑스와 스페인은 분열된 이탈리아 반도의 주도권을 두고 전쟁을 벌였다. 비록 16세기 전반에 걸쳐 문화면에서는 세계의 지도자 역할을 했고, 17세기에는 로마를 수장으로 하여 반종교개혁 운동이 전개되긴 했지만, 이탈리아는 19세기 말에 이르러서야 자신의 운명을 결정할 자유를 다시금 누리게 된다.

15세기 부르고뉴의 역사는 거의 상반된 길을 걷는다. 프랑스와 신성로마제국 사이에 샌드위치처럼 낀 이 작은 공국은 영국과 이탈리아와의 양모무역을 기반으로 하여 처음에는 브뤼허, 이후에는 안트베르펜과 같은 항구도시들에 삶을 의존했다. 독립을 유지하기 위해 부르고뉴 공작들은 1419년 프랑스군에게 살해당한 용맹공勇孟公 장부터 1477년 스위스군과 교전 중 사망한 호담공虎膽公 샤를에 이르기까지 가장 봉건적이고 귀족적인 허세를 부리며, 부르고뉴가 애초부터 진정한 중세왕국이기를 바랐다. 중세의 화려한 장관을 정치적으로 이용한 예는 1429년 창설된 매우 귀족적이고 배타적인 금양모기사단과 이후의 가터기사단에서 볼 수 있다. 합리적 판단 하에 부르고뉴는 주로 영국과 불안정한 동맹관계를 유지했다. 이는 프랑스에 대항하기 위해서였는데, 부르고뉴는 영국의 양모를 필요로 한 반면 프랑스의 침탈을 두려워했기 때문이다. 1468년 호담공 샤를이 요크의 마가렛과 결혼한 것은 이러한 정책의 일환이었다. 하지만 이 모든 시도는 샤를 공이 프랑스 왕 루이 11세의 스위스 용병대에 의해 낭시에서 전사하면서 종말을 고했고, 결국 부르고뉴는 신성로마제국에 통합되었다. 카를 5세가 스페인과 신성로마제국의 왕위에 오르면서, 부르고뉴는 16세기에 이탈리아 영토를 전쟁으로 몰고 간 프랑스와 스페인의 갈등 원인 중 하나가 된다.

2

15세기 초 피렌체 미술

새로운 미술양식이 대두하여 옛 양식과 공존하다가 점차 그 자리를 대체하는 것은 특이한 일이 아니다. 일찍이 초기에 고전한 인상주의의 역사가 좋은 예로, 인상주의는 격심한 비판에 부딪히다가 반세기 안에 기성화단으로 당당히 자리매김했고 새로운 비전의 반동에 의해 자취를 감추었다. 15세기 1/4분기 피렌체 미술사에서 흥미로운 점은 하나가 아니라 두 가지 새로운 양식이 전통에 도전장을 내밀었다는 데 있다. 한 세기 전 조토는 서구 유럽미술에 좀 더 인간적인 새로운 시각을 부여했다. 그는 성경 또는 성인의 생애를 전하면서 극적인 몸짓과 얼굴표정에 의존했는데, 설득력 있게 생생한 동작을 취한 인물은 자연을 직접 관찰하는 태도를 전해준다. 조토는 고전 고대 이후의 어느 작품보다도 사실적인 인체묘사에서 큰 진전을 가져왔으며, 조각에서 많은 영감을 받았다. 자연을 실물 그대로 충실히 전하는 방식은 고대미술에서 영향을 받은 조각가 니콜라 피사노Nicola Pisano와 조반니 피사노Giovanni Pisano에서 그 선례를 찾을 수 있다.

　　14세기 초 이탈리아에서 재현적 미술은 한편으로는 로마 미술(특히 조각)의 유산과, 다른 한편으로는 그리스도교적 주제에 내재된 극적 가능성과 연계되었다. 조토에게서 시작된 움직임은 1348년 흑사병으로 인해 갑자기 중단되었고, 15세기 초에 이르러서야 그의 구상이 다시금 주목받았다. 14세기 말 미술은 극단적인 반동의 경향을 보이는데, 이는 흑사병의 결과이기도 하고 일류 미술가가 생존하지 못한 때문이기도 하다. 14세기가 거의 끝날 무렵 먹구름이 다소 걷히면서 생의 환희와 현세적 허

영의 새로운 기류가 디종을 중심으로 한 부르고뉴 궁정에서 등장했다. 양식 면에서는 혁신성이 거의 없지만, 한층 경쾌하고 세련되고 의식적으로 우아함과 귀중함을 강조한 이 새로운 세계관의 미술은 곧 널리 유행했고 프랑스와 이탈리아로 빠르게 확산되었다.

소위 국제고딕양식의 이러한 특징은 부르고뉴 궁정을 위해 제작된 두 작품에서 찾아볼 수 있다. 첫 번째 예는 1390년대 초 디종 근처 카르투지오회 샹몰 수도원을 위해 멜히오르 브루데를람Melchior Broederlam이 제작한 일련의 작품 가운데 유일하게 남은 제단화이다. 이곳은 공가公家의 사당이었으므로 따라서 아낌없이 재원이 투입되었다. 제단화는 독특한 형태의 채색 날개패널 한 쌍을 열면 목조제단이 자리하는 형식으로 되어 있다. 각 날개패널 안쪽에는 한 쌍의 장면, 즉 왼편에는 수태고지와 방문, 오른편에는 〈성전봉헌과 이집트로의 도피Presentation and Flight into Egypt〉도3가 그려져 있다. 선명하고 밝게 채색된 섬세하고 얼핏 연약해 보이는 그림은 자연의 세부에 대한 새로운 자각을 전하는데, 빛을 받은 바위와 꽃, 그림 같은 정취를 전하는 날아다니는 새, 첨탑을 얹은 각형角形의 작은 성, 성모마리아가 천사의 방문을 받는 건물 또는 시므온이 아기 그리스도를 건네받는 작은 건물 안에 깔린 타일의 패턴 등이 그 예이다. 브루데를람에 대해 알려진 바는 많지 않다. 그는 이프르 출신이고 1385년 이래 부르고뉴의 호담공 필리프의 화가로 몇 번 언급되는데 에스댕 성의 실내장식부터 타일 마루와 제단화 디자인에 이르는 여러 작업을 맡았다. 그가 받은 교육에 대해서는 전하는 바가 없고, 후원자 외에 생애에 대해 알수 있는 사실은 1390-1395년경 파리에 체재했고 1409년경 혹은 그 이후 사망했다는 정도이다. 현존하는 그의 작품은 조토 추종자들의 작품, 그리고 시모네 마르티니Simone Martini나 로렌체티Lorenzetti 형제 같은 시에나화가의 작품과 유사성을 갖는데, 이는 단순한 우연으로 볼 수 없기는 하나 사상과 문화의 조류가 널리 퍼지면서 폭넓게 영향을 미친 결과라 할수 있다. 이 경우는 이탈리아에서부터 아비뇽에까지 확산되었음을 알려준다. 70년간 교황청이 자리한 아비뇽은 이탈리아 사상을 전파하는 중심

3 멜히오르 브루데를람.
〈성전봉헌과 이집트로의
도피〉, 디종 제단화(세부)

지였다. 따라서 이탈리아 영향을 받은 북부 유럽(알프스 이북의 미술-옮긴이
주)의 고딕미술은 북부 미술과 남부 미술을 결합한 국제고딕양식이라는
알찬 결실을 맺게 된다.

성모 마리아가 앉아 있는 작은 방 옆의 돔 지붕 건물, 뒤로 연이어지
는 공간 배치, 섬세한 트레이서리(창문 장식 석조물-옮긴이 주), 가는 기둥,
그리스도의 성전봉헌을 보여주는 중심장면, 심지어 무대장치 같은 풍경
(바위 사이로 대각선을 이루며 이어지는 구불구불한 길은 깊이감을 전한다), 이 모두
는 브루데를람이 어느 시기엔가 이탈리아 형식을 접했다는 것을 시사한
다. 그는 여기에 외경外經에서 따온 세부를 포함시켜 북부 유럽적인 면모
를 강조한다. 외경은 엄격한 복음서 내용에 흥미롭고 환상적인 이야기를
더해주므로 선호되었는데, 매력적인 세부는 그림에 활기를 불어넣긴 하

19

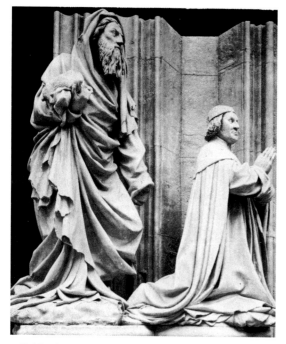

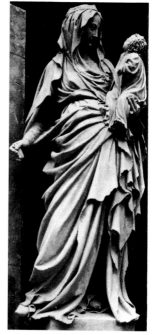

4 **클라우스 슬루터**, 〈브루고뉴의 필리프 공과 수호성인〉　　5 **클라우스 슬루터**, 〈성모〉

지만 장식적 일화로 인해 신약성서가 전하는 간결한 주제를 약화시키
기도 한다.

　　브루데를람의 날개 패널화를 높이 평가한 동료 중에는 조각가 클라
우스 슬루터Claus Sluter가 있다. 그 역시 카르투지오회 샹몰 수도원을 위해,
수호성인에 의해 성모 입상도5 쪽으로 인도되는 필리프 공도4과 공작부인
을 입구에 조각했다. 풍성하게 주름진 옷으로 감싸인 사실적이고 생동감
넘치며 실물 같은 네 인물, 즉 공작 부부와 두 수호성인은 문 양쪽에서
문설주 공간을 채운다. 트뤼모trumeau(양쪽 문 사이의 벽이나 기둥-옮긴이 주)에
서는 성모가 아기 그리스도를 바라보고 있다. 성모의 묵직한 겉옷은 리
듬감 있는 깊은 옷 주름으로 소용돌이치고 몸은 거의 정면향을 취한다.
한편 내뻗은 팔과 아이를 허리에 받친 동작은 당당한 장엄함과 부드러운
우아함을 동시에 달성한다. 수도원에는 슬루터의 또 다른 걸작 〈모세의
우물The Well of Moses〉도6이 있다. 이는 프랑스 대혁명 기간 중 일부가 해체되

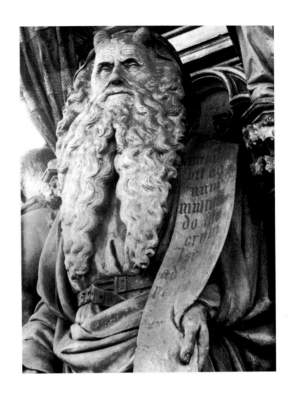

6 **클라우스 슬루터,**
〈모세의 우물〉 중 모세

었는데, 윗부분인 〈십자가에 못 박힌 그리스도*Crucifixion*〉는 현재 파손된
상태이며 기단부를 둘러싼 여섯 명의 선지자 군상만이 남아 있다. 작품
은 자연에 대한 집중적 관찰과 의도적으로 과장된 양식, 그리고 중량감
있는 인물과 산만한 세부를 배제한 묘사방식에서 경이롭다 하겠다. 이를
브루데를람의 정밀하고 섬세한 세부와 비교해 보면, 젠틸레 다 파브리아
노Gentile da Fabriano와 마사초Masaccio의 대비와 유사하며 수년 후 피렌체에서
전개되는 미술상황과 놀랄 정도로 상응한다.

　　가장 유명하고 가장 성공을 거둔 국제고딕 작품은 프랑스 왕 샤를 6
세의 숙부이자 부르고뉴의 호담공 필리프와 형제간인 베리 공을 위해 제
작된 필사본『베리 공의 화려한 성무일도서*Trés Riches Heures of the Duke of Berry*』도7
이다. 이 필사본의 대부분은 폴Pol, 엔켕Hennequin, 에르망 드 랭부르Herman
de Limbourg 삼형제에 의해 1416년 이전에 완성되었다. 이들 형제는 1400년
경 부르고뉴 공국의 회계장부에 어린이로 처음 언급되므로, 이들의 채식

화彩飾畵가 브루데를람의 제단화와 양식적으로 공통되는 특징을 보여주는 것은 그리 놀랄 일이 아니다. 이 작품은 근본적으로 궁정미술의 산물이다. 내용은 본질적으로 옛 양식에 토대를 둔 정교한 양식으로 묘사되었으며 따라서 거부감 없이 수용되고 인정받았다. 우아하고 가녀린 인물은 중량감이 느껴지지 않는다. 미술가의 관심은 입체적인 인물보다는 화려하고 정교한 의상에 있다. 게다가 의상, 특히 귀부인의 모자는 최첨단 유행을 전하는데, 당시 부르고뉴는 전 유럽의 패션을 선도했다. 말과 개는 세부까지 사실적으로 그려져 있지만 인물과 동물이 자리한 배경은 삼차원적 공간이라기보다는 태피스트리 같다. 15세기 초 위대한 피렌체 미술들과 연관된 영웅적 양식이 국제고딕양식과 구분되는 지점은 정확히 여기이다. 이처럼 장식성이 강한 작품이 회화와 조각의 좀 더 숭고한 특성에 대해 아는 바도 관심도 없는 부유한 후원자로부터 환영을 받은 것은 쉽게 이해가 간다. 그 즉각적인 호소력은 국제고딕양식이 유럽 전역에 빠르게 확산된 이유를 설명해준다.

 피렌체에 국제고딕양식이 도래한 것은 로렌초 모나코Lorenzo Monaco를 통해 알 수 있다. 그러나 그의 1414년 작품과 심지어 이보다 다소 이후에 제작된 작품은 전적으로 조토풍 전통을 따르고 있다. 1370-1372년경에 태어나 1425년에 사망한 로렌초는 시에나 출신인데, 피렌체에 정착하여 채식필사본 학교로 유명한 산타 마리아 델리 안젤리 수도원의 카말돌레세 수도회 수사가 되었다. 그는 전형적인 14세기 말 화가로서 조토의 추종자들 및 14세기 초 시에나 미술에 토대를 두고 작업했다. 당시 피렌체를 주도하던 이러한 전통적 양식은 그의 두 점의 〈성모대관Coronation of the Virgin〉도10에서 엿볼 수 있다. 한 점은 1413년(현재 1414년으로 추정)에, 다른 한 점 또한 역시 비슷한 시기에 제작되었을 것이다. 두 점 다 전형적인 13세기풍 제단화로, 황금빛 바탕을 배경으로 평면적인 인물이 자리하는 선명한 2차원적 채색 패턴을 보여주며 인체의 견고함이나 공간은 관례적이고 한정된다. 국제고딕양식의 영향은 제작년도는 알 수 없지만 후기작이 분명한 〈동방박사들의 경배Adoration of the Magi〉도8에서 분명히 드러난다.

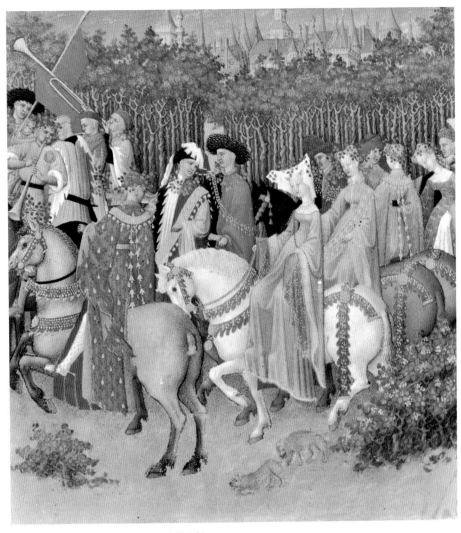

7 **랭부르 형제**, 『베리 공의 화려한 성무일도서』 중 〈5월〉

8 **로렌초 모나코**, 〈동방박사들의 경배〉

여기에서 그는 전적으로 다른 면모를 선보이는데, 분명 젠틸레 다 파브
리아노에 의거하고 있다.

국제고딕양식은 젠틸레 다 파브리아노(1370년경~1427)가 피렌체에
도착하면서 완벽한 승리를 거둔다. 그는 대부호 팔라 스트로치로부터 〈동
방박사들의 경배*Adoration of the Magi*〉도9를 의뢰 받아 1423년 5월에 완성했는
데, 로렌초 모나코의 〈동방박사들의 경배〉는 이 그림에서 영향을 받았을
것이다. 로렌초의 화면은 세 개의 아치 테두리에 의해 동등하게 구획된
다. 아기 그리스도를 무릎에 앉힌 성모는 발치에 앉아 있는 성 요셉과 더
불어 왼쪽으로 밀려나고, 기이한 형태의 기하학적 구조물인 마구간에서

는 그리스도의 탄생 장면을 함께하는 동물들이 만족스럽게 여물을 먹고 있다. 다른 두 패널에는 동방박사와 수행원 무리가 가득 등장하는데, 뾰족한 모자와 터번, 곱슬곱슬한 수염, 옷자락이 길게 내려오는 자수 놓은 겉옷, 긴 언월도 등 이국적인 차림새를 하고 있다. 말, 개, 낙타는 황야와 울퉁불퉁한 산으로 이어지는 길에 뒤섞여 있다. 양치기에게 모습을 나타낸 천사 주변의 빛줄기와 멀리 언덕 비탈에 달라붙은 듯 자리한 성곽도 시 위로 밝아오는 희미한 새벽 여명에 의해 산꼭대기는 환하게 빛난다. 인물들이 자리한 공간은 대집단을 수용하기에는 너무 비좁다. 이들의 옷차림뿐 아니라 자세는 북부 유럽에서 막 도래한 궁정풍 미술이라는 새로운 아이디어를 전한다. 사실 동방박사 수행원의 이국적 특징은 효과를 극대화하기 위해 선택한 사실적 세부일 뿐 아니라 동방 이야기의 영향도 암시한다. 한 예로 마르코폴로의 견문담은 그리스도교적인 이미지의 배경에 스며들어 소설과 우화의 문학적 상상력을 담은 종교미술로 번역되었다.

젠틸레는 1425년 피렌체를 떠나 시에나와 오르비에토를 거쳐 로마로 갔다. 1427년 사망 당시 그는 성 요한 라테라노 성당에서 프레스코 연작을 제작하던 중이었으나 이 작품은 초기작인 베네치아 총독관의 프레스코 역사화와 마찬가지로 파괴되었다. 총독관의 작품은 안토니오 피사넬로Antonio Pisanello가 완성했다. 그는 1395년에 태어나 젠틸레 문하에서 활동한 것으로 추정되는데, 1415년에서 1422년까지 베네치아뿐 아니라 1427년 라테라노 성당에서도 젠틸레의 뒤를 이어 작업했기 때문이다. 피사넬로는 새, 동물, 의상에 대한 열렬한 관심으로 인해 1455년 또는 1456년 세상을 뜨기까지 국제고딕양식의 탁월한 대변자로 꼽혔다. 물론 그가 유일한 인물은 아니다. 〈낙원의 정원Paradise Garden〉도13은 스테파노 다 베로나Stefano da Verona 보다는 피사넬로의 작품인 듯하다. 피사넬로는 베네치아로 가기 전 스테파노에게서 가르침을 받았을 것이다. 무명의 독일 화가가 1415년경 제작한 〈낙원의 정원Paradise Garden〉도11 역시 엄격한 미적 이상에 구애받지 않은 섬세한 세부와 감상적 부드러움이 특징인 매혹적이고

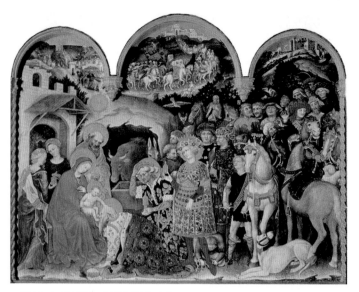

9 **젠틸레 다 파브리아노**, 〈동방박사들의 경배〉

10 **로렌초 모나코**, 〈성모대관〉

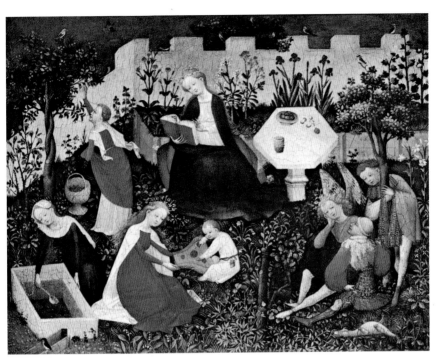

11 **독일 화가.** 〈낙원의 정원〉

우아한 동일한 양식을 선보인다. 세부에 대한 관심은 피사넬로를 초상화의 대가로 자리매김하도록 했다. 또한 그는 가장 위대한 최초의 초상메달 작가인데, 제작년도가 확인 가능한 첫 예는 1438년작이다.

국제고딕양식에서 흥미로운 점 하나는 드로잉 사용에 있다. 마사초의 드로잉은 전혀 전해오지 않는 반면, 한 예로 피사넬로의 드로잉은 많이 남아 있다. 후자는 구성을 위한 밑그림이 아니라 세부묘사를 위한 자료임이 분명하다. 『발라르디 코덱스 *Vallardi Codex*』(루브르)에는 수백 점의 드로잉이 있는데, 상당수가 피사넬로 자신의 것이고 나머지는 제자와 다른 미술가의 드로잉과 모작이다. 말, 개, 야생동물, 의상도12, 몽골인과 타르타르인의 두상, 식물, 교수형 당한 사람 등 이 모두는 회화의 정교한 세부를 위한 유용한 자료로 수집되었다.

15세기 초 피렌체에서는 영향력을 잃어가던 조토의 전통을 대체하려는 서로 다른 두 움직임이 등장하는데, 양자의 극명한 대조를 보여주

27

12 **피사넬로**,
〈궁정의상 디자인,
두 인물과 두상〉

는 예가 젠틸레와 마사초, 그리고 기베르티Ghiberti와 도나텔로이다. 사실 이러한 상이점은 15세기 화단의 대분수령을 이룬다. 대표적인 두 예를 면밀히 검토해보면, 근본 성향을 파악하는 데 도움이 될 것이다.

젠틸레는 스트로치가 의뢰한 〈동방박사들의 경배〉를 마무리한 후 콰라테시 제단화에 착수하여 1425년 5월에 이를 완성했다. 제단화는 현재 해체된 상태로 본래는 중앙에 〈성모자(콰라테시 성모)Madonna and Child(Quaratesi Madonna)〉도14, 좌우에 두 성인이 자리했다. 여기에서는 강한 장식성, 평면성, 정교한 매력 등 전형적인 국제고딕양식의 특징을 엿볼 수 있다. 짙은 색 화문직花紋織을 배경으로 온순하고 표정 없는 성모가 예쁜 아기 예수를 안고서 앉아 있고, 양편의 작은 천사들은 커튼을 젖히고 안쪽의 성모자를 들여다본다. 살은 부드럽고 창백한 색조를 띠며 표정은 공허하다. 네 성인 또한 마찬가지로 우아하고 양식화된 옷을 입고 있는데, 화려한 문양의 옷은 물결치듯 길게 주름이 잡혀 있고 두터운 자수로 장식되었다.

마사초의 〈성모자Madonna and Child〉도15는 전혀 다른 특질을 갖는다. 피사 다폭 제단화(콰라테시 제단화와 마찬가지로 해체되었는데 남아 있는 부분은 훨씬 적다)의 일부인 이 중앙 패널은 젠틸레가 대변하는 모든 것과 정반대라는 점에서 일단 놀라움을 안겨준다. 성모는 아름답지 않고 아기 예수는 못생겼지만, 성모는 옥좌에 단호하게 앉아 있으며 무거운 옷은 인물의

13 피사넬로 또는 스테파노 다 베로나, 〈낙원의 정원〉

양감을 증대시키고 왼쪽에서 들어온 강한 빛은 그림자를 드리워 그림에 완벽한 후퇴감과 깊이감을 전한다. 옥좌의 정면에는 작은 천사 두 명이 앉아 악기를 연주하는데, 이들 역시 강한 빛을 받고 그림자가 드리워져 있어 깊이감과 후퇴감이 강조된다. 그러므로 옥좌 뒤편에 모습을 반쯤 감춘 채 그늘 속에 서 있는 또 다른 작은 천사 둘과 더불어 내부 공간의 환영이 처음으로 일관성 있게 연출된다. 키아로스쿠로(명암법-옮긴이 주)는 성모와 아기 예수의 몸에도 적용된다. 그리스도는 성모의 청색 외투를 배경으로 한 평면적 패턴으로 자리하는 것이 아니라 무게감 있는 견고하고 조각적인 형체로 성모 무릎에 앉아 있다. 한때 성모의 좌우에 자리했던 성인들 또한 명암에 반응하여, 황금빛 배경에도 불구하고 생동감 있게 두드러지며 중후하고 이상화되지 않은 모습과 육중한 몸이 매우 사실적으로 전달된다. 중요한 점은 순수한 장식적 자연주의에서 새롭고 생생한 사실주의로 관심의 방향이 변한 데 있다. 하지만 결과적으로 국제 고딕양식이 사라졌다고 가정해서는 안 된다. 전혀 그렇지 않다. 마사초

14 **젠틸레 다 파브리아노,** 〈성모자(콰라테시 성모)〉

15 **마사초,** 〈성모자〉

16 **마사초,** 〈성모자와 성 안나〉

17 **기베르티**, 〈이삭을 제물로 바치는 아브라함〉 18 **브루넬레스키**, 〈이삭을 제물로 바치는 아브라함〉

의 명망에도 불구하고, 다음 세대 미술가 모두의 연구대상이었던 그의 브란카치 예배당 프레스코의 영향에도 불구하고, 기베르티는 국제고딕의 이상을 조각에서 계속 구현했고 그 위에 사실적 세부를, 후에는 원근법을 더했을 뿐이다.

도나텔로가 도입한 요소인 충만한 감정을 별도로 하면, 기베르티와 도나텔로는 젠틸레와 마사초처럼 대조적이다. 도나텔로에게 고딕의 영향은 극적인 실루엣에 남아 있지만, 그에게서는 초강력 사실주의 그리고 표현적 효과를 위한 추함의 숭배까지 엿볼 수 있다.

기베르티는 1378년에 태어났고 따라서 젠틸레와 같은 세대에 속한다. 1401년 그는 피렌체 세례당의 청동문 신축 공모전에 당선되었다. 주요 경쟁자는 브루넬레스키와 야코포 델라 퀘르차Jacopo della Quercia였다. 기베르티와 브루넬레스키의 출품작은 현존한다.도17, 18 주제는 이삭을 제물로 바치는 아브라함의 이야기로, 두 점 다 뾰족한 사엽문四葉紋 테두리를 둘렀는데 이는 이전에 제작된 안드레아 피사노의 청동문에서 따온 것이다. 브루넬레스키의 패널은 움직임이 격렬하며 난폭하기조차 하다. 고대에 대한 암시는 그의 훈련과정과 관심사를 전해 준다(전경의 인물 중 하나

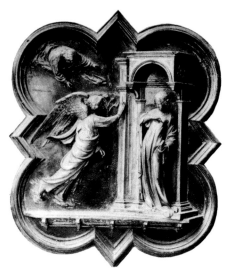 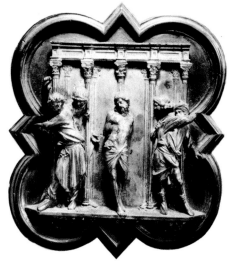

19 **기베르티**, 〈수태고지〉 20 **기베르티**, 〈채찍질당하는 그리스도〉

는 고전인물상 〈스피나리오*Spinario*〉에서 차용한 것이다). 하지만 기술적으로는 기베르티의 장면 묘사에 보이는 부드러운 모델링과 탁월한 표면처리에 미치지 못한다. 브루넬레스키는 부분 부분을 제작한 후 조합했던 반면, 기베르티는 단일주조라는 점에서 기술적인 업적을 이루어냈다. 동작은 부드럽게 이어진다. 천사는 하늘에서 미끄러지듯 내려와 아브라함의 칼을 멈춘다. 고전에서 영감을 받은 아름다운 누드로 묘사된 이삭은 아버지와 천사 쪽으로 몸을 돌린다. 브루넬레스키의 경우 뒤틀리고 두려움에 떠는 이삭은 칼에 저항하고 뚱뚱한 천사는 열정적인 몸짓으로 마지막 순간에 아브라함의 손을 가로막는다. 우아미, 탁월한 장인정신, 굴곡진 패턴과 선의 구사, 실루엣 같은 특징은 기베르티가 1403년 시작하여 1424년 완성한 문에서도 동일하게 나타난다. 예로 〈수태고지*Annunciation*〉도19에서 작은 건물 안에 자리한 성모는 전형적인 고딕풍 유려함을 선보이며, 천상의 존재가 방문하자 세심한 몸짓으로 환대하는 동시에 뒤로 물러선다. 때로는 한층 근대적인 성향도 자리한다. 예로 〈채찍질당하는 그리스도*Flagellation*〉도20의 그리스도는 거의 고전인물상에 가깝다. 하지만 주변에 대칭으로 배열한 집행자들에서는 예로부터 전래해온 균형 잡힌 패턴과

우아한 형식을 여전히 채택하고 있다. 기베르티가 만년에 쓴 『필록筆錄 Commentaries』은 자신의 화력과 동시대인에 관한 주된 정보를 제공하는데 여기에서 그는 자신의 성공을 당당히 서술한다. "전문가들과 동료 경쟁자들 모두 내게 승리를 양보했다. 만장일치로 한 치의 예외 없이 내게 영광이 주어졌다." 그는 첫 번째 청동문 한 쌍을 작업하면서 이밖에도 수많은 작품을 제작했는데, 중요한 작품으로는 오르산미켈레 성당 파사드(건물의 외관 전면—옮긴이 주)의 조각상 두 점이 있다. 매우 장식적인 고딕식 벽감에 자리한 1414년작 〈세례자 성 요한St John the Baptist〉도21은 국제고딕 언어로 제작되었다. 옷 주름은 리듬감 있는 선으로 무겁게 드리워져 있고 심지어 거친 모직셔츠는 머리카락과 우아하게 구불거리는 수염 못지않게 치밀한 연구를 보여준다. 외양은 날카롭고 양식화되며 태도는 우아와 분별의 그것이다. 〈성 마태St Matthew〉도22는 고대에 대한 깊은 관심을 전한다(1419-1422년에 제작되었지만 1420년작으로 기록되어 있다). 그는 다소 고딕화한 고전 철학자이다. 사실 우아함에 대한 관심, 지그재그한 명암 패턴을 연출하기 위한 옷 주름의 배열은 동일하다. 두상의 특질은 고대 조각에 한층 가깝고, 자세는 〈성 요한〉과 거의 유사하지만 좀 더 직립하여 전작의 부드러운 우아함과는 다른 기품을 전한다. 고대에 대한 관심, 고딕적인 선의 변주는 1425년에서 1452년 사이에 제작한 두 번째 청동문에서 경탄을 자아낸 특징 중 하나이며 그의 첫 의뢰작 이래 지속되는 특징이기도 하다. 이는 미켈란젤로가 '천국의 문'이라 언급한 바로 그 작품인데, 여기에서 기베르티는 그에게 주어진 원안原案에서, 그리고 자신의 첫 번째 청동문의 작례로부터도 완전히 벗어난다. 첫 번째 청동문은 작은 사엽문 장식에 20가지 일화와 8명의 단독 인물상을 넣었으나 두 번째 청동문은 10개의 큰 패널로 나누어 구약성서를 복잡하고 정교하게 구현했다. 예로 창세기에 나오는 다섯 일화를 전하는 〈창조와 인간의 타락Creation and Fall of the Man〉은 높낮이에 차등을 두어 후퇴감을 암시한 부조로서 극도의 치밀함을 선보인다. 역시 섬세한 처리방식을 보여주는 부조 〈야곱과 에사오Jacob and Esau〉는 공간 깊숙이 후퇴하는 건축물을 배경으로 사건을 전

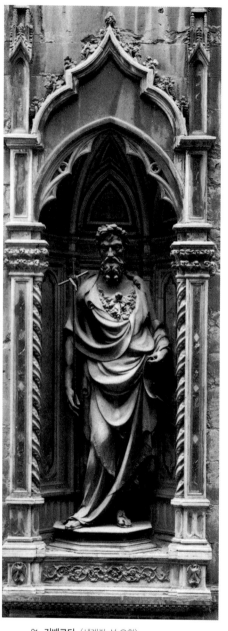

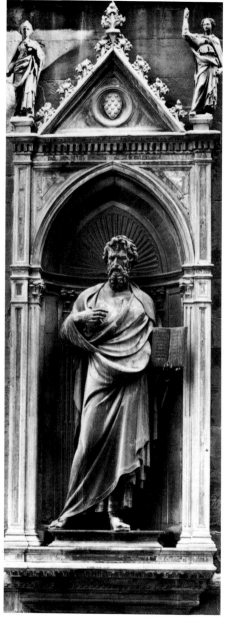

21 **기베르티**, 〈세례자 성 요한〉

22 **기베르티**, 〈성 마태〉

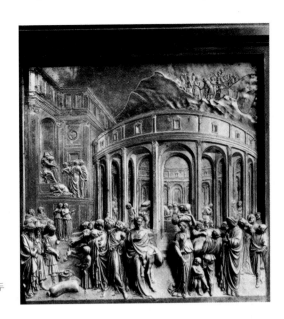

23 **기베르티**. 〈요셉
이야기〉 피렌체 세례당 두
번째 청동문 패널

개하면서도 전면의 구성적 통일성을 손상시키지 않는다. 〈요셉 이야기*The
Story of Joseph*〉도23는 원형 건물을 배경으로 하여 대규모 군중이 참여하는 중
심 장면을 연출하는데, 수많은 등장인물에도 불구하고 일관성과 통일성
을 물결치듯 구불거리는 섬세한 매력과 한데 결합하고 있다. 한편 원근
법에 대한 새로운 관심은 새로운 논리와 질서를 부여한다. 기베르티가
이 점에서 도나텔로에게 얼마나 영향 받았는지 추측하는 것은 쓸모없는
일이다. 당시 도나텔로는 기베르티를 대신해 피렌체의 주요 조각가로 부
상했고 사실 피렌체 미술에 막강한 힘을 행사했다. 그는 기베르티보다 8
살 아래로, 바사리가 1401년 세례당 청동문 공모전 참가자명단에 그를
포함시키긴 했지만, 1406년까지 기베르티 문하에서 도제생활을 했으므
로 청동문 제작에 참여할 수는 있었다 해도 공모전에 나갈 만한 연령대
는 아니었다. 이후에 그는 난니 디 반코Nanni di Banco와 협력관계에 있었는
데 대성당을 위해 공동 제작한 〈선지자*Prophets*〉에서는 둘의 작업을 구분하
기 힘들다. 하지만 1410년 무렵 독자적 개성을 발휘하며 두각을 나타냈
으며 곧 15세기 피렌체의 주요 미술가로 자리매김한다. 1428년 마사초
의 사망 이후 그와 경쟁할 상대는 아무도 없었다. 그의 영향력은 피렌체

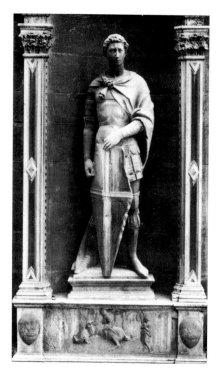

24 **도나텔로**, 〈성 게오르기우스〉(모작)

의 조각과 회화에 두루 미쳤을 뿐 아니라 북부 이탈리아와 페라라에서도
강하게 나타났고, 심지어 만테냐의 간접적 영향을 통해 베네치아에서도
감지된다.

　　1420년경 오르산미켈레 성당 외부 벽감을 위해 제작한 〈성 게오르
기우스*St George*〉도24는 기사도의 그리스도교적 미덕을 의인화한 단독입상
못지않게 조각상 하단의 소형부조도25 또한 작가의 발전과정에 있어서
중요한 위치를 차지한다(앞으로 전개될 방향을 예고한다). 후자에서 말에 탄
성 게오르기우스는 용을 퇴치하고, 한편 기도를 올리며 지켜보는 공주는
오른편 아케이드(각주나 원주로 지지되는 아치의 열-옮긴이 주) 앞에 서 있다.
아케이드 맞은편에 위치한 용의 암굴에서는 사실적으로 부조 높이가 점
점 낮아지는데, 이로써 대리석 판에 회화에서와 같은 깊은 공간감이 부
여되어 실제처럼 상상할 여지를 준다. 더구나 건축물은 인물과의 비례가
고려되어, 3차원적 공간에 존재하는 인물이라는 회화적 환영을 완벽하

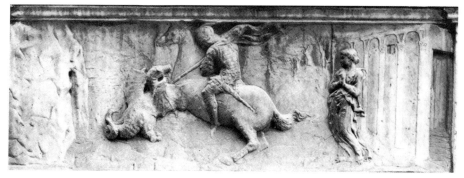

25 **도나텔로**, 〈용을 죽이는 성 게오르기우스 부조〉

게 연출한다.

　정점에 다다른 것은 1425년경으로, 젠틸레가 콰라테시 제단화를 완성한 이 해 마사초는 피사 다폭 제단화를 작업 중이었고 도나텔로는 시에나 세례당 성수반을 위해 청동 패널 〈헤롯의 연회 *The Feast of Herod*〉도26를 포함한 일련의 작품에 착수했다. 시에나 성수반의 역사는 복잡하다. 원래는 1416년에 군소 조각가에게 의뢰되었고 기베르티의 조언을 구한 것은 1417년이다. 이후 도나텔로, 야코포 델라 퀘르차, 기베르티, 그리고 두 명의 시에나 금세공사가 작업을 분담했다. 도나텔로의 패널은 연회 도중 헤롯에게 세례자의 머리를 바치는 순간을 나타낸다. 작품은 전혀 새로운 기술로 주목 받았다. 장면은 극적으로 묘사된다. 헤롯은 공포에 질려 뒤로 물러서고, 한 손님은 훈계하고, 또 한 명은 손으로 얼굴을 가리며 움찔하고, 세 번째 인물은 동료에게 매달린다. 식탁에서 도망치는 이도 있다. 헤롯 옆의 푸토putto(작은 동자상童子像으로, 때로는 날개가 있다-옮긴이 주)들은 왕에게 바쳐진 끔찍한 전리품을 피하려다 쓰러진다. 의기양양한 살로메조차 자신이 벌인 일에 당황해 한다. 연회 식탁 뒤로는 아케이드가 있고 그 너머의 방에서는 음악가들이 연주를 하고 있다. 그 너머 또 다른 방에서는 개방된 아치를 통해 인물들이 보인다. 이처럼 공간은 연속되고 공간 자체와 그 안의 인물들은 정확한 비례를 따른다. 환영은 미세하게 차등을 둔 부조의 높낮이와 탁월하게 구사한 중앙투시원근법에 의해 완성된다. 전경에서 전개되는 드라마와 건너편 방에서 아무것도 모

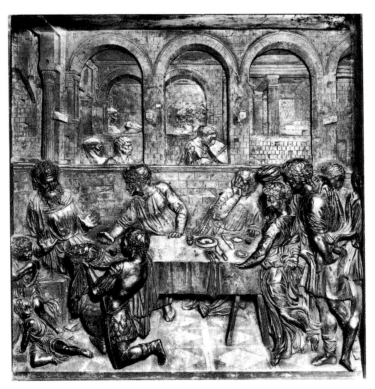

26 도나텔로, 〈헤롯의 연회〉

르고 있는 인물간의 대비는 긴장감을 증대시키며, 결과적으로 새로운 시
각세계를 창출한다. 부조의 무한한 단계를 연출하는 도나텔로의 재능은
소품 패널 〈승천Ascension〉도27에서도 엿볼 수 있다. 이 작품에서는 표면에
거의 단절이 없고 모델링은 점차 한없이 얕아져 인물은 마치 대리석 판
에 그려진 듯하다. 기베르티 또한 그의 두 번째 청동문에서 높낮이를 미
세하게 조절하며 얕아지는 부조를 선보였고, 시에나 성수반을 위한 〈그
리스도의 세례Baptism of Christ〉도28에서도 이러한 기법을 구사했지만 도나텔
로에 비할 정도는 아니다.

 짚어보아야 할 것은 마사초와 도나텔로의 유사점과 차이점이다. 유
사점으로는 이상적인 공간의 창조와 실제 세계를 완벽하게 담아낸 환영

27 **도나텔로**, 〈승천〉

28 **기베르티**, 〈그리스도의 세례〉

의 연출을 들 수 있다. 화가와 조각가가 같은 시기에 공히 지향한 바는 곧 젠틸레의 옛 양식과 르네상스 미술가의 새로운 사상을 분명히 가른다. 마사초와 도나텔로의 주된 차이점은 초기부터 지속되는 후자의 극적 특질에 있다. 열렬한 비극성은 그의 후기 양식의 보증마크가 되며, 한편 선과 실루엣의 강조는 그 자체가 피렌체 미술에서 지워지지 않는 인장과도 같다. 가장 대표적인 예는 1430년대에 제작된 산 로렌초 성당 구舊성물안치실을 위한 청동문 한 쌍이다. 문의 패널은 각각 두 선지자를 담고 있다. 이들의 표현적 특성은 거세게 펄럭이는 겉옷과 힘찬 몸짓에 집중되는데, 단순한 배경에 저부조로 실루엣을 나타냈다.도30 도나텔로는 여기에서 기베르티의 저부조를 통한 회화적 원근법 구사를 거부하고 극적 움직임과 표현성을 우선하는 자신의 창작법도 포기하며, 초기 그리스도교 상아조각을 연상시키는 방식을 선보인다.

1431년에서 1433년 사이 그는 로마에 체류하며 고전 고대의 유적 연구에 몰두한 듯하다. 그는 웅장한 옛 고전에 매료되었으나 형식의 변화를 시도할 정도는 아니었다. 고전은 그가 흡수해야 할 전통이자 유용한 대상이었다. 그의 후기작은 외견상 고대 작품과는 다르다. 하지만 만테냐를 제외하면 아마도 그는 15세기 어느 미술가보다도 고대미술, 특히 로마 초상조각을 진실로 이해한 인물일 것이다. 로마 여행 이후 그의 작

30 **도나텔로**, 〈다투는 사람들〉, 산 로렌초 성당 청동문 패널

품에는 고전적 주제가 등장한다. 2세기 안티노우스 대리석상에서 영감을 받은 누드인물상 〈다윗 *David*〉, 의사당 앞에 있던 마르쿠스 아우렐리우스상에서 영감을 받은 〈가타멜라타*Gattamelata*〉 기마상, 고전 건축의 주두柱頭와 장식물의 활용이 그 예이다. 하지만 그는 모방에 급급한 적이 없었고 개성을 분명히 드러내는 고집스러움을 보여주었다. 또한 고전 프리즈와 모자이크에 종종 등장하는 통통하고 장난기 넘치는 푸토는 무기나 희생도구 또는 포도송이 달린 나뭇가지를 들고서 점차 중요한 역할을 맡게 되는데, 이전의 초기 그리스도교 미술가들이 그러했듯이 그는 푸토를 그리스도교 도상 안으로 받아들여 좀 더 세속적인 맥락에서 자유롭게 구사했다.

〈다윗〉도31은 고전고대 이래 최초로 등장한 청동 누드상이다. 편안하고 느긋한 자세, 청동 피부 아래로 부드럽고 매끄럽게 흐르는 형태의 모델링, 기이한 뾰족 모자 밑으로 드리운 음영, 골리앗의 잘린 머리에서 구불거리는 풍성한 머리카락은 로마미술을 연상케 한다. 〈다윗〉은 과거 고전의 부흥을 알리는 증거이자 르네상스라는 새로운 정신이 마침내 출현했다는 증거이다. 여기에서 감지할 수 있는 바는 전통이란 암기해야 할 과목이나 모방해야 할 모델이 아니라는 것, 영감원이 되는 전통에 비견될 대등한 창조를 해야 한다는 것, 비록 미술이 헌신하는 목적은 다르다

31 도나텔로 〈다윗〉

32 **도나텔로**, 〈가타멜라타〉

해도 사상과 감정은 면면히 지속된다는 것이다. 그러나 이러한 애수어린 평온한 순간은 도나텔로의 경우 매우 드물다. 그의 기질은 곧 자극적인 극적 효과로 다시 돌아선다. 1443년부터 1453년까지 파도바에서 주문 제작된 작품은 그의 미술에 새 장을 열었고 또한 이후 반세기 동안 북부 이탈리아 미술의 성격을 결정지었다.

파도바 시기의 작품으로는 두 점이 남아 있다. 가타멜라타(달콤한 고양이)로 알려진 용병대장의 기마상도32과 성 안토니우스 바실리카(산토)의 중앙제단이다. 승리를 거둔 용병대장의 육중한 인물상은 화려하게 치장한 큰 말을 타고서 편안하고 당당하게 정복자의 자세를 취하고 있는데, 이는 궁극적으로 로마 황제의 초상조각에서 비롯된 것이다. 개성 넘치는 못생긴 얼굴은 로마 장례용 흉상의 경탄할 만한 사실주의에 의거한다. 산토 제단은 상당 부분 복원되었는데, 성모자 입상과 옆의 여섯 성인, 성 안토니우스의 기적을 나타낸 세 부조, 청동 피에타상, 현재 제단 뒤편에 있는 사암 부조 〈애도 *Lamentation*〉 등은 본래의 위치나 맥락과는 동

33 **마사초**, 〈성 삼위일체〉

34 **도나텔로**, 〈당나귀의 기적〉

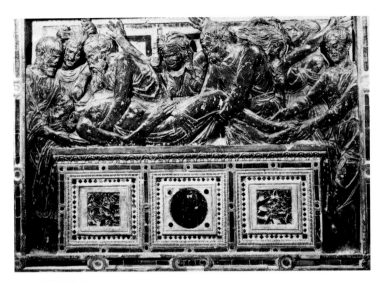

35 **도나텔로**, 〈애도〉

떨어진 채 자리한다.

　부조의 주요 특징은 매우 얕은 저부조로 구사한 원근법 탐구와 극적
효과이다. 〈당나귀의 기적 *Miracle of the Ass*〉도34에서 그림면 picture plane (그림 속
가공의 공간에서 가장 앞면-옮긴이 주)으로부터 곧장 후퇴하는 거대한 반원통
형 궁륭의 배경 그리고 〈성마른 아들의 기적 *Miracle of the Irascible Son*〉에서 극
적인 움직임을 위해 공간을 무대처럼 비좁게 제한하는 오두막과 계단의
흥미로운 배치는 한편으로 산타 마리아 노벨라 성당에 있는 마사초의 〈성
삼위일체 *Trinity*〉도33의 정교하고 탁월한 공간 구성을, 또 한편으로는 시에
나에 있는 도나텔로의 작품 〈헤롯의 연회〉도26의 '세계 안의 세계 구성'을
연상시킨다. 성인을 에워싼 대군중은 직접 기적을 보려고 밀려들고 기둥
과 건물 위로 기어 올라간다. 이들의 몸은 건축물로 테두리지은 그림면
을 넘어서서 관람자의 세계와 충돌하는 부가적 공간을 창출한다. 청동부
조상 〈피에타〉는 평소와는 다른 고요함을 전한다. 푸토들은 죽은 그리스
도의 육중한 몸을 부축하며 눈물을 흘리는데 이들의 슬픔은 시간을 초월
한다. 사암조각 〈애도 *Lamentation*〉도35의 격렬하게 울부짖는 막달라 마리아
에게서는 또 다른 종류의 슬픔이 전해진다. 그러나 팽팽하고 극적인 긴

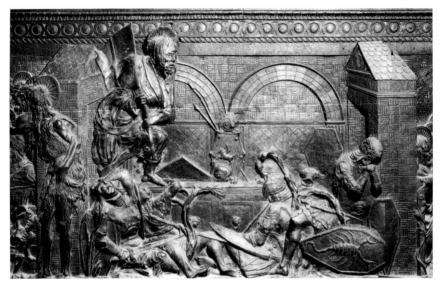

36 **도나텔로**, 〈부활〉

장이 사라진 것은 아니다. 소품부조 성모상에서 통통한 얼굴의 그리스도
는 두려운 듯 성모를 꼭 붙잡고 있다. 〈성가단*Cantoria*〉도29에서 음악을 연
주하는 장난기 넘치는 푸토는 거의 드잡이하는 듯 보인다. 또한 미술가
에게 끝내 말을 걸어주지 않은 대머리 선지자는 비썩 마르고 깊게 주름
진 얼굴과 각진 자세에서 토스카나 사투리의 거친 후음을 암시한다(도나
텔로는 작업 도중 내내 '말하라'고 외쳤다고 한다-옮긴이 주). 축 늘어진 살과 퀭한
눈의 늙은 막달라 마리아는 초췌하고 수척하다.도2 엉킨 머리카락은 거
친 가죽옷에 달라붙어 동물인지 사람인지 구별하기 힘들다. 후기의 미완
성작인 산 로렌초 성당의 설교단 청동부조 〈부활*Resurrection*〉도36에서조차
그리스도는 영광에 싸인 젊은 구세주가 아니라 육중하고 침통한 인물로
서 수의를 걸친 채 무덤에서 힘겹게 올라오는데, 그 움직임은 그리스도
가 벗어버리게 될 육체 때문에 둔중해 보인다.

　　도나텔로는 강한 개성으로 조각의 형태와 양식을 창안하고 탐구하
는 데 전념했다. 그의 후계자는 화가들이었다. 이들은 그의 강단 있는

선, 극적 효과와 긴장감, 그리고 왜곡과 극단적 추함을 통한 감정표현의 가능성을 이어받았다. 카스타뇨Andrea del Castagno의 거친 성인, 폴라이우올로Pollaiuolo의 긴장된 근육질의 집행자, 보티첼리의 팽팽하고 단정한 인물, 베누스, 성모, 삼미신三美神, 유디트에 나타나는 견고한 금속성의 윤곽선은 그의 영향을 증언한다. 다음 세대 조각가들은 반反도나텔로에 몰두하면서, 비록 중량감이 아니라 선이 주된 표현수단이라 해도 부드러움, 감성, 섬세함에 중점을 두었다. 마사초의 교훈이 들려왔지만 가르침을 제대로 이해할 수 없었던 것은 바로 도나텔로의 장수와 엄청난 작품량 때문이기도 했고 그의 작품이 미치는 힘에서 벗어날 수 없기 때문이기도 했다. 장엄한 브란카치 예배당 프레스코는 인정과 피상적 모방이라는 립서비스는 받았지만, 마사초의 진정한 가르침은 도나텔로가 밀어붙인 동력이 마침내 무의미한 혼동 속으로 사라질 때까지 한 귀퉁이에 자리했다.

마사초는 1401년 태어났고 1422년 피렌체 화가 길드(동업조합)에 등록했다. 그는 1427년 피렌체에서 처음으로 납세신고를 했다는 기록이 있다. 몇 년 간격으로 시행된 납세신고는 피렌체 미술가들과 이들의 경제 상황에 대한 많은 정보를 주는데 이들은 거의 예외 없이 곤궁했다. 마사초는 남동생과 함께 홀어머니를 부양해야 했고 무척 가난했다. 이후 얼마 지나지 않아 그는 아마 작품 의뢰를 받아 로마로 갔으며 이곳에서 27세의 나이로 사망했다. 특이한 점은 그가 5, 6년간의 활동으로 피렌체 회화를 혁신시켰고, 미켈란젤로와 바사리를 통해 다음 세기까지 지속되는 결코 사라지지 않을 명성을 혼자 힘으로 이룩했다는 데 있다. 하지만 그에 대한 높은 평가는 미술가들 사이에 국한된 것으로, 경쾌하고 사실적인 작품을 제작한 젠틸레 다 파브리아노와 달리 그는 결코 대중의 찬사를 향유하지 못했다. 마사초는 요절한 탓에 작품이 몇 점 되지 않는다. 그의 업적에 대한 총체적 이해는 전칭작傳稱作 문제가 해결된 연후에야 가능하다.

그의 주요 작품은 피사의 카르멜회 성당을 위한 다폭 제단화(1426-1427)와 피렌체의 카르멜회 성당을 위한 프레스코 연작이다. 피사 다폭

제단화는 그의 작품이라는 기록이 있고 바사리가 직접 작품을 보고 언급한 바 있다. 하지만 오래 전에 해체되어 현재 여러 박물관에 분산되어 있는 패널화들을 일부 재구성해볼 수 있을 뿐인데, 브란카치 예배당 작품 중 마사초가 맡은 부분과 양식적으로 상통한다. 가장 중요한 패널인 〈성모자〉도15는 하단이 잘렸고 매우 심하게 손상되어 초록색 밑칠이 여기저기 드러나며 대부분이 망실되었으나 1426년에서 1427년의 양식을 직접 증거한다(젠틸레 다 파브리아노의 〈성모자(콰라테시 성모)〉도14는 적어도 2년 전에 완성되었다). 피사 다폭 제단화의 다른 패널화도 주목을 끄는데 피사의 〈성 바울 St Paul〉과 나폴리의 〈십자가에 못 박힌 그리스도 Crucifixion〉도37가 가장 유명하다. 다폭 제단화를 재구성해보면, 평면적인 황금빛 바탕의 사용 및 감실 안의 조각처럼 독립 단위로 다룬 인물상 등 14세기 특징을 엿볼 수 있다. 한편 통합된 공간 안에 인물들이 자리하는 최초의 '성스러운 대화 Sacra Conversazione' 형식이라는 주장이 제기되기도 했다. 작품은 모든 인물이 입체감 있게 공간을 점유하며 동일한 광원과 동일한 원근법에 종속된다는 점에서 당대의 조토풍 제단화와는 전적으로 다르고 젠틸레 다 파브리아노의 국제고딕양식과도 상이하다. 런던의 〈성모자〉도15의 후광은 로렌초 모나코의 〈성모대관〉도10 같은 제단화처럼 두상 뒤편에 걸린 단순한 금판이 아니라 원근법에 따른 비촉각적 원형 圓形의 첫 예라고 할 수 있다. 이러한 사실주의는 대부분 조각에서 비롯한다. 마사초는 피사 세례당과 성당에 있는 니콜라와 조반니 피사노의 설교단에서 영향을 받은 듯하다. 또한 그는 도나텔로보다 연하여서 14세 또는 15세의 소년이었을 때, 도나텔로와 브루넬레스키는 원근법을 독자적으로 실험하고 있었다. 간단히 말해 피사 다폭 제단화는 조토의 사후 이탈리아에서 볼 수 없던 장엄한 양식으로의 회귀를 나타낸다.

피렌체에 있는 산타 마리아 델 카르미네 성당 브란카치 예배당의 프레스코도38, 40, 41는 다폭 제단화보다 훨씬 중요하다. 제작시기는 1425년에서 1426년 사이일 것이다. 마사초는 1428년경 로마로 떠나므로, 다폭 제단화와 거의 같은 시기의 작품이다. 하지만 프레스코는 마사초 단독작

37 **마사초** 〈십자가에
못 박힌 그리스도〉

업이 아니며 전체 연작의 1/3 정도는 18세기에 발생한 화재로 파손되었
다. 일부 초상의 두상은 마사초가 떠났을 때 미완성으로 남아 있었을 가
능성이 있다. 일찍이 전해오는 바에 따르면 예배당에서는 세 화가가 작
업하고 있었다. 마사초, 마솔리노Masolino, 필리피노 리피Filippino Lippi가 그들
이다. 필리피노 리피는 1480년대 이곳에서 일했으므로 그의 15세기 후
기양식은 비교적 쉽게 식별되며 그가 맡은 부분도 확인된다. 따라서 대
부분의 프레스코는 마사초와 마솔리노가 분담했다. 마솔리노는 마사초
보다 연상이긴 하지만 당시 그로부터 깊은 영향을 받았다. 피사 다폭 제
단화의 근엄한 양식과 일치하는 프레스코는 마사초의 작품으로 여겨지
며, 국제고딕양식이 두드러지는 예는 마솔리노의 작품으로 추정된다. 마
사초의 작품들, 특히 가장 유명한 〈성전세 *Rendering the Tribute Money*〉도38는 한

38 **마사초**, 〈성전세〉

편으로는 피사 다폭 제단화를 재구성하는 데 일조하고, 한편으로는 마사초와 마솔리노의 화풍을 구분하는 초석의 역할을 한다. 마사초의 양식은 장엄하고 단순하다. 그리고 무엇보다도 윤곽선에 거의 의존하지 않고 색조와 색채의 단순한 대조로 인물의 중량감을 구축한다는 점에서 프레스코 기법을 적절히 활용한다. 또한 인물 각각은 상호 연관되어 고유의 정체성을 유지하면서도 더 큰 전체 속의 일부로 간주되므로 인물군상은 내적 일관성을 갖는다. 〈성전세〉에서 그리스도는 물리적으로나 심리적으로 자연스럽게 군상의 중심을 이룬다. 그는 하나의 구성요소에 불과하면서도 만일 이동하거나 변화를 주면 의미가 상실된다. 이는 조토 이후 완벽한 일관성이 되살아난 첫 예이다. 즉 전체 의미를 손상시키지 않고서는 부분을 변경하거나 제거할 수 없다. 무엇보다 중요한 그리고 가장 혁신적인 점은 인물이 풍경에 자리하는 방식인데, 〈성전세〉에서 볼 수 있듯이 인물과 풍경은 동일한 원근법에 따른다(젠틸레 다 파브리아노의 〈동방박사들의 경배〉도9와 대조된다). 또한 브란카치 프레스코의 경우처럼 빛은 한 지점에서 모든 형태를 비추는데 그 위치는 예배당의 실제 창문과 일치한다. 실제 광원과 동일하게 설정된 그림 속 조명은 인물의 입체성을 신빙성 있게 만든다. 이들의 극적인 특질은 두상 세부에서 분명히 엿볼 수 있

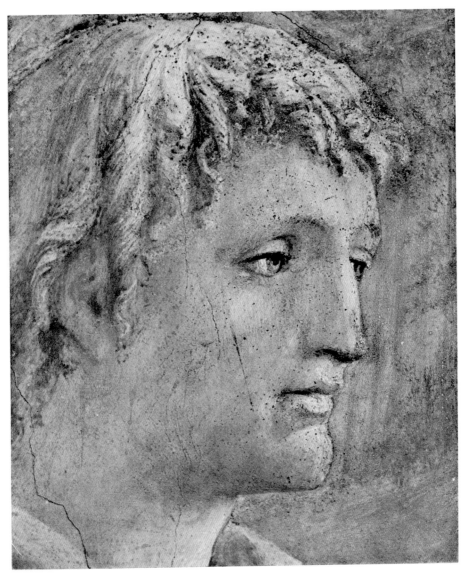

39 **마사초**, 〈성전세〉 중 성 요한의 두상

40 **마사초**, 〈아담과 이브의 추방〉　　41 **마사초**, 〈성 베드로의 그림자에 의해 치유된 절름발이 남자〉

으며, 사도 개개인은 개성이 강해 구분이 가능하다.도39

　　마솔리노의 작품으로 여겨지는 프레스코는 마사초의 직접적인 영향을 보여주는 생기와 사실주의를 전하지만 마사초 양식의 일관성과 엄격함은 부족하다. 마솔리노는 1383-1384년경 태어났으며 기베르티의 첫 번째 세례당 청동문 제작에 참여한 듯하다. 바사리가 그러했듯이 언뜻 그는 마사초의 스승으로 생각되지만, 이는 그가 1423년이 되어서야 피렌체 길드에 가입했다는 사실로 인해 입증하기 힘들다. 마사초는 전 해에 길드에 가입했기 때문이다. 길드 규정에 따르면 화가는 길드에 등록하고 할당금을 지불하고 나서야 제자를 받을 수 있었다. 마솔리노는 1423년에서 1426년 사이의 몇 년 간 마사초의 영향권에 있던 전통적인 조토풍 화

42 **마솔리노**, 〈성모자〉

가라고 해야 할 듯하다. 1426년경 그는 헝가리로 갔고 뒤이어 양식이 다시 한 번 변하는데, 국제고딕의 일원이 된 그는 초기에 기대될 법한 화풍을 선보인다. 제작년도가 확인되는 첫 작품인 브레멘의 〈성모자*Madonna and Child*〉도42는 로렌초 모나코의 작품과 유사한 14세기 말 화풍의 소박한 성모상으로 마사초의 영향력을 전혀 찾아볼 수 없다. 따라서 브란카치 예배당 작품은 마사초의 영향이 최고점에 이른 예라 하겠다. 〈다비타의 소생 *The Raising of Tabitha*〉도44의 배경에서는 어슬렁거리는 우아한 젊은이에서처럼 마사초보다는 젠틸레 다 파브리아노의 특징이라 할 의상 및 설화적 세부에 대한 관심이 분명히 드러나 있다. 또한 간단히 두상을 비교해 보아도 마솔리노는 마사초의 명암에 따른 입체적 형태감과 모델링이 전적

43 **마솔리노**, 〈헤롯의 연회〉

으로 부족하다는 것을 알 수 있다. 그의 국제고딕적 특징은 마사초 사후
에 제작한 작품에서 더욱 두드러진다. 이중 가장 중요한 예는 로마의 산
클레멘테 성당 프레스코와 밀라노 근처의 소도시 카스틸리오네 돌로나
에 있는 연작인데, 콜레기아타(성당참사회가 관리하는 교회-옮긴이 주)에는 서
명된 작품이 한 점 있고 세례당의 연작 중 하나에는 1435년이라는 연기年
記가 있다. 이러한 예에서는 국제고딕양식이 완전히 기세를 되찾아, 〈헤
롯의 연회 *Herod's Feast*〉도43의 인물은 젠틸레 다 파브리아노의 〈동방박사들의
경배〉도9 또는 피사넬로의 의상 드로잉의 인물과 맥을 같이 한다. 이들은
피렌체의 산타 마리아 노벨라 성당에 있는 마사초의 프레스코 〈성 삼위
일체〉도33 같은 작품과는 전혀 다르다. 마사초는 여기에서 브루넬레스키

44 **마솔리노**, 〈다비타의 소생〉 중 어슬렁거리는 젊은이들

풍 건축물로써 인물이 설득력 있게 자리하는 깊이 있는 공간을 연출했는데, 봉헌자의 경우는 건축과 동일한 원근체계를 따른 반면 초자연적 인물은 이에 구애받지 않고 공중에 떠 있는 듯하다. 마사초와 마솔리노의 관계에는 여전히 많은 문제가 남아 있다. 가장 당혹스런 예 중 하나는 1951년 런던 국립미술관이 구입한 마솔리노의 패널화 한 쌍으로, 현재 한 점은 마솔리노, 다른 한 점은 마사초의 작품으로 간주된다. 전자는 나약하고 부정확한 형태와 견고함의 부족이라는 점에서 마솔리노에 부합하며, 후자는 직접적인 조명과 명확한 공간 점유라는 점에서 기본적으로 마사초와 상통하기 때문이다.

15세기 피렌체 미술부흥을 지배한 또 다른 중요한 요소는 브루넬레스키의 건축 그리고 알베르티의 저서와 건축이다. 브루넬레스키의 위업으로는 돔을 얹은 피렌체 대성당도45을 들 수 있는데, 고대 유적 연구를 통해 쌓은 로마 건축공법에 대한 지식이 없었다면 성공적으로 완수할 수 없는 건축물이다. 1377년 태어나 금세공사로 교육받은 그는 기베르티와 정확히 동시대인이다. 하지만 그는 작고 사랑스런 국제고딕적인 특질에는 관심이 없었다. 아무리 소품이라 해도 구상은 거창했고, 형태와 세부를 로마의 고전건축에 의거했다 해도 도나텔로와 마찬가지로 영감원에 맹목적으로 구속받지 않고 이를 흡수하여 재창조했다. 거대한 돔은 건축보다는 공학의 결과물에 가깝다. 돔의 대규모 공동空洞은 건축을 넘어선 포괄적 기술을 요구하기 때문이다.

피렌체 최초의 르네상스 건물은 1419년 착공된 오스페달레 델리 인노첸티(고아원)이다. 광장을 마주하여 열주列柱를 세운 로지아(측면에 개방된 아케이드나 열주가 있는 회랑—옮긴이 주)도47는 오랜 역사를 가지므로 이 역시 고전 및 로마네스크라는 옛 양식에서 영향 받았음을 알 수 있다. 로지아가 그 자체로 만족스럽고 향후 중요성을 갖는 이유는 단순한 비례를 능숙하게 구사한 데 있다. 아케이드의 아치는 원주 크기를 기준으로 하는데 이 기본단위가 아케이드 자체의 높이와 폭을 통제할 뿐 아니라 내부공간의 구획단위인 기둥간격에도 적용된다. 교차궁륭 대신 사용한 돔

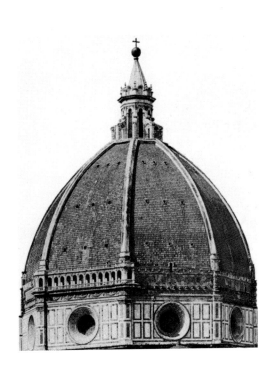

45 **브루넬레스키**, 〈피렌체
대성당의 돔〉

형 천장은 전통과의 단절을 의미한다. 명료하고 본질적인 상호관계성은
산 로렌초 성당 구舊성물안치실도46의 설계에서도 기본을 이룬다. 돔을
얹은 중앙집중식 예배당(입방체 건물로, 내진內陣에는 중심 구조물과의 비례에 입
각하여 좀 더 작은 돔을 얹었다)은 이후 르네상스 건축의 범례로서 끊임없는
찬사를 받았다. 브루넬레스키는 이와 유사한 산타 크로체 수도원 파치
예배당에서 이러한 형식을 한층 진전시키는데, 기본이 되는 중앙공간을
양 옆으로 확장했고(작은 익랑翼廊 또는 측랑側廊으로 간주된다), 또한 건물 입
구에는 로지아를 두고 돔을 얹어 내진의 돔형 천장과 상응하도록 했다.
고전적 세부에 대한 관심은 로지아와 확장된 익랑의 정간井間 장식 궁륭
에서 나타난다. 하지만 건축 세부에 대한 부르넬레스키의 개인 취향은
창문의 아치와 하단부의 섬세한 조각, 그리고 예배당 내부 프리즈의 유
약 입힌 채색 소조 장식물과 로지아의 소형 돔에 자리한 아름다운 라운
델에서 분명히 엿볼 수 있다. 후자는 델라 로비아Lucca della Robbia의 작업장

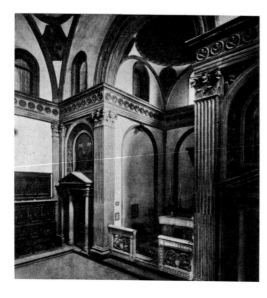

에서 제작한 것이다.

　　구성물안치실보다 훨씬 후에 건립된 산 로렌초 성당과 1446년 그가
세상을 뜨고 나서 오랜 후에 완공된 마지막 작품 산토 스피리토 성당도48
에서는 설계의 기본을 단순한 평면기하학에 두고 전개해가는 과정을 볼
수 있다. 두 곳 다 사각형의 교차부交叉部 공간을 기본단위로 하여, 신랑身
廊, 내진, 익랑에서는 이를 곱하고 측랑, 부속예배당, 신랑의 아케이드 간
격에서는 이를 나누는 식으로 반복한다. 산토 스피리토 성당에서는 측랑
이 성당 전체를 에워싸며 제단은 돔 아래에 자리한다. 아케이드와 그 위
의 벽면 분할, 고창층 같은 신랑의 높이에 영향을 미치는 부분에는 단순
한 비례를 적용하여 명료하고 통제된 조화로운 공간이라는 인상을 창출
하는데, 이에 견줄 만한 예는 찾아보기 힘들다.

　　피렌체 건축에서 가장 많이 쓰인 자재는 단순과 절제라는 효과를 낳
는 데 기여했는데, 일반적으로 벽면은 흰색 회칠로 마감하고 아름답고
입자가 고운 회색 사암으로 아케이드, 창문 틀, 문, 코니스, 정간장식 등
을 장식했기 때문이다. 사암은 색채범위가 옅은 청회색에서 짙은 회녹
색, 탁한 갈색에 이르며, 매우 섬세하고 정확한 조각이 가능하다. 흑백

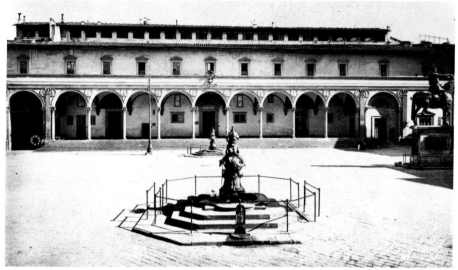

47 **브루넬레스키**, 〈로지아
델리 인노첸티〉

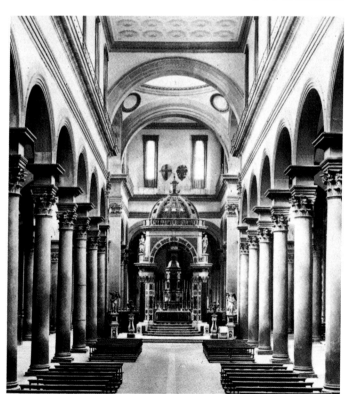

48 **브루넬레스키**, 〈산토
스피리토 성당〉

효과(대리석의 경우, 실제로는 우유빛이나 분홍기 도는 흰색 그리고 짙은 회녹색에 가깝다)는 세례당, 산 미니아토 알 몬테, 성당과 같은 초기 건물을 모방한 것이다. 알베르티는 산타 마리아 노벨라 성당을 개장改裝하면서 이러한 효과를 활용했는데, 이는 그가 재건축하던 14세기 파사드가 이런 방식으로 지어졌기 때문이다.

레온 바티스타 알베르티Leon Battista Alberti는 1404년경 제노바에서 태어나 1472년 세상을 떠났으므로, 활동시기로 볼 때 한데 묶을 수 있는 브루넬레스키, 도나텔로, 마사초와는 거리가 있다. 또한 부유한 상인 가문 출신이라는 사회적 배경 또는 기질과 교육면에서도 그가 망명생활을 하던 가족과 함께 1428년 피렌체에 돌아온 후 교류했던 전업 미술가들과는 다른 세계의 인물이다. 인문주의자, 학자, 라틴어 연구자, 법률가이자 교황청 서기직을 수행한 알베르티는 미술이론에 대한 관심을 통해 건축에 입문했다. 그는 브루넬레스키처럼 실제로 건물을 짓지는 않았고 건축기술자를 고용했다(리미니의 템피오 말라테스티아노에서는 마테오 데 파스티Matto de' Pasti, 피렌체에서는 베르나르도 로셀리노Bernardo Rossellino, 만토바에서는 판첼리Fancelli를 고용했다). 피렌체에는 그의 작품이 별로 없으나 첫 건축물인 1644년의 팔라초 루첼라이가 이에 속한다. 여기에서 그는 최초로 파사드를 몇 개의 층으로 구분했고 고전적 벽주를 채택했는데, 간접적이긴 해도 분명 콜로세움과 마르켈루스 극장에 의거하고 있다.

그의 건축은 언제나 브루넬레스키의 경우보다 고전에 가깝다. 그는 로마에 기원을 두는 신전풍 파사드를 그리스도교 교회에 도입한 최초의 인물이기도 하다. 또한 사망하기 2년 전에 설계한 만토바의 산 안드레아 성당에서는 정간장식이 있는 반원통형 궁륭을 부활시켜 70피트의 신랑 전체를 마감했다.

그의 진정한 중요성은 저서에 있다. 그는 1435년에 쓴 『회화론Della Pittura』을 브루넬레스키, 도나텔로, 기베르티, 루카 델라 로비아, 마사초(이들 중 유일한 화가로 당시에는 이미 사망), 다시 말해 당시 가장 진보적이고 중요한 미술가들에게 헌정했다. 여기에서 그는 두 가지 원칙을 세우는데,

49 **알베르티**. 〈산 안드레아 성당〉

바로 자연의 모방은 원근법을 통해 달성된다는 것, 그리고 경건한 정지 장면보다는 인물을 극적인 군상으로 구성해야 내용이 명료하게 전달된 다는 것이다. 혁신가로서 알베르티의 중요성은 15세기 피렌체 회화와 조 각에서 이 두 원칙이 일관되게 고수되었다는 데 있다. 그가 건축에 미친 영향은 1450년경에 쓴 논문『건축론』에 의해 힘을 받는다. 1485년 초판 이 발행되기까지 필사본 상태로 널리 읽힌 이 논문은 로마의 비트루비우 스 이래 첫 건축이론서였다. 알베르티는 당시 재발견된 비트루비우스에 게서 영감을 구했다.

브루넬레스키와 알베르티는 모두 벽면 건축에서 공간 건축으로 방 향을 전환하는데, 변화는 둘 다 경력 후기에 나타난다. 브루넬레스키는 로지아 델리 인노첸티, 구성물안치실 또는 산 로렌초 성당의 신랑에서 벽을 가장 중요한 요소로 간주한다. 아케이드의 아치는 뚫린 벽면의 일 부일 뿐이다. 알베르티도 팔라초 루첼라이에서 동일한 성향을 보여준다. 여기에서 그는 탄탄한 짜임새의 입면에 집중하고, 벽체의 평탄한 2차원

적 특성을 일관되게 강조하기 위해 부분적 요소들을 조합한다. 또한 1450년경 착공했으나 공사가 중단된 리미니의 템피오 말라테스티아노에서는 아치를 원주 대신 각주로 지지하여, 측면 아케이드는 벽면의 연속성을 강조한다. 브루넬레스키가 로마에서 돌아온 후 1430년대 초에 착공한 피렌체의 산타 마리아 델리 안젤리 성당(현재 사실상 훼손된 상태)은 미완성작으로, 벽으로 둘러싸인 공간 형태에 집중함으로써 완전히 다른 태도를 선보인다. 중요한 것은 다채롭고 복잡한 내부 공간이며, 벽은 이를 드러내기 위한 수단일 뿐이다. 산토 스피리토 성당은 가장 좋은 예이다. 여기에서 구성요소는 산 로렌초 성당에서와 동일하지만 느낌은 전혀 다르다. 각 부속예배당 사이에는 벽주 대신 반원주를 사용하고 예배당 후면 벽은 굴곡을 주어 연속적인 파동효과를 창출한다. 측랑에서는 연이어지는 아치가 장관을 이루고 또한 기본단위를 반복 분할하여 구성한 측랑은 회랑처럼 십자형 성당 전체를 에워싼다. 이 모두는 상호간을 넘나드는 공간감을 연출하고, 한정짓고 규정하는 요소인 벽에 집중하는 대신 공간의 의미를 고려하는 인상을 낳는다. 알베르티는 만토바의 산 안드레아 성당도49에서 파사드와 그 안쪽의 로지아, 그리고 성당 내부를 형태적으로 긴밀히 연계시켜 부분 부분은 독자적 요소로 존재하는 것이 아니라 상호관계를 맺도록 의미를 부여했다.

건축이 가장 위대한 예술분야로 우뚝 선 것은 바로 양감과 상호관계성에 대한 고도의 이해를 통해서이며, 이러한 실험과 발견은 건축물을 하나의 유기적 존재로 보는 전성기 르네상스 개념의 초석을 놓게 된다.

3

네덜란드와 보헤미아

성 프란체스코는 1226년에 타계하여 1228년에 성인으로 추대되었으며, 성 도미니쿠스는 1221년에 타계하여 1234년에 성인으로 추대되었다. 두 성인이 세운 위대한 두 교단, 프란체스코회와 도미니크회는 어떤 의미에서는 선교수도회로, 성직자보다 평신도를 중시한다는 점에서 기존 종교계의 틀에서 벗어났다. 이들은 청빈의 규율, 탁발, 복음전파를 위한 여행과 탐험의 시도 같은 면에서 유사하지만 근본적으로는 달랐다. 프란체스코회는 설교와 전도에, 도미니크회는 교육, 학문, 이교척결에 중점을 두었다. 후자는 전자와 달리 결국 이의 없이 공동체 청빈생활을 포기한다. 하지만 양자 모두 설교와 영성의 고양을 강조하여, 십자군 원정을 추진하고 지지했던 종교적 열기가 세속적 이유로 점차 쇠퇴하는 데 따른 공허감을 메우는 데 일조했다. 새롭게 방향을 설정하며 부활한 종교는 재정립된 사회의식에서 비롯된 실천적 문제로 눈을 돌렸고, 다른 한편에서는 좀 더 대중적인 새로운 유형의 신비주의가 대두했다. 한 예가 복음서를 상술하고 주석과 명상의 내용을 첨부한 새로운 종류의 신앙서적 발간인데, 그림을 그리듯 매우 상세한 묘사를 특징으로 하는 이러한 책은 그리스도의 생애, 그리고 특히 성모의 생애에 관한 새로운 도상을 정교하게 다듬는 계기가 되었다. 후자는 탁발수도회의 교세가 확장됨에 따라 이에 수반하여 성모 숭배가 강화되면서 새로이 중요성을 띠게 된다.

 위대한 신앙서적의 시기는 약 한 세기 반 동안 지속되었다. 1255년에서 1266년 사이에 야코포 다 보라지네가 쓴 『황금 전설 *Golden Legend*』, 13세기 말경 이탈리아 프란체스코회의 무명의 수도사가 쓴 『그리스도 생애

에 대한 명상*Meditations on the Life of Christ*』(오랜 동안 성 프란체스코의 공식 전기 작가
인 성 보나벤투라의 저서로 알려져 왔다), 14세기 중반에 카르투지오회의 루돌
프가 쓴『그리스도 생애*Life of Christ*』, 14세기 후반기에 얀 판 라위스부룩이
쓴『영생의 거울*Mirror of Eternal Salvation*』을 포함한 몇 권의 책, 1418년에 처음
알려진 토마스 아 켐피스의 탁월한『그리스도를 본받아*Imitation of Christ*』가
그 예이다. 이 모두는 필사본 형태로 널리 회자되었고(『그리스도 생애에 대
한 명상』은 약 200여 권의 필사본이 알려져 있다), 엄청난 인기와 영향력을 누렸
다. 브뤼셀 근처 흐루넨다얼 수도원에서 1381년에 생을 마친 얀 판 라위
스부룩의 경우는 은거생활과 홀란트의 데벤터르에서 헤이르트 데 흐로
터가 그에게 감화를 받아 1380년경 세운 평신도협회 '공동생활 형제단'
과의 관계로 인해 큰 영향력을 발휘했다. 14세기와 15세기 초 특히 네덜
란드는 평신도 사이에서 종교부흥의 중심지로 손꼽혔다. 1387년 홀란트
의 즈볼러 근처에서 흐로터의 제자가 창설하여 주요 교단으로 성장한 빈
데샤임 대수도원은 성직자 사이에 영향력이 상당했으며 명상과 신비주
의로 유명했다.

데보티오 모데르나*Devotio Moderna*(흐로터가 제창한 신앙운동으로 개인적, 내
면적 신앙을 중시한다-옮긴이 주)가 14세기 미술에 미친 영향을 정확히 규명
하기는 어렵다. 가장 분명한 예는 새로운 도상의 출현인데, 부분적으로
는 신비극神祕劇(중세의 종교극-옮긴이 주)에서 비롯한다. 신비극은 현존 기
록보다 오랜 역사를 갖지만 13세기 이전의 역할이 무엇이었든 간에 이후
중요도가 높아졌고 부활절 성묘聖廟와 크리스마스 구유의 극적인 재현에
서 복잡한 성서극으로 확장된 듯하다. 종교화에서 일화적 세부는 주로
외경에서 따오는데, 여기에는 성모의 어린 시절, 성전에서 받은 교육, 나
이 많은 요셉의 지팡이에 꽃이 피자 낙담하는 구혼자들, 탄생 당시의 산
파들, 믿음이 없는 불구자의 치유, 이집트로 가던 중 아기 그리스도가 지
나가자 쓰러져 버린 이교신상, 그리고 이와 유사한 매혹적이고 순수하고
친근하고 영감을 불러오는 매우 회화적이면서도 또한 정전正典에는 없는
수많은 이야기가 상세히 실려 있다. 이는 인기 드라마와도 같았다. 성인

의 전설과 기적은 경이로움을 충분히 맛보게 했고 여기에 담긴 삶의 교훈은 기적의 베일 아래에서 더욱 생생히 전달되었다.

　독일과 보헤미아에서는 새로운 도상의 출현에 앞서 14세기 이탈리아 회화의 영향이 오랫동안 지속되었다. 누룩이 온 반죽을 부풀게 하듯이 14세기 이탈리아 미술(토스카나)의 독특한 특징은 서유럽 전체에 서서히 스며들었고, 프라하 같은 활기 찬 예술중심지의 회화 양식은 주로 피렌체와 시에나로부터 직접 영향을 받았다. 예로 비치 브로트 사이클의 화가Master of Vyšší Brod cycle의 경우 두초의 일관성 있는 서술적 묘사와 시모네 마르티니의 세련되고 우아하며 가녀린 형태는 수용 과정에서 한층 날카롭고 일그러진다. 트레본 제단화의 화가Master of Trebon Altarpiece(독일에서는 비틴가우의 화가Master of Wittingau로 불린다)는 아뇰로 가디Agnolo Gaddi의 다소 표현주의적인 형태에 도달한다. 즉 그는 더욱 짙고 풍부한 색채, 불분명한 형태, 왜곡된 내부 공간을 선보이면서도 비스듬한 자세와 패턴 감각은 피렌체에 그 원천을 두고 있다. 화가 테오도릭Master Theodoric은 14세기 후반 카를슈타인 성관 예배당 장식을 맡아 십자가에 못 박힌 그리스도와 피에타를 중심에 두고 둘레를 성인 두상으로 에워싼 매우 복잡한 대작을 제작했는데, 인물은 로렌체티 형제의 직설적이고 견고한 형태에 상당히 가깝다. 하지만 이러한 이탈리아 화풍은 이후 국제고딕양식의 직접적인 자연 묘사에서 다소 영향을 받는다. 구불거리는 금발의 성모는 이마가 넓고 높으며 둥근 얼굴에 작고 오목조목한 이목구비를 하고 나른한 눈으로 부드럽게 미소 짓는다. 뼈마디가 없는 듯한 길고 가는 손가락은 통통하고 기운찬 아기의 무게를 감당할 수 없을 듯싶다. 이러한 성모 유형은 15세기 중반까지 이어지다가 오리지널 영감원이 더욱 영향력을 발휘하면서 점점 세를 잃게 된다. '아름다운 성모Schöne Madonnen'라는 명칭은 해당 유형을 적절히 기술해준다.

　프랑스와 플랑드르에서는 이탈리아로부터 유입되던 미술조류가 14세기 말 디종에서 활동한 클라우스 슬루터의 출현으로 확연히 단절된다. 디종 근처 샹몰 수도원에서는 수염, 머리카락, 얼굴 표정이 세밀하고 매

우 자연스러우며 풍성한 옷을 입은 인물상 대작을 볼 수 있는데 이러한 그의 양식은 궁극적으로 프랑스 대성당 입구 조각에서 유래한 것이다. 〈모세의 우물〉도6에서 선지자의 위용을 전하는 탁월한 옷 주름 처리법은 비밀에 싸인 인물인 플레말레의 화가Master of Flémalle의 전칭작과 상응한다. 후자에서는 길고 두꺼운 옷과 외투의 묵직한 옷 주름이 각진 채 성모 발치에 늘어져 있다. 독일과 보헤미아에서 유행한 부드러운 양식 그리고 이곳에서 뒤이어 전개되었고 유럽 여타지역에서 성행한 국제고딕양식에서부터 플레말레의 화가와 얀 판 에이크의 사실주의적 시각으로의 변화를 보여주는 특징 중 하나는 옷 주름 처리법에 있다. 전자는 버드나무 잎 같은 신체 주변으로 길게 흘러내린 부드럽고 유려한 옷 주름을, 후자는 훨씬 튼튼한 인물을 감싸는 뻣뻣한 직물의 각진 옷 주름을 선보인다. 독일에서는 간단히 '각진 양식der eckige Stil'으로 기술한다. 이러한 새로운 각진 옷 주름을 볼 수 있는 좋은 예가 플레말레의 화가의 소품 세 폭 제단화(런던 코톨드 미술연구소 소장)이다. 여기에서는 중앙패널에 매장, 그리고 한쪽 날개 패널에는 부활, 다른 쪽 날개에는 전경에 골고다 언덕과 봉헌자가 자리한다. 인물은 극히 사실적이고, 전경의 슬퍼하는 여인에서부터 무덤을 둘러싼 군상 뒤편의 눈물 흘리는 여인에 이르기까지 공간은 일관성 있게 깊숙이 후퇴한다. 뿐 아니라 인물군상 전체를 관통하는 비통한 마음, 통일된 감정이 새롭게 전달된다. 손등으로 눈물을 닦는 천사, 죽은 그리스도 쪽으로 몸을 기울인 슬픔에 겨운 성모를 부축하느라 긴장한 성 요한, 두건을 든 놀란 여인, 이들은 새롭고 긴박한 극적 사실주의의 기조를 대변한다. 부활은 중앙 패널보다 훨씬 깊은 회화공간에서 전개된다. 도상은 상당히 친숙하다. 천사는 빈 무덤에 비스듬히 놓인 묘의 덮개에 앉아 있고 그리스도는 무덤에서 어색하게 걸어 나온다. 번쩍이는 갑옷을 입은 병사는 멍청히 묘 주변에 누워 있다. 나뭇가지 울타리는 이 장면을 다룬 14세기 독일 그림에서 비롯된 것으로, 배치를 달리하여 거듭 등장한다. 과거의 유산으로는 섬세한 당초문양이 도드라지는 황금빛 바탕을 들 수 있다. 새로운 점은 관람자의 정감을 자극하고 슬픔의 분위기를 전

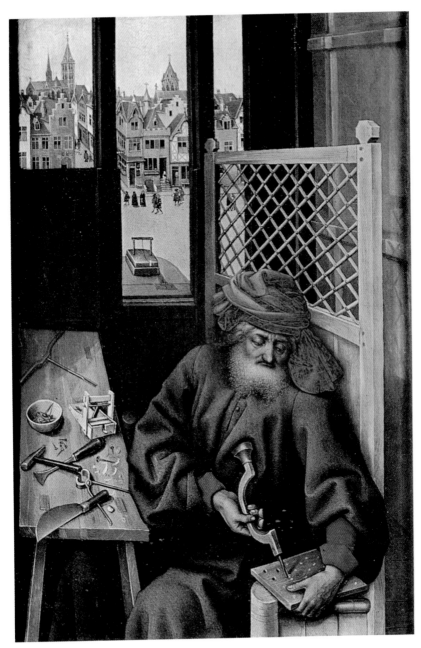

50 **플레말레의 화가**, 〈성 요셉〉, 메로데 제단화(세부)

달하며 고통을 함께하도록 장면 자체를 재창조하려는 관심으로, 이로써 관람자는 예수 그리스도의 구원의 대가를 되새기게 된다.

15세기 플랑드르 회화에서 가장 궁금증을 자아내는 것은 플레말레의 화가의 정체와 로베르 캉팽Robert Campin이라는 인물이다. 캉팽에 관해서는 기록이 잘 되어 있다. 그는 1378-1380년경에 태어났고 1444년 투르네에서 사망했는데, 얀 판 에이크보다 몇 살 연상이었을 것이며 그보다 3년 더 살았다. 1406년부터는 계속 투르네에서 활동했고, 1410년에 이곳 시민이 되었으므로 그의 출생지가 투르네가 아니라는 점은 분명해진다. 그는 도시의 '상주常住 화가'라는 공식지위를 얻었고 상당히 규모가 큰 작업장을 도제를 두고 운영했다. 1423년에는 화가 길드의 수장이 되었다. 도시의 소요사태로 인해 지역정치에 휩쓸려 들어가기도 했지만 1428년 공직에서 사퇴하고 야인의 생활로 돌아간다. 1432년에는 문란한 생활 때문에 또 다른 종류의 곤란한 상황에 처하는데, 당국과 종종 불화를 겪긴 했어도 도시의 대표화가로서 인기와 지위를 유지했고 세상을 뜰 때까지 명성을 누렸다. 하지만 석연치 않은 점은 서명이 되거나 기록으로 남은 작품이 없고 심지어 예로부터 그의 작품으로 전칭되던 예도 전해오지 않는다는 데 있다.

플레말레의 화가의 경우는 전칭작이 상당히 많다. 명칭은 일부 작품이 네덜란드의 플레말레에서 나왔다는, 실은 오류에 근거한 믿음에서 비롯된다. 적절한 대안이 없어서 메로데(제단화의 원소재지)의 화가라 불리는 작가의 세 폭 제단화는 중앙 패널에 〈수태고지Annunciation〉, 날개 패널 한 면에는 두 봉헌자, 또 다른 면에는 쥐덫을 만드는 성 요셉도50의 눈길을 끄는 장면이 담겨 있는 중요한 대작이다. 메로데 제단화는 플레말레의 화가의 작품과 유사점이 많아, 일반적으로 두 인물은 동일인으로 간주된다. 그의 양식적 특징은 생생한 사실주의, 각진 형태, 정감적 표현의 추구, 구겨진 종이처럼 접혀 흘러내리는 묵직한 옷 주름의 사용, 실내의 세세한 세부에 대한 관심을 들 수 있다. 또한 긴 얼굴, 눈두덩이 두둑한 눈, 길고 얇은 입술 아래의 작고 둥근 턱, 튼실한 인물, 둔중한 신체비례, 강

51 자크 다레, 〈탄생〉

52 플레말레의 화가, 〈탄생〉

럴한 색채, 풍경화에 대한 재능을 보여준다. 투르네의 미술가 길드 기록에 따르면 로즐레 드 르 파스튀르Rogelet de le Pasture와 자클로트 다레Jacquelotte Daret는 둘 다 투르네 출신이며 1427년에 로베르 캉팽의 도제로 나와 있다. 1432년에는 함께 화가로 등록했는데 그 날 자크 다레는 길드의 수장이 된다. 1400년 이전에 목조각가 아들로 태어난 자크 다레는 1418년 캉팽의 집에 살면서 신품성사를 받았으며, 견습기간을 마쳐야 독립적으로 활동할 수 있었으므로 도제생활을 공식적으로 끝낼 때까지는 캉팽의 제자로 작업을 계속했음이 분명하다. 1434-1435년 다레는 아라스의 성 바스트 대수도원을 위해 〈탄생Nativity〉도51을 포함한 사중四重 제단화를 제작했다(현재 티센 컬렉션 소장). 〈탄생〉에는 외경, 특히 『마태가경』에서 따온 여러 요소가 포함되어 있는데, 여기에는 성모의 처녀잉태를 믿는 젤로미와 믿지 않는 살로메라는 두 산파의 이야기가 상세히 다루어져 있다(후자는 불경스런 표현을 하자 손이 말라비틀어진다). 작품에는 또한 촛불이 꺼지지 않도록 감싸는 성 요셉, 바닥에 눕힌 벌거벗은 아기 그리스도 앞에 무릎 꿇은 성모, 이들이 자리한 황량한 오두막 주변으로 크기가 절반인 천사들이 등장한다. 이러한 모든 요소는 플레말레의 화가의 전칭작 〈탄생Nativity〉도52에서도 나타난다. 두 작품의 유사성은 자크 다레가 플레말레의 화가의 영향을 받았음을 시사한다. 이러한 점에서 기록자료는 풍부하나 작품은 전혀 알려지지 않은 캉팽과 신원이 확인되지는 않으나 작품은 많은 플레말레의 화가의 연관성을 추측해볼 수 있다.

메로데의 〈수태고지Annunciation〉도53는 실내의 세부가 생생하고 풍부하게 묘사되어 있다. 알코브(실내 한 면에 안으로 들어간 공간-옮긴이 주)에 걸려 있는 물동이와 그 옆의 자수 수건, 닫혀 있는 격자문양 창문, 성모가 앉아 있다기보다는 기대고 있는 긴 벤치, 책, 촛농이 흘러내리는 초, 불확실한 원근법으로 인해 어색하게 기울어진 탁자 위에 놓인 꽃병의 백합 등 대부분은 다른 작품에서 동일한 작가의 손에 의해 다시 등장한다. 바로 베를 제단화인데, 날개 패널만이 유일하게 남아 있다. 한 쪽 날개 패널에는 〈세례자 성 요한의 인도를 받는 봉헌자Donor presented by St John the

53 **플레말레의 화가**, 〈수태고지〉, 메로데 제단화의 중앙패널

Baptist〉도54가 있으며 다른 쪽 날개 패널에는 성모가 방안 불가 앞에 앉아 책을 읽고 뒤편으로는 열린 창문을 통해 바깥 풍경도55이 보인다. 베를 제단화의 실내는 메로데의 〈수태고지〉의 서툰 원근법에 비하면 훨씬 능숙하게 구사되었다. 두 장면을 연결하는 동일한 장치인 열린 문은 〈수태고지〉에 봉헌자를 동참시키기 위해 사용되었다. 세례자 뒤편의 볼록 거울에는 전경의 장면이 비쳐지는데 얀 판 에이크의 〈아르놀피니의 결혼*Arnolfini Marriage Group*〉도63의 거울 이미지를 참고한 것이 분명하다. 이러한 모방은 베를 제단화 날개 패널의 제작년도가 1438년이라는 사실에 의해 뒷받침된다. 또한 플레말레의 화가의 발전과정도 시사한다. '매장'의 패

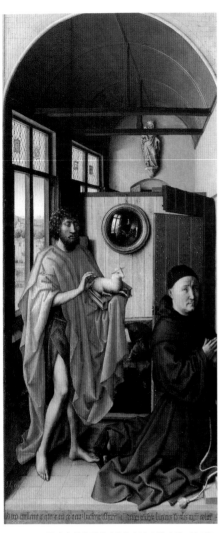 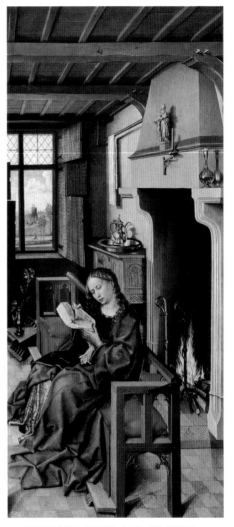

54 **플레말레의 화가**, 〈세례자 성 요한의 인도를 받는 봉헌자〉, 베를 제단화의 날개패널

55 **플레말레의 화가**, 〈독서하는 성모〉, 베를 제단화의 날개패널

턴화된 황금빛 바탕과 압축된 프리즈식 인물배치는 예스런 비자연주의적 전통의 틀 안에서 새로운 형식이 전개되고 있음을 시사한다. 또한 메로데의 〈수태고지〉의 불안정한 원근법은 배경과 인물에서 사실주의에 대한 관심이 점차 커지고 있음을 전한다. 이러한 그림들은 미술가가 추

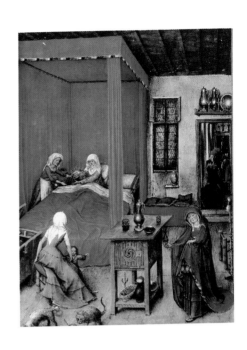

56 **얀 판 에이크(전칭),** 『토리노 성무일도서』 중 〈세례자 성 요한의 탄생〉

종자라기보다는 선도자라는 것을 알려주는데, 이와 가장 가까운 접근태도는 1430년대 판 에이크에게서 엿볼 수 있다. 그러나 베를 제단화 날개 패널은 상반되는 견해도 뒷받침한다. 즉 미술가가 판 에이크의 1434년 초상화 〈아르놀피니의 결혼〉을 알고 있었고, 따라서 일찍이 자신이 연구하던 공간적 문제 해결에 도움을 받았다는 것이다.

　얀 판 에이크는 출생지조차 의심스럽고 태어난 해도 미상이나, 1422년 이후의 정보는 상당히 많다. 그 이전에는 홀란트의 빌럼 백작의 궁정과 연관되었을 가능성이 있다. 작고한 백작의 지위를 찬탈한 동생을 위해 1422년 헤이그에서 활동했기 때문이다. 에이크는 성무일도서 채식 작업도 한 듯하다. 『토리노 성무일도서 *Hours of Turin*』로 불리는 기도서는 여러 미술가의 손에 의해 완성되었고 이후 양분되었는데(토리노와 밀라노), 토리노 왕립도서관 소장본은 1911년 화재로 소실되었다. 다행히 세밀화가 들어 있는 페이지는 영인되어, 부적절하긴 해도 현재 토리노 박물관에 소장된 동일 필사본(원소장처가 밀라노의 트리불초 컬렉션이므로 『밀라노 성무일도서 *Hour of Milan*』로 칭한다)의 다른 페이지와 비교가 가능하다도56. 판 에이크

의 작품으로 전칭되는 현존하지 않는 페이지는 어른거리는 빛, 사실주의와 시정을 마술처럼 혼합한 자연 묘사, 얀의 후기 작품 일부에서 다시 등장하는 원근법 사용을 특징으로 한다. 또한 세밀화 한 점은 빌럼 백작을 나타내는데, 필사본 일부는 그의 소장품이었다고 한다.

1425년 얀 판 에이크는 부르고뉴의 선량공善良公 필리프의 궁정에 들어가 생애 내내 공작을 모셨다. 그는 궁정화가 겸 기밀을 다루는 시종이었다. 공작의 명에 따라 은밀한 외교 임무를 맡아 여행을 하기도 했기 때문인데 최소 두 번은 결혼교섭과 관련된 일로 스페인과 포르투갈을 방문했다. 그는 1429년까지 릴에서, 이후로는 브뤼허에서 살았고 이곳에 주택을 구입했다. 1433년에는 공작의 방문을 받았다. 1441년 그는 브뤼허에서 사망했다.

얀 판 에이크의 생애에 관한 대략적인 기록을 보충해주는 것은 서명과 연기年紀가 있는 여러 작품 그리고 제작년도가 알려진 예를 통해 시기를 짐작할 수 있는, 진작임이 틀림없는 작품들이다. 놀라운 점은 지속적인 작품활동, 고르고 높은 작품수준, 비교적 변화폭이 적은 발전과정이다. 이는 사실상 가장 이른 작품이 겐트 제단화와 티모테오스 초상화 소품으로, 그가 이러한 그림을 그린 후 겨우 9년이 지나 사망했으므로 작품의 발전과정은 앞서 전개되었을 것이기 때문이다.

휘버르트의 문제도 있다. 겐트 제단화의 테두리에는 라틴어 4행시가 적혀 있는데, 대략 다음과 같은 내용이다. "이 그림은 그 누구보다 위대한 화가 휘버르트 판 에이크가 시작했으며 요도쿠스 비트가 비용을 대서 미술에서 두 번째로 꼽히는 얀이 마무리를 했다. 완성작을 살펴볼 수 있도록 이와 같은 글로 5월 6일 여러분을 초대한다." 마지막 구절은 1432년을 나타낸 기년명이다. 시는 휘버르트가 얀의 형이라는 것을 암시하며 그가 먼저 제단화 작업에 착수했다고 특별히 언급하고 있다. 추측컨대 그는 동시에 다른 작품도 제작했음이 분명하다. 휘버르트에 대해서는 기록이 거의 없는데, 그와 관련된 것으로 보이는 겐트 시립 고문서보관서의 소소한 네 자료는 논박할 여지가 충분하다. 따라서 휘버르트는 브뤼

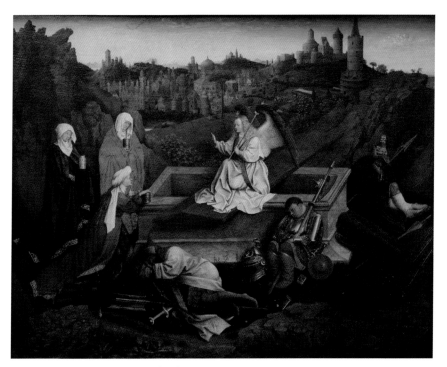

57 **휘버르트 판 에이크(전칭)**, 〈성묘의 세 마리아〉

허에서 뛰어난 업적을 남긴 얀에 대항하고자 16세기에 겐트에서 지역 선
전을 위한 애향심에서 만들어낸 가공인물이고, 4행시는 위작이며, 실존
인물은 얀뿐이고 대작 전체를 얀이 그렸다고 추정해볼 수 있다. 하지만
명문의 진위여부에 대한 의구심을 우선시할 이유는 없다. 얀의 작품과
연관은 있지만 단독작업이라고 단정할 수 없는 예가 몇 점 존재하기 때
문이다. 〈성묘聖廟의 세 마리아 The Three Maries at the Sepulchre〉도57는 여러 면에서
겐트 제단화 그리고 연기가 있거나 제작년도를 추정할 수 있는 얀의 작
품과 공통점을 갖지만, 『토리노 성무일도서』의 일부 세밀화처럼 국제고
딕양식의 성격이 두드러진다. 묘의 서툰 원근법, 성스럽고 우아한 세 여
인, 캐리커처 유형인 잠자는 병사, 정묘하기 그지없는 천사, 미숙한 공간
구성체계, 부활이라는 드라마의 배경인 우뚝 솟은 성곽도시와 일출의 장

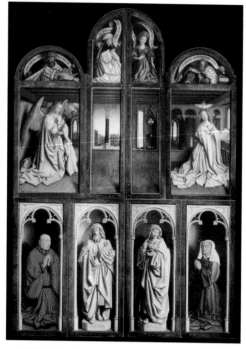

58 **얀 판 에이크**, 〈수태고지〉, 겐트 제단화 날개패널의 바깥쪽 면

관, 이 모두는 바로 15세기 초 세련되고 복잡한 자연주의적 접근법의 일
면을 보여주며, 얀에 비해 사실성에 비중을 두지 않는 풍부한 시정과 상
상력을 암시한다. 또한 휘버르트가 의미의 깊이와 다층성에서 동일한 수
준에 다다른 적은 없다 해도, 〈성묘의 세 마리아〉의 정교한 상징주의는
겐트 제단화에 필적하며 얀에게서 반복된다. 그러나 이 작품과 그가 참
여한 것으로 추론 가능한 다른 작품을 볼 때, 얀 자신의 개인양식은 분명
발전을 거듭한다.

　　겐트 제단화는 복잡하고 크기가 큰 다폭 제단화로 완전히 열면 높이
12피트 폭 16피트에 달하며, 날개를 닫으면 8피트에 12피트가 된다. 중
세의 전통에 따라 중앙패널에는 상단에 데이시스(청원, 기도를 뜻한다-옮긴
이 주), 하단에 낙원을 배치했음에도 불구하고, 작품과 마주할 때 가장 놀
라운 점은 우선 일관성의 부재이다. 제단화를 닫으면 날개패널 바깥 면

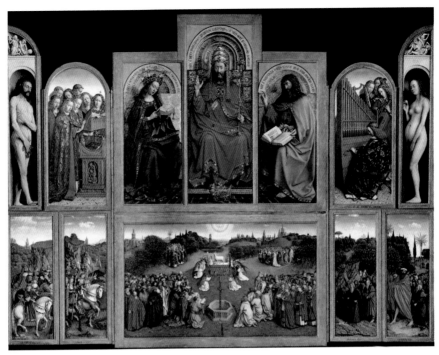

59 **얀 판 에이크**, 〈데이시스〉와 〈양의 경배〉, 겐트 제단화 날개패널의 안쪽 면

에는 대작 〈수태고지 *Annunciation*〉도58가 있고 그 아래에는 봉헌자와 수호성
인의 초상이 자리한다. 맨 위에는 리본처럼 펄럭이는 문서를 든 무녀 시
빌과 예언자의 네 인물상이 있다. 눈에 띄는 또 다른 점은 균형이 맞지
않는 인물 크기이다. 날개패널 바깥 면의 세 구획 간에는 크기의 기준이
네 번 변한다. 이와 마찬가지로 제단화 내부의 위아래에서도 불일치가
나타난다. 또한 접근법에도 흥미로운 차이가 있다. 산문적으로 단순히
사실에 근거한 부분도 있고 환상을 강조한 부분도 있다. 〈수태고지〉의 천
사와 성모는 두 개의 작은 패널로 분리되는데, 한 패널에는 아치형 창문
을 통해 도시 광장이 보이고, 다른 패널은 벽감 안에 세숫대야와 물단지
가 있고 옆의 가로대에는 흰 수건이 걸려 있다. 물단지와 대야의 상징성
은 분명하지만, 도시경관은 그렇지 않다. 마찬가지로 장면의 조명 체제
도 기이하다. 성모와 천사는 오른쪽에서 빛을 받지만, 중앙의 열린 창문

과 인물 뒤편의 작은 아치형 창문은 그림 속 조명에 어떤 식으로든 변화를 주지 않기 때문이다. 또한 창문에서 들어온 빛은 바닥에 논리적으로 떨어지지 않으므로 창문은 삽입물에 불과하다. 봉헌자와 그의 부인은 수호성인들, 즉 그리자유(회색계 색채로 묘사한 단색화—옮긴이 주)로 그려져 조각상 같은 두 명의 성 요한 옆에서 무릎을 꿇고 있다. 이는 크기의 불일치뿐 아니라 시각의 불일치를 나타낸다. 설화처럼 재현된 성스러운 주제, 매우 사실적인 봉헌자 초상, 조각 같은 두 인물상은 각각 세 가지 다른 질서 세계에 속하기 때문이다. 요도퀴스 비트와 그의 부인의 초상화는 〈붉은 터번의 남자Man in a Red Turban〉도61나 〈레알 수베니르라는 명문이 있는 티모테오스Tymotheos, inscribed Leal Souvenir〉도60에서와 같은 매우 세밀한 접근법을 보여준다. 하지만 오른쪽에서 패널 전체를 골고루 비추는 빛이라는 통제적 요소를 통해, 그리고 상단 패널 전체를 관통하는 대들보와 하단 패널 인물 위의 동일한 뾰족 삼엽아치를 통해 이러한 불일치에 하나의 통합된 틀을 부여하려는 시도가 강하게 나타난다. 제단화 안쪽 면도59의 주된 모순은 크기와 시점이다. 상단패널의 인물은 크기 기준이 넷이고 가장 큰 인물은 중앙의 성부인데, 이러한 불균형은 크기로 중요도를 나타내는 중세 전통에 의거한 것이다. 세부는 탁월하게 묘사되었지만 보석, 왕관, 자수의 세세한 처리는 전체 인물 구성을 결코 압도하지 않는다. 또한 얼굴 표정과 개성에 대한 관심도 강하게 드러난다. 이러한 예는 입을 벌려 노래하는 천사와 초자연적 인물 그리고 아담과 이브 간의 서로 다른 처리법에서도 찾을 수 있다. 아담과 이브는 상단 패널의 가장 바깥쪽에 서 있는데, 육체적 정신적으로 다른 세계에 속하는 인물로 보인다.

〈데이시스Deёsis〉 아래로는 〈양의 경배Adoration of the Lamb〉가 자리한다.도59 여기에 나타난 여러 도상은 그 심층적 의미와 상징에 관해 다양한 분석이 시도되었다. 희생양은 제단 위에 서 있고 가슴에서 흘러나오는 피는 성배에 담긴다. 제단 둘레에 무릎 꿇은 작은 천사들은 그리스도 수난의 도구를 들고 있다. 전경의 꽃핀 언덕에서는 순례자들이 물이 솟구치는 생명의 분수와 제단을 향해 나아간다. 선지자, 순교자, 교황, 처녀, 순례

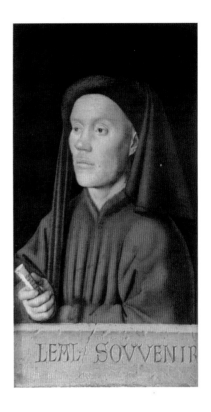

60 **얀 판 에이크** 〈레알 수베니르라는 명문이
있는 티모테오스〉

자, 법관, 기사, 은자의 긴 행렬은 천상의 낙원이자 지상의 낙원을 묘사
한 듯한 환상적이고 풍요로운 풍경을 가로지른다.

　제작년도가 확실한 다음 작품은 티모테오스 초상화로 '레알 수베니
르'라는 명문과 서명 그리고 1432년이라는 연기가 있다.도60 명료한 짜임
새, 단순한 조명, 세밀한 세부 묘사는 겐트 제단화의 봉헌자 초상과 연관
되며, 〈붉은 터번의 남자〉도61에서도 동일한 특징을 찾아볼 수 있다. 후자
에는 서명과 연기(1433)에 더해 '내가 할 수 있는 한(Als Ich Kan)'이라는 자
부심 넘치면서도 다소 모호한 문구가 적혀 있다. 〈붉은 터번의 남자〉를
플레말레의 화가의 〈남자의 초상*Portrait of a Man*〉도62과 비교해보면 시사하
는 바가 크다. 두 작품의 출발점은 사실상 같다. 두 화가는 머리장식의
장식적 패턴을 다루는 데 상당히 흥미를 가졌고 또한 초상주인공의 얼굴

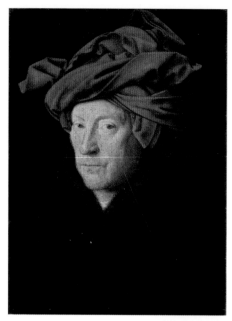

61 얀 판 에이크, 〈붉은 터번의 남자〉

62 플레말레의 화가, 〈남자의 초상〉

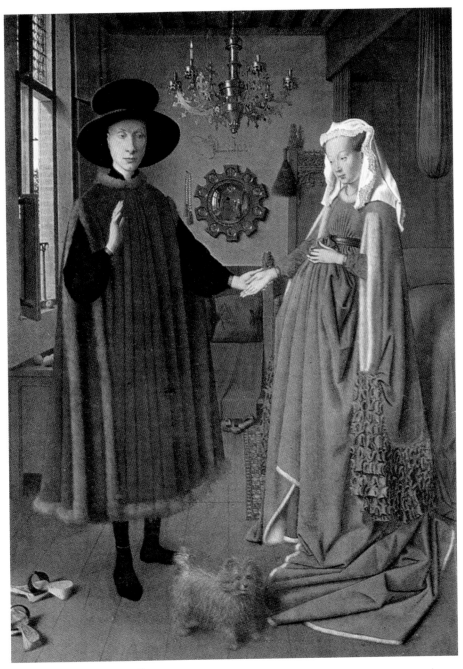

63 **얀 판 에이크** 〈아르놀피니의 결혼〉

형태를 무척 심도 있게 검토했다. 얀의 두상에는 수염 그루터기까지 묘사되어 있다. 얀 판 에이크가 전체 형태의 총체적 이해에 다다른 것은 표면 형태에 대한 세밀한 검토를 통해서이나, 이 점에서 플레말레의 화가는 그에 미치지 못한다. 후자의 터번 쓴 남자는 다소 공허하고, 외양은 전체 형상보다는 두상 각 부분의 묘사로 나타나기 때문이다. 〈아르놀피니의 결혼〉을 제외하면, 얀의 초상화 가운데 이러한 최고 경지를 보여주는 예는 별로 없다. 〈아르놀피니의 결혼〉은 매우 매혹적인 작품으로 풍부한 도상을 담고 있다. 그림으로 나타낸 결혼증명서라는 독특한 역할도 맡고 있는데, 이탈리아 상인이 경건하게 서약을 하는 순간을 그린 것이 분명하기 때문이다. 이는 신의 현존을 의미하는, 그의 머리 위의 불 밝힌 촛불에 의해 증명된다. 한편 그의 젊은 아내 발치에는 정절을 상징하는 작은 개가 있고 이들 뒤로는 부부침대가 놓여 있다. 방의 뒤편 벽에는 이 장면이 비춰지는 거울이 걸려 있으며 그 위로는 '1434년 얀 판 에이크가 이곳에 있었다'라는 서명이 있어 그가 결혼식에 참석했음을 밝혀준다.

여기서 경탄을 불러오는 점은 다시 사실주의, 즉 외양에 대한 놀랄 정도의 세심한 집중이다. 방, 창문, 바닥의 원근법 체계는 동시대 피렌체의 주류인 과학적 광학이론에 근거하고 있지 않고 순수하게 경험적인 것이다. 하지만 관찰이 너무나 완벽해서 방안이라는 실재의 환영은 완벽하게 재현된다. 마찬가지로 드레스덴의 〈성모자와 성인들*Virgin and Child with Saints*〉에서도 원근법은 주로 관찰에 의거한 현실에 토대를 두고 있다. 그렇긴 해도 이에 일치하는 교회는 찾을 수 없다. 따라서 현실감은 대부분 화가의 상상력의 산물이 틀림없으며, 상징적 목적을 위해 건축을 이용한 것이다. 실재하는 느낌은 완벽하므로, 얀 판 에이크는 특수성을 매우 구체적으로 전달하여 보편성에 접근하는 듯하다. 이 점에서 그는 로허르 판 데르 베이던*Roger van der Weyden* 그리고 심지어 플레말레의 화가와는 다른 세계를 선보인다. 후자인 두 미술가의 출발점은 현실, 그러나 정서와 드라마가 스며든 현실이며, 보편적인 감정, 보편적인 마음으로부터 특수한 것, 특정 사건의 서술로 나아간다. 얀 판 에이크에게서는 어디에서도 이

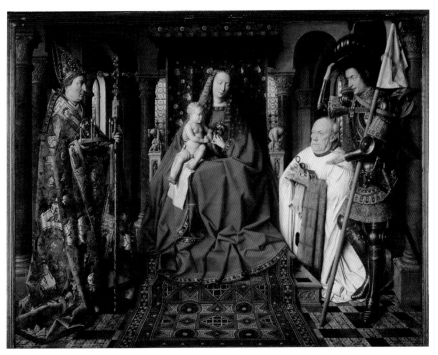

64 **얀 판 에이크**, 〈성당 참사회원 판 데르 파엘러의 성모〉

러한 드라마를 찾을 수 없다. 〈성당 참사회원 판 데르 파엘러의 성모
Madonna of Canon van der Paele〉도64의 성 게오르기우스에서처럼 기껏해야 모호하
고 성의 없는 움직임이 있을 뿐이며, 아기 그리스도를 아랑곳하지 않는
성모의 얼굴에는 냉담한 미소 또는 신중한 만족감과 자부심이 담긴 미소
가 얼핏 비친다. 성모가 귀부인처럼 자리한 작은 패널 공간은 당당한 천
개 아래의 옥좌로도, 수수한 방의 중산층 의자로도 볼 수 있다.

　판 에이크 형제가 유채화 발명가라는 예로부터 전해오는 이야기는
오래 전에 폐기되었다. 그러나 얀의 작품에서 볼 수 있는 탁월한 유채 기
법은 그가 더욱 순도 높고 품질 좋은 바니시나 오일 매제를 발명했거나
또는 완벽하게 개량했음을 시사한다. 그의 물감은 유동성이 풍부해서 붓
질의 흔적이 없고 보석 같이 반짝이는 색채는 마치 마법처럼 패널 위에

65 **얀 판 에이크.** 〈롤랭의 성모〉(세부)

부유한다. 얀의 균일한 물감 층은 플레말레의 화가의 두터운 질감에 비해 훨씬 섬세하고 투명하며 광택이 있으나, 로허르의 부드럽고 창백한 광택은 이루어내지 못했다. 북부 유럽에서 회화는 본래 이젤화에 국한되었기 때문에 오일 매제를 다루는 플랑드르의 기술은 여타 지역, 예로 이탈리아의 유채화가보다 앞섰다. 반면 이탈리아 후원자의 첫째 조건은 프레스코였으므로 이젤 화가의 매체는 템페라였다. 템페라는 색채 면에서 프레스코와 유사했고 화가에게 똑같은 특질을 요구했기 때문이다. 프레스코처럼 템페라는 즉각적인 손놀림과 작업방식을 필요로 했고 다시 그

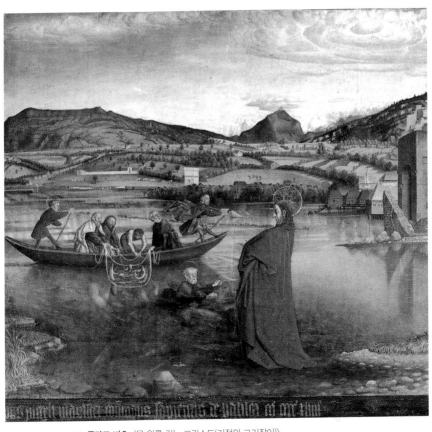

66 **콘라트 비츠**, 〈물 위를 걷는 그리스도(기적의 고기잡이)〉

리거나 덧칠하는 것이 허용되지 않았다. 반면 유채는 천천히 신중하게 접근하는 방식이 가능했고, 작업 중에 완전히 마를 시간이 필요했으므로 재고해볼 여유가 있었다. 대가다운 특질에도 불구하고 아마도 바로 이 점 때문에 유럽 전역, 특히 독일에서는 얀 판 에이크의 영향이 로허르만 큼 널리 파고들지 못했다. 예로 루카스 모저Lucas Moser는 티펜브론 제단 화도145에서 위대한 동시대인보다는 플레말레의 화가의 영향을 보여준 다. 또한 콘라트 비츠Konrad Witz는 1444년의 〈물 위를 걷는 그리스도(기적 의 고기잡이)Christ walking on the Water(The Miraculous Draught of Fishes)〉도66에서 제네바 호

67 **페트뤼스 크리스튀스**, 〈성 엘리기우스와 연인〉

수의 어느 특정 장소를 배경으로 하여 얀의 예리한 사실주의를 연상시키
지만, 처리기법은 겐트 제단화 또는 〈롤랭의 성모*Rolin Madonna*〉도65의 환상
적 풍경보다 플레말레의 화가의 〈탄생〉(디종 소재)의 드넓고 부드러운 풍경
에 한층 가깝다. 사실 가엾은 모저가 제단화 테두리에 탄식하며 쓴 "통곡
하라, 예술이여. 소리 높여 애도하라, 오늘날 너를 원하는 자 아무도 없
느니, 오, 슬프다. 1431년"은 새로운 양식이 부드러운 옛 양식의 유려한
특질에 대항해 무척 서서히 진행되었음을 전한다.

68 **페트뤼스 크리스튀스**, 〈애도〉

1441년 얀 판 에이크의 사망 이후 브뤼허에서 가장 중요한 화가는 페트뤼스 크리스튀스Petrus Christus였다. 그에 관한 기록은 브뤼허에서 1444 년에 이르러서야 나타나긴 하지만 그는 대개 얀의 제자로 간주된다. 양식적으로 볼 때 그는 사실주의와 다소 냉철한 특질이라는 점에서는 얀과 가장 가깝지만 얀의 다양성에는 미치지 못한다. 한 예로 1449년의 〈성 엘리기우스와 연인St Eligius and the Lovers〉도67은 얀으로부터 여러 요소를 빌려왔는데, 성인은 한 쌍의 젊은이에게 반지를 파는 금세공사로 등장하며 거울과 실내 세부는 〈아르놀피니의 결혼〉도63에 직접 의거한다. 부수적으로 덧붙이자면, 약혼을 나타낸 그림이 분명하므로 주제 면에서도 연관성이 있다. 〈애도 Lamentation〉도68에서는 양식화의 시도 때문인 듯, 뻣뻣한 자세와 그가 선호하는 공허하고 둔중한 형태를 볼 수 있다. 또한 그다지 성공적이지는 않지만 그는 로허르의 연민을 지향하고자 애썼는데, 조야한 옷 주름 형태와 피상적인 감상으로 인해 뜻을 이루지 못했다. 그는 초상화가로서는 최고의 기량을 선보였다. 외양에 대한 피상적 진술을 넘어서는 분석을 시도했고 하나 이상의 광원에서 들어오는 빛의 흐름에 관심을 두었기 때문이다. 소품 〈성 히에로니무스St Jerome〉도69는 오랜 논쟁의 대상

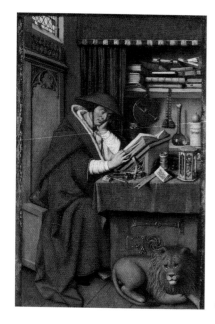

69 **페트뤼스 크리스튀스**, 〈성 히에로니무스〉

이다. 작품에 적혀 있는 1442년이라는 제작년도에는 의문의 여지가 없지
않아, 양식을 증거로 추정할 수는 있다 해도 얀 판 에이크의 작품을 페트
뤼스가 마무리했다는 의견의 근거는 될 수 없다. 1492년 메디치 목록에
언급된 얀의 〈성 히에로니무스〉가 이 작품이라는 주장도 제기되었다. 가
능성은 있다. 이러한 유형의 그림이 피렌체에 존재한 것은 기를란다이
오Ghirlandaio와 보티첼리가 오니산티 예배당에 그린 한 쌍의 철학자 성인
상에 의해 증명되는데, 이들 작품은 모본에 의거한 것이 분명하다. 한 걸
음 더 나아가, 다소 기계적이긴 해도 그 놀라운 솜씨는 현존하지 않는 판
에이크 원작을 15세기 말에 모사한 데서 기인한다고도 볼 수 있다.

4

15세기 중반 이탈리아

마솔리노는 국제고딕 전통에 따라 훈련 받은 미술가가 마사초의 새로운 사실주의에 이끌린 좋은 예이다. 그의 경우는, 넓게 보면 15세기 중반 경 활동한 피렌체 미술가들에게 일어난 전형적인 일이기도 하다. 그러나 결국 이들에게 강한 영향력을 미친 것은 마사초의 고전적인 형태보다는 도나텔로의 매우 극적인 사실주의이다. 이러한 두 지향점은 연령대만큼이나 업적도 다양한 여러 미술가들에게 서로 다른 방식으로 나타나는데, 이 시기 대표적 미술가로는 프라 안젤리코, 프라 필리포 리피, 우첼로Uccello, 도메니코 베네치아노Domenico Veneziano, 카스타뇨를 들 수 있다.

　　프라 안젤리코는 작품이 한층 서정적이고 사실 감상적이긴 하나 마솔리노와 완벽한 쌍을 이룬다고 할 수 있다. 수긍할 만한 점이 있는 이러한 견해에는 두 가지 근거가 있다. 첫째는 프라 안젤리코의 출생연도가 1387년경으로 추정된다는 것인데, 이로써 그는 마솔리노와 도나텔로와는 정확히 동시대인이 된다. 두 번째는 제작시기를 확신할 수 있는 가장 이른 작품의 존재로, 1433년 직물상 길드를 위해 그린 리나이우올리 제단화가 그것이다.도70 이 그림은 분명히 마사초와 관계있는 듯하며 그 영향은 안젤리코의 이후 작품에서 구체화된다. 하지만 이제는 프라 안젤리코가 1400년경에 출생했다는 가설이 우세하므로, 마사초의 영향은 동시대인 간에 주고받은 것으로 보아 마사초가 프라 필리포 리피에게 미친 영향과 비교된다. 비교적 최근까지 프라 필리포는 다소 감미로운 예배화 화가로 시작하여 점차 엄격하고 사실적인 그림으로 나아갔다는 가정이 일반적이었다. 이는 발전이라는 개념을 전제로 한 것으로, 좀 더 사실적

인 그림은 당연히 완성도가 높고 그러므로 사실성을 결여한 그림보다 후
기에 제작되었다고 본다. 물론 논리적인 이유는 없다. 1430년에서 1450
년까지 전개된 피렌체 미술사상은 훨씬 복잡한 양상을 띤다. 프라 필리
포의 발전과정은 1432년경에 제작된 프레스코 단편이 피렌체의 카르멜
회 성당 회랑에서 재발견된 이후 비교적 정확히 구성해볼 수 있다. 고아
였던 프라 필리포는 아마도 그를 돌볼 여력이 없던 고모의 손에 이끌려
어린 나이인 1421년에 피렌체의 카르멜회 수도원에 들어갔다. 1420년대
중반 마사초는 브란카치 예배당에서 작업 중이었고 한편 프라 필리포는
1430년 문서에 화가로 기록되어 있다. 카르멜회는 폐쇄적인 교단이었으
므로 필리포는 마사초의 제자였을 가능성이 있다. 바사리가 언급한 바
있으나 이후 회반죽이 칠해져 1860년에야 재발견된 낡은 프레스코 단편
은 이에 확신을 준다. 다음에 제작된 작품들, 즉 1437년의 〈타르퀴니아

71 **프라 필리포 리피**, 바르바도리 제단화 중 〈성모자와 천사들, 성 프레디아누스, 성 아우구스티누스〉

성모*Tarquinia Madonna*〉도73와 1437년에 의뢰받은 바르바도리 제단화도71는 마사초로부터 멀어지는 대신 도나텔로에 가까운 화풍을 보여준다. 이는 〈타르퀴니아 성모〉(원소재지를 따라 명명)에서 확실히 알 수 있는데, 군상의 긴밀한 짜임새, 건축물이 단계적으로 연이어지는 배경, 뚱뚱하고 매우 못생긴 아기는 프라 필리포가 도나텔로의 작품인 시에나 성수반의 〈헤롯의 연회〉도26, 프라토 설교단의 활기찬 푸토, 〈성가단〉도29을 염두에 두었음을 시사한다. 바르바도리 제단화의 구성은 좀 더 편안하고 덜 압축적이다. 여전히 건축물을 배경으로 하고 있으나 방은 단순한 패널로 마감되었고 감실에는 대형 옥좌가 자리한다. 난간 위로 기댄 작은 천사의 얼굴은 역시 도나텔로의 사나운 푸토를 연상케 하여 영감원에 한층 동화되지만, 추함이 주는 정서적 효과는 덜 강조된다. 바르바도리 제단화는 두

91

72 **프라 필리포 리피**, 〈성모대관〉

가지 이유에서 중요하다. 하나는 성인과 성모자 군상이 친밀하게 함께
자리하는 '성스러운 대화' 형식의 가장 이른 예에 속한다는 점이다. 이러
한 구성은 점차 유행하여 성모가 장엄하게 옥좌에 앉아 있거나 또는 성
모자를 중앙에 두고 좌우 별도의 공간에 성인이 자리하는 옛 형식을 거
의 대체한다. 두 번째는 각각의 형태가 점차 복잡해지는 경향을 예고한
다는 점이다. 옷은 자잘하게 주름 잡히고, 성모의 얇은 망사 두건, 문직
망토, 섬세한 깃이 달린 천사 날개, 대리석 패널과 마루, 옥좌의 조각 등
질감이 다양하게 묘사된다. 사방 1인치 안이라도 형태와 색채를 달리하
여 작게 분절되지 않은 면이 없다. 이러한 효과는 1441년에 주문받았으
나 1447년에야 완성된 듯한 〈성모대관*Coronation of the Virgin*〉도72에서도 볼 수
있다. 내부의 공간 개념은 표면의 화려함을 극대화하기 위해 포기되었고
심지어 크기의 합리적인 설정도 사라졌다. 원근법을 고려한 성부와 성
모, 그리고 이들 좌우의 두 천사는 양쪽의 천사 무리, 심지어 전경의 무

73 **프라 필리포 리피**, 〈타르퀴니아 성모〉

를 꿇은 인물들보다 더 크다. 세부의 다양성 또한 두드러진다. 천사의 두상은 프라 안젤리코의 영향을 지시하는데 이는 다정다감한 표현에 대한 그의 경쟁심을 보여준다. 이와 더불어 프라 필리포는 선묘 중심의 형태와 창백하고 밝은 색채를 좀 더 강조하면서 마사초의 사실주의에서 멀어진다.

1452년에 착수한 프라토 성당 내진의 프레스코는 1460년에 제작되었다고 하지만, 1464년 이전에는 완성되지 않은 듯하다. 작업속도는 상당히 느렸다. 이유 중 하나는 자신이 수도원장으로 있던 수도회의 수녀 루크레차 부티와의 연애였고(1457년 또는 1458년 아들 필리피노가 태어났다), 또 다른 이유는 1450년 조수의 급여를 착복한 일로 곤란을 겪다 건강이 손상되었기 때문이다. 연작의 일부인 〈성 스테파누스의 장례 Funeral of St Sthephen〉와 〈헤롯의 연회 Feast of Herod〉는 미술가가 일관성을 대가로 하여 동세와 극적 설화에 집중함을 보여준다. 〈성 스테파누스의 장례〉는 대담한 원근법으로 교회 내부의 장관을 담고 있는데, 이러한 유형의 배경은 당시 일반적인 것이었다. 미술가라면 필수불가결하게 갖추어야 할 최신기법에 대한 지식과 능력을 펼쳐 보일 기회였기 때문이다. 〈헤롯의 연회〉도78에서 '연속적 재현(이야기를 쉽게 전달하기 위해 연이어 발생한 사건을 동시에 제시하는 장치)'의 사용은 논리의 한계를 거의 넘어서며, 원근법에 따른 자연스런 배경이나 또는 공포어린 헤롯과 냉담한 헤로디아스의 뚜렷한 대조는 비현실적 재현에 의해 밀려난다. 이는 같은 주제를 다룬 도나텔로의 부조에 근거하고 있으나 피상적인 수용이 내적 일관성에 얼마나 유해한지를 전해준다.

성모자 군상에서도 유사한 전개를 찾을 수 있다. 상당히 시기가 앞선 〈겸양의 성모 Madonna of Humility〉도74는 마사초에서 비롯된 명암 강조에 주력하며, 못생긴 얼굴은 도나텔로에 의거한 다소 독특한 사실주의를 전한다. 성 안나의 이야기를 배경으로 하여 성모자와 머리에 바구니를 이고 과감히 걸음을 내딛는 유명한 마이나드 인물상이 자리하는 1452년의 〈성모자 (피티 톤도) Madonna and Child (Pitti Tondo)〉도75, 그리고 온화한 성모가 아

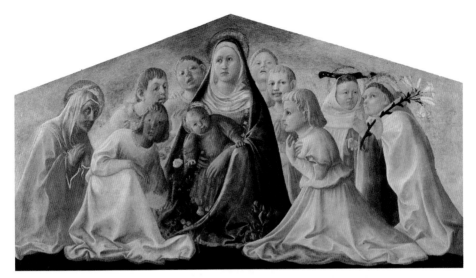

74 프라 필리포 리피, 〈겸양의 성모〉

75 프라 필리포 리피,
〈성모자(피티 톤도)〉

76 **프라 필리포 리피**, 〈숲속에서 아기 그리스도를 경배하는 성모〉

77 **프라 안젤리코**, 〈성모자와 성인들과 천사들〉

기 그리스도를 경배하고 짓궂은 웃음을 띤 장난꾸러기 꼬마가 아기 그리
스도를 부축하는 1455-1457년경의 매혹적인 작품과 같은 후기작은 양식
의 변화를 기술하는데, 이는 궁극적으로 전혀 다른 영감원에서 비롯한
시정을 전하기 위해 사실주의를 감미롭게 변주한 데서 비롯한다. 〈탄생〉
장면들 또한 이러한 변화의 증거이다. 이중 한 예가 메디치 궁 예배당
을 위한 제단화로도76, 프라 안젤리코의 조수인 베네초 고촐리Benezzo Gozzoli
는 메디치 가문의 젊은이들이 예의 유명한 동방박사 행렬에 함께 참여하

97

는 프레스코를 이곳에 그린 바 있다. 〈탄생〉은 시적 특질을 지니며 장면의 재현보다는 장면에 대한 명상을 전한다. 음울한 배경, 눈에 띄지 않는 목격자, 실체감이 없는 천사, 부드럽고 아름다운 성모, 너무나도 귀여운 아기 그리스도는 15세기 중반 마사초의 사실주의와 도나텔로의 감정표현으로부터 제2세대 조각가를 특징짓는 부드러움과 우아함으로 이동하는 척도가 된다. 놀라운 점은 프라 필리포가 이러한 변화의 전령사라는 데 있다.

　프라 안젤리코는 발전과정이 완연히 다른 듯하다. 하지만 그의 초기 화력은 여전히 모호하다. 아마도 1420년대 말까지는 회화에 입문하지 않았을 것이다. 그는 비교적 이른 나이에 도미니크회 수사가 되었지만, 프라 필리포와 달리 신앙에서 출발했고 설교단 일원으로서 미술을 교화의 목적으로 활용했다. 이러한 이유로 인해 그의 양식은 늘 단순명료하고 다소 보수적이다. 대개 그의 작품으로 간주되고 채색 복제로도 널리 알려진 작은 성유물함들은 초기작일 것이며, 현재 산 마르코 성당 박물관에 소장된 세 폭 제단화 〈성모자와 순교자 성 베드로와 성인들*Madonna and Child, with St Peter Martyr and other Saints*〉은 1425-1428년작이 거의 확실하다. 하지만 제작시기가 분명한 최초의 작품은 1433년 의뢰받은 〈리나이우올리 성모*Linaiuoli Madonna*〉도70이다. 이는 마사초의 〈성모자와 성 안나〉도16와 프라 필리포의 〈겸양의 성모〉도74와의 비교를 통해 살펴보는 것이 바람직하다. 마사초와 프라 필리포의 예는 모두 사실주의적 시각에 근거하지만 마사초는 고전적 장려함에, 프라 필리포는 정감에 치중한다. 프라 안젤리코는 마사초의 성스러운 특질, 견고함, 입체적 형태를 상당 부분 그대로 보여주면서도 일면 국제고딕의 이상인 아름다운 성모에 가깝고 한편 아기 그리스도는 중세 또는 비잔틴 미술에 직접 의거한다.

　〈성모자와 성인들과 천사들*Madonna and Child with Saints and Angels*〉도77은 피렌체 산 마르코 수도원의 제단화로 1438년에서 1440년에 제작된 듯한데, 프라 안젤리코는 대부분 이곳 수도원에서 작품활동을 했고 작업장을 책임졌다. 제단화는 '성스러운 대화' 유형에 속하며 바르바도리 제단화

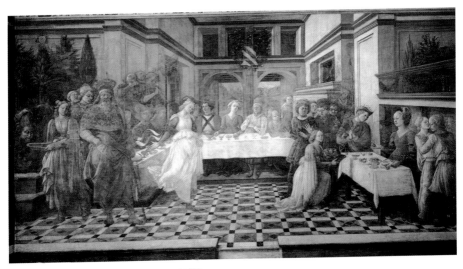

78 **프라 필리포 리피**, 〈헤롯의 연회〉

도71와 비교가 가능하다. 프라 필리포의 작품에 비하면 내부공간은 좀 더
개방적이고 밀집도는 덜하다. 또한 좌우상반된 무릎 꿇은 두 인물, 정확
히 균형을 이루며 서 있는 성인과 천사, 식물, 화환, 걸개 등 동일한 유형
의 구성장치가 사용되었다. 하지만 옥좌는 고전적 형태인데, 미켈로초의
오르산미켈레 성당 벽감에서 유래한다(벽감은 원래 도나텔로의 〈성 루이St
Louis〉를 안치하기 위한 것이었으나 현재는 베로키오Verrocchio의 〈성 도마의 의
혹Incredulity of St Thomas〉이 자리한다). 프라 안젤리코의 작품은 대개 산 마르코
수도원의 작업에 속한다고 할 수 있다. 수도원은 수많은 프레스코로 장
식되었는데, 수도사의 독실마다 한 점씩 있고 크고 야심찬 작품은 성당
참사회 집회소, 층계참, 복도에 자리한다. 위층 회랑의 〈성모자와 여덟
성인Madonna and Child with Eight Saints〉도81 또는 계단을 마주하고 있는 〈수태고
지Annunciation〉도82처럼 공공장소의 작품은 주제 처리가 상당히 직설적이
다. 꽤 후기작으로 보이는 프레스코 〈성모자와 여덟 성인〉은 프라 안젤리
코가 로마에서 돌아온 이후 제작된 듯하다. 따라서 그는 피에솔레의 산
도메니코 수도원 부원장에 임명된 이후에도 이전 수도원에서 작업을 계

속했다고 볼 수 있다. 제단화에 비해 프레스코 〈성모자와 여덟 성인〉은 구성이 훨씬 단순하고 단조롭기조차 하다. 성인들은 넷씩 무리지어 좌우에 서 있고 단순한 벽감형 옥좌 옆의 벽면은 네 벽주로 장식되어 있다. 격식을 갖추면서도 부드럽고 성스러운 성모는 역시 격식을 갖춘 아름다운 아기 그리스도를 안고 있다. 그리스도는 한 손을 들어 축복을 내리고 다른 손에는 원구형 천체를 들고 있다. 흥미롭게도 조명은 비논리적이다. 벽주는 길고 뾰족한 그림자를 벽면에 드리우며, 벽감 안쪽은 그늘이 지고 벽에도 그림자가 희미하게 드리워져 있다. 얼굴을 비추는 빛은 왼편에서 들어온다. 광원의 방향은 회랑이다. 그러나 군상 중 누구도 지면에 그림자를 드리우지 않는다. 사다리꼴을 이루는 성인들이 깊이감을 연출함에도 불구하고 그림은 평면적이다. 〈수태고지〉에서도 비논리적이나 예술적으로는 정당한 해결법이 사용되어, 왼편에서 꽤 강한 빛이 들어옴에도 불구하고 아케이드가 있는 로지아의 내부는 전체가 고루 밝다. 수도사의 독실에 그린 프레스코는 도상에서 한층 자유롭고 주제도 사실성에 구애받지 않는다. 예로 〈조롱당하는 그리스도 Mocking of Christ〉는 묵상자의 눈높이 위의 단상에 자리하는데, 눈을 가린 그리스도 얼굴 옆으로 조롱하는 손, 침 뱉는 병사, 그리스도의 가시관을 누르는 막대가 유령처럼 제시된다. 〈내게 손대지 말라 Noli me tangere〉에서는 찬연한 이른 아침이 충분히 사실적이지만, 방사하는 빛, 걷는다기보다는 공중에 뜬 것 같은 그리스도, 정원의 풍부하고 자연스런 세부는 예배 목적에 적합하며 수도사의 명상을 돕는 의도를 갖는다. 이러한 대작 연작은 작업장에서 대부분을 담당했다.

프라 안젤리코는 1447년 또는 그 이전에 로마에 머물면서 교황 니콜라스 5세의 개인예배당에 성 라우렌티우스와 성 스테파누스의 생애를 다룬 프레스코화를 그렸는데, 여기에는 그의 작품성향이 총집결되어 있다. 작품은 원근법에 따른 배경, 명료한 크기 설정, 설화적 내용, 절제된 활기에서 논리적 사실주의를 제시한다. 색채는 맑고 투명하지만 적절한 명암법 사용으로 인물에는 실재감이 부여된다. '연속적 재현'은 건축적

79 도메니코 베네치아노, 성 루치아 제단화 중 〈성모자와 성인들〉

80 프라 안젤리코, 〈성보를 받는 성 라우렌티우스〉, 〈성 라우렌티우스와 성 스테파누스의 생애〉의 한 장면

81 프라 안젤리코, 〈성모자와 여덟 성인〉

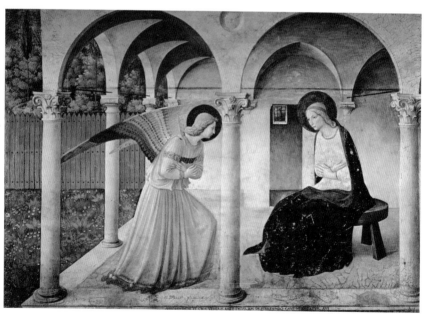

82 프라 안젤리코, 〈수태고지〉

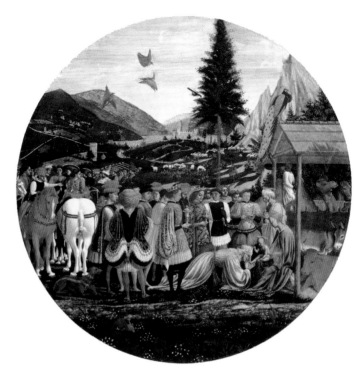

83 **도메니코 베네치아노**, 〈동방박사들의 경배〉

배경을 달리하여 장면을 구획지음으로써 최소한으로 사용된다. 하지만
전체적 통일성을 훼손하거나 벽면의 평면성을 잊게 하는 사실적 조명효
과는 전혀 시도되지 않는다. 이야기는 상세하고 다채로운 세부로 전달된
다. 예로 교황이 1450년 대희년大禧年을 선포한 결정은 막아버린 문을 부
수려는 왼편의 두 병사로 암시된다.도80 하지만 이러한 종류의 세부조차
장식적인 이유로 삽입되거나 포함된 것이 아니라 이야기의 핵심을 이룬
다. 프라 필리포의 후기 프레스코와 비교하면 그 차이점이 두드러진다.
왜냐하면 그는 마사초의 제자로 출발한 것이 아니라 과거를 회고하는 양
식에서 출발하여 마사초가 진정으로 추구했던 바를 이해한 인물이기 때
문이다.

　'성스러운 대화' 유형에 속하는 이 시기의 또 다른 걸작은 도메니코
베네치아노의 성 루치아 제단화도79이다. 미술가에 대해서는 알려진 바

가 별로 없다. 그는 피렌체 미술 주류에서 다소 벗어나 있었던 듯하다. 한편 성 루치아 제단화는 15세기 중반의 중요한 작품으로 꼽히는데 일면 안젤리코나 리피의 작품보다 훨씬 섬세하다. 도메니코 베네치아노는 출생시기를 알 수 없고, 그 자신은 베네치아인이라고 서명했다. 많은 의문점을 안고 있는 톤도 〈동방박사들의 경배 *Adoration of the Magi*〉도83는 1420년대 말 또는 1430년대 초 그가 국제고딕양식 단계에 있었다는 증거로 종종 간주된다. 하지만 가장 분명한 사실은 그가 1438년 페루자에 있었고 당시 페라라에 체류하던 피에로 데 메디치에게 청탁 편지를 썼다는 것이다. 보낸 일자는 1438년 4월 1일이며 주요 내용은 다음과 같다. "이때쯤 코시모님이 제단화를 제작하기로 결정했고 또 장대한 작품을 원한다는 얘기를 들었습니다. 이 소식에 기쁘기 한량없습니다. 더욱이 귀하의 개입으로 제가 그림을 맡을 가능성이 있다면 제 기쁨은 배가될 것입니다. 그곳 피렌체에는 손댈 작업량이 만만찮은 프라 필리포와 프라 조반니(조반니는 프라 안젤리코의 승명이다) 같은 훌륭한 대가들이 있으므로 저 역시 귀하에게 놀라움을 선사할 기회가 있기를 하느님께 기원합니다. 특히 산토 스피리토 성당을 위한 프라 필리포의 그림(산토 스피리토 성당에 안치할 예정이었던 바르바도리 제단화)은 밤낮으로 작업한다 해도 5년 안에는 완성할 수 없을 대작입니다. 그러나 귀하에게 봉사하고픈 바람에서 주제님께 제 자신을 추천하자면, 만일 다른 미술가의 작품에 미치지 못한다면 가능한 모든 수정작업을 다해서라도 반드시 훌륭한 결과물을 내놓겠습니다. 그리고 혹여 작업이 방대하여 코시모님이 여러 화가에게 분담시킬 생각이시라면 고귀한 군주에게 봉사할 수 있도록 귀하의 집무실을 이용할 수 있도록, 그리고 일부라도 맡을 수 있게 도와주시기를 청합니다. 걸작을 남기려는 제 강렬한 바람을 아신다면, 특히 귀하라면 제게 호의를 베풀어주실 겁니다……." 아마도 그는 성공한 듯하다. 1439-1445년 피렌체에서 프레스코 몇 점을 제작했다는 기록이 있기 때문이다. 그러나 현재는 아주 작은 단편만이 남아 있다. 여기서 주목할 점은 그가 피에로 델라 프란체스카 *Piero della Francesca*를 조수로 두었다는 사실이다. 피에로는 이때

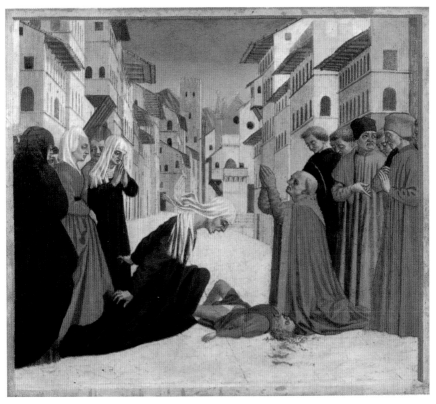

84 **도메니코 베네치아노**, 〈성 체노비우스의 기적〉

처음으로 피렌체 미술을 접했음이 틀림없다. 색채와 빛의 작용에 대한
도메니코의 특별한 관심은 피에로의 양식 전개에, 그리고 이에 따라 피
렌체 이외의 지역 회화에 근본적으로 중요한 역할을 한다. 도메니코 작
품으로 확실한 예는 두 점뿐인데, 둘 다 서명이 되어 있다. 두 성인 부분
만이 남은 〈성모〉와 성 루치아 제단화가 그것으로, 후자의 중앙 패널은
우피치에 소장되어 있고 프레델라 패널은 베를린, 케임브리지도84, 워싱
턴 등지에 흩어져 있다.

성모와 두 성인을 담은 프레스코 〈카르네세키 성모*Carnesecchi Madonna*〉(런
던)는 거리의 벽감에 남아 있던 단편으로, 본래 위치했던 장소를 따라 명

명되었다. 작품은 피에로 데 메디치에게 서신을 보낸 1438년 이후 제작되었을 것이다. 이 해는 피렌체에서의 활동을 결정짓는 분기점이라 할 수 있다. 작품의 보존 상태는 나쁘지만 단순하고 기품 있는 특질이 여실히 전달되며 성인 두상의 두 단편은 넓은 붓질이 그대로 드러난다. 미술가는 명암으로 중량감을 전하고 실루엣과 색채 대비를 통해 크고 단순한 형상을 창출해낸다. 루치아 제단화는 이전 시기의 '성스러운 대화' 못지 않게 건축의 원근법 그리고 인물과 건축 간의 비례에 많은 주의를 기울여 명료한 공간적 짜임새를 선보인다. 빛은 좀 더 창백하고 차가우며 색채는 한층 청명하다. 성 루치아의 분홍 가운, 성 제노비우스의 녹색 망토, 세례자의 붉은 셔츠, 성 프란체스코의 녹갈색 승복, 분홍과 녹색의 타일, 분홍 아케이드 천장 아래 또는 옥좌 뒤편의 조개모양 벽감 안에 드리워진 녹색 그늘 등 이러한 색채 변주는 뚜렷한 검은색 대리석 상감과 더불어 눈길을 끌고, 온화한 푸른 하늘, 성모와 성 루치아의 옷, 세례자의 겉옷으로 인해 한층 돋보인다. 여기에서 미술가는 형태와 기하학적 공간뿐 아니라 색채에서 구성을 시작하고, 풍부한 효과와 다양한 움직임 또는 감정표현이 아니라 순수한 시각언어를 최우선으로 하여 그림을 전개한다는 인상을 준다. 도메니코의 작품에서는 탄탄한 중량감, 그리고 피에로의 보증마크인 금색과 청명한 색채를 분명히 볼 수 있지만, 여기에 나타나는 고요와 신중은 동시대인에게 그다지 호소력을 발휘하지 못했다. 도메니코는 작업장 문을 닫고 1461년 사망했기 때문이다. 그의 전칭작으로 중요한 유일한 예는 산타 크로체의 〈세례자 성 요한과 성 프란체스코St John the Baptist and St Francis〉도86인데, 초기 전칭작 〈동방박사들의 경배〉와 사뭇 다르고 카스타뇨의 작품과 매우 유사하다. 따라서 양식은 1420년대 국제고딕양식에서 1440년대와 1450년대의 서명된 두 작품을 거쳐, 1461년 직전 〈세례자 성 요한과 성 프란체스코〉에서 보듯 선 중심의 좀 더 엄밀한 사실주의로 전개되었다. 그에 관해 전해오는 몇 안 되는 이야기 가운데 하나는 카스타뇨에게 살해당했다는 것이나 사실과는 거리가 멀다. 그는 1461년 사망했고 카스타뇨는 1457년 흑사병으로 사망했기

때문이다. 그럼에도 이들의 상세한 우정 이야기에는 뭔가 암시하는 바가 있을지도 모른다. 적어도 두 사람 간에 친분은 있었을 것이다. 어느 면에서 카스타뇨는 마사초 이후 가장 중요한 피렌체 화가이다. 그의 사실주의에 맹렬하다는 말이 덧붙여진 이유는 부분적으로는 도메니코의 살해자라는 이미지 탓이기도 하지만, 마사초의 입체적 형태와 회화적 처리기법을 완전히 포기하고 도나텔로 조각의 선적 리듬을 회화로 번역한 데서 기인한다. 이러한 선적 특질은 피렌체의 기질과 잘 어울려서 15세기 내내 지속되었고 도메니코 베네치아노의 색채 및 빛의 효과는 완전히 관심 밖으로 밀려났다. 카스타뇨의 출생시기는 알려져 있지 않은데, 1390년대 말과 1423년 사이로 간주된다(대부분 1423년으로 본다). 그는 1442년에 베네치아에서 활동했으며, 이 때 프란체스코 데 파엔차Francesco de Faenza라는 무명 화가와 공동으로 몇 점의 프레스코를 제작하고 서명과 연기를 적었다. 1440년대부터 1457년 일찍 세상을 뜨기까지 그는 피렌체에 수많은 작품을 남겼는데, 정교한 원근법을 구사한 〈저명한 신사숙녀들Famous Men and Women〉뿐 아니라 〈최후의 만찬Last Supper〉, 〈그리스도 수난도Scenes from the Passion〉같은 프레스코화가 이에 포함된다(이러한 작품은 피렌체 외곽의 빌라 레 냐이아에 소재했지만 산 아폴로니아의 옛 수도원 내 카스타뇨 미술관으로 이전되었다. 이곳 수도원 식당을 위해 그린 〈최후의 만찬〉도85과 〈그리스도 수난도〉는 현재 우피치에 소장되어 있다). 예로부터 식당에 그려지던 주제인 〈최후의 만찬〉은 장엄하고 엄밀한 사실주의, 단순성, 정교함이 흥미롭게 혼합되어 있다. 실제의 방을 눈높이에서 연장시킨 듯한 방은 대리석 상감으로 실내를 장식했다. 프레스코 바로 위쪽의 두 창문과 방 끝의 창문에서 빛이 들어오므로, 미술가는 그림에서 오른쪽 벽에 밝은 창문 두 개를 그려 넣었고 강한 명암으로 그리스도와 사도들을 묘사했다. 슬픔에 젖은 요한 쪽으로 몸을 약간 기울인 채 앉은 중앙의 그리스도와 긴 식탁의 맞은편에 홀로 있는 유다 같은 옛 도상은 시각적 심리적으로 극적인 대조를 이룬다. 짙은 눈썹, 두터운 입술, 검은 머리카락, 두상이 반사될 정도로 연마된 금속판 같은 후광, 형식화된 옷 주름 등은 내면 깊숙이 흐르는 감정과 더불어 생

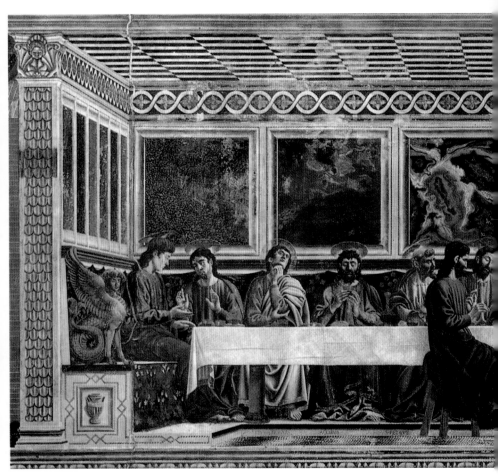

85 **안드레아 델 카스타뇨,** 〈최후의 만찬〉

생하고 엄밀한 사실성을 연출하는 데 기여한다. 한편 카스타뇨는 1440년
대 이래 프라 안젤리코의 작품을 지배하던 마사초의 특징, 즉 형태와 배
경의 통일을 수용했다. 하지만 그가 무엇보다도 우선시한 것은 도나텔로
처럼 솟구치는 감정의 표현이다. 〈그리스도 수난도〉는 과격하고 폭력적
이기조차 하다. 십자가에 못 박힌 그리스도의 아래쪽에서 빛이 비춰지는
효과는 이전에는 시도되지 않았던 조명법이다(실제 창문에서 빛이 들어오는
방향이다). 〈부활*Resurrection*〉도87의 그리스도는 영웅답게 당당히 무덤에서 몸

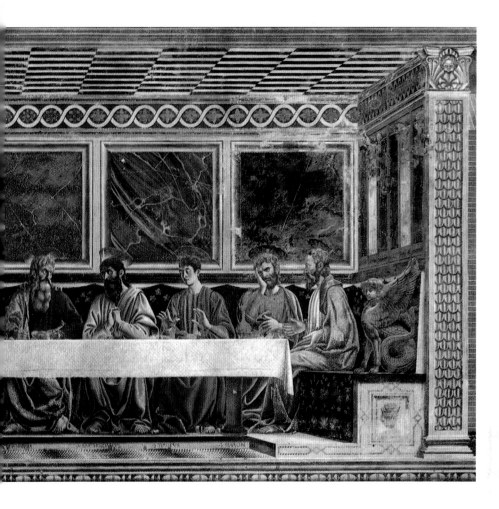

을 일으킨다. 도나텔로의 만년작에서 보듯 힘겨운 투쟁이 아니라 빛을 방출하며 침착하게 승리를 구현한다. 이러한 소묘력은 이전에는 볼 수 없던 바이다. 강단 있는 힘찬 선은 탐험하고 분석하고 규정하므로 움직임이 지나치게 복잡하지도 않고 형태도 지나치게 난해하지 않다. 팔다리는 원근법에 맞지 않고 몸은 서로 연계되지 않아 정확성과 명료함은 부족하다. 해부에 대한 지식은 순수하게 시각적이지만 완벽한 이해를 기초로 하여, 형태는 거의 만져질 듯이 견고하다. 그의 색채가 늘 〈최후의 만

86 도메니코 베네치아노, 〈세례자 성
요한과 성 프란체스코〉

찬〉처럼 짙고 격렬한 것은 아니다. 〈저명한 신사숙녀들〉의 탁월한 단독
인물상은 어두운 채색 대리석 벽감을 배경으로 밝고 경쾌하게 빛나기 때
문이다. 전사 〈피포 스파노*Pippo Spano*〉도93에서 도나텔로의 〈성 게오르기우
스〉가, 마주하고 있는 〈단테*Dante*〉도88와 〈페트라르카*Petrarch*〉에서 구성물
안치실 문의 논쟁하는 선지자들이 암시되는 것은 우연일 수 없다. 그리
고 우첼로의 〈존 호크우드 경 기마상*Sir John Hawkwood Memorial*〉도91과 한 쌍을
이루는 1456년의 프레스코 〈니콜로 다 톨렌티노 기마상*Niccolò da Tolentino
Memorial*〉(연대를 알 수 있는 마지막 작품)도92에서는 도나텔로의 〈가타말라타〉
의 영향이 분명히 드러나는데, 이는 의도적인 듯하다. 도나텔로의 예보
다 현저히 화려한 이 작품은 단색조임에도 강한 인상을 남겨 여러 면에
서 채색 조각상이라 칭할 만하다. 또한 원근법이 기이하여 석관을 바라

87 **안드레아 델 카스타뇨,**
〈부활〉

보는 시점은 말과 기수와는 다르다.

　　카스타뇨의 가장 난해한 작품은 〈성모피승천 *Assumption*〉도90으로, 1449-1450년에 그렸다는 기록이 남아 있다. 하지만 화려한 일몰 같은 전신후광을 뒤로 한 성모가 크기가 절반 정도인 네 천사의 수행을 받으며 장미 가득한 묘소에서 나오고 양 옆으로 평온하고 차분한 성 율리아누스와 성 미니아토가 자리한 이 낯선 구성은 일부를 의뢰인의 지시에 따랐을 가능성이 없지 않다. 작은 천사가 국제고딕양식을 연상시키기 때문이다. 반면 인체와 옷주름 드로잉은 카스타뇨의 에너지 넘치는 근대성을 확실히 전한다. 도메니코 베네치아노의 초기작 〈동방박사들의 경배〉와 접점을 찾아볼 수 있지만, 이를 반박하는 사실도 있다. 바로 〈그리스도 수난도〉의 하늘에서도 슬픔에 젖은 절반 크기의 천사가 등장하며, 〈성모

DANTES DI ALEGIER'S FLORETINI

88 안드레아 델 카스타뇨, 〈단테〉

89 **우첼로,** 〈대홍수〉

피승천〉은 피렌체 대성당의 포르타 델라 만도를라 조각을 모델로 하는데
여기에도 전통적인 작은 천사가 포함되기 때문이다. 국제고딕양식의 부
활은 미술가가 다른 면에서 그다지 진보적이 아니었다면 그리 놀랄 일은
아니다.

　같은 세대에 속하는 또 한 명의 중요한 화가는 우첼로이다. 그는
1396년 혹은 1397년에 출생하여 1475년에 사망했으므로 사실상 연배가
가장 높다. 우첼로는 1407년부터 기베르티의 세례당 청동문 작업에 참여
했고 따라서 국제고딕의 교육을 받았으므로 아마도 이 양식은 그의 진정
한 영적 고향일 것이다. 1415년 화가 길드에 등록했지만 이로부터 15년
간의 화력에 대해서는 특별히 알려진 바가 없다. 1425년 그는 베네치아
로 가서 5년 동안 산 마르코 대성당 모자이크 작업을 했는데 이는 마사초
가 활발히 창작활동을 하던 당시 그가 피렌체에 있지 않았다는 것을 의
미한다. 1431년경 피렌체로 돌아와서는 다소 마솔리노풍으로 작업한 듯
하다. 하지만 1430년대에 그는 원근법과 단축법이라는 새로운 아이디어
에 매료되는데, 그 의미를 완벽하게 통달한 것은 아니어서 이는 결국 정
교한 패턴 형성을 위한 하나의 형식체계에 지나지 않게 된다. 애초부터
그의 처리법은 자의적인데, 피렌체 대성당의 단색조 프레스코인 1436년

90 **안드레아 델 카스타뇨**, 〈성모피승천〉

작 용병대장 조반니 아쿠토(실제로는 영국인 모험가 존 호크우드 경)의 기마 인
물상이 그 예이다.도91 여기에서 대좌와 기수는 시점을 달리한다(이후 카
스타뇨가 이러한 체계를 따른다). 피렌체 대성당의 시계 문자판 주변에 위치
한 〈네 예언자 두상 *Four Heads of Prophets* 〉(1443)에서도 이와 마찬가지로 비논리
적인 접근법이 사용되고 있다.

　　최근의 신중한 복원을 통해 그의 가장 유명한 작품인 주로 녹색기를
띤 단색조화 〈대홍수 *Deluge* 〉도89가 산타 마리아 노벨라 수도원 회랑에 모습
을 드러냈다. 단색조의 중요성 그리고 이에 따른 당연한 결과로 명암의
강조는 카스타뇨의 두상에서 볼 수 있듯이 회화에서 부조 같은 효과를
연출했다. 이는 조각적 형태를 중시하는 피렌체의 경향에서 비롯되었을

91 **우첼로**, 〈존 호크우드 경 기마상〉

92 **안드레아 델 카스타뇨**, 〈니콜로 다 톨렌티노 기마상〉

93 **안드레아 델 카스타뇨**, 〈피포 스파노〉

뿐 아니라 회화가 나가야 할 바람직한 방향에 대해 분석한 알베르티로부터 직접 의거한 것이다. 알베르티는 1435년경부터 널리 유포된 『회화론』에서 다음과 같이 단색조 사용을 옹호한다. "그러나 필자는 흰색과 검정색의 사용법에 제대로 기초하여 최고의 경지에 다다른 작업과 미술을 좋아한다." 그리고 더 나아가 "필자가 보기에 화면에서 명암의 힘을 제대로 파악하지 못하는 화가는 그저 그런 인물에 불과하다. 전문지식의 유무와 상관없이 누구나 조각처럼 입체감 있게 그린 얼굴에는 찬사를 보낸다. 그러나 드로잉 기술밖에 볼 수 없는 얼굴에는 비판적이다"라고 평한다. 그는 계속해서 도메니코 베네치아노가 성공을 거두지 못한 이유를 길게 설명한다. 우첼로는 단색조 사용뿐 아니라 인물의 옷주름 처리 및 미풍을 나타내기 위해 포함시킨 바람의 신의 두상에서 볼 수 있듯이 문자 그대로 알베르티를 따른다. "바람의 신인 제피로스 또는 아우스투르스가 구름 사이로 얼굴을 내밀고 바람을 불어대는 모습을 그리는 것이 적절하다. 그 바람으로 옷자락이 나부끼게 되므로 옷에 감싸인 신체를 우아하게 드러낼 수 있다." 이후 피렌체 화가들에게 혼동을 야기하는 데 일조한 또 다른 잠언에서 알베르티는 풍부하고 다양한 세부를 추천한다. "회화에서는 풍부함과 다양함이 즐거움을 준다…… 이스토리아istoria(정보나 지식, 이야기-옮긴이 주)가 으뜸일 것인데, 여기에는 노인, 젊은이, 소녀, 부인, 소년, 어린이, 닭, 작은 개, 새, 말, 양, 건물, 전원 등이 더불어 등장한다." 그가 어느 정도 절제를 권한 것은 사실이며, 이어서 "전혀 여백을 남겨두지 않고 빈틈없이 화면을 채우려는 화가"를 비난한다. "이는 구성이 올바르지 못한 혼란만을 양산할 뿐이다. 여기에서 이스토리아는 가치 있는 내용을 전하지 못하고 소동에 휘말리게 된다." 그러나 조언이 너무 잦아 그의 경고는 무시되었고 결국 혼돈이 야기되었다.

우첼로가 1454-1457년에 그린 전쟁화 대작 세 점은 처음부터 끝까지 철저하게 장식적 패턴으로 일관한다.도95 그는 분명 풍부함에 대한 조언을 따르고 있다. 말, 기수, 창, 시체, 무기는 들판에 흩어져 있고 장미울타리 너머 언덕은 달려가는 작은 병사들이 점점이 병치된 다양한 형태의

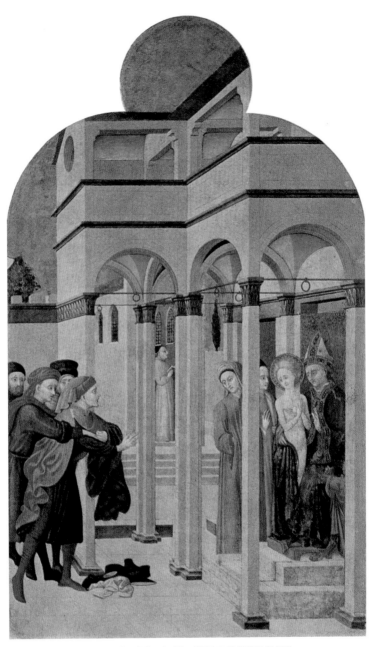

94 **사세타**, 〈생부를 부인하는 성 프란체스코〉, 〈성 프란체스코의 생애〉의 한 장면

들판으로 덮여 있기 때문이다. 흔들목마 같은 군마에는 양식화된 옷차림의 기수가 타고 있고 창과 깃발은 태피스트리 같은 효과를 강조하며 색채는 구성이 환상적인 만큼 비논리적이다. 이는 그의 후기작 〈사냥〉과 성체성사협회에서 주문한 독특한 프레델라predella(제단화에 부속된 작은 그림-옮긴이 주)의 기본 특징을 이룬다(1467년에서 1468년 사이에 제작된 후자는 군주의 신성모독에 대한 이야기를 전한다). 이러한 작품은 당대 회화와는 맥을 달리하며, 다면多面커팅한 고블릿(포도주잔)과 마초키(당대 멋쟁이들이 선호하던 정교한 모자를 씌워두는 목조틀)를 복잡한 원근법으로 묘사한 드로잉에서와 유사한 환타지를 선보인다. 그는 밤이 깊도록 원근법 연구에 몰두했다고 한다. 1469년 그는 납세신고서에 "본인은 늙고 허약하고 실업 상태이며 아내는 병들었다"라고 적고 있다. 우첼로의 후기작이 당시 장식미술가에 미친 영향에도 불구하고, 1460년대와 1470년대에는 두 가지 사건이 일어난다. 첫째는 프라 필리포의 〈탄생〉 같은 온화하고 다소 감미로운 그림들이 주도하던 순간이 지나간 것이고, 두 번째는 해부와 운동이라는 문제에 젊은이들이 관심을 보인 것인데 이에 대한 가장 좋은 해결법은 카스타뇨와 도나텔로의 유산인 엄밀한 선묘였다.

피렌체 이외의 지역에서는 각각 네 조류가 있었다. 시에나는 피렌체에서 유입된 화풍이 주류를 이루었다. 중부 토스카나와 우르비노에서는 피에로 델라 프란체스카가, 파도바와 만토바에서는 만테냐Mantegna가 활동했다. 페라라의 경우는 도나텔로와 만테냐의 파도바 시기 작품을 통해 발전했으며 피에로의 페라라 시기 작품(소실)에서 영향을 받았다.

14세기 시에나는 피렌체와 마찬가지로 위대한 영감원이었다. 두초, 시모네, 로렌체티 형제의 영향은 시에나뿐 아니라 피렌체에서도 결정적이었다. 더욱이 14세기 말 피렌체 미술의 흐름을 주도하고 또 유럽 전역으로 퍼져 결국 우아한 궁정풍 국제고딕으로 변모한 것이 바로 시에나 양식이었다. 15세기에는 피렌체가 시에나의 발전을 결정지었다. 도메니코 디 바르톨로Domenico di Bartolo(1400-1447년경)는 1433년의 〈겸양의 성모 *Madonna of Humility*〉에서 마사초와 도나텔로를 반영한다. 스페달레 델라 스칼

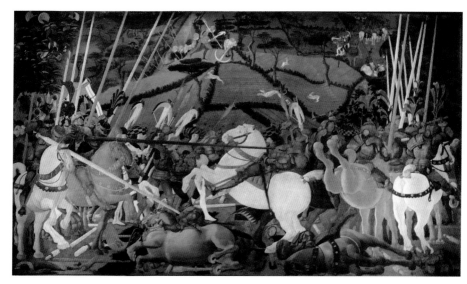

95 **우첼로**, 〈산 로마노 전투〉

라의 프레스코 대작 연작(1441-1444)은 주변상황과 더불어 빈자의 약탈과 궁핍한 아이들의 보호를 상세하게 묘사하는데, 이로써 그가 프라 필리포와 동일한 전제에서 출발하여 같은 길을 걸었다는 것을 알 수 있다. 사세타Sassetta(1400년경-1450)와 조반니 디 파올로Giovannni di Paolo(1403-1483)는 풍부한 상상력으로 섬세하게 색채를 구사하며 14세기 대가의 가냘프고 우아한 형태를 여전히 선보이지만, 종종 자의적인 면이 엿보이긴 해도 피렌체의 원근법 체계를 수용하고 있다. 사세타의 연작 〈성 프란체스코의 생애 Life of St Francis〉는 논리적인 배경 설정의 시도로 인해 이야기가 더욱 모호해지는데, 장면의 아름다움이 문양, 마법 같은 색채, 세밀한 세부, 분위기 표현에 의거하기 때문이다.도94 조반니 디 파올로의 사실주의 역시 동일한 비현실적 질서를 따른다. 낙원의 축복 받은 이들은 우아한 부르고뉴 궁정 연회에서 곧장 나온 듯하다. 15세기 중반을 막 지나 제작된 듯한 〈광야로 들어가는 성 요한 St John entering the Wilderness〉도97은 환상의 세계로 통한다. 여기에서는 일상의 현실보다 한층 중요하고 따라서 더욱 진실한

꿈의 세계를 창조하기 위해 크기, 비례, 재현적 형태, 색채가 포기된다. 사노 디 피에트로Sano di Pietro(1406-1481)는 이전 세기의 우아하고 부드러운 성모를 다소 근대적으로 묘사하는데, 풍부한 감정을 포기하고 단조롭고 표준화된 경건한 이미지를 선보인다. 베키에타Vecchietta(1412-1450년경)는 화가이자 조각가로 활동했으므로 다양성에서 주목할 만하다. 그러나 그의 회화는 시모네 마르티니의 진부한 추종작으로, 프라 안젤리코의 영향을 보여준다. 시에나 목조각을 대변하는 그의 조각은 도나텔로의 사실주의에 의거하지만 시에나 미술의 전통적인 우아함으로 이를 순화하고 있다. 마테오 디 조반니Matteo di Giovanni(1435-1495)는 한 세기를 마무리한다. 그 또한 단순하고 경건한 성모 유형을 계속 선보였고 전통적인 미술을 새 시대에 맞추기 위해 피렌체에서 아이디어를 구했다. 1475년경에 제작한 그의 대작 〈성모피승천Assumption〉도96은 뜻밖에도 카스타뇨의 에너지 넘치는 동세를 안젤리코의 부드러운 색채 및 우아함과 결합시키고자 한다. 그의 기여로는 악기를 연주하면서 마치 천상에서 발레하듯 떠다니는 천사라는 아름다운 발상을 들 수 있는데, 이는 이후 보티첼리에 의해 숨 가쁜 속도로 비할 데 없이 우아하게 맴도는 원형의 천사 무리로 발전한다.

피에로 델라 프란체스카는 1410년에서 1420년 사이에 태어났는데 1416년경 전후일 가능성이 가장 크다. 현재 그는 15세기 화가 가운데 가장 높은 평가를 받는 듯하다. 그러나 그의 생전이나 사후에는 이와 달랐다. 아레초의 성 프란체스코 성당에 있는 위대한 프레스코 연작은 수세기 동안 주목을 받지 못했다. 그에 대한 작금의 경탄은 주로 입체주의 세례를 받은 현대 미학이론에 따른 것이다. 당시의 시각으로는 비현실적으로 보였을 크고 단순한 기하학적 형태와 창백하고 평면적인 색채를 통한 평온과 고요, 그리고 엄숙한 감성은 19세기에 그토록 찬사를 받았던 프라 안젤리코, 프라 필리포, 심지어 보티첼리보다도 그를 더 유명하게 만들었다. 당대에 그가 명성을 얻지 못한 것은 우연일 수도 있다. 바사리는 『미술가평전』에서 그를 중요한 인물로 평가했고 특히 원근법 정립에 상당한 기여를 했다고 전하기 때문이다. 하지만 바사리는 아레조 출신이어

96 **마테오 디 조반니**, 〈성모피승천〉

서 동향인 피에로에게 호감을 가졌는지도 모른다. 피에로에 대한 석연치 않은 점은 그가 피렌체에서 독립적으로 활동한 적이 없고, 피렌체 미술 사상에 전혀 영향을 받지 않았으며, 고향인 언덕마을 산세폴크로에 의도 적으로 은거생활을 했고, 최고 걸작 대부분이 이곳 또는 아레초에서 제 작되었다는 데 있다(예외는 우르비노의 몬테펠트로가家를 위한 작품과 페라라와 로마에 소재했으나 현재 전해오지 않는 프레스코이다). 1439년에 그는 피렌체에 있었지만 도메니코 베네치아노의 조수로 산타 마리아 누오바 병원의 프 레스코 대작 연작에 참여했을 뿐이다. 이 작품은 현존하지 않아서 15세 기 피렌체 회화에 커다란 공백을 남긴다. 1442년 보르고로 돌아온 그는 시의원으로 활동했는데, 그가 15세기 화가들에 비해 월등한 교육을 받았

121

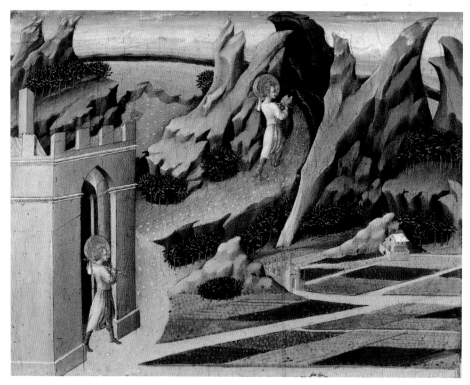

97 **조반니 디 파올로** 〈광야로 들어가는 성 요한〉

음을 짐작할 수 있다. 도메니코 베네치아노를 스승으로 택한 것은 그에게 행운이었다. 빛과 색채에 관심이 있던 피에로에게 도메니코는 이상적인 교사였고 실제로 〈성 체노비우스의 기적 *Miracle of St Zenobius*〉도84의 소품 프레델라는 피에로 작품이 거의 확실하다. 도메니코 베네치아노를 선택한 것은 우연이었을까? 의도적으로 피렌체인이 아닌 스승을 구해서, 예술적 배경을 피렌체가 아닌 시에나에 두고자 한 것이었을까?

〈생부를 부인하는 성 프란체스코 *St Francis renounces his earthly Father*〉도94를 부속그림으로 하는 사세타의 제단화 〈성 프란체스코의 생애〉는 1437년에서 1444년 사이에 산세폴크로 성당을 위해 제작되었는데, 계약서에는 시에나에서 그림을 그려야 한다는 조항이 들어 있다. 피렌체가 아니라 시에나 출신을 선택한 것은 미술 분야에서 산세폴크로의 소속지가 피렌체

122

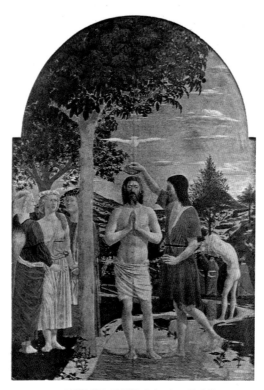

98 **피에로 델라 프란체스카**, 〈그리스도의 세례〉

가 아니라 시에나라는 것을 암시한다. 이는 시에나 화가로 빼놓을 수 없는 마테오 디 조반니가 산세폴크로 출신이라는 사실에 의해 뒷받침된다. 더구나 피에로는 1445년 미제리코르디아(자비)협회의 주문으로 다폭 대제단화를 그리기 위해 산세폴크로로 왔을 때, 피렌체에서 분명히 접했을 새로운 유형인 '성스러운 대화' 대신 사세타의 제단화 또는 마사초의 피사 다폭 제단화 유형에 가깝게 중앙에 성모자를 두고 좌우 각 패널에 성인들이 서 있는 옛 형식을 구사했다. 솔직히 매우 고식적인 이 디자인에서 새로운 유형의 암시를 찾는다면, 성모의 망토 아래에서 보호를 받는 무릎 꿇은 회원들을 들 수 있다.도99 마지막으로 대금이 지불된 것은 1462년에 이르러서이다. 이는 3년이란 약정기간을 훨씬 지나 완성되었거나 또는 단순히 단체에서 할부로 지불했다는 의미이다. 하지만 오른쪽

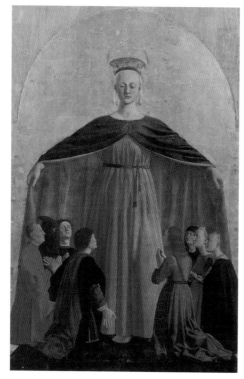

99　피에로 델라 프란체스카, 〈자비의 성모〉

맨 끝 성 베르나르디누스의 존재는 1450년 이후에야 작품이 완성되었다
는 것을 시사하는데, 그는 이 해에 성인으로 추대되었기 때문이다. 시에
나 회화와의 좀 더 긴밀한 연관성은 〈그리스도의 세례 *Baptism of Christ*〉도98에
서 추론할 수 있으나 이는 도메니코 베네치아노와의 관계와 같은 정도이
다. 경건하고 기품 있는 인물, 완전한 측면상과 완전한 정면상의 대치,
나무를 병치하여 강조한 원주 같은 그리스도, 장엄하고 평온한 세 천사,
이 모두는 미술가 자신의 기질과 마사초에 대한 이해에서 비롯된 피에로
고유의 창작물이다. 창백하고 밝은 색채, 모든 형태에 골고루 스며드나
그림자를 거의 드리우지 않는 고른 빛은 도메니코에 의거한다. 마찬가지
로 셔츠를 벗는 개종자와 배경의 상세한 풍경은 피렌체에서 유래한 것이
다. 그림은 1440년대 이후에 제작된 듯하다. 배경에 긴 겉옷과 환상적인

모자를 쓴 인물은 1439년 피렌체 공의회에 참석하기 위해 온 그리스정교회 대표단에서 따온 것이기 때문이다. 이들 이국적 인물과 비잔틴 황제가 남긴 인상은 15세기 중반 여러 작품에 반영되어 있다.

1450년대 초 페라라에서 그린 프레스코는 불행히도 전해오지 않는다. 리미니의 산 프란체스코 성당에 그린 시지스몬도 말라테스타의 프레스코 초상화는 상당 부분 복원되었다. 중요한 다음 작품은 1452년경 아레초의 산 프란체스코 성당에 착수한 프레스코화 연작으로, 성 십자가 전설을 다루고 있다. 내용은 상당히 복잡한데, 『황금전설』에 나오는 최소 두 가지 이야기를 토대로 하기 때문이다. 피에로는 미학적 이유에서 사건을 순서에 맞지 않게 제시한다. 예로, 두 전투장면은 내진의 하단 양쪽에서 서로 마주한다. 대칭에 대한 열정은 여러 번 찾아볼 수 있다. 중앙 축을 중심으로 하여 화면이 양분되는 시바 여왕 장면, 〈성 십자가의 발견Finding of the True Cross〉도100, 〈예루살렘 복구Restoration to Jerusalem〉, 〈수태고지Annunciation〉, 그리고 정면상 인물과 측면상 인물의 반복되는 대조가 그 예이다. 대칭의 추구는 정적의 강조로 이어진다. 〈콘스탄티누스 대제의 꿈Dream of Constantine〉도102의 돌진하는 천사 또는 빽빽하고 혼잡한 전투장면조차 움직임이 일관되게 거부되고 극단적인 극적 몸짓이나 표정은 배제된다. 관람자에게 깊이감을 설득하려 하거나 그림을 멀리 회화적 공간을 펼쳐 보이는 창문으로 취급하려는 시도도 없다. 단순하고 평면적인 형태와 창백하고 고른 색채는 평평한 벽면을 강조한다. 이는 프라 필리포가 대표하는 조류와는 완연히 대조된다. 같은 시기에 제작된 프라토 프레스코에서는 동세와 드라마의 추구가 내러티브(서사구조)를 방해하고 평평한 벽면에 무한한 공간을 연출하여 관람자에게 혼동을 초래하기 때문이다. 제작기간이 길긴 하지만 피에로의 프레스코에서는 양식적 변화가 없다. 로마 방문이 암시하는 예술적 지평의 확장은 로마 석관에서 따온 전투 장면에서 유일하게 짐작할 수 있다(그가 바티칸에서 프레스코 몇 점을 제작했다는 기록이 있는데 현재 자취를 찾을 수 없다). 〈콘스탄티누스 대제의 꿈〉은 같은 주제를 다룬 피렌체 화가 아뇰로 가디의 영향을 희미하게나마 보여

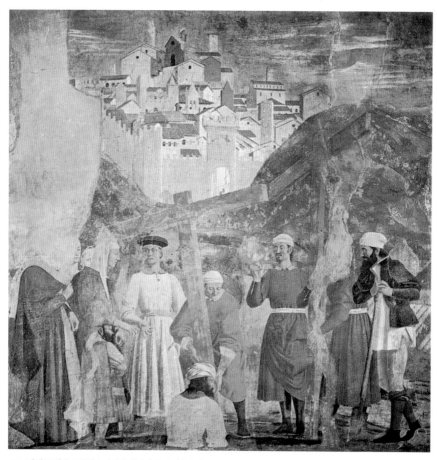

100 **피에로 델라 프란체스카,** 〈성 십자가의 발견〉(세부)

주는데, 황제가 잠든 밤 장면에서 빛의 효과가 동일하게 탐구되고 있다.

산세폴크로의 〈부활*Resurrection*〉도101은 그가 아레초에서 마지막으로 제작한 작품인 듯하다. 기본적으로는 카스타뇨의 〈부활〉도87과 구성이 같지만, 피에로는 카스타뇨에 비해 정면성을 강조한다. 배경의 풍경은 카스타뇨의 양식화된 관목숲에 비해 명시적이고 지방색을 반영한다. 또한 그리스도는 좀 더 깊은 무덤에서 올라서므로 움직임이 더욱 신중하고 내면적이며, 무덤 자체는 제단처럼 디자인되어 카스타뇨의 원근효과가 놓

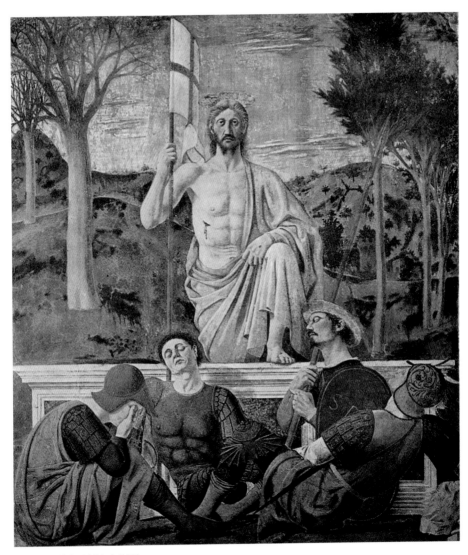

101 피에로 델라 프란체스카, 〈부활〉

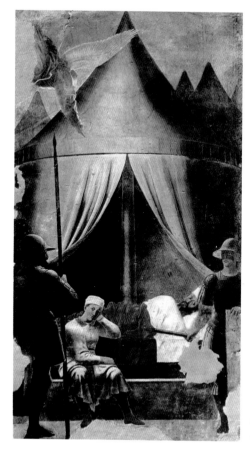

102 **피에로 델라 프란체스카,**
〈콘스탄티누스 대제의 꿈〉

친 함축적 의미를 암시한다. 이른 아침의 빛은 진주처럼 영롱하고 얇은 공기층으로 형태는 선명한데 병사들은 불편한 자세로 잠에 빠져 있어, 아직 깨어나지 않은 인문주의와 부주의하게 지나치는 충만한 구원의 순간을 대비시킨다.

그의 작품 가운데 서명이 된 예는 매우 드물다. 이중 하나가 1450년 대 말 또는 1460년대 초에 제작된 〈채찍질당하는 그리스도*Flagellation*〉도103 로, 우르비노 체류와 연관이 있는 듯하다. 그가 우르비노에서 맺은 훌륭한 결실로는 공작과 공작부인의 이중二重 초상화, 대작 〈성모자와 성인들과 천사들*Madonna and Child with Satints and Angels*〉, 그리고 원근법에 대한 상당한

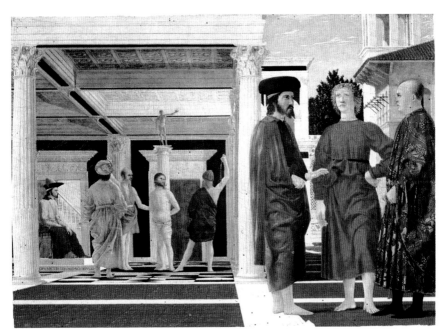

103 **피에로 델라 프란체스카,** 〈채찍질당하는 그리스도〉

연구성과를 들 수 있다. 풍부한 색채와 공들인 기법을 보여주는 소품 패널화 〈채찍질당하는 그리스도〉는 도상학적 의미가 불분명하다. 실제 주제보다 눈에 띄는 세 인물은 성 금요일에 수난의 노래를 부르는 증인 또는 1439년 피렌체에서 공연된 것과 같은 수난극의 해설가라는 설득력 있는 해석이 제기되었다. 그림은 아레초의 〈시바 여왕Queen of Sheba〉과 같은 대칭구도이고 일관되게 정면성을 강조한다. 이러한 특성은 이중 초상화도104, 105에서도 볼 수 있는데, 제작시기는 다소 희박한 근거에 따라 이전에 제시되었던 1465년보다는 1472년경일 가능성이 크다. 공작부인은 1472년 사망했고 초상화는 그녀를 기리기 위해 제작되었을 것이다. 두점의 초상화 모두 측면 초상화라는 점을 제외하면 플랑드르적 특성이 현저하게 나타난다. 로마 초상 메달에서 유래한 측면 초상화는 플랑드르에서는 좀 더 사실적인 유형인 3/4 측면상으로 대체되었기 때문이다. 그러나 이상화의 목적과 미술가 자신의 기질적 측면에서 볼 때 양식적으로나

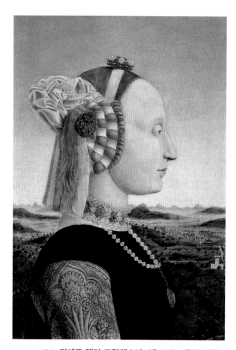 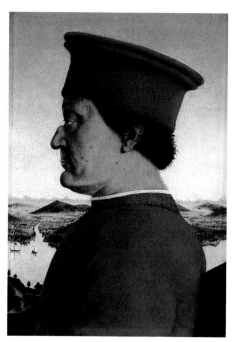

104 피에로 델라 프란체스카, 〈우르비노 공작부인〉

105 피에로 델라 프란체스카, 〈우르비노 공작 페데리고 다 몬테펠트로〉

실질적 이유에서나 측면상이 피에로에게는 적절한 선택이었다. 몬테펠트로의 페데리고는 눈을 포함해 얼굴에 심한 상처가 있었고 코가 기형이었기 때문이다. 초상화는 이탈리아 전역에서 한동안 성행했던 플랑드르유채기법에 대한 관심을 여실히 반영한다. 특히 우르비노의 경우 1473-1474년에 요스 판 겐트Joos van Ghent가 이곳에서 작업했는데, 이는 원래 피에로 자신에게 의뢰되었던 작품이다. 피에로가 알베르티와 더불어 원근법과 수학, 그리고 아마도 건축을 논한 곳도 우르비노가 분명하다. 1444년 우르비노 근교에서 태어난 브라만테Bramante는 한때 그의 제자였을 가능성이 있다. 우르비노 궁전에 현존하는 정교한 원근법의 신비로운 도시풍경은 피에로의 작품인 듯하며 알베르티의 아이디어에서 영감을 얻었음이 분명하다.

이 시기에 그는 산세폴크로의 아우구스티누스 성당 제단화 대작

(1454년 의뢰)을 제작했다. 본래 다폭 제단화는 옥좌에 앉은 성모자를 중심으로 하여 양 옆에 각각 두 성인을 두었고, 가장자리에는 절반 크기의 성인을 담은 작은 패널화 여섯 점, 하단에는 프레델라(〈십자가에 못 박힌 그리스도*Crucifixion*〉만이 현존)로 구성되어 있었다. 성인을 담은 중심 패널화 네 점은 리스본, 런던, 뉴욕의 프릭 컬렉션, 밀라노의 폴디페촐리 미술관에서 소장하고 있으며, 소형의 성인상 여섯 점 중 세 점 또한 소재가 확인된다. 산세폴크로의 초기 제단화와 마찬가지로 이 제단화도 수년간 제작이 지연되었다. 1469년에야 대금지불이 완료되었기 때문이다. 작품은 16세기 중반 파손된 듯하다. 피에로의 만년 양식은 고식적인 제단화와 완벽하게 대조되고, 능숙하게 구사된 플랑드르식 기법과 매우 세심한 마무리를 보여준다. 하지만 이는 소소한 관심의 표명일 뿐 그의 단순하고 진중한 회화개념에는 어떤 식으로든 영향을 미치지 않았으며, 변화된 기법이 풍부한 색채효과를 살리는데도 불구하고 청명한 한색 색조는 여전하다. 그의 마지막 그림은 밀라노의 브레라에 있는 대작 '성스러운 대화' 제단화(1475년경 또는 이전에 제작)와 사망 당시 유품 가운데 있던 미완성작 〈탄생*Nativity*〉이다. 두 점 모두 플랑드르 영향이 두드러지는데, 특히 〈탄생〉도107이 그러하다. 천사는 입을 벌려 노래하고 성모는 바닥에 의복 자락을 깔고 그 위에 누인 벌거벗은 아기 그리스도를 무릎 꿇고 경배한다. 1475년 피렌체에 도착한 휘호 판 데르 후스Hugo van der Goes의 포르티나리 제단화가 영감원일 가능성도 있고 플랑드르 영향력이 다시금 강화된 것일 수도 있지만, 여기에는 피에로가 1475년 이후 피렌체를 재차 방문했다는 전제가 요구된다. 작품은 미완성이므로, 특히 그의 회화기법을 엿볼 수 있는 예로서 유용하다.

　　브레라 제단화라고도 불리는 〈페데리고 다 몬테펠트로의 경배를 받는 성모자와 천사들과 여섯 성인들*Madonna and Child with angels, and six saints, adored by Federigo da Montefeltro*〉도106은 훨씬 중요한 작품이다. 건축물을 배경으로 한 '성스러운 대화'의 원숙기 유형 가운데 가장 이른 예에 속하기 때문이다. 건축물은 작품이 자리한 실제 예배당의 연속선상에 있어 관람자는 제단화의 공간

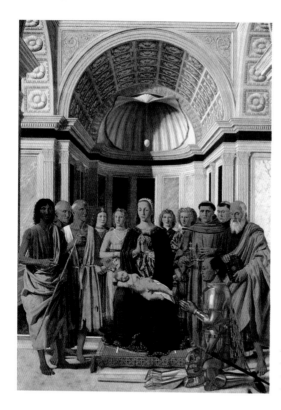

안으로 포섭된다. 이는 1470년대 중반 베네치아에서 안토넬로 다 메시나Antonello da Mesina와 조반니 벨리니가 발전시킨 형식이다. 하지만 피에로의 예와 비교할 작품이 안토넬로의 경우는 단편만 남아 있고 벨리니의 경우는 19세기에 화재로 소실되어 부정확한 모사본만 알려져 있다. 구성은 이러한 새로운 공간개념 이외에 몇 가지 독특한 요소를 선보인다. 장소는 작은 성당의 교차부이고, 빛은 그림의 상단 너머에 있는 돔에서 쏟아져 들어온다. 양 옆으로는 익랑이 연결된다. 성모자는 내진을 뒤로 하고 있다. 이들 바로 위로는 처녀잉태와 성령을 상징하는 계란이 매달려 있다. 공작의 지휘봉과 손가리개에서부터 그 위로 연단과 양 쪽의 발들, 아기 그리스도를 가리키는 세례자의 팔과 손, 공작의 기도하는 손, 고른 높이로 배열된 두상들, 정간장식 궁륭을 마감하는 삼중 돌림띠 하단의 눈에 띄는 프리즈에 이르기까지 수평선이 두드러지게 강조된다. 그리고

107 **피에로 델라 프란체스카**, 〈탄생〉

수평선 못지않게 인물과 건축물의 장식패널을 통해 수직선이 강하게 개입된다. 공작의 초상에 대해서는 의문이 남는다. 손과 두상은 그림의 여타 부분에 비해 상세히 묘사되어 있는데, 이러한 이유에서 1477년 우르비노에서 활동했다고 추정되는 스페인 화가 페드로 베루게테Pedro Berruguete가 그린 것으로 간주된다(그는 한때 우르비노 궁전의 공작의 서재를 장식했던 철학자상 28점을 제작했다고 한다). 하지만 누구 작품인지 부가적인 설명을 덧붙일 필요는 없을 듯하다.

당시 피에로는 수학과 수학의 원근법 응용에 깊은 관심을 쏟았다. 그는 두 편의 글을 썼는데, 정오방형에 관한 순수한 수학 논문과 회화의 원근법에 관한 논문이다. 확인된 바에 따르면 피에로는 적어도 1478년까지 회화를 계속했지만 만년의 14년 또는 15년간은 전혀 작업하지 않은 듯하다. 그에 대한 마지막 기록은 1492년의 사망 기록이다. 그는 말년에 시력을 잃었다고 하지만, 1486년 작성된 유언장에는 몸과 마음이 건강하

다는 통상적인 글귀가 포함되어 있고 유언장에 첨부한 듯한 친필 메모도 있다. 논문 중 하나에 적어놓은 글도 그의 필적인 듯하다. 그의 미술에 보이는 고전적 성향은 알베르티에 대한 공감에서 비롯된다. 하지만 그는 고대 로마 유물을 세세하게 파고드는 접근방식을 그다지 선호하지 않았다. 이러한 고전주의적 태도는 그보다 연배가 아래인 동시대인 안드레아 만테냐에 의해 채택된다. 고고학적으로 고전적 세부를 대하는 만테냐의 태도는 과거에 대한 극히 낭만적 해석으로 이어진다.

만테냐는 1431년에 태어난 듯하다. 따라서 그는 안토니오 폴라이우올로Antonio Pollaiuolo, 그리고 한두 살 정도 아래였을 처남 조반니 벨리니와 동시대인으로 볼 수 있다. 그가 성장한 파도바에는 도나텔로의 산토 제단도35과 고전에서 영감을 받은 〈가타멜라타〉도32가 있어서 형성기라 할 그의 십대에 영향을 미쳤다. 일찍부터 고대에 관심을 갖게 된 것은 화가이자 고고학자, 그리고 아마도 고대예술품을 다루는 화상으로서 이탈리아뿐 아니라 그리스까지도 여행한 프란체스코 스콰르초네Francesco Squarcione (1397-1468)와의 관계에서 일부 비롯되었다고 할 수 있다. 스콰르초네의 작품으로는 서명이 된 〈성모Madonna〉(베를린)와 1452년에 완성된 제단화(파도바)만이 알려져 있다. 작품양식은 만테냐와 유사한데, 두 미술가 공히 도나텔로와 고전 조각을 결합하는 데서 출발했기 때문일 것이다. 스콰르초네는 까다로운 성격이었던 듯하며 만테냐 자신도 그 못지않게 유별났다. 둘은 분명 격렬하게 다투었고, 만테냐는 결국 소송을 통해 제자이자 양자였던 관계를 끝냈다. 그는 상당히 조숙했다. 1448년 17세에 불과한 나이로 오베타리 예배당의 중요한 프레스코 연작을 제작했다고 알려져 있기 때문이다. 당시 도나텔로는 산토 제단을 작업하고 있었다.

파도바는 북부 이탈리아의 이름 난 대학도시였고, 15세기 후반에는 라틴 및 그리스 문학 그리고 고대 생활상에 대한 심도 있는 연구를 선도했다. 이러한 지역분위기로 인해 만테냐의 타고난 엄격한 취향은 고고학에 이끌렸고, 고전 고대를 치밀하게 파고드는 열렬한 관심은 도나텔로의 이성적이고 인문주의적인 사상을 재차 강조하는 결과를 낳았다. 이는 도

나텔로 자신은 그다지 바라지 않던 바이다.

1454년 만테냐는 조반니 벨리니의 누이와 결혼했다. 두 미술가는 서로 영향을 주고받아, 고전주의와 환영적 효과에 대한 만테냐의 관심은 벨리니를 통해 베네치아에 도입되는데 벨리니에게서는 한층 부드럽고 인간미가 부여된다.

에레미타니 성당 오베타리 예배당에 있는 그의 프레스코는 1944년 거의 파괴되었지만 전체 연작을 담은 사진이 남아 있다. 만테냐는 이곳에서 시기를 달리하여 두 번 작업했다. 첫 번째 작업은 궁륭 일부와 왼쪽 벽으로, 『황금전설』에서 따온 성 야고보의 생애의 네 장면이 포함된다. 이후 오른쪽 벽에도 작업을 했는데, 가장 하단의 〈성 크리스토포로스의 순교Martyrdom of St Christopher〉만이 그의 작품이다. 후진에 그린 〈성모피승천Assumption〉은 의뢰인이 반대의사를 밝혀 결국 소송으로 이어졌고, 따라서 미술가에 대한 정보와 작업과정은 재판정에 제시된 증거자료를 통해 살펴볼 수 있다. 현존하는 작품은 〈성 크리스토포로스의 순교〉와 〈성모피승천〉뿐이다. 성 야고보의 생애를 다룬 프레스코 네 점은 두 층으로 배열되었다. 위단의 두 점 〈순교에 이르는 길 도중 헤르모게네스에게 세례를 주는 성 야고보St James baptizing Hermogenes when on the way to Martyrdom〉와 〈재판관 앞에 선 성 야고보St James before the Judge〉는 중앙에 빈 공간을 두어 균형을 맞추고 있다. 원근법은 프레스코 바로 앞에 자리한 가상의 관람자의 눈높이를 기준으로 한다(즉 공중에 떠 있다). 아랫단 한 쌍은 프레스코 하단부에 눈높이를 두고 있어, 〈형장으로 끌려가는 성 야고보St James on the way of Execution〉도109와 〈성 야고보의 순교Martyrdom of St James〉도108은 공간이 급격히 깊어진다. 또한 다양한 속임수 장치가 관람자와 프레스코의 세계를 연결하는데, 한 예로 〈성 야고보의 순교〉에서 한 병사는 그림면의 가장 앞쪽을 경계 짓는 나무 울타리에 몸을 기대고 있어서 관람자의 세계와 충돌한다. 모든 프레스코에서는 만테냐의 주된 강박관념, 즉 고고학적 정확성을 추구하는 열의를 찾아볼 수 있다. 무기와 개선문이 세부에 이르기까지 정확하게 묘사되고 있기 때문이다. 사실 그는 고전 유적의 기록자로 틀림이 없어

108 **만테냐**, 〈성 야고보의 순교〉

서 증거에 입각하여 『고대라틴어 명문 선집*Corpus Inscriptionum Latinorum*』의 명문
을 포함시키기도 했다. 견고한 형태는 도나텔로에 주로 의거한 것이나
스콰르초네의 영향을 전제로 한다. 종종 장난치는 푸토와 더불어 등장하
는 화환 역시 스콰르초네에게서 비롯된 것으로, 만테냐뿐 아니라 여러
파도바 미술가에게 영감을 주었다. 만테냐의 색채는 극도의 강렬함과 섬
세한 거의 단색조 사이에서 예기치 않게 오간다. 세부묘사는 거의 고통
스러울 정도로 정밀한데, 얼굴표정을 전하는 선과 주름, 접히거나 둘둘
말린 옷주름이 그 예이다. 도나텔로의 영향은 형태에만 그치지 않는다.
도나텔로의 산토 제단 부조는 만테냐의 일관성 있는 회화공간 연출 그리
고 극적 효과를 위한 한층 예리한 단축법 사용에 있어서도 지배력을 행
사한다. 이러한 양식적 특징은 1457년에 완성한 듯한 맞은편 벽의 〈성
크리스토포로스의 순교〉에서 다소 변형되어 나타난다. 여기에서 두 장면
은 공통된 건축적 틀에 의해 통일된다. 프레스코는 상당히 손상된 상태
임에도 한층 순화된 처리기법을 감지할 수 있다.

　　1456년에서 1459년 사이 만테냐는 베로나의 산 체노 성당을 위한
대제단화를 그렸다.도110 여기에서 그는 고식적인 다폭 제단화와 결정적

136

109 만테냐. 〈형장으로 끌려가는
성 야고보〉

으로 결별하고 피렌체에서 시작된 단일 세단화 '성스러운 대화'를 선보
인다. 만테냐가 이러한 유형과 접한 것은 분명 도나텔로를 통해서이다.
영감원은 바로 산토 고제단으로, 이는 1443년 도나텔로가 파도바로 떠날
때 피렌체에서 막 전개되던 회화 형식인 '성스러운 대화'를 청동 조각으
로 구현한 것이다. 성모는 꿈꾸듯 높은 옥좌에 앉아 있고 음악가인 어린
천사들이 주변에 몰려 있으며 양 옆 패널에는 성모를 수행하는 성인들이
책을 보거나 담소를 나누며 서 있다. 로지아를 배경으로 한 세 패널은 공
통된 건축적 틀에 의해 통합된다. 로지아 밖으로는 장미울타리와 하늘이
보인다. 세 패널을 분할하는 동시에 통합하는 건축적 틀은 실질적으로
화면의 가장 전면적前面的 요소가 되어 로지아를 완성한다. 틀이 되는 벽
주는 회화 공간 속의 기둥에 그대로 반영되는데, 앞쪽 아키트레이브에는
잎과 과일을 매단 화환이 패널에서 패널로 이어져 걸려 있다. 조각된 프
리즈의 다양한 세부, 각주의 라운델, 옷주름, 정교한 옥좌는 피렌체 회화
의 특징인 화면 전체의 완성도에 대한 관심을 상기시킨다. 빛에 대한 관
심은 회화 공간과 인물의 위치를 논리적이고 명확하게 연출하는 선 이상
으로는 나아가지 않는다. 돌이나 금속으로 이루어진 듯한 차가운 살 색

110 **만테냐**, 산 체노비우스 제단화

조와 엄밀하게 세세한 형태를 추구하는 성향은 프레델라의 일부인 〈십자
가에 못 박힌 그리스도*Crucifixion*〉(루브르)와 〈성 세바스티아누스*St Sebastian*〉(빈)
에서 엿볼 수 있다(바사리는 '돌처럼 견고한 화풍'이라고 기술했다). 후자에서는
고통을 겪는 순교자와 황폐화된 고전적 개선문 간의 강한 대조에서 다소
무미건조한 고고학과 그리스도교적 연민이 놀랍게도 감동적으로 조합된
다. 또 다른 작품인 루브르의 대작 〈성 세바스티아누스〉와 베네치아의 다
소 작은 그림에서도 유사한 구상을 엿볼 수 있다. 후자는 훨씬 단순한데,
고전적 암시를 생략하고 "신 이외에 고정불변한 존재는 없다"는 모토로
고통에 대한 연민에 집중한다.

　　1460년 만테냐는 궁정화가로 만토바에 정착했다. 두칼레 궁전 부부
의 방의 연작은 1474년에 완성되었고, 명문에 따르면 작품뿐 아니라 미
술가 자신도 명성을 얻었다. 두 벽면은 곤차가 가문과 관련된 사건을 담
은 프레스코로 꾸며졌는데, 이는 르네상스 최초로 완벽하게 일관성 있는
환영주의를 연출한 장식화이다. 벽난로나 방의 실제 건축적 요소가 화면
구성에 통합되고 있기 때문이다. 벽난로 위에는 통치자 부부와 이들을
둘러싼 가족이 그려져, 벽난로 가로대 위에 인물들이 서거나 앉은 듯 보

111 **만테냐**, 〈부부의 방 천장화〉

인다. 따라서 벽난로 가로대는 연단으로 바뀌게 된다. 본래 벽걸이 장식물의 일부인 실제 가죽 커튼은 그림 일부를 가리는 커튼 그림에서 반영된다. 가장 경탄을 자아내는 예는 천장화이다. 난간 위로는 하늘이 보이고 인물들은 난간에 기대 있거나 방을 내려다본다.도111 환영주의의 종결자는 난간 바깥쪽에 선 작은 세 푸토와 막대로 균형을 잡은 위에 얹어놓은 화분이다. 이는 실내 장식에 있어서 완벽한 환영을 지향한 첫 도전이다. 그림이 거의 반세기 동안 방치된 이유는 아마도 궁전에서 가장 사적인 공간에 자리한 때문인 듯하다. 이러한 '디 소토 인수di sotto in su(아래에서 위를 본 원근법-옮긴이 주)' 환영주의가 장식미술의 한 요소가 된 것은 16세기에 이르러서이다. 다른 프레스코에서는 새로운 추기경으로 선출된 아들이 로마에서 도착하자 후작이 맞이하고 있고 이들 뒤로 상세한 풍경이 펼쳐진다.도113 견고한 형태는 여기에서 다소 완화되며, 완전한 정면상과 완전한 측면상은 피에로의 군상 처리를 연상시킨다. 역시 1486년경에서 1494년 사이에 곤차가 궁정을 위해 그린 〈카이사르의 승리*Triumphs of Caesar*〉는 고대 세계의 특징을 가장 완벽하게 담아낸 예로, 환영주의가 두드러지지 않으며 현재 그 목적도 모호하다. 알려진 바는 한때 라틴 연극을 위한 배경 막으로 사용된 적이 있다는 것뿐이다. 이러한 카툰은 햄프턴 궁정 왕립컬렉션의 귀한 소장품이지만 불행히도 손상이 심해 복원작

업이 필요했는데. 최근의 세정작업으로 상당 부분 모습을 되찾았고 현재 최상의 상태를 유지하고 있다. 당시 만테냐는 프란체스코 곤차가의 궁정 화가였다(만테냐가 처음 만토바에 왔을 때의 군주는 그의 할아버지이다). 1495년 포르노보 전투를 기념하기 위한 〈승리의 성모_Madonna of Victory_〉에서 옥좌 앞에 무릎을 꿇고 있는 이가 바로 프란체스코이다(프랑스 침공을 맞아 승리를 거둔 것으로 되어 있으나 실제 승패 여부는 불분명하다). 그림은 다시 극적 효과를 살리는 단축법 사용을 보여주며, 또한 '성스러운 대화' 형식의 역사에서 또 다른 단계를 대변한다. 인간을 신성한 존재보다 작게 나타내는 '계급적 크기' 장치가 사용되었고, 만테냐 자신이 일찍이 기여한 바 있는 페라라 양식뿐 아니라 벨리니 양식도 반영하기 때문이다. 원근법 연구 가운데 무엇보다도 강한 인상을 남기는 예는 유명한 〈죽은 그리스도_Cristo Scorto_〉도112로, 그리스도는 극단적인 단축법으로 묘사되어 있다. 이 기이한 그림은 1506년 그의 사후 '신 이외에 고정불변한 존재는 없다'는 명문의 〈성 세바스티아누스〉와 더불어 작업실에서 발견되었다. 두 그림은 그가 말년에 은둔자로 알려진 이유를 설명해주는 듯하며 고전 고대에 대한 깊은 관심과 애정은 신실한 그리스도교 믿음과 양립할 수 없다는 손쉬운 견해가 거짓임을 알려준다.

　페라라가 예술중심지였던 시기는 극히 짧다. 국가는 번영하고 에스테가家 통치자들의 기민하고 무자비한 정책으로 인해 비교적 평화를 누렸음에도 불구하고, 페라라는 15세기 중반 이전에는 예술에 별반 주의를 기울이지 않았고 15세기 말에는 다시 무관심으로 돌아섰다. 일찍이 주목할 만한 활동을 한 이들은 외지 화가들이다. 1세대는 피사넬로와 야코포 벨리니_Jacopo Bellini_이고 2세대는 피에로 델라 프란체스카이다. 가장 강한 원동력으로 작용한 작품은 피에로의 1450년경 프레스코인데 현존하지 않는다. 피에로의 근엄한 화풍은 만테냐의 영향으로 다시금 강조되었고, 울퉁불퉁하고 뾰족한 특징, 견고한 금속성의 윤곽선과 광택 있는 표면, 그리고 원시적인 것과 고도로 세련된 것을 혼합하는 경향(즉 20세기에 특히 호소력을 발하는 바)이 전개되었다. 이러한 화파를 주도한 네 화가는 1431

112 **만테냐**, 〈죽은 그리스도〉

년 이전에 출생하여 에르콜레 데 로베르티Ercole de' Roberti에게 궁정화가 자리를 내준 후 가난 속에 살다 1495년 사망한 코스메 투라Cosmè Tura, 1435년 혹은 1436년에 출생하여 페라라를 떠난 후 볼로냐로 가서 1477년 사망한 듯한 프란체스코 델 코사Francesco del Cossa, 1448년에서 1455년 사이에 태어나 페라라에 정착하기 전 볼로냐에서 코사와 함께 작업하다가 1486년 투라의 자리를 뒤이은 에르콜레 데 로베르티, 1460년경 출생하여 페라라에서 훈련받고 1483년 볼로냐로 옮겨 프란차Francia의 부드러운 움브리아 화풍에 가까운 온화한 양식에 정착했다가 만테냐의 후임으로서 만토바 궁정화가로 활동한 로렌초 코스타Lorenzo Costa이다. 이들 가운데 코스

메 투라는 단연 독보적이다. 그는 1451년까지 에스테 궁정에서 활동했지만 초기작은 대부분 현존하지 않는다. 그는 만테냐와 만테냐 자신의 영감원이었던 도나텔로로부터 영향을 받았는데, 이는 표면적인 화려함에도 불구하고 금속성의 형태와 엄정한 시각을 갖는 이유를 설명해준다. 피에로의 영향은 형태보다는 색채에 있다. 한정된 팔레트palette(화가가 사용하는 색채범위-옮긴이 주)로 선명도를 한층 살려내기 때문이다.

코사는 1456년 이후 페라라에서 투라의 영향권에 들어가기 이전에 피렌체 미술, 특히 카스타뇨의 작품을 익히 알고 있었던 듯하므로, 그의 초년 교육은 궁금증을 자아낸다. 그의 발전과정에 중요한 역할을 한 인물은 만테냐로, 그는 견고한 형태와 강단 있는 윤곽선이라는 동일한 유형을 선보인다. 월력과 천문학적 체계에 따라 사냥과 구애 같은 보르소 데스테 공작의 평화로운 편력을 찬양하는 스키파노이아('지루함은 물러가라⋯⋯') 궁전의 프레스코는 궁정과 전원의 생활 면면을 매우 경쾌하게 전해준다. 1470년 프레스코를 완성했을 때, 코사는 보수에 불만을 느껴 볼로냐로 가게 된다. 볼로냐에서는 종교적 주제에 몰두했으나 다소 조야한 형태로 인해 스키파노이아 궁의 세속적 작품이 거둔 성공에 미치지 못했다. 그는 페라라에서 에르콜레 데 로베르티를 제자 또는 조수로 두었을 가능성이 있다. 〈9월〉은 코사 자신 또는 그의 다른 조수와 관련된다기보다 에르콜레와의 연관성이 좀 더 크고, 코사는 볼로냐에 정착하자마자 에르콜레를 조수로 불러들였기 때문이다. 그러나 코사는 경력이나 양식 면에서 많은 발전의 여지를 남긴 채 일찍 세상을 뜬다. 이후 에르콜레는 페라라로 돌아간 듯하다.

에르콜레는 투라의 뒤를 이어 궁정화가로 임명되면서 초기의 엄격하고 견고한 형식에서 좀 더 부드러운 시각으로 변모한다. 이전에 베를린에 소장되었던 1470년대 말의 대제단화는 장식성이 강한 '성스러운 대화' 유형을 선보이는데, 그는 옥좌를 높게 위치시켜 풍경이 옥좌와 마루 사이에 매우 낮은 지평선을 두고 펼쳐지도록 하는 흥미로운 장치를 구사하고 또한 그림의 건축물이 관람자의 공간으로 돌출하는 피에로의 아이

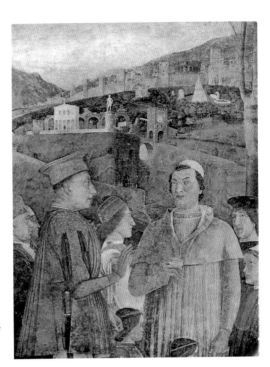

113 **만테냐**, 〈로도비코 공과
그의 아들인 추기경의
만남〉(세부)

디어를 따르고 있다. 1480-1481년의 후기작에서도 투각된 옥좌 같은 독특한 요소가 여전히 사용되지만 전체 분위기는 더욱 조용하고 자세는 덜 긴장되며 형태는 덜 고통스럽다. 베네치아와의 관계는 입증되지 않았지만, 이러한 변화는 조반니 벨리니의 온화한 화풍의 영향을 연상케 한다. 그에게서는 장엄한 양식의 제단화 또는 궁정화가가 맡는 사소한 작업인 가면, 의상, 가구, 결혼행렬에서와는 다른 면모도 엿볼 수 있다. 소품 〈피에타*Pietà*〉도114는 그리스도 수난이라는 드라마에 대한 깊은 정서적 반응을 표현한다. 그는 주제를 비관례적으로 다루어, 설화적 세부를 재현하는 것이 아니라 비극을 날것 그대로 상기시키고 여기에 보편적 의미를 부여함으로써 고난의 고통과 희생의 거룩함을 암시한다.

로렌초 코스타는 나약한 성향의 인물이다. 투라의 영향권 안에서 노력하던 코스타는 에르콜레가 투라를 대신해 호감을 얻었을 때 그에게 기

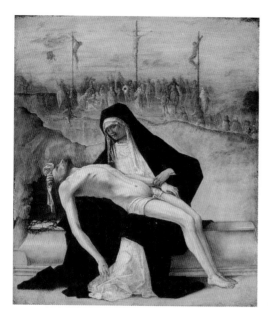

114 **에르콜레 데 로베르티**,
〈피에타〉

울었고, 그리고 나서는 처음에는 벨리니, 다음에는 볼로냐 출신의 프란
차에 관심을 돌렸다. 그는 프란차와 함께 공동작업을 하다가, 만테냐가
사망하자 만토바로 돌아가서 후임 궁정화가로 활동했다. 만토바의 군주
이사벨라 데스테는 생기 없는 우의화에 전념하는 고분고분한 미술가들
을 선호했는데, 핏기 없는 인물과 가녀린 형태를 특징으로 하는 코스타의
만토바 양식은 그녀의 가식적 잡동사니에 상응하는 예이다.

5

15세기 중반 네덜란드

1427년 캉팽의 도제로 언급된 약칭略稱 로즐레가 1426년 투르네에서 열린 포도주 축제 때 환대받은 화가 로지에 드 르 파스튀르Rogier de le Pasture와 동일인일 가능성이 없다는 주장은 꽤 오랫동안 제기되어왔다. 하지만 신품성사를 받은 자크 다레가 자클로트라고 불린 인물이 분명하다는 사실이 증명되었고, 이처럼 도제를 별칭이나 약칭으로 부르는 것은 관례적인 일이었으므로 로허르가 캉팽의 작업장에서 훈련받은 적이 있다는 가정은 타당한 듯하다. 실제로 로허르는 양식적으로 플레말레의 화가와 공통점이 많은데 이는 로허르가 캉팽의 문하에서 스승의 작업에 참여했기 때문이라고 볼 수 있다. 이러한 설명은 플레말레의 화가가 젊은 시절의 로허르 자신이라는 가설보다 논리적일 듯싶다.

　　로허르 판 데르 베이던(플랑드르식 표기)은 1399년 혹은 1400년에 금속식기류 제조장인의 아들로 태어났다. 그의 아버지는 아들이 부재중이던 1426년 혹은 그 이전에 사망했다. 로허르는 1426년 도시 고문서보관서에 기록된 바 있는 포도주 행사에 참석하기 위해 투르네로 돌아왔고 같은 해 캉팽의 부인과 연고가 있던 브뤼셀 여성과 결혼했다. 그는 얀 판 에이크처럼 궁정화가로 활동한 적이 없지만 궁정인의 후원을 많이 받았고 1464년 사망하기까지 '브뤼셀 시의 전속화가'로 있었다. 서명이나 연기가 있는 작품은 없어서, 로허르의 모든 전칭작은 현재 프라도에 소장된 제단화에 근거한다. 이 작품은 일찍이 1443년에 모작이 제작될 정도로 대단한 명성을 누렸는데 대개 〈에스코리알의 십자가에서 내려지는 그리스도Escorial Deposition〉도116라고 불리며 플레말레의 화가의 〈매장〉과 여러

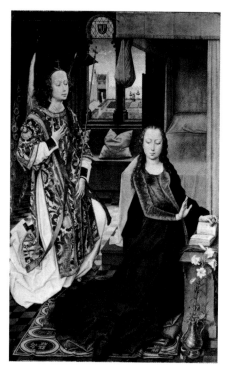

면에서 접점을 갖는다. 그리스도의 축 늘어진 무겁고 길쭉한 신체, 여타 인물에도 반영되는 각진 자세, 둥근 턱과 눈두덩이 두둑한 눈처럼 플레말레의 유형을 보이는 성모의 긴 얼굴, 신중하게 사실적으로 묘사한 주름진 비단, 어느 특정 방향에서 들어오는 것이 아니라 장면 전체를 골고루 비추는 산광散光이 그 예이다. 〈십자가에서 내려지는 그리스도〉에서는 풍부하고 부드러운 감성, 긴밀하게 짜인 구성, 황금빛 바탕의 근대화라 할 견고한 벽면을 배경으로 거대한 프리즈마냥 여백 없이 빽빽하게 배치한 인물을 볼 수 있는데, 이는 그의 여러 작품에서 나타나는 특징이다. 이 작품과 한데 묶을 수 있는 〈수태고지 Annunciation〉도115는 실내의 자연주의적 묘사에서 메로데 제단화 그리고 얀 판 에이크의 〈아르놀피니의 결혼〉 및 여러 점의 소품 성모자상과 연결된다. 또한 얀 판 에이크의 〈롤랭의 성모〉도65와 밀접한 관계에 있는 〈성모를 그리는 성 누가 St Luke painting the

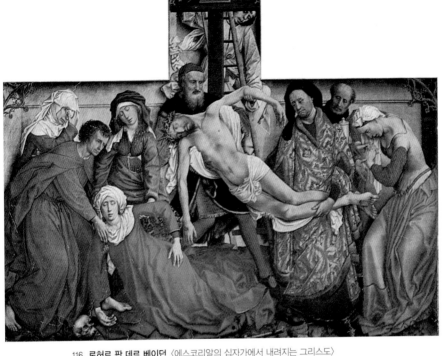

116 **로허르 판 데르 베이던**, 〈에스코리알의 십자가에서 내려지는 그리스도〉

Virgin 〉와도 맥락이 닿는다. 두 그림 모두 주요 인물이 방에 앉아 있고, 기둥이 있는 창문 밖으로는 강으로 양분된 도시 원경이 펼쳐지며, 중경에는 작은 두 인물이 난간에 서서 강을 바라보고 있다. 어느 작품에서도 중경의 비례 문제는 해결되지 않았다. 로허르가 얀과 전적으로 다른 점은 그의 특징인 심오한 비애감과 훨씬 우아한 인물상이다. 한편 얀의 모든 작품에서는 순수한 자부심의 모토, 즉 '내가 할 수 있는 한'이라는 냉철함이 강하게 나타난다. 결국 차세대 플랑드르 화가를 사로잡은 것은 바로 로허르의 탐구적이고 안정적인 구성과 부드러운 감성이다. 마치 얀의 모토가 선택하기 쉽지 않은 도전임을 용인하는 듯하다. 한편 로허르의 좀 더 여유로운 인문주의적 태도에는 아직 발전의 여지가 있었다.

　로허르는 이탈리아를 방문했다고 전해진다. 방문의 증거가 되는 파

치오의 글에 따르면, 그는 1450년 대희년에 로마에 머물렀고 라테라노 성당에 있던 젠틸레 다 파브리아노의 프레스코(현재 소실)에 찬사를 보냈다고 한다. 페라라와의 연관성은 에스테가※ 회계장부에 기록된 대금지불로 추측 가능하다. 프란시스크 데스테의 초상화는 그가 페라라를 방문한 증거로 오랫동안 간주되었다. 초상화 주인공이 에스테가의 사생아로 부르고뉴 궁정의 일원이었다는 사실은 페라라와의 연관성에 대한 토대를 흔들어 놓았다. 그러나 그가 이탈리아와 관련 있던 것은 분명하다. 우피치에는 로허르의 작품이 틀림없는 〈매장Entombment〉도117이 소장되어 있는데 메디치 컬렉션에서 나온 것으로 보이기 때문이다. 바위 안의 사각형 묘소를 배경으로 그리스도의 몸을 위로 들어올려 '고난의 사람Imago Pietatis'으로 나타낸 도상은 프라 안젤리코의 작업장에서 비롯된 매장 유형과 동일하므로, 영감원이라는 면에서는 연계가 된다. 또한 〈성모자와 네 성인Madonna and Child with Four Saints〉에는 메디치가의 백합 문양으로 해석될 수 있는 문장이 등장하며, 네 성인(베드로, 세례자 요한, 코스마스, 다미아누스)은 메디치가의 수호성인이다. 이 그림을 플랑드르 가문과 연관시켜 해석할 수도 있지만, 대칭을 이루는 인물군상 배치, 하부가 넓은 피라미드형으로 쌓아올린 구성, 보편적인 절제감은 한시적이긴 해도 이탈리아 영향을 강하게 암시한다.

그는 탁월한 초상화가였다. 브라크 세 폭 제단화의 〈막달라 마리아Magdalen〉도121, 122를 특징짓는 부드러움은 그의 초상화에 일관되게 나타난다. 호담공 샤를의 거만한 기질은 초상화도120보다는 성 콜룸바 제단화의 동방박사 중 하나에서 더욱 확실히 드러난다.도118 하지만 여러모로 얀과 비견되는 로허르의 사실주의에는 일반적으로 어떤 느낌, 인간 조건에 내재된 나약함이라든가 신 앞에서 깨닫게 되는 덧없음 같은 두려움에 가까운 무언가가 뒤섞여 있다. 그의 초상화 대부분은 두 폭 제단화의 한쪽 패널에 자리하며 다른 쪽 패널에는 주로 성모자가 묘사된다. 감정에 치우치지 않는 얀의 냉철함과 달리, 로허르가 전하는 공감은 종교화에서처럼 초상화에서도 다음 세대에 시금석이 된다. 일면 그의 위대성은 그

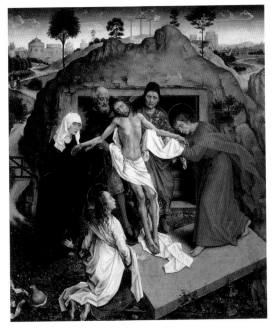

117 로허르 판 데르 베이던, 〈매장〉

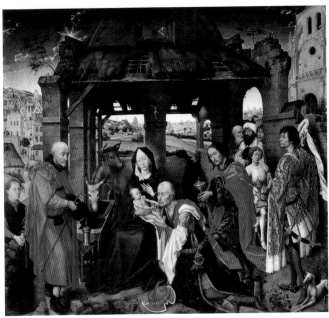

118 로허르 판 데르
베이던,
〈동방박사들의 경배〉

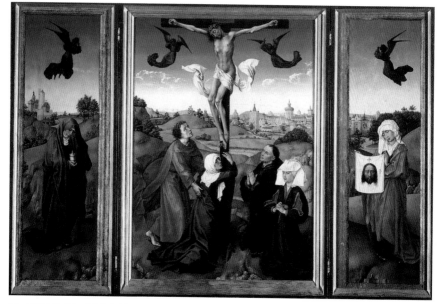

119 **로허르 판 데르 베이던**, 〈십자가에 못 박힌 그리스도〉

리스도의 고통과 같은 종교적 주제의 비애감을 표현하기 위해 새로운 형태를 창안하는 능력에 있다. 십자가에 못 박힌 그리스도의 여러 다양한 재현이 그 예로, 사실적인 장면은 아니지만 회개라는 주제에 대한 명상 또는 사색을 전하는 형태는 새로운 종교적 흐름과도 맥을 함께한다.도119

　　다음 세대가 잉태한 것은 로허르의 사실적 형태, 양식, 사상이 아니었다. 로허르의 힘은 그 자신이 작품에 풀어놓은, 그리고 다른 이를 자극하는 정서적 특질, 느낌에 있다. 그의 깊은 인간애와 슬픔에 민감한 감수성은 그와 캉팽을 연결하는 요소이자 그와 얀 판 에이크를 가르는 요소이다.

　　디리크 바우츠Dieric Bouts는 한정된 작품 수에 비해 널리 영향을 미쳤다. 1415년 하를렘에서 태어난 그는 1448년 이전에는 루뱅에서 활동했으며 1475년 이곳에서 사망했다. 따라서 로허르에게도 영향을 주었지만, 한편 로허르의 아이디어와 양식에서 비롯된 경직되고 과묵한 정서를 표

120 **로허르 판 데르 베이던**, 〈호담공 샤를〉

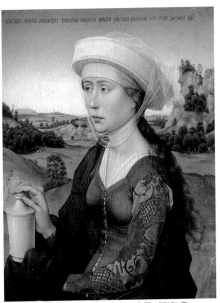

121 **로허르 판 데르 베이던**, 브라크 세 폭 제단화 중
〈막달라 마리아〉

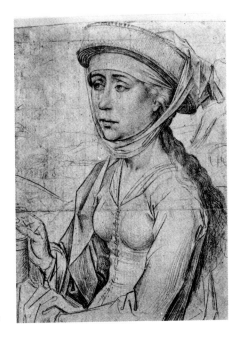

122 **로허르 판 데르 베이던**, 〈막달라 마리아 드로잉〉

현하려고 노력했다는 점에서는 어느 정도 로허르의 영향을 받았다. 그의 인물은 강직한 특성을 보이며 자세는 어색하다. 소품 성모예배상에서 가늘고 조그만 발을 위로 젖힌 수척한 아기 그리스도는 안쓰럽고 평범하다.도126 하지만 로허르처럼 그는 아이디어를 제시하여 관람자에게 공감을 이끌어내는 무한한 재능을 갖고 있었고, 따라서 세련미는 부족하나 내면에 깊은 호소력을 발휘한다.

　　1464년에서 1468년 사이에 그린 〈성찬의 기적 *Five Mystic Meals*〉은 최후의 만찬을 흔치 않은 독특한 방식으로 다룬다. 작품은 성체성사의 제정을 나타내는데, 아브라함과 멜히세덱의 희생, 만나 모으기, 사막의 엘리야,도123 첫 유월절 같은 구약성서의 예표像表를 묘사한 작은 네 장면이 제단 중앙을 둘러싼다. 정확한 중앙투시원근법은 로허르의 경우와 마찬가지로 바우츠에게도 일상적인 공간구성 장치이다. 이러한 원근법은 페트뤼스 크리스튀스에 의해 사용되긴 했지만, 얀 판 에이크에게는 해당되지 않는다. 수수한 부르주아적 배경 설정은 사건을 더욱 효과적으로 전달하기 위한 수단이다. 동방풍 의상에 터번을 쓴 구약성서 인물들과 달리, 이상화된 얼굴에 평범한 옷을 입어 이질감을 주는 그리스도와 사도들은 수도원 식당에 앉아 주문자와 미술가 그리고 아마도 그의 아들들(개연성이 충분하다)의 시중을 받고 있다. 바우츠의 작품에서는 두 가지 점이 눈에 띄는데 부드러운 색감 및 정묘한 농담 그리고 풍경의 아름다움이 그것이다. 바위와 언덕은 사실적이기보다는 상징적인 울퉁불퉁한 돌로 관례적으로 나타냈지만, 한없이 깊어지는 깊이감과 유동적이고 청명한 차가운 빛은 자연을 대하는 새로운 시각에 대한 이해를 전한다.

　　심판 장면은 중세 법정이 선호하던 주제였다. 로허르는 트라야누스의 심판과 헤르킨발드의 심판을 그렸지만 유일하게 확실한 이러한 진작은 1659년 화재로 소실되었다. 바우츠가 오토 대제의 심판을 다룬 대작한 쌍은 사망 당시 미완성이었으므로 1475년경에 착수한 듯하다. 1479-1480년 휘호 판 데르 후스는 루뱅 여행길에 이 작품에 대한 평가를 남긴 바 있다. 로허르는 타당한 이유가 있는 폭력행위에 대한 신의 용서를 증

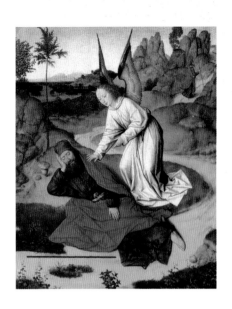

123 **디리크 바우츠**, 〈성찬의 기적〉 중
사막의 엘리야

명하지만, 이와 달리 바우츠의 작품은 황제가 사악한 황후의 무고로 인해 어떻게 결백한 사람을 죽였고 또 백작부인이 불의 심판을 견뎌냄으로써 사망한 남편의 명예를 지키고 황후에게 화형선고를 받게 했는지를 전한다. 〈백작부인의 시련*Ordeal of the Countess*〉도127에서 끔찍한 사건내용은 관계자 모두 아무런 연관이 없는 듯한 감정의 부재로 상쇄된다. 〈처형*Execution*〉은 몇몇 인물에서 바우츠의 예리한 면모가 부족하므로 따라서 다른 이가 완성한 것으로 간주된다. 〈백작부인의 시련〉에서 남편의 참수된 머리는 회색빛으로 창백하여 백작부인의 냉정한 얼굴과 대조되는데, 아름다운 색채와 섬세한 처리법에서 이에 버금갈 예를 찾기 힘들다. 동일한 부드러운 처리법은 열린 여닫이창을 통해 맑고 창백한 빛이 쏟아져 들어오는 아름다운 소품 〈남자의 초상*Portrait of a Man*〉(1462)에서도 엿볼 수 있다.

바우츠의 영향은 목판화를 통해 북부 유럽에 널리 전파되었다. 목판화의 강건한 선은 인물의 엄격함과 잘 어울렸다. 예를 들어 남부 플랑드르에 비해 대규모 후원이 거의 늘 부족했던 홀란트에서는 회화보다 목판

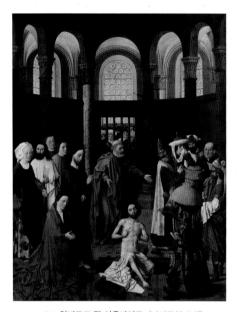

124 **알버르트 판 아우바터르**, 〈나사로의 소생〉 125 **헤이르트헌 토트 신트 얀스**, 〈애도〉

화가 널리 보급되었다.

　또 다른 인문주의적 태도에 따라 자연에 접근하는 에이크식 묘사법
은 15세기 후반기 내내 그리고 16세기에도 널리 확산되었는데, 알버르트
판 아우바터르Albert van Ouwater와 헤이르트헌 토트 신트 얀스Geertgen tot Sint Jans
처럼 상이한 미술가들에게서도 볼 수 있다(하지만 후자는 전자의 제자이다).
아우바터르는 바우츠와 동향인 하를렘 출신이었고 동시대인이었던 듯하
다. 그의 작품으로 알려진 유일한 예인 〈나사로의 소생Raising of Lazarus〉도124
은 로마네스크 성당 후진에서 전개되는데, 놀란 시민들이 성소 가림막
뒤쪽에서 안을 들여다보고 있다. 이는 다시 관람자와의 연계이다. 하지
만 부드러운 빛과 색채가 갖는 호소력에도 불구하고 실제 장면에는 감정
이 배제되어 있다. 헤이르트헌 토트 신트 얀스(성 요한 기사단의 작은 헤라르
트)는 당대의 주요 화가는 아니지만 탁월한 인물 중 하나이다. 그 역시 네
덜란드 화가로 레이던에서 태어났고 1485년 혹은 1495년 28세경에 사망
한 듯하여 메믈링크와 동년배가 된다. 그의 작품으로 확실시되는 유일한

126 **디리크 바우츠**, 〈성모자〉

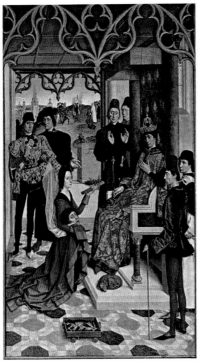

127 **디리크 바우츠**, 〈백작부인의 시련〉

예는 빈에 소장된 패널화 대작 두 점으로, 본래는 제단화의 패널 앞뒷면에 있던 〈애도Lamentation〉도125와 〈배교자 율리아누스에 의해 화형당한 세례자 성 요한의 유골을 구하는 교단사람들Members of the Confraternity of St John the Baptist saving the Saint's bones from being burnt by Julian the Apostate〉이다.

〈애도〉에서는 로허르와 바우츠가 충분히 연상되긴 하지만, 인체를 의도적으로 단순화하는 타고난 재능과 풍경(지상의 낙원)에 대한 참신한 시각을 엿볼 수 있다. 동시에 그는 배경의 사형집행인과 배교자 율리아누스의 수행원에서 하나의 유형을 창조하는데 이는 악덕과 비행을 전달하기 위한 캐리커처로 자리 잡는다. 바우츠처럼 상관없는 방관자를 의도적으로 추가한 이러한 예는 환상을 사실처럼 묘사하는, 이후 네덜란드 미술을 관통하는 특징의 출발점이라 하겠다. 빈에 소장된 한 쌍의 작품에서 유추해볼 때, 피를 뚝뚝 흘리는 끔찍한 〈비탄의 그리스도Man of Sorrows〉(위트레흐트)부터 〈탄생Nativity〉(런던)에 이르는 일부 작품은 예외적 존재이다. 〈탄생〉에서 성모와 구유 주변의 천사를 환히 비추는 아기 그리스도는 하늘에서 빛을 발하는 천사나 양치기의 모닥불 화염과 대조를 이룬다. 빛에 대한 관심은 이제 바우츠의 청명한 한낮을 넘어 인공조명에 대한 관심으로 새 장을 연다.

로허르의 가장 중요한 추종자는 한스 메믈링크이다. 그는 프랑크푸르트암마인 근처 젤리겐슈타트에서 태어났으며 1465년 브뤼허 시민이 되었고 1480년에는 도시에서 가장 부유층에 속했다. 그는 이곳에서 1494년 사망했다. 예로부터 그는 로허르의 제자로 알려졌는데 맞는 이야기일 것이다. 메믈링크의 희석된 로허르주의가 그 기원을 분명히 드러내기 때문이다. 그는 의도적으로 장식성이 강한 고가의 작품을 제작했는데, 형태는 한층 가날프고 구성은 독창성이 다소 부족하며 늘 사건의 의미보다 설화적 관심을 중시한다. 그가 위대한 선배의 수준에 다다른 것은 초상화가 유일하다. 두 폭 제단화는 평범한 형식으로, 한 면에는 성모자, 다른 면에는 중재자가 자리하며 인물은 3/4측면상이고 배경에는 창문이 있는 벽 또는 맑은 하늘이 펼쳐진 너른 풍경이 나타난다. 여기에서 그는 플

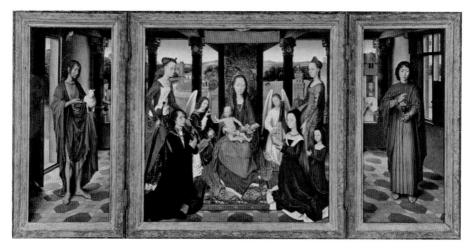

128 **한스 메믈링크**, 던 세 폭 제단화

랑드르 대가다운 솜씨를 선보인다. 그의 형태에서 전해지는 능숙한 기술과 행복감의 반향은 페루지노, 벨리니, 안토넬로 다 메시나에게서 볼 수 있듯이 남부 유럽까지 미친다. 던 세 폭 제단화는 1469년 이전의 작품으로 간주되곤 했다.도128 하지만 키드웰리의 존 던 경은 요크가家의 마가렛과 부르고뉴의 호담공 샤를의 결혼을 위해 1468년 플랑드르에 머물렀고 다시 1477년에도 이곳에 체류했는데, 후자가 작품제작과 관련 깊을 듯하다. 제단화는 1463년 얀 판 에이크가 〈성당 참사회원 판 데르 파엘러의 성모〉도64에서 처음 선보였고 로허르와 페트뤼스 크리스튀스가 종종 사용했던 '성스러운 대화'의 플랑드르 유형으로, 경쾌한 세부, 사랑스런 색채, 완벽한 마무리가 매력을 발산한다. 하지만 이러한 아름다움은 이제 막다른 길로 들어선다. 브뤼허의 병원에 있는 우르술라 성전은 대개 그의 가장 위대한 작품으로 꼽히는데, 여기에서도 던 세 폭 제단화에서 만족스럽게 묘사된 모든 특징 그리고 이에 더해 20세기의 조악한 세련미가 너그러이 용인하는바, 즉 순진하고 가감 없는 서술적 묘사를 엿볼 수 있다.

브뤼허의 마지막 대가는 헤라르트 다비트Gerard David이다. 그는 홀란트의 아우-데바터르에서 태어났지만 1484년에 브뤼허에 정착했고 1523

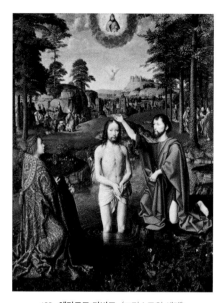

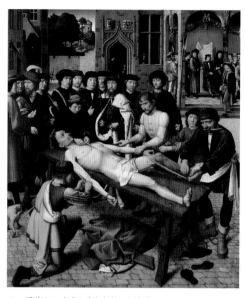

129 **헤라르트 다비트**, 〈그리스도의 세례〉　　　130 **헤라르트 다비트**, 〈캄비세스의 심판〉

년 이곳에서 사망했다. 그와 더불어 위대한 무용담은 막을 내리고 그의 평온하고 경건한 그림은 이미 그의 생전에 구식이 되어, 1515년에서 1521년까지 그가 활동했던 안트베르펜에서는 새로운 이탈리아 양식이 15세기 중반의 미술을 반복하는 그의 고식적 화풍을 빠르게 대체해 버린다. 그의 풍경 배경은 매우 매력적이고 기여도가 높은 부분이다. 자연에 대한 그의 접근태도는 풍경이 고유한 장르로 부상하는 데 일조했다.도129 1498년의 〈캄비세스의 심판*Justice of Cambyses*〉도130은 부패한 판관의 살가죽을 산 채로 벗기는 섬뜩한 이야기를 다루고 있는데, 이처럼 단호한 표현이 요구될 때 그는 화환을 든 푸토 같은 이탈리아풍의 멋진 세부 및 고문대 아래에서 엉뚱하게도 몸을 긁적이는 작은 라이언도그를 충격적이고 잔인한 상황과 한데 섞어놓는다. 그의 '성스러운 대화' 군상에서는 참석자 간의 무언의 웅얼거림만이 정적을 깨뜨린다. 그러나 얀 판 에이크에게서는 미동조차 없는 의도적인 절제로, 로허르에게서는 내적 명상으로 다가오는 평정이 다비트에게서는 단지 공허함에 불과하다. 브뤼허의 운하가 침니로 막히자, 북적이던 무역의 열기, 대형 선박의 활기, 신항로 개

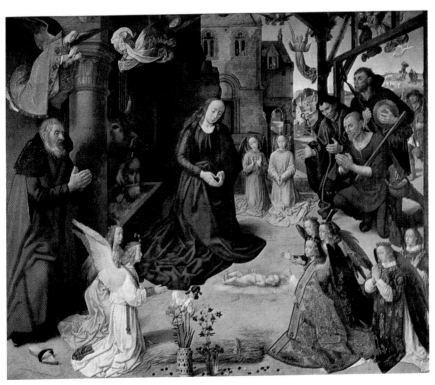

131 **휘호 판 데르 후스**, 〈탄생〉, 포르티나리 제단화의 중앙패널

척은 안트베르펜으로 옮겨갔고 브뤼허와 겐트는 침체된 벽지가 되었다.

하지만 겐트는 좀 더 영광스럽게 마지막을 장식했다. 얀 판 에이크 이후로는 미술가를 별로 배출하지 못했지만, 휘호 판 데르 후스가 이곳 출신으로 간주된다. 그는 1467년 겐트 미술가 길드에 가입했고 요스 판 바센호펜의 후원을 받았기 때문이다(후자는 이후 우르비노에 가서 활동했는데 겐트의 유스튀스라고 불렸다). 1475년 그는 브뤼셀 근처 로데클로스터르 수도원(아우구스티누스회)에 평수사로 들어갔다. 그러나 변함없이 작품활동을 계속했고(9년간 쉴 새 없이 바삐 움직인다고 불평했다는 기록이 남아 있다), 막시밀리안 황제를 비롯한 후원자 등의 방문을 받았으며 여행도 했다. 예로 1479-1480년에는 루뱅에서 바우츠의 〈심판〉을 평했고 1481년경에는 쾰른으로 순례여행에 나섰다. 돌아오는 길에 그에게 정신병이 발병했다.

수도원 연대기는 그의 증상, 광기, 자살 위협을 상세히 전하면서 수도원장이 그의 발작을 누그러뜨리려고 음악가의 연주를 들려주었고 온건한 치료법을 행했다고 기록한다. 그가 다시 붓을 들지 않은 것은 확실한 듯하다. 그는 1482년 사망했다. 휘호와 관련된 문제는 서명된 작품이 전혀 없고 문서기록이 거의 없음에도 불구하고 작품의 전칭에 관한 것이 아니다. 작품 전체에서 분명한 내적 연관성을 볼 수 있기 때문이다. 문제는 편년이다.

겐트에서 메디치가의 대리인으로 활동한 토마소 포르티나리는 휘호에게 세 폭 제단화 〈탄생Nativity〉도131을 주문했고 작품은 1475-1476년경 피렌체로 보내졌다. 실물크기 초상화를 담은 엄청난 규모(제단화를 열었을 때 세로 9피트, 가로 18피트에 달한다)에 풍부한 이미지와 의미 깊은 도상학적 세부 같은 낯선 기법으로 제작된 그림은 이를 대면한 이탈리아인들에게 하나의 계시와도 같았다. 그 반향은 15세기가 끝날 무렵까지 널리 퍼져 기를란다이오에게서는 눈에 띄게, 레오나르도에게서는 희미하고 미묘하게 반영된다. 작품은 은빛을 띤 한색계 색조로 통일되어 있다. 감탄을 자아내는 겨울 풍경과 다소 형식적이고 경직된 인물은 바우츠와 연결되는데, 휘호는 그의 제자일 수도 있다. 풍성한 형태와 선적 패턴은 14세기 고딕의 흔적을 보여주며, 봉헌자의 수호성인은 슬루터를 환기시킨다. 하지만 생동감 넘치는 양치기에서는 새로운 긴박감과 동세가, 그리고 경배하는 성모 또는 바깥 날개패널(수태고지)의 천사에서는 종교적 감흥이 엿보이는데, 이는 로허르의 예로 거슬러 올라간다. 휘호의 표현성과 고딕적인 강렬한 감정에 대한 편향성(15세기 말 남부 유럽과 북부 유럽 공히 일반적인 특성)은 개인적인 성향에 그치지 않고 포르티나리 제단화의 영향을 통해 피렌체에서도 이러한 특질이 강화되는 데 일조한다.

그의 작품은 대부분 대작이다. 〈왕들의 경배Adoration of the Kings〉도132와 〈속죄판Seat of Mercy〉(에든버러)은 기념비적인 크기로 강렬한 감정, 풍부한 색채 및 구성을 보여주는 또 다른 예이다. 정서적 긴장감이 더욱 고조된 작품은 만년작으로 보는 것이 일반적이다. 고정불변은 아니나 포르티나리 제

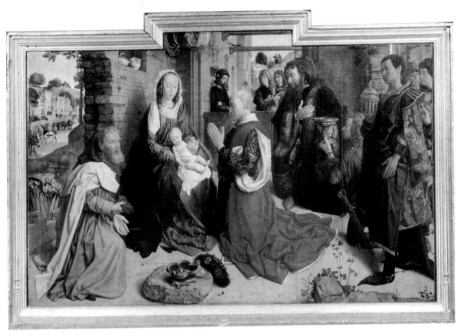

132 **휘호 판 데르 후스** 〈왕들의 경배〉

단화가 유일한 기준점이기 때문이다. 또한 그의 비극적인 말로가 작품 평가에 영향을 드리우는 때문이기도 하다. 휘호는 앞선 대가들에 견줄 만한 다채로운 세부를 선보이는데, 이를 장엄함과 결합하는 남다른 탁월한 능력을 지녔다. 이 점에서 그는 얀 판 에이크와 로허르에 비견된다. 포르티나리 제단화의 영향은 장대한 크기와 세밀한 세부라는 서로 배타적인 요소를 화해시킨 데서 기인한다. 그와 더불어 겐트의 미술사는 막을 내린다. 그의 유일한 후계자는 무명의 물랭의 화가Master of Moulins인데, 그가 플랑드르인인지 프랑스인인지는 아직 알려지지 않았다.

14세기 프랑스 미술이 융성한 것은 교황이 장기간 아비뇽에 체재한 덕분이었다. 교황 자신은 프랑스인이었으나, 로마 사무국이 로마에서 아비뇽으로 이전함에 따라 이탈리아의 미술 형식과 사상이 도입되었고 이탈리아 미술가들도 이주해왔다. 가장 위대한 인물은 시모네 마르티니로,

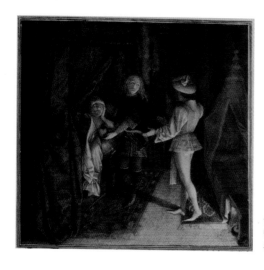

133 **르네 화가,** 『사랑으로 고통받는 마음의 책』 중 〈사랑이 왕의 마음을 훔치다〉

그는 1344년 아비뇽에서 사망했다. 시모네 마르티니를 비롯한 이탈리아인의 영향은 15세기에 이르러 국제고딕양식으로 이어진다. 하지만 다른 영향원이 동시에 작용했는데, 이는 동일한 후원자에게서 비롯되었다. 바로 베리 공이다. 국제고딕의 백미라 할 랭부르 형제의 『베리 공의 화려한 성무일도서』도7도 그를 위해 제작된 것이다. 베리 공은 플랑드르에서 또는 형제인 프랑스 왕과 부르고뉴 공의 궁정에서 장 말루엘Jean Malouel, 앙드레 본뵈André Beauneveu, 자크마르 드 에댕Jacquemart de Hesdin, 앙리 벨쇼즈Henri Bellechose와 같은 플랑드르 출신 미술가를 불러왔다. 사실 이는 국제고딕양식의 궁정풍 환상이 에이크 이전의 사실주의적 조류와 나란히 전개되었고 또한 프랑스 미술이 단편화하여 발전했다는 것을 의미한다. 프랑스에서는 각 지역마다 독자적인 후원을 했으며, 후원을 통해 접한 미술을 영감원으로 삼아 고유의 기반 및 다른 지역중심지와의 상호관계를 반영한 지역양식을 선보였다. 16세기에 이르러 국왕이 후원의 중심으로 자리 잡으면서 지방색은 세를 잃게 된다.

1420년대 프랑스 왕권에 밀어닥친 정치적 위기 이후 국왕의 후원은 중지되었다. 부르고뉴가 핵심세력으로 부상했고, 얀 판 에이크 같은 역량 있는 미술가가 활동한 부르고뉴 궁정에서는 철저한 사실성을 지향했다. 1460-1470년 르네 화가René Master가 앙주의 르네 왕을 위해 그린 『사

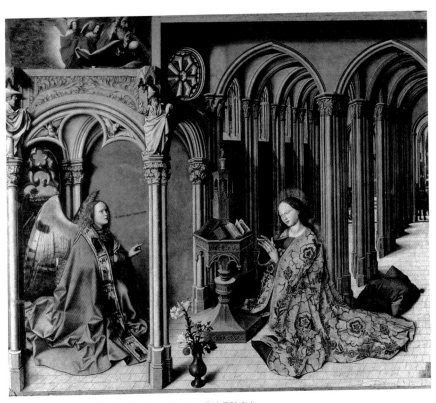

134 **엑스 수태고지의 화가,** 〈수태고지〉의 중앙패널

랑으로 고통 받는 마음의 책 *Livre du Cuer d'Amour Épris*의 삽화도133에서처럼 환
상적인 내용조차, 낭만적인 기사도를 전하는 마법 같은 공상의 세계가
빛의 처리와 풍경에서 역시 마법 같은 정확한 자연주의로 다루어지며 이
러한 방식을 통해 가장 시적이고 환상적인 비상에 다다른다.

에이크풍의 새로운 자연주의가 미친 영향은 신원미상의 엑스 수태
고지의 화가도134에게서도 나타난다. 그는 르네 왕의 궁정과도 관련 있을
수 있지만, 제단화는 1442년과 1445년 사이에 직물상의 유언에 따라 제
작되었다. 즉 후원자가 귀족이 아니라 부르주아로, 새로운 후원자 계층
의 출현을 알려주는 예가 된다. 이는 푸케Jean Fouquet의 작품에서 주된 요
소로 작용한다. 엑스 〈수태고지Annunciation〉는 겐트 제단화 이래 익히 등장
하는 중량감 있는 인물과 다양한 건축적 세부를 선보인다. 건축을 장식

163

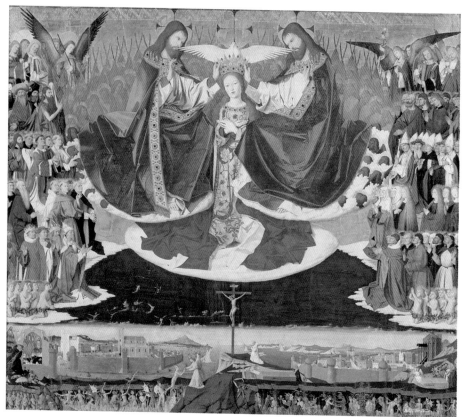

135 **앙게랑 카르통**, 〈성모대관〉

하는 조각은 분명 슬루터와 연결된다. 한편 그리스도교의 서막으로서 교회 입구를 무대로 한 수태고지 도상은 에이크에게서 볼 수 있는 것이다. 한 예로, 대부분 에이크 영향권 밖에서 활동한 푸케는 『에티엔 슈발리에 성무일도서 *Hours of Étienne Chevalier*』에서 뒤편에 빈 제단이 있는 예배당 안을 수태고지 장소로 설정한다. 또한 엑스 〈수태고지〉의 날개패널(현재 해체되어 각각 로테르담과 브뤼셀에 소장)에 등장하는 선지자 한 쌍의 경우, 각 인물의 두상 위쪽 선반은 한 무더기 책과 문서로 어수선한데 그 탁월한 정물 묘사는 나폴리의 콜란토니오Colantonio와의 밀접한 연관성을 전한다(안토넬로 다 메시나는 후자를 통해 플랑드르 미술과 접했을 것이다). 프로방스 후원자를 위한 또 다른 작품으로는 앙게랑 카르통Enguerrand Quarton(1410-1466 혹은

164

136 **니콜라 프로망**, 〈불타는 덤불 속의 성모〉(세부)

이후)의 〈성모대관*Coronation of the Virgin*〉도135이 있다. 현존하는 작품 계약서에는 그가 북부 프랑스의 라옹 출신이라고 적혀 있다. 하지만 그의 작품으로 알려진 두 작품, 즉 상기한 예와 샹티에 소재한 〈자비의 성모*Virgin of Mercy*〉를 통해 그가 받은 교육과 영향 관계를 밝혀보려는 시도는 성과를 거두지 못했다. 〈성모대관〉은 로마네스크 교회의 팀파눔 조각과 연결시킬 수 있긴 하지만, 이는 도상학적 형식적 영감원으로 특별히 언급할 만한 것은 아니다. 하지만 〈성모대관〉에서는 유독 프랑스 회화에서 자주 등장하는 특징을 볼 수 있는데, 성 삼위일체의 두 위격位格인 성부와 성자의 나이, 옷, 동작이 동일하다는 것이다. 이처럼 미사전례문의 일반적인 서송序誦을 문자 그대로 따른 예에서는 세 가지 동일한 재현을 선보이기도

하지만(푸케의 작례도 있다), 중복 복제는 조각에서도 낯설지 않다. 여기에서 성령은 성부와 성자가 성모의 머리 위에 씌우는 왕관 위쪽 비둘기로 묘사된다. 양 옆에서 경배하는 인물들은 왕과 교황에서부터 평민 남녀에 이르기까지 계급에 관계없이 축복받는 자를 나타낸다. 하단에는 계약서에 따라 양쪽에 로마와 예루살렘을 배경으로 하여 최후의 심판이 전개된다. 중앙에는 십자가에 못 박힌 그리스도가 있는데, 왼편의 희망에 찬 영혼은 연옥의 고통에서 벗어나 그리스도 쪽을 향하며 오른편의 저주받은 영혼은 등을 돌려 지옥으로 떨어진다.

카르통에 비하면 니콜라 프로망Nicolas Froment은 훨씬 미숙하다. 그는 작품 두 점이 기록으로 남아 있다는 점에서는 행운아다. 한 점은 〈나사로의 소생Raising of Lazarus〉으로, 서명과 연기(1461)가 있다. 그는 특이한 혼합양식을 보여주는데, 풍경과 실내에 자리한 인물은 공간 처리 및 전경과 배경의 관계에서 플랑드르 기법을 연상시키는 한편 찌푸린 듯한 표정과 고식적인 디자인의 중앙패널은 특별히 프랑스적이라기보다는 스페인 또는 나폴리의 양식과 연관된다. 날개패널에 르네 왕과 왕비의 초상화를 담은 엑스 대성당의 세 폭 제단화 〈불타는 덤불 속의 성모Mary in the Burning Bush〉도136는 피렌체풍 세 폭 제단화의 엄밀한 양식을 눈에 띄게 순화시켜 훨씬 온화한 색채와 처리법으로 전개하고 있다. 주제의 도상은 극히 복잡하며 세세한 상징으로 가득하다. 그러나 도입된 상징으로 인해 부가된 내용이 구성의 강렬한 효과를 손상시키지는 않는다.

한때 빌뇌브레자비뇽에 소재했던 〈아비뇽 피에타Pietà〉도137는 의문의 여지없이 15세기 프랑스 회화에서 가장 위대한 작품이자 같은 주제를 다룬 예 가운데 가장 숭고한 작품이다. 스페인과 관계있는 듯도 하지만, 스페인, 카탈로니아, 포르투갈의 특정 미술가 또는 프로방스 이외의 다른 지역과 연결 지을 수 있는 신빙성 있는 의견은 제시되지 않았다. 카르통 외에 이 익명의 화가와 이어질 만한 인물은 없다. 양식적 근거에 따라 제작시기는 1460년경으로 본다. 다른 화가나 지역과의 연계성을 찾으려면, 관람자가 봉헌자의 입장이 되어 그리스도 수난을 명상해야 한다. 그

137 **프랑스 화파**, 〈아비뇽 피에타〉

공통되는 배경은 미술 영역 밖에서 출발하지만, 15세기 중반 도상학에서
보편적으로 접할 수 있다. 원천은 성 보나벤투라의 저작으로 간주되는
『명상록*Meditation*』과 성 브리짓다의 『묵시록*Revelation*』이다. 한편으로는 그
리스도의 생애에 대한 동일시를, 다른 한편으로는 그리스도의 고통에 대
한 생생한 기술을 강조한 이러한 신앙서는 인기와 영향력이 상당했다.
이는 15세기의 로허르와 휘호, 뒤러와 안토넬로, 또는 16세기의 그뤼네
발트, 어느 경우든 당대 종교화의 토대를 이룬다.

　　장 푸케는 자료가 제대로 남아 있지만 아쉽게도 후기 활동에만 집중
되어 있다. 동시대인이 보증하는 유일한 진작은 1470-1476년의 채식필
사본 『유대 고대사*Les Antiquités Judaïques*』이다. 푸케는 1420년경 태어나 1482
년 사망했다고 간주되므로 만년작이라 할 수 있다. 투르에 거주하며 활
동한 그는 이곳에 대규모 작업장을 소유했으며, 1475년에는 프랑스 왕

루이 11세의 화가로 임명되었다. 1443년에서 1447년까지 한동안 이탈리아에 체류한 것은 확실하다. (이탈리아 출처에 따르면) 교황 에우게니우스 4세와 두 수행원의 초상화를 그렸다고 하지만, 이 설은 프랑스인 장이 '지아케토 프란코소Giachetto Francoso'라는 인물과 동일인이라는 전제가 필요하다. 그는 1448년에 투르로 돌아왔다. 이탈리아 여행의 실제 증거는 작품 안에서 찾을 수 있다. 주브넬 데 위르생의 초상화(루브르), 플룅 제단화(현재 베를린과 안트베르펜에 분산소장)의 일부였던 〈성 스테파누스의 인도를 받는 에티엔 슈발리에*Étienne Chevalier presented by St Stephen*〉의 초상화도139, 샹티에 소재한 채식필사본 『에티엔 슈발리에 성무일도서*Hours of Étienne Chevalier*』의 배경에서 볼 수 있는 이탈리아 르네상스 건축에 대한 이해는 당시 그 근원을 직접 접해야만 가능한 것이다. 하지만 같은 채식필사본에서, 심지어 같은 채식화에서도 고딕 형식이 배제된 것은 아니어서, 배경은 르네상스풍이나 성모자는 고딕 성당에 자리하고 있으며 에티엔 슈발리에는 성당 입구에서 무릎을 꿇고 있다. 이외에는 이탈리아 미술의 영향을 찾을 수 없다. 따라서 푸케의 초상화나 채식필사본을 보면서 '여기가 바로 이러이러한 결과'라고 지적하기는 힘들다. 그의 형식 접근법은 분석적인 얀 판 에이크와는 다르다. 누앙에 소재한 대작 〈피에타*Pietà*〉는 형태를 상세히 묘사하기에 앞서 장엄한 구상을 전하며, 초상화는 세부를 열거하기 이전에 전체적인 효과를 우선시한다. 사실 이는 이탈리아적 특질이며, 일부 세부묘사를 제외하면 이탈리아풍과 거리가 멀지 않다. 회화의 공간체계는 개성적이다. 이야기의 전개에 따라 호弧를 그리는 연속 공간 또는 보카초의 『유명한 남녀에 대하여*Le Cas des Nobles Hommes et Femmes*』 중 세밀화 〈방돔의 재판*Trial at Vendôme*〉에서처럼 깊이와 넓이를 동시에 전개하는 포용적인 공간을 선보이기 때문이다. 후자의 경우 왕실법정은 다이아몬드 형태로 공간 깊숙이 후퇴하며 측면을 빽빽이 채운다.

15세기 말에는 무명의 위대한 두 화가가 등장한다. 첫 번째 인물은 성 질의 화가Master of St Giles로, 파리에서 활동한 것이 분명하다. 그의 이름이 비롯된 제단화에서는 파리 근처 생 드니 성당의 실내와 유명한 황금

138 **물랭의 대가**. 물랭 제단화

제단 칸막이를 볼 수 있기 때문이다. 색채는 창백하고 온화하며 형태는 극히 세심하고 식물과 표면 처리는 자연스럽고 구성은 우아하지만, 그는 엄연한 세밀화가이다. 그가 플랑드르에서 미술을 배운 프랑스인인지 아니면 그 반대인지 확정할 수 없으나, 15세기 말 시대에 뒤쳐진 쇠락한 브뤼허의 분위기와 잘 어울린다. 한편 물랭의 화가Master of Moulins는 휘호 판데르 후스의 영향을 반영하는 마지막 인물로, 예외적인 활기와 장엄함을 선보인다. 물랭 대성당의 세 폭 제단화도138에서 성모자는 마법처럼 빛을 발산하는 후광을 배경으로 앉아 있고 천사들이 그 주위를 둘러싼다. 날개패널에는 슬픈 표정의 부르봉 공작 피에르 2세와 그가 감당하기 힘들어 했던 부인이 서로 마주하고 있다. 그는 부인에게 남편이라기보다는 비천한 종 같은 존재였다고 한다. 인물의 성격을 전하는 화가의 재능은 평균수준을 뛰어넘는데, 이는 초상주인공의 외양을 수호성인에서 반복해 묘사하는 특유의 습관 덕분이다(세심하면서도 효과적인 아첨을 〈성 마우리티우스와 봉헌자St Maurice and donor〉도140에서 엿볼 수 있다). 그의 색채는 놀랄 정도로 화려하고 형태는 매우 우아하다. 세 폭 제단화의 제작시기는 1498-1500년경으로 추정된다. 당시는 이미 이탈리아 침공이 시작된 때였다.

이제 프랑스의 순수하고 독창적인 미술에는 조종이 울린다. 프랑스군이 이탈리아에서 승리를 거두면서, 먼저 이탈리아 미술이 프랑스에 침투하기 시작했고 뒤이어 퐁텐블로에서는 실제로 이탈리아 미술가들이 활동하게 되었기 때문이다. 플랑드르 역시 이탈리아 양식의 영향력에 굴복했다. 하지만 충분히 이해하지 못한 채 멋대로 취사선택을 했고 사상의 한 전개과정으로서가 아니라 단지 현대적이고 세련되게 보이기 위해 모방해야 할 유행으로 여겼으므로, 결과적으로 극도의 혼란이 야기되었다. 이러한 상황은 16세기가 끝날 때까지 계속되었다.

15세기 독일 미술은 독일어권 이외의 지역에서는 그다지 연구되지 않았다. 이유 중 하나는 프랑스의 경우보다 훨씬 심한 분파적인 특성 때문이다. 또 다른 이유로는 지방색이 강한 시각언어를 들 수 있는데, 이는 일종의 매력이기도 하다. 독일 화가들은 전반적으로 15세기 내내 플랑드르 유행을 따랐으나 세기말에 이르러 인그레이빙과 책 삽화 분야에서 독자적 예술을 발전시키게 된다. 당시 동세대인들 가운데 가장 탁월한 미술가로 꼽히는 뒤러Albrecht Dürer는 이탈리아 형식에 몰두했고, 한편 뒤러와 동시대인으로 가장 위대한 독일 화가 중 하나인 그뤼네발트Grünewald는 가장 장엄하고 비극적이라 할 종교화 이젠하임 제단화에서 고딕적인 선의 언어 및 과장된 몸짓과 표현을 선보였다.

당시의 독일 미술은 오늘날의 독일, 오스트리아, 스위스, 체코슬로바키아 및 폴란드 일부 지역에서 제작된 미술을 뜻한다. 다양하다 해도, 이곳 지역양식은 이탈리아에 비하면 (외국인의 눈에는) 그다지 차이점이 없고 물론 미술의 완성도도 한참 낮다. 한편 수많은 화가에 대한 상당한 정보가 독일 미술사가들의 광범위한 연구 결과 알려지게 되었는데 이들은 대개 고고학적 접근법을 취했다. 15세기에 들어서면서 국제고딕양식은 프랑스에서와 마찬가지로 지배적인 영향력을 발휘했다. 한 예로 〈낙원의 정원〉도13의 경쾌함과 순수함은 콘라트 폰 소에스트Konrad von Soest의 니더빌등겐 제단화(1404년작. 일부에서는 1414년작으로 보기도 한다)의 그리스도 탄생 장면에서 성 요셉이 바람을 불어 불을 피우는 가정적인 모습에 비

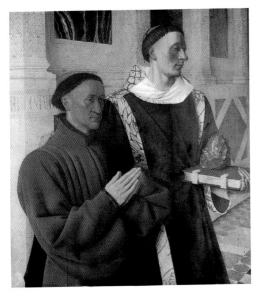

139 **장 푸케**, 〈성 스테파누스의 인도를 받는
에티엔 슈발리에〉

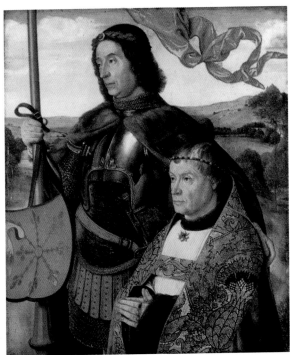

140 **물랭의 화가**, 〈성 마우리티우스와
봉헌자〉

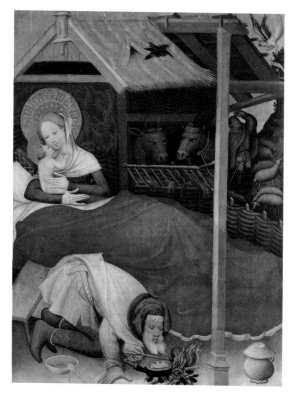

141 **콘라트 폰 소에스트**, 〈탄생〉

견될 수 있다.도141 상류계급보다는 하류계급의 정서를 전하는 이러한 유형의 국제고딕양식은 종종 '부드러운 양식'이라고 칭하는데 프랑스보다는 플랑드르와 홀란트에서 유래된 '각진 양식'과 대조를 이룬다. 에이크의 영향은 모저도145와 〈물 위를 걷는 그리스도〉도66의 콘라트 비츠 같은 화가에게서 이미 두드러지게 나타나며, 울름의 조각가이자 화가인 한스 물처Hans Multscher (1437년 활동)의 작품에서도 엿볼 수 있다.

　15세기 중반 무렵의 대표적인 독일 화가는 1451년에 사망한 쾰른의 대가 슈테판 로흐너Stephan Lochner이다. 쾰른에 소재한 〈돔빌트 성모(도시의 수호성인들) The Dombild Madonna (Patron Saints of the City)〉도144는 그가 어떻게 부드러운 양식에서 당대 네덜란드 회화의 영향을 반영하는 듯한 양식으로 발전했는지를 분명히 전해준다. 그는 네덜란드에서, 그리고 아마도 플레말레

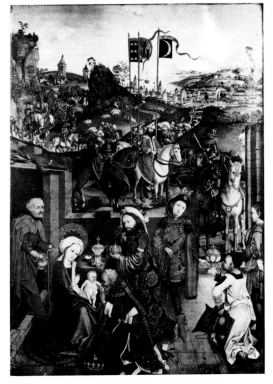

142　**한스 플라이덴부르프**, 〈동방박사들의 경배〉

의 화가로부터 교육받은 듯하며 따라서 동시대인 로허르 판 데르 베이던
과의 분명한 연관성을 설명할 수 있다. 15세기 중반 이래 독일 화가들은
로허르의 아이디어와 부드러운 감성(독일의 추종자들은 종종 도를 지나친다),
그리고 바우츠의 거친 형태(경직된 인물상이 인그레이빙을 통해 널리 알려졌다)
에 지배를 받았다. 한스 플라이덴부르프Hans Pleydenwurff의 〈동방박사들의
경배Adoration of the Magi〉도142에서는 이러한 점이 여실히 드러나는데, 그는
거의 모든 동시대 플랑드르인, 특히 로허르에 의거한다. 로허르의 성모
유형은 숀가우어의 〈장미 울타리의 성모Madonna of the Rosehedge〉도143에서 그
대로 반영되며 심지어 뒤러에까지 전해진다.
　　두 명의 오스트리아 화가, 즉 미하엘 파허Michael Pacher(1435년경-1498)
와 대大 루엘란트 프루에아우프Rueland Frueauf the Elder(1507년 사망)는 북부 유

143 **숀가우어**, 〈장미 울타리의 성모〉

럽의 유형과는 다소 상이하다. 파허는 티롤에서 활동했고 따라서 이탈리
아 미술, 특히 만테냐를 알고 있었을 것이다. 성 볼프강 성당에 있는 그
의 1481년 대제단화도146는 빛에 대한 관심 및 세부에 대한 고딕식 열정
이 이탈리아의 장엄한 형식과 결합되어 탄생한 독일 미술의 걸작이다.
하지만 이탈리아 영향에서 비롯된 형태의 단순화를 시도하고 있음에도
불구하고 푸르에아우프의 1490년작 〈성모피승천*Assumption*〉은 위의 예와는
다르다. 파허와 프루에아우프의 경우 공히 각진 옷 주름에서 목판화의
영향을 찾아볼 수 있는데, 파허는 목판화를 제작했을 가능성이 크다.

플랑드르 미술의 패권은 서부 유럽 너머로 확장된다. 스페인과 포르
투갈은 독일어권 지역과 마찬가지로 플랑드르 양식의 지배를 받았다. 적

144 **슈테판 로흐너**, 〈돔빌트 성모(도시의 수호성인들)〉

어도 15세기 전반기에 이베리아 반도의 미술은 외견상 플랑드르풍이었
는데, 이러한 경향은 이탈리아로까지 확장되었다. 예로 스페인 통치하에
있던 나폴리 왕국은 플랑드르 밖에서 태어난 가장 위대한 플랑드르파 화
가 안토넬로 다 메시나를 배출했다. 15세기 초 스페인 미술은 루이스 달
마우Luis Dalmau의 〈시의회의 성모 *Virgin of the Councillors*〉도148에서 알 수 있듯
이 거의 전적으로 플랑드르풍이다. 1428년에서 1460년까지 활동한 루이
스 달마우는 이 그림에 서명과 연기(1445)를 적었는데, 얀 판 에이크가 사
망하고 나서 몇 년 지나지 않은 때이다. 그는 아라곤 왕 알폰소 5세에 의
해 1431년 플랑드르로 파견되어 1437년 발렌시아로 돌아왔으므로, 1432
년에 완성된 겐트 제단화의 노래하는 천사를 보았을 것이다. 이는 달마

175

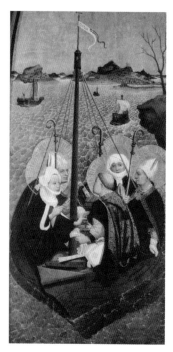

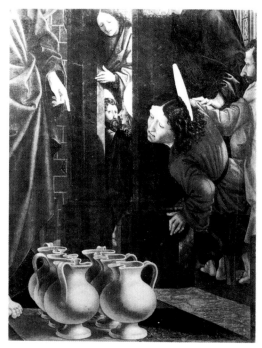

145 **루카스 모저**, 티펜브론 제단화(세부)　　146 **미하엘 파허**, 성 볼프강 제단화 중 〈가나의 혼례〉

우의 유일한 진작이지만, 14세기의 이탈리아 영향력을 플랑드르가 대체
했음을 분명히 전해준다. 이는 페레르 바사Ferrer Bassa, 하이메 세라Jaime
Serra, 그리고 1424년까지 활동한 루이스 보라사Luis Borrassa를 통해서도 짐
작할 수 있다. 1468년에서 1507년까지 활동한 페르난도 갈레고Fernando
Gallego 역시 북부 유럽 미술의 영향을 받았다. 그의 경우는 주로 디리크 바
우츠인데, 바우츠의 추종자인 15세기 말 독일 미술가들의 영향도 일부
있는 듯하다. 그는 숀가우어의 인그레이빙에 의거한 구성을 선보이기도
했다. 라인인그레이빙의 이러한 응용가능성은 바우츠와 독일 고딕 미술
가의 혼합양식을 유포하는 잠재 요소로 작용했다.

　　바르톨로메 베르메호Bartolomé Bermejo는 작품내용 대부분을 플랑드르
에 의거한다. 바르셀로나 대성당에 있는 1490년작 〈피에타Pietà〉는 세부
에서는 이탈리아풍이나 영감원은 로허르 판 데르 베이던이다. 그의 탁월
한 〈성 미가엘St Michael〉도149(에든버러에는 완성도가 다소 떨어지는 또 다른 작품이

147 **페드로 베루게테,**
〈철학자들 사이의 솔로몬〉

148 **루이스 달마우,** 〈시이사회의 성모〉

소재한다)은 바우츠를 상기시키는 봉헌자 초상 또는 보스에게서 직접 따온 환상적인 용에서 볼 수 있듯이, 플랑드르의 세밀한 세부묘사를 이탈리아의 장엄한 구상과 결합하고 있다.

15세기 말이 되면서 이탈리아는 네덜란드의 영향력을 대체하기 시작했다. 이는 의문의 여지없이 부분적으로는 아라곤 왕 알폰소 치세에 스페인이 나폴리를 통치하게 된 때문이다. 페드로 베루게테는 흥미를 끄는 인물이다. 현재 루브르와 우르비노 미술관에 분산 소장된 그의 철학자상 28점은 원래 우르비노 궁정에 소재했다. 이외에 가장 중요한 작품으로는 그가 전체 또는 부분을 제작했다는 의견이 제기된 바 있는 피에로 델라 프란체스카의 브레라 제단화(밀라노 소재)도106가 있다. 봉헌자(우르비노 공작 페데리고)의 두상과 손만이 그의 작업으로 여겨지기도 한다. 하지만 대부분의 철학자상도147은 다소의 근거 하에 베루게테의 작품으로 간주되며, 여기에서는 플랑드르 양식을 분명히 볼 수 있다(같은 시기인 1470년대에 요스 판 겐트가 우르비노에서 작업중에 있었다). 피에트로 스파뇰로(페드로 베루게테와 동일인일 수도 있는 스페인인 피터)는 1477년 우르비노에 체류했으며, 페드로 베루게테는 1483년 이래로 아빌라와 톨레도에서 활동했다. 스페인에서 작업한 작품들은 이탈리아-플랑드르풍이다. 그의 아들 알론소Alonso는 아버지(1503년 혹은 1504년 사망)의 영향으로 이탈리아에서 수학했고 16세기 초 스페인에서 이탈리아 매너리즘의 선구자로 활동했다.

15세기의 대표적인 포르투갈 화가로는 1450년에서 1472년 사이에 활동한 누노 곤살베스Nuno Gonçalves가 유일하다. 그의 걸작 성 빈첸티우스 제단화는 1755년 리스본에 일어난 지진으로 파괴되었다. 그의 전칭작으로 역시 같은 주제를 다룬 제단화도150는 경직된 인물과 기저에 흐르는 서투르면서도 진실된 감정에서 바우츠의 폭넓은 영향력을 전한다. 두상은 형태와 윤곽이 견고한데, 채색목조상을 염두에 두었을 가능성이 높다. 15세기 후반 플랑드르 양식의 지배력은 확고했던 듯하다. 멀리 떨어진 영국의 이튼 컬리지 예배당 벽화〈성모의 기적 Miracles of the Virgin〉도151에

149 **바르톨로메 베르메호,** 〈성 미가엘〉

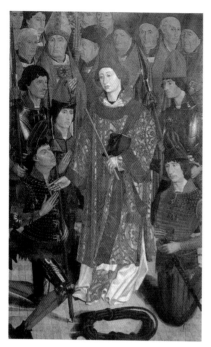

150 **누노 곤살베스**, 성 빈첸티우스 제단화(세부) 151 **베이커(?)**, 〈성모의 기적〉(세부)

서도 플랑드르의 영향을 엿볼 수 있는데 이 경우는 주로 로허르 판 데르
베이던이다. 제작시기는 1479년에서 1488년까지로 알려져 있으며 작품
계약자는 두 사람, 즉 길버트와 윌리엄 베이커이고 후자는 영국인이 분
명하다. 현재 상당히 손상된 상태로, 영국과 홀란트의 수많은 그림과 스
테인드글라스를 파괴해버린 16세기 성상파괴운동의 소용돌이 속에서 살
아남은 애석한 소수 예에 속한다. 따라서 바우츠와 로허르 판 데르 베이
던 같은 화가의 영향이 실제로 얼마나 널리 퍼졌는지, 그리고 유럽의 여
타 지역처럼 이곳 영국과 북부 홀란트 지방의 미술이 이탈리아 전성기
미술의 주술 아래 쓰러지기 이전에 어떤 변화를 거쳤는지 확인하기란 불
가능에 가깝다.

서적 삽화와 판화

인쇄술은 바퀴와 마찬가지로 인류의 여섯 가지 위대한 발명품에 속하지만 초기 역사는 여전히 모호하다. 급진전의 계기는 가동可動활자의 발명으로, 각 글자는 금속으로 주조한 다음 조합하여 단어와 문장을 구성한다. 출판물이 인쇄된 후 활자는 재배치하여 다음 작업에 사용하는데, 활자가 닳으면 녹여서 원래의 주형틀에서 다시 주조한다. 축축한 종이에 잉크를 먹은 글자를 찍어내는 스크류프레스기의 사용과 더불어 이러한 과정은 수세기 동안 변함없이 인쇄의 기본 기술을 이루는데, 1450년에 상업화의 기틀이 마련되었다. 이는 마인츠의 금세공사 요한 겐스플라이슈 춤 구텐베르크Johann Gensfleisch zum Gutenberg(1394 혹은 1395-1468)의 공적이다. 그는 1440년경 스트라스부르에서 망명생활을 할 당시 자신의 발명품을 완벽하게 다듬어 1450년 마인츠에서 사업에 착수했다. 하지만 1455년 동업자인 변호사 푸스트가 그에게 담보권을 행사하고서 쇼에퍼와 공동사업에 나선다. 30년이 지나지 않아 주로 독일인이 운영하는 인쇄소가 유럽 전역에 설립되었고, 근대가 시작되었다.

사실 인쇄술의 역사는 훨씬 거슬러 올라간다. 목판화 원리가 오래 전부터 알려져 있었기 때문이다. 한 예로 〈성 크리스토포로스 St Christopher〉도152는 1423년에 제작되었지만, 15세기 초 또는 심지어 14세기 말의 예도 있다. 과정은 활자 인쇄와 다르다. 목판화의 경우, 매끈하고 평평한 목판(또는 유사한 자재) 전체에 잉크를 바르면 검은 사각 면이 찍히기 때문이다. 만일 홈을 파내면 홈에는 잉크가 묻지 않아 결과적으로 흰 형태가 나타난다. 따라서 조각도와 정으로 흑백의 형태를 표현하는 것이

가능하며 〈성 크리스토포로스〉처럼 그림과 하단의 글을 동시에 완성할 수 있다. 수반되는 문장은 거꾸로 적는데, 인쇄할 때 자동적으로 반전되기 때문이다. 그림과 설명문을 새긴 하나의 목판은 하나의 페이지를 구성하는데, 이를 엮은 책은 '목판본'이라 한다. 단점은 오류가 생기면 작업이 상당히 진척된 상태에서도 해당 페이지 전체를 폐기해야 한다는 점 그리고 목판은 단 한 권에만 사용될 수 있다는 점이다. 그럼에도 불구하고 가동활자 인쇄의 기원은 당연히 목판화이다. 목판화는 순례기념품이나 낱장 성인화, 트럼프카드의 제작에도 사용되었다. 때로 수작업으로 채색되기도 했지만, 남아 있는 예는 별로 없다. 목판본은 1430년경 제작되었다고 알려져 있으나 제작년도가 확인 가능한 최고본最古本은 인쇄술이 발명된 후 족히 20년은 지난 1470년의 것이다. 목판본은 목판화 삽화와 활자를 결합하는 간편하고 만족스런 방법이 등장하자 치명타를 입고서 1480년경 사라진 듯하다(의외로 상당히 오랜 기간 존속했다). 이 중 상당수가 대중적인 신앙서로, 『죽음을 맞이하는 방법Ars Moriendi』도153, 『인간 구원의 거울Speculum Humanae Salvationis』, 『빈자의 성서Biblia Pauperum』(그리스도의 생애에 일어난 사건이 구약성서에 예표되어 있음을 원형과 예형의 일련의 삽화로 보여준다)가 그 예이다. 이러한 책은 뒤러가 1498년 독일어와 라틴어 본문을 넣은 『묵시록Apocalypse』 또는 속표지에 발행년도가 1511년으로 되어 있는 『성모의 생애 Life of the Virgin』도154를 출판했을 때 염두에 둔 바이기도 하다. 판목에 금속활자를 함께 인쇄하는 이점을 깨닫는 데는 놀랍게도 수년이 걸린 듯하다. 이러한 종류에 속하는 예로서 최고본은 1461년경 밤베르크에서 출판된 것이다. 새로운 기술의 가능성 탐구에 이처럼 오랜 시간이 걸린 이유는 중세 후기에 고도로 발달한 노동조합조직인 길드에서 찾을 수 있다. 길드 규정은 영역간 경계선에 매우 엄격했다. 초기 인쇄업자는 필경사를 사업에서 배제하는 한편 여타 서적 관련 장인의 신경을 거슬리지 않도록 조심했다. 1470년경 아우크스부르크에서 체결된 조약에 따르면, 인쇄업자는 전문조판공이 조판하는 것을 전제조건으로 하여 목판화 삽화를 사용할 수 있었다. 이러한 목판본 체제에서는 목판을 하나 이상

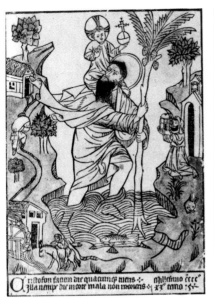

152 **독일 목판화,** 〈성 크리스토포로스〉

153 **독일 목판화,** 『죽음을 맞이하는 방법』 중 〈임종을 맞아 조급해지는 인간〉

154 **뒤러,** 『성모의 생애』 속표지

155 **피렌체 목판화,** 〈겟세마네 동산에서 고뇌하는 그리스도〉

의 책에서 사용할 수 있다는 실질적 이점이 있었다. 진취적 성향의 출판업자는 곧 한 책에서조차 동일한 목판을 여러 번 반복 사용하게 된다. 예로 하르트만 셰델Hartmann Schedel의 유명한 『역대기歷代記 Liver Chronicarum』(1493)에는 1809점의 적지 않은 삽화가 들어 있지만, 사용된 목판은 645점뿐이다. 15세기 서적구매자가 로마와 예루살렘에 동일한 장면을 사용해도 거부감을 느끼지 않은 것은 이상한 일이다.

이탈리아에서는 삽화가 들어 있는 서적이 1467년에 처음 등장했다. 이후 30년 간 피렌체와 베네치아에서는 이 새로운 예술이 활짝 개화하여 독일이나 네덜란드의 수준을 능가했다. 가장 이른 목판본은 특히 베네치아에서 인쇄된 경우 종종 단순한 윤곽선에 채식장식가가 수작업으로 채색했다. 피렌체는 비교적 뒤늦게 이 분야에 진출했지만(첫 목판화 삽화는 1490년에 제작되었다), 최초로 금속 인그레이빙 삽화를 실은 곳이기도 하다. 베네치아에 비해 삽화의 배경과 가장자리 장식에서 검은색이 한층 두드러지는 독특한 양식을 선보였는데, 검은색 배경은 대개 형태 가장자리까지 새긴 흰 선으로 생동감을 살려냈고 대비효과를 통해 활자가 너무 짙거나 옅지 않도록 함으로써 삽화와 글의 완벽한 조화라는 장점을 창출했다. 1497년경 인쇄된 사보나롤라의 설교문 가운데 피렌체의 〈겟세마네 동산에서 고뇌하는 그리스도Christ in the Garden〉도155는 이러한 균형감을 보여주며, 또한 조판공이 양식 면에서 얼마나 화가(이 경우는 보티첼리)에 의존했는지를 알려준다. 15세기의 가장 아름다운 서적은 당대 가장 위대한 인쇄업자이자 출판업자인 알두스 마누티우스Aldus Manutius가 1499년 베네치아에서 출판한 그 유명한 『꿈속의 사랑싸움Hypnerotomachia Poliphili』이다. 순수한 환상 속에서 고고학적이라기보다는 낭만적으로 고대세계를 상세하게 펼쳐 보이는 이 로망스는 고대라는 주제를 대하는 15세기 말의 감정을 반영하고 또 고무시키는 예로서 오랫동안 인정받았고 마치 경전처럼 숭배되었다. 〈베누스 신전The Temple of Venus〉도156과 같은 삽화는 4, 5인치밖에 안되지만 우아, 경쾌 그리고 무엇보다도 브루넬레스키 건축의 완벽한 비례감을 선보인다.

156 **베네치아 목판화**, 『꿈속의 사랑싸움』 중 〈베누스 신전〉

금속 인그레이빙 판화를 책 삽화로 사용하려는 시도는 일찍이 1477
년에 있었으며 1481년 피렌체에서 출판된 란디노의 『단테에 대한 논고
Commentary on Dante』에는 보티첼리가 디자인한 듯한 인그레이빙 삽화가 실려
있다. 이는 기술적인 이유로 성공을 거두지 못했고 다시 책 삽화로 선보
이기까지는 오랜 시간이 걸렸다. 이러한 착상은 폴라이우올로 같은 미술
가들이 라인인그레이빙을 완성도 높은 독립된 미술작품으로 끌어올린
데서 비롯한 것이다.

금속판에 음각을 새겨 찍는 인그레이빙의 역사는 목판화보다 수년
늦게 시작되었다. 금속(거의 동판)에 인그레이빙하는 과정은 단순하지만
목판화와는 거의 정반대이다. 목판화 등의 양각 방식에서는 판화를 찍으
면 깎아낸 부분이 희게 나타난다. 반면 음각 방식에서는 판면에 선을 새
기므로 잉크를 채운 부분이 검게 나타난다. 15세기에 주로 사용된 음각
기법은 드라이포인트와 라인인그레이빙이었고, 에칭은 16세기에 사용되
었다. 드라이포인트는 가장 단순한 기법이다. 연질의 동판 표면에 단단

157 **ES 판화가**, 〈목욕하는 아기 그리스도를 바라보는 성모〉

158 **하우스북 판화가**, 〈아리스토텔레스와 필리스〉

한 강철 첨필을 긁어 드로잉하기 때문이다. 판에 잉크를 묻힌 다음 닦아 내면 잘 닦인 표면에는 단지 얇은 잉크막이 남는다. 하지만 홈에는 잉크가 채워져 종이를 위에 놓고 강하게 압력을 가하면 검은 선이 찍힌다. 라인인그레이빙은 동판에 뷰린을 밀면서 선을 새긴다. 뷰린은 연마된 표면에서 쉽게 미끄러지므로 작업과정은 드라이포인트보다 훨씬 어렵지만, 닳기 전에 여러 번 판화를 찍을 수 있다는 점에서는 드라이포인트에 앞선다. 책 삽화가의 입장에서 볼 때 인그레이빙은 목판화에 비해 세 가지 단점이 있다. 전자는 세기를 달리한 강한 압력을 필요로 한다. 이러한 이유에서 활자와 더불어 단번에 인쇄할 수 없다. 그리고 훨씬 쉽게 닳는다(목판은 조심스럽게 사용하면 수천 번 찍을 수 있는 반면, 동판 인그레이빙은 최대 몇 백번 이상은 불가능하다). 미술가의 입장에서는 후자가 훨씬 섬세하고 개성을 살릴 수 있는 기법이다. 이는 동판 인그레이빙이 그토록 빨리 발전한 이유이자 곧 서적 출판과 무관하게 독립성을 갖게 된 이유일 것이다.

라인인그레이빙은 처음 목판화가 등장한 이후 30년 정도 지나서 북부 유럽, 즉 독일과 네덜란드에서 제작되었다. 최초의 주요 미술가는 1440년경부터 적어도 1467년까지 라인란트에서 활동한 듯한 ES 판화가이다. 300여 점의 기판基版이 그의 작품으로 알려져 있는데, 일부는 제작

159 **숀가우어**, 〈성 안토니우스의
유혹〉

년도를 확인할 수 있으며 E 또는 ES라는 서명이 있는 예도 있다.도157

　그에 대해서는 이 이상 알려진 바가 없다. 하지만 작품은 대개 성인
화이며 유형은 플레말레의 화가와 유사하다. 금세공사를 위한 디자인도
있는데 여기에서 인그레이빙 기원에 대한 단서를 얻을 수 있다. 금세공
사는 금속에 장식을 새기는 도구를 사용했고 문양 효과를 살펴보는 한
방식으로서 탁본하듯이 종이에 찍어보기도 했기 때문이다. 목판 조판공
보다 라인인그레이빙 조판공이 높은 사회적 지위를 누린 것은 매우 존중
받던 금세공사 길드와의 연관성에서 비롯된 듯하다.

　콜마르 출신의 화가로 ES의 제자인 듯한 마르틴 숀가우어Martin
Schongauer는 훨씬 뛰어난 작품을 제작했다. 그는 150점의 인그레이빙 기판
을 남겼으며 이중 일부는 최고의 기량을 선보인다. 일반적으로 그는 로
허르 판 데르 베이던에게 유형과 구성을 의거했는데, 로허르는 15세기
후반 네덜란드와 독일 모든 화가의 영감원이었다. 숀가우어의 중요성은
유일한 진작인 1473년의 〈장미울타리의 성모〉도143에서 입증된다. 고딕

160 **안토니오 폴라이우올로**, 〈나체 남성들의 격투〉

전통에 따른 실물 크기 이상의 이 인물상은 그가 로허르의 계보에 속한다는 것을 분명히 전해준다. 그의 인그레이빙은 이탈리아에도 알려져, 바사리는 젊은 시절 미켈란젤로가 그의 〈성 안토니우스의 유혹*Temptation of St Antony*〉도159을 모사했다고 전한다. 그에 관한 중요한 사실은 사망년도가 1491년이라는 것이다. 젊은 시절 뒤러는 그의 문하에서 배우기 위해 콜마르를 방문했는데 최근 별세했다는 소식을 들었기 때문이다.

하우스북 판화가*Hausbuch Meister*는 볼페크 성에 있는 드로잉집(1475년경)에서 이름을 따온 무명 화가이자 인그레이빙 판화가로, 숀가우어와 동시대인이다.도158 전칭작인 인그레이빙 89점 가운데 최소 한 점의 드라이포인트가 있는데 당시로서는 드문 일이다. 인그레이빙의 기원이 금세공에 있다는 것을 분명히 증명하듯 초기 인그레이빙은 거의 뷰린으로 제작되었기 때문이다.

이탈리아에서는 인그레이빙이 다소 뒤늦게 발전했다. 바사리는 1460년경 피렌체인 마소 피니게라*Maso Finiguerra*가 이 기법을 발명했다고 밝히고 있지만, 그가 전하는 이야기들이 그러하듯 이는 일부만 사실이다.

마소 피니게라는 1464년 사망했다. 드로잉집 『피렌체 그림연대기*Florentine Picture Chronicle*』(현재 대영박물관 소장)는 그의 작품인 듯하며, 책의

161 **안드레아 만테냐**, 〈해신들의 싸움〉

일부는 동시대에 인그레이빙으로 복제되었다. 제작년도를 알 수 있는 피렌체 최초의 인그레이빙은 1461년작이다.

　이탈리아의 초기 인그레이빙은 '정밀한' 방식과 '대담한' 방식으로 나눌 수 있다. 1460년경부터 피렌체에서 시작된 전자는 교차대각선으로 섬세한 음영의 망을 구사하는 크로스해칭을 통해 담채 드로잉과 유사한 효과를 내는데, 뛰어난 예술적 가치를 지닌 예는 거의 없다. 하지만 후자의 경우는 중요한 미술가로 최소 두 명을 꼽을 수 있다. 안토니오 폴라이우올로Antonio Pollaiuolo와 안드레아 만테냐이다. 대담한 방식은 양식적으로 펜 드로잉에 가깝다. 펜 드로잉처럼 빠른 손놀림에 의해 끝에 갈고리 같은 모양이 생기며 선도 대담하고 간격이 넓기 때문이다. 가장 이른 예는 1470년경의 것이며 이 양식은 약 20년 간 지속되었다. 안토니오 폴라이우올로의 〈나체 남성들의 격투Battle of the Nude Men〉도160는 서명이 된 1475년경 작품으로, 대제단화 〈성 세바스티아누스의 순교Martyrdom of St Sebastian〉도182와 동시대작이고 양식도 유사하지만 회화에서 부족한 힘과 긴박감이 전해진다. 안드레아 만테냐는 직접 인그레이빙 9점을 제작했고(〈해신들의 싸움Battle of the Sea Gods〉도161은 폴라이우올로의 격투 장면과 유사하다), 이외에 그의 작업장에서 제작한 듯한 작품도 몇 점 있다. 만테냐의 강단 있고 견고한

윤곽선은 대담한 방식에 잘 어울렸으며, 파도바 화파의 고고학적 관심은 판화를 매개로 널리 확대되었다. 예로 뒤러는 만테냐의 판화를 알고 있었다.

알브레히트 뒤러는 독일에서 이루어진 모든 기술적 진보를 계승한 인물로 판화가이자 다방면에 뛰어난 위대한 미술가로서 타의 추종을 불허하는 족적을 남겼다. 드라이포인트와 에칭을 강철판에서 시도했을 뿐 아니라 무려 목판화 200여 점과 라인인그레이빙 100여 점을 제작했다. 그는 1471년 뉘른베르크에서 금세공인의 아들로 태어나 1486년 미하엘 볼게무트Michael Wolgemut 문하에서 도제생활을 시작했다. 볼게무트의 대大 작업장에서는 회화와 책삽화용 목판화를 포함해 온갖 종류의 미술품을 제작했고, 책은 독일의 가장 위대한 출판업자 안톤 코베르거Anton Koberger 가 인쇄를 맡았다. 1490년 뒤러는 뉘른베르크를 떠나 독일 각지를 돌아다니다가 마침내 1492년 콜마르에 도착했다. 숀가우어에게서 배움을 구할 의도였으나 이미 세상을 떠난 후였다. 숀가우어의 세 형제는 바젤에 있던 다른 형제에게 그를 보냈다. 뒤러는 이곳에서 그리고 1494년 5월 뉘른베르크로 돌아오기 전까지 스트라스부르에서 책 삽화가로 일했다. 1494년 가을부터 1495년 봄까지는 베네치아에 머물렀으며 아마 만토바, 파도바, 크레모나에도 가봤을 것이다. 오랜 '방랑시절'을 거친 이후 그는 이탈리아 르네상스 작품을 접하면서 방향을 전환하게 된다. 베네치아로 가기 전 1494년에 모사한 듯한 〈해신들의 싸움〉도161과 〈오르페우스의 죽음Death of Orpheus〉을 비롯한 만테냐의 인그레이빙이 그 예일 것이다. 1495년의 드로잉 〈사비니 여인의 강탈Rape of the Sabines〉은 폴라이우올로의 소실된 작품을 본 딴 듯하다. 베네치아에서 그는 체르케스 노예소녀, 궁정인, 꽉 끼고 장식 많은 뉘른베르크 여성복과 대조되는 편안하고 우아한 차림의 베네치아 숙녀, 가재, 게, 야수처럼 변형하여 묘사한 산 마르코 대성당 사자상 등 지방 고유의 특성에 매료되었다. 귀국길에 그린 풍경 수채화는 지형학적 기록일 뿐 아니라 분위기를 살린 순수 풍경화로서, 북부 유럽에서 풍경에 접근하는 기본 방식을 제시한다.

162 뒤러, 〈자화상〉

여행 직후 그는 첫 성공을 거두었다. 1496년 뉘른베르크를 방문한 작센 선제후는 뒤러의 천재성에 깊은 인상을 받아 평생을 후원자이자 찬미자로 남았다. 또한 뒤러의 초기 초상화가 이때부터 제작되었다. 그는 1493년 약혼식을 위해 자화상을 그렸는데, 기교가 있긴 하나 다소 평면적이다. 아버지의 초상화는 간소한 배경에 자리한 인물상에서 순수하게 형식적인 장치로 깊이감을 구사한 초기작 중 하나로, 대가다운 성격묘사를 엿볼 수 있다(뛰어난 복제품이 런던에 한 점 소장되어 있다). 프라도의 〈자화상 *Self Portrait*〉도162은 1498년에 제작되었다. 여기에서 뒤러는 가장 멋진 옷을 차려 입고 외모에 신경을 쓰는 허영심을 보여주어 친구들로부터 비난을 샀지만, 주목해야 할 부분은 레오나르도풍의 고혹적인 머리카락이다.

이 시기에 그는 그래픽 미술에서 최고의 기량을 선보였는데, 이는 회화에 비해 분명 이점이 있었다. 그림은 제작기간이 길어 주문작이 아닌 경우 시간을 할애하기가 힘든 반면 판화는 신속하게 완성할 수 있었다. 독일에서 그림은 두 가지 유형, 즉 종교화와 초상화뿐이었으나 판화

163 **뒤러**, 〈남자 목욕장〉

164 **뒤러**, 〈아담과 이브〉

는 소재가 무궁했다. 그림에 비해 판화는 돈이 적게 들었고, 종교적 목적 또는 여타 주제나 사건에 대한 단순한 호기심도 만족시킬 수 있었다. 그리고 전통적 도상이나 기존 유형에 구애받지 않았으므로 상상한 대로 표현이 가능했다. 재빠른 사고력과 풍부한 상상력이 함께하는 뒤러 같은 미술가에게는 아이디어를 즉시 완벽하게 전달하는 표현매체가 필요했다. 또한 그는 고딕 전통에서 유래된 선묘를 선호했고, 그가 받았던 교육도 중량감보다는 선에 적합했다. 일찍이 그의 관심을 끈 이탈리아 미술역시 거의 전적으로 선적 미술이다. 만테냐와 폴라이우올로의 판화, 그리고 만테냐의 형태에서 볼 수 있는 견고하고 날카로운 금속성의 선 중심주의는 그에게도 익숙한 조각적 선묘 전통에 의거한 예이다.

　제작시기가 가장 이른 목판화 대작(약 15×11 1/2인치)으로는 1497년의 〈남자 목욕장 *The Men's Bath House*〉도163이 있다. 형태는 매우 세밀하고 드로잉은 정확하며 분위기는 잘 전달된다. 주제는 이전에 다루어진 적 없는 이례적인 것이다. 선은 대상을 묘사하지만, 검은 부분과 검은 부분이

165 뒤러. 〈묵시록의 네 기수〉 166 뒤러. 〈탕아〉

만나는 곳은 흰 선이 검은 선을 대체한다. 화면의 방향성은 완벽하게 계산될 뿐 아니라 대상의 질감과 성질을 나타내기 위한 노력도 각별하다. 이러한 효과는 목판화보다는 인그레이빙에서 쉽게 달성된다. 1498년작 인그레이빙 〈탕아 _Prodigal Son_〉도166는 새로운 단계의 기술을 선보인다. 도상학적으로도 새롭다. 예전의 〈탕아〉에서는 주인공이 돼지 사이에 서글프게 서 있고 돼지를 돌보는 또 다른 사람은 돼지 먹이인 도토리를 떨어뜨리고 있다. 뒤러의 탕아는 성서에 언급된 들판이 아니라 헛간과 괭이로써 장면에 생생한 현실감을 부여한 농장에 자리하며, 처량하게 돼지를 바라보는 것이 아니라 돼지 사이에서 무릎을 꿇고 있다. 그는 꿀꿀거리는 돼지 틈에서 겸허하게 시선을 위로 하고 두 손 모아 기도하며 깊은 참회에 젖어 있다. 연민, 인간애, 정서적 함축성을 담은 이러한 단순한 모티프는 작품에 즉시 명성을 안겨주었다.

1498년에 그는 『묵시록』도165을 출판했다. 이는 미술가 단독 책임하에 출판된 최초의 책으로, 새로운 유형을 제시했다. 이전의 책은 본문에

삽화를 넣은 것인 데 반해, 뒤러는 전체 페이지에 목판화를 실고 글을 뒷면에 실었다. 그리고 내용을 압축하여 본문에서는 반복되어 언급되는 사건이라도 삽화에서는 반복되지 않도록 했고, 따라서 이전의 책에서는 74점에 이르는 삽화를 14점으로 줄였다. 또한 행동을 응집하고 연속성을 부여했다. 예로 『요한묵시록』 6장에서는 네 기수가 각각 달려 나오고 이들이 인간에게 내리는 재해가 간접적으로 언급되지만, 뒤러는 네 기수가 하나의 밀집대형을 이루어 돌진하면서 말발굽 아래 인간을 몰아세우는 장면을 보여준다. 그는 인그레이빙 기법을 목판화에도 적용하여 다채롭고 주목할 만한 결과를 낳았다. 모든 전통적인 자원을 이용하면서도 전혀 새로운 방식으로 주제를 구사해서 순수한 아름다움과 상상력을 불러오는 『묵시록』은 레오나르도의 〈최후의 만찬 Last Supper〉과 미켈란젤로의 〈시스티나 천장화 Sistine Ceiling〉에 맞먹는 탁월한 작품이자 자유로운 천재성의 결실이다.

1500년은 전환점인 듯하다. 당시 뒤러는 이론으로 방향을 돌려 인체 및 동물(특히 말)의 비례 그리고 원근법을 연구하기 시작했다. 하지만 타고난 균형감각과 사물의 물질적 특성에 이끌리는 성향으로 인해 이론과 더불어 자연의 세부에도 한층 몰두했다. 1500년에서 1503년 사이에 제작된 〈토끼 Hare〉나 〈풀 Piece of Turf〉 같은 드로잉은 극히 세밀한 관찰을 보여주는 예로, 당시 그는 이상적인 비례론을 실험하고 있었다. 이 시기 인그레이빙은 이제까지보다 더욱 상세하고 섬세하며, 제곱인치 당 서너 배 많은 선을 구사하여 사물의 질감과 표면을 강조한다. 1501년경의 〈성 에우스타키우스 St Eustace〉는 인그레이빙 가운데 가장 크고(10×13인치) 가장 뛰어난 작품이다. 중심주제는 인간, 동물, 자연의 비례이지만 거의 에이크 풍의 세부묘사로 가득하다. 풍경은 단계별로 연이어지고, 등장인물은 거의 도식화되는데 이들은 정면, 3/4 측면, 측면의 정형화한 자세를 취한다.

작은 영역 안에 많은 것을 통합하려는 시도는 다시는 찾아볼 수 없다. 이와 동시에 그는 두 양식을 조화시키기 위해 다소 소략한 판화를 제작했는데, 세부묘사의 치밀도는 덜 하지만 더욱 복잡해진 도상으로 이를

충분히 만회했다. 1504년의 〈아담과 이브Adam and Eve〉도164가 정확히 이 경우이다. 작품은 책처럼 읽어야 한다. 의미에 기여하지 않는 요소는 찾아볼 수 없으며 모호한 중세사상 체계가 그 토대를 이룬다. 아담이 잡고 있는 것은 한때 생명의 나무로 여겨졌던 마가목나무이다. 죄악의 사과는 불화의 사과이기도 하다. 네 동물은 인간의 네 기질의 상징이자 아담과 이브의 타락 이후 인간에 침투한 죄악의 화신이기도 하다. 아담과 이브는 이들이 우리의 선조가 되었던 그 순간의 조상이며, 뿐만 아니라 고전적인 미, 조화, 비례를 구현한다. 아담은 세기 전환기에 발견된 〈벨베데레의 아폴론Apollo Belvedere〉을 차용한 것이기 때문이다. 인류가 고난에 빠지는 순간과 영원한 이상적 형태를 융합한 데에는 남성의 활력과 여성의 부드러움을 최대한 대비시켜 인간의 본성과 성격을 전하려는 의미가 함축되어 있다.

이 시기에는 회화의 수가 많지 않고, 1504년의 〈동방박사들의 경배 Adoration of the Magi〉를 제외하면 그다지 성공적이지도 않다. 전반적으로 회화에서는 극도로 상세한 도상학적 묘사가 사라진다. 두 번째로 베네치아를 방문하기 이전 마지막으로 작업한 작품은 『성모의 생애 Life of the Virgin』도154를 위한 목판화 세트인데, 귀국할 때까지 미완성으로 남아 있었다. 세트는 20점으로 기획되었으며 여행을 떠날 때에는 17점이 완성된 상태였다. 1510년에는 두 점이 첨가되었고 1511년 새로운 속표지가 완성되어 『묵시록』과 같은 책의 형태로 출판되었다. 목판화는 두 유형으로 나뉜다. 하나는 친밀한 서술과 다양한 세부묘사로서 유사한 특징의 초기작을 연상시키는 예이고, 다른 하나는 고전적 디자인이라는 문제를 염두에 두고서 고전적 비례 또는 고전적 자세의 수용을 통해 이를 해결한 예이다. 이러한 목판화에서는 미술가 개인의 작업 여부가 문제점으로 부상했다. 뒤러는 스트라스부르에서 판화가를 위해 목판 디자이너로 일했고 드물게는 직접 조판하기도 했다. 기술적인 부분 때문에 디자이너를 고용하는 것은 금전적 낭비였다. 뉘른베르크에서는 상당수의 목판화를 직접 조판했는데, 판화의 모든 기본 틀을 바꾸고자 했기 때문이다. 새로운 양식의 창조

는 개인 작업에 의해서만 가능했다. 조판의 기준을 세우고 그의 바람대로 작업할 수 있을 만큼 장인들이 훈련되면, 그런 다음에야 디자인을 그가 하고 장인이 조판했다. 인그레이빙의 경우도 마찬가지였다. 우선 그는 환상적일 만큼 수준 높은 범례에 도달해야 했다. 그러고 나면 그로부터 훈련받은 장인이 실제 작업을 맡았다. 결과가 뒤러 자신의 수준에 못 미친다 해도 이후에는 그가 직접 조판할 필요가 없었다.

1500년에서 1505년까지는 이전기로, 미술가 자신이 여전히 고된 작업을 해야 했다. 1510년에 이르자 작업장은 그의 어떤 요구에도 부응할 수 있게 되었다. 인그레이빙과 목판화의 크기는 표준화되었는데 미학적 이유라기보다는 판형과 프레스의 크기 때문이었다(판형이 클수록 결점이 많아진다).

1505년 여름 두 번째로 베네치아를 방문했을 때 그는 더 이상 11년 전의 가난한 무명 학생이 아니었다. 그는 부유하고 인기 많은 유명인사였고 학자, 인문주의자, 음악가, 미술품감식가와 어울렸다. 그는 새로운 세계에 대한 경탄과 호기심을 스케치북에 담는 대신 이론을 연구했다. 그리고 베네치아 주재 독일 상인들이 대금을 지불하기로 하고 주문한 독일 교회의 제단화를 포함해 몇 점의 그림을 그렸다. 베네치아인들은 그의 작품이 '고대풍'이 아니고 그가 판화가에 불과하며 색채를 어떻게 다루는지 모른다고 비판했다. 이러한 평가를 영원히 잠재우기 위한 의도에서 제작된 것이 〈장미화관의 축제 Feast of the Rose Garlands〉이다. 대대적인 복원을 거친 부분들은 화려하여, 비평가들을 탄복시켰다는 그의 언급을 납득하게 해준다. 제단화는 '성스러운 대화' 유형으로 매우 복잡하고 혼잡한데, 벨리니의 영향이 상당히 드러난다. 뒤러는 벨리니를 '여전히 최고 화가'라고 언급한 바 있다.

레오나르도의 작품 전반에 관한 지식에 기초한 것은 아니라 해도, 뒤러의 인체비례론뿐 아니라 1505년의 〈작은 말 Little Horse〉과 같은 인그레이빙에서는 레오나르도의 영향이 분명히 감지된다. 〈작은 말〉은 〈스포르차 기마상 Sforza Horse〉을 연상시킨다. 또 다른 예로 1506년의 〈검은 머리 방

167 뒤러. 〈검은 머리 방울새의 성모〉

울새의 성모*Madonna of the Siskin*〉도167는 레오나르도처럼 아기 성 요한을 중재
자로 도입하고 있는데 이러한 유형은 당시 베네치아의 마돈니에리(성모
상화가)에게는 알려지지 않았던 바이다. 이사벨라 데스테는 레오나르도
에게 〈박사들과 논쟁하는 그리스도*Christ disputing with the Doctors*〉를 위촉하려
했으나 선뜻 받아들여지지 않았다. 하지만 카툰은 제작했다고 알려져 있
는데(현재 소실), 특히 레오나르도가 베네치아에 체류할 때 주문 받았으므
로 뒤러는 이로부터 그림의 아이디어를 얻었을 수도 있다. 레오나르도를
모방했을 뿐 아니라 캐리커처화한 그의 후기 측면상 드로잉을 제외하면,
레오나르도의 영향은 더 이상 찾을 수 없다. 뒤러는 이를 두고 '내가 예전
에 그려본 적 없는 그림'이라고 언급했다. 소실된 레오나르도 작품이 직
접적인 영감원은 아닐지라도 노인 두상을 이에 의거한 것은 거의 확실하
다. 그림은 젊음과 늙음, 아름다움과 추함, 순수한 지혜와 교활한 지식,
미덕과 악덕을 극명하게 대조한다. 이러한 대조는 레오나르도가 거침없
이 긁적거리던 펜 낙서에서도 볼 수 있다.

　　뒤러는 마지못한 심정으로 뉘른베르크에 돌아갔다. 그는 훌륭한 장

인에 더 이상 만족하지 못했고 이탈리아의 예술 분위기를 갈망했다. 베네치아에서 그는 "여기에서 나는 신사이지만 고향에서는 기생충이다. 추위 속에서 얼마나 태양을 갈망할 것인가"라고 적고 있다. 이제 그는 미술과 인성에서 '박학다식한' 면모를 중시하기 시작했고 이로써 당대 독일의 어느 화가보다 높은 경지에 올라섰다. 그는 수학과 기하학, 라틴 문학과 인문주의 문학을 연구했으며, 동료 장인이 아니라 인문주의자나 학자와 교분을 쌓았다. 생활방식과 사고방식의 이러한 변화는 레오나르도와 만테냐의 영향, 그리고 베네치아에서 우정을 쌓은 벨리니의 영향에서 직접 그 원인을 찾을 수 있다.

새로운 종류의 인그레이빙은 귀국 후 전개되었다. 그 토대는 색조효과를 위해 한 가지 이상의 색을 사용하는 이탈리아의 키아로스쿠로 판화(일반적으로 목판화)이다. 이제 뒤러는 여전히 흑백 중심이면서도 중간 톤을 나타내는 판화를 제작하기 시작하는데, 이는 고르고 매끄러운 조판 그리고 세 단계로 설정한 명암계조를 통해 가능했다. 1511년 완성된『그리스도의 수난*Great Passion*』은 바로 이러한 방식으로 제작되었으며『묵시록』과『성모의 생애』(이 시기에 완성) 같은 책의 형태로 출판되었다.

뒤러의 가장 뛰어난 인그레이빙 〈기사, 죽음, 악마*Knight, Death and the Devil*〉와 〈서재의 성 히에로니무스*St Jerome in his Study*〉도168, 〈멜랑콜리아 *Melencolia*〉는 1513-1514년에 제작되었다. 여기에서는 강력한 미적 특질과 더불어, 또 다시 도상학에 내포된 다양한 의미층을 읽어야 한다. 그리스도교 기사는 죄악과 죽음에 대항해 전투를 벌일 준비를 갖추고, 온갖 유혹에 노출된 세계를 향해 말을 타고 나간다. 한편 성인은 신앙과 학문의 세계인 영적 낙원에 자리한다. 적극적인 삶Vita Activa과 관조적인 삶Vita Comtemplativa은 무기력한 황혼의 세계에 자리한 〈멜랑콜리아〉와 대조된다. 〈멜랑콜리아〉는 미술가의 정신적 초상화이다. 미술가는 능력과 비전 사이에 가로놓인 심연에 충격을 받지만 광대무변한 예술과 지식 앞에서 부족하기만 한 자신을 마주하며 신성한 불만(완벽의 의미를 지향하나 이는 인간에게 허용되지 않는다는 깨달음-옮긴이 주)으로 이를 극복해낸다.

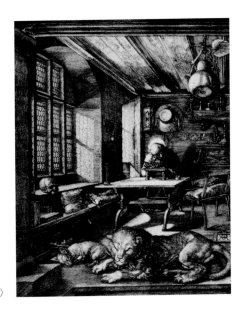

168 **뒤러.** 〈서재의 성 히에로니무스〉

이 시기 회화로는 고딕적 형태와 비례를 르네상스의 이상적 미의 규범과 화합시키려고 애쓴 〈아담과 이브*Adam and Eve*〉(프라도, 1506-1507) 그리고 성 아우구스티누스의 『신국론*City of God*』에 기초한 성 삼위일체 제단화(빈, 1507-1511)가 포함된다. 후자에서는 최후의 심판이 묘사된 뒤러 자신의 액자를 통해 천사와 신자의 경배를 받는 중세의 속죄판에 다가가게 되며, 풍부한 상상력, 정확한 문서 해석, 눈부신 색채, 관람자를 그림 속 공간으로 끌어들이는 정묘한 공간 배치를 볼 수 있다.

1519년 그는 신경쇠약을 겪은 듯하다. 젊은 시절 얀 판 스코럴Jan van Scorel은 뒤러의 가르침을 받고자 뉘른베르크에 왔다가 루터에 몰두한 그를 보고는 발길을 돌렸다. 1520년에 이르러 뒤러는 루터교로 개종했지만 여전히 가톨릭과의 관계를 끊지 않고 종교적 중간지대에 머물러 있었다. 1512년에는 궁정화가가 되어 새 황제 카를 5세로부터 연금과 지위를 보장받았고, 1520년에는 정확히 1년간 네덜란드를 여행했다. 그가 가는 곳마다 연회가 열렸다. 그의 흥미진진한 일기에는 겐트 제단화 그리고 로허르와 휘호의 작품 같은 인상 깊었던 점이 기록되어 있을 뿐 아니라 50명이 누울 수 있는 브뤼셀의 침대, 마뷔즈Mabuse의 다채색 주택, 전별 선

169 **뒤러**, 〈카스파르 슈트룸〉

물과 나눈 이야기, 그에게 사기 친 남자, 파티니르의 결혼식 같은 사소한 내용도 들어 있다. 스케치북에는 방문한 장소, 만난 사람도169, 본 것 등이 탁월한 실버포인트 드로잉으로 담겨 있다. 하지만 그는 건강이 나빠진 상태로 귀국했다. 고래를 보기 위해 말라리아가 만연한 젤란트의 습지대에 무리해서 갔다가 열병에 걸려 몸이 상했던 것이다(그가 도착하기 전 고래는 바다로 휩쓸려 나갔다).

그는 1520년경 이래 '성스러운 대화' 대작을 그릴 생각이었던 듯 많은 드로잉을 남겼다. 동시에 사도상에 몰두하여 인그레이빙 소품을 여러 점 제작했다. 결국 제단화는 포기했는데, 대작 종교화에 호의적이지 않던 뉘른베르크의 종교적 분위기가 이유였을 것이다. 하지만 그는 정묘한 사도상을 세 폭 제단화(현존하지 않음)의 날개패널에 담아 1526년 미술가 자신의 기념물로 고향에 기증하기로 결정한다. 길고 좁은 두 점의 패널화 〈네 사도Four Apostles〉도170, 171가 그것으로, 각 패널에는 사도와 복음서저자가 서 있는데 한 면에는 성 요한과 성 베드로, 다른 면에는 성 바울과 성 마르코가 자리한다. 덧붙이자면 이 네 인물은 네 가지 체액에 따른 기질을 유형화한 것으로, 성 요한은 다혈질, 성 마르코는 담즙질, 성 바울

170 (좌) **뒤러**, 〈네 사도〉
중 성 요한과 성 베드로

171 (우) **뒤러**, 〈네 사도〉
중 성 바울과 성 마가

은 우울질, 성 베드로는 점액질을 나타낸다. 이러한 네 기질은 서로 대조
되어 인물에 심오한 해석을 부여한다. 물론 이들은 벨리니의 프라리 제
단화도234 날개패널의 네 성인을 희미하게나마 반영하고 있다. 포맷과 내
용에 대한 기억이 〈네 사도〉의 구상에 일조했을 것이다. 이는 그의 마지
막 주요 작품으로, 그는 1528년 4월에 사망했다.

　그의 생애와 작품에서는 기본적으로 두 가지 성향을 읽을 수 있다.
사실적 세부에 집중하는 인내심 많고 겸손한 관찰자로서 그는 오차 없고
객관적인 정확도를 요구하는 기법, 즉 동판 라인인그레이빙을 가장 선호
했다. 그러나 그는 또한 공상가이기도 하여, 미술가가 신으로부터 영감
을 받는 창조자라는 아이디어에 몰두했다. 미술은 가르침을 받을 수 없
는 신비이지만 그는 원리에 의한 영감의 논리화를 추구했고, 무한한 환
상과 자연에 대한 충동적 모방으로는 충분치 않으며, 미술은 지식을 통
해 통제되어야 한다고 인정했다. 동시대인들이 비록 숙련되고 재능 있다

해도 이론교육은 부족하다고 느꼈고, 본인 스스로 이를 고치려고 부단히 노력했다. 하지만 동시에 이론은 신의 광대무변한 창조물을 제대로 올바로 나타내기에는 역부족이라는 것도 주지하고 있었고, 건전한 이론에 바탕을 둔 훌륭한 결과물은 이론을 재구성하고 또 이를 넘어서려는 미술가 자신의 지성과 능력에 전적으로 의존한다고 보았다.

그의 이론서는 장인답게 상세히 설명한 원근법 또는 철저하고 실용적인 도해를 보여주는 곡선기하학에서 중요한 의미를 갖는다. 그러나 이상적 미의 이론에서는 논의의 여지가 없지는 않으나 유용성을 배제하는 입장에서 출발한다. 알베르티와 레오나르도는 이상적 미란 당연히 미술가가 창조할 수 있다고 본다. 반면 뒤러는 불가능한 법칙으로 규정한다. 인간은 불완전하며 절대적인 미는 신의 작품이다. 인간은 이상적 미를 재창조할 수 있을 정도로 신과 가깝게 교감할 수 없다. 따라서 더 나은 형상을 창조할 수 있을지는 모르나 최고의 형상은 창조할 수 없다.

뒤러에게서 엿볼 수 있는 긴장감은 후기 고딕 전통 속에서 성장한 미술가가 르네상스의 세례를 받게 된 때문이 아니다. 이탈리아를 향한 그의 열망이 마음에 갈등을 일으킨 것도 아니다. 갈등이 이탈리아에 대한 갈망을 낳았다. 경험적이고 위험할 정도로 개인적인 독일의 미술상황과 비교할 때, 이탈리아 미술가는 철학적이고 이지적으로 미술에 접근한다는 것을 알았기 때문이다. 이탈리아 르네상스의 정신과 작품(일반적으로 베네치아의 고전주의, 진폭, 평온함 그리고 특히 만테냐, 벨리니, 조르조네)과의 만남이 뒤러에게 긴장감을 조성한 것이 아니다. 여기에 초점을 맞춰야 한다.

7

후기고딕양식

15세기 전반기에 피렌체 조각을 주도한 인물은 기베르티와 도나텔로이다. 후반기 조각은 도나텔로의 사상을 수용하거나 또는 반발하는 경향을 보이는데, 후자는 대개 기베르티의 우아하고 부드러운 양식을 수반했다. 피렌체를 제외하는 경우, 15세기 초 이탈리아의 가장 중요한 조각가는 시에나 출신의 야코포 델라 퀘르차Jacopo della Quercia이다. 그의 양식은 일면 도나텔로에 가까운데, 그는 도나텔로처럼 15세기 말 청년 미켈란젤로에게 강한 영향을 미쳤다. 야코포는 1374년 혹은 1375년에 태어나 1438년에 사망했다. 그 역시 기베르티가 우승한 바 있는 1401년 피렌체 세례당 문 공모전에 출품했으나 작품은 남아 있지 않다. 그의 전칭작으로 가장 이른 예는 루카 대성당의 일라리아 델 카레토 묘소도172이다. 묘소는 제단형 묘에 묘주상이 누워 있는 형식이므로 그가 북부유럽의 묘소 유형에 대한 지식이 있었다는 것을 시사한다. 또한 클라우스 슬루터의 작품을 알고 있었다는 것도 짐작할 수 있다. 그러나 화환을 든 푸토는 고대 로마의 고전적 모티프로, 고대 모티프를 근대 묘소에 적용한 가장 이른 예가 된다. 도나텔로에게서 이 모티프를 취했다고 간주할 수도 있으나, 여기에는 작품이 1406년 이후 제작되었을 뿐 아니라 푸토가 등장하는 로마의 묘소나 제단에 대한 지식이 야코포에게 전무했다는 것을 전제로 해야 하는데 가능성은 희박하다. 난제 중 하나는 일라리아 묘소가 파손되어 이후 재구성되었다는 데 있다. 따라서 조각가 본래의 구상 그대로인지에 대해서는 의문이 남는다. 또 다른 주요 작품은 고향 시에나를 위해 제작한 가이아 분수로, 1409년에 주문 받아 1419년에야 완성되었다. 이 역시

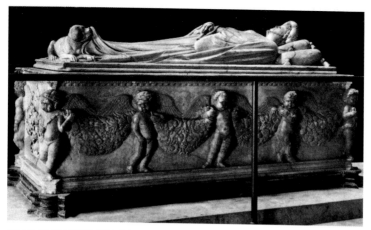

172 **야코포 델라 퀘르차**, 〈일라리아 델 카레토 묘소〉

현재 해체되었는데 심하게 훼손되고 풍화되었지만, 남아 있는 부분은 도나텔로에 비할 만한 대담하고 간략한 처리를 보여주어 도나텔로의 영향을 전한다. 그렇다고 해도 야코포는 도나텔로처럼 정서적인 또는 극적인 힘을 위해서가 아니라 장식성과 시적 특성을 위해 선적 표현효과를 강조하여 고딕 미술가로서의 정체성을 유지한다. 시에나 대성당 세례당의 성수반에는 야코포, 기베르티, 도나텔로가 참여했다. 야코포는 피렌체의 영향을 받아 부조에 일종의 회화적 원근법을 시도하기도 했으나, 근본적으로는 그의 성향과 맞지 않았다. 좀 더 만족스러운 예는 루카의 산 페르디아노 성당 트렌타 제단(1422)으로, 고부조 인물상이 평평한 배경에서 돌출되어 인물과 풍성한 옷주름의 선적 효과를 극대화한다. 그의 대표작은 볼로냐에 있는 산 페트로니오 성당 정면입구 측벽의 석조부조 연작, 성모자 단독입상, 팀파눔 위의 성인상 한 점으로, 1425년에 착수되었다. 여기에서는 다시 저부조와 표현적인 선을 사용하고 피렌체에서 유행하던 회화적 효과를 배경에 시도하지 않음으로써 보기 드문 단순성과 힘을 전한다. 그와 도나텔로, 마사초 간의 연계고리를 형성하는 〈이브의 창조 Creation of Eve〉도173와 〈낙원 추방 Expulsion from Paradise〉도174을 보면 미켈란젤로가 왜 그토록 찬사를 보냈는지 금세 이해할 수 있다.

이러한 건장한 형태감은 차세대 피렌체 조각가 대부분에게서 찾아

204

173 **야코포 델라 퀘르차**, 〈이브의 창조〉 174 **야코포 델라 퀘르차**, 〈낙원 추방〉

보기 힘들다. 도나텔로의 영향이 압도적이었던 만큼 이에 따른 반작용으로 기베르티의 섬세함을 추구하는 경향이 등장한 것이다. 알베르티의 『회화론』은 브루넬레스키, 기베르티, 도나텔로, 마사초, 루카 델라 로비아에게 헌정되었는데, 이는 위대한 동시대인들에 못지않은 중요한 역할을 루카에게 기대했다는 의미이다. 〈성가단*Cantoria*〉도175은 도나텔로에게 부속작품이 의뢰된 예로, 도나텔로에게 진정한 경쟁자가 없지 않았음을 시사한다. 하지만 루카 델라 로비아는 조각 주문을 받긴 했으나(1464-1469년에 제작된 대성당 성물안치실 입구 문이 대표적인 예이다), 테라코타에 유리질 납유약을 입히는 기법을 발명한 덕분에 자연히 건축 장식물과 부조상 (소형 예배화에 대응하는 조각)을 전문으로 하게 되었다. 그의 작업장에서는 파치 예배당 같은 건축물을 위한 장식판, 매력적인 성모자 부조상도176, 장식성이 강한 문장紋章을 주로 제작했고 경쾌하고 대중취향적인 미술품을 선보였는데, 야심찬 대작은 아니지만 영향력이 상당했고 특히 수세대에 걸쳐 지속되는 생명력을 발휘했다. 도나텔로의 격렬함에 대한 반명제는 곧 그의 단순한 청백 베일을 쓴 온화한 성모자상에 해당되었고, 이는 기베르티의 부드럽고 우아한 특징의 연장선상에 자리하므로 두 조류의 미술사상이 공존했다고 할 수 있다. 데시데리오*Desiderio da Settignano*와 미노*Mino da Fiesole*의 세련되고 섬세한 처리는 도나텔로의 에너지와 창의력의 손

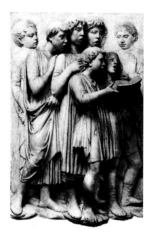 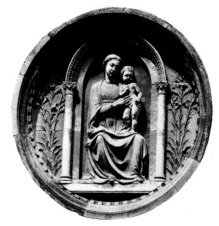

175 **루카 델라 로비아,** 〈성가단〉 중 노래하는 소년들

176 **루카 델라 로비아,** 〈성모자〉

실을 충분히 보상해준다. 이들은 또한 동일한 경향의 동시대 회화와 놀랍도록 상통한다.

베르나르도 로셀리노Bernardo Rossellino(1409-1460)와 안토니오 로셀리노 Antonio Rossellino(1427-1479년경) 형제는 조각가뿐 아니라 건축가, 건축도급업자로 활동했다(베르나르도는 알베르티의 건축공사를 맡았다). 이들의 주요 작품은 조각과 더불어 건축도 포함된 중요한 대형 묘소 두 점을 들 수 있다. 시기적으로 앞선 예는 피렌체의 재상 레오나르도 브루니의 묘소로, 베르나르도가 1444-1450년경 산타 크로체 성당에 건립했다.도177 묘소 형식은 세례당에 자리한 도나텔로와 미켈로초의 교황 묘소에 의거한다. 이러한 벽면 묘소는 폴라이우올로 형제가 고인의 생전 모습으로 묘주상을 재현한 획기적인 디자인을 선보일 때까지 거의 한 세기 동안 묘소 디자인을 지배했으며 석관의 주제, 누워 있는 묘주상, 부수적인 조각물에만 약간의 변형이 가해졌다. 안토니오가 피렌체 위쪽의 언덕에 위치한 산미니아토 성당 부속예배당에 건립한 포르투갈 대주교의 묘소(1461-1466)는 훨씬 웅장하고 당당하지만, 한층 화려하다는 점을 제외하면 베르나르도의 기존 유형에서 벗어나지 않는다.도178

베네데토 다 마이아노Benedetto da Maiano(1442-1497)는 피에트로 멜리니

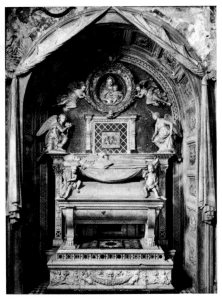

177 **베르나르도 로셀리노**, 〈브루니 묘소〉 178 **안토니오 로셀리노**, 〈포르투갈 대주교 묘소〉

의 흉상(1474) 같은 초상 조각에서 일면 로셀리노 형제의 강인한 특징을 선보인다. 이는 기를란다이오가 제작한 프란체스코 사세티의 초상 두상처럼, 분명 실물에 가깝고 능숙하게 묘사되었으나 그다지 영감을 불러오지는 않는다.

 15세기 후기의 섬세한 양식은 도나텔로가 시도한 매우 얕은 저부조, 루카 델라 로비아가 개발한 한층 부드러운 형태, 그리고 도메니코 베네치아노의 회화, 프라 필리포의 후기작에서 비롯된다. 데시데리오 다 세티냐노(1430년경-1464)와 미노 다 피에솔레(1429-1484)는 세기 말까지 이 양식을 고수했다. 바사리에 따르면 미노는 데시데리오의 제자이다. 브루니의 뒤를 이어 피렌체 공화국 재상이 된 카를로 마르수피니의 묘소는 데시데리오의 작품으로, 전형적인 벽면 묘소 유형을 따르고 있다. 산타 크로체 성당의 신랑身廊을 사이에 두고 부르니의 묘소와 마주하고 있기 때문인지, 여기에서는 특히 방패를 든 작은 소년 천사도180 같은 매력적인 요소에서 우아함과 풍부한 장식적 세부에 대한 경쟁심을 엿볼 수 있

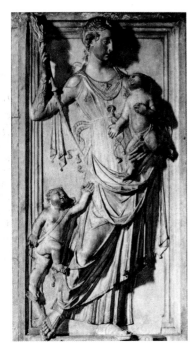

179 **미노 다 피에솔레**, 〈토스카나의 우고 백작
묘소〉(세부)

다. 두 묘소는 본래 채색되었고 아직도 그 흔적이 남아 있다. 궁극적으로
는 도나텔로를 원류로 하면서도 훨씬 온화한 그의 작품의 장점은 마르수
피니 묘소의 성모 부조 도181와 산 로렌초 성당의 사크라멘트 제단 같은
예에서 찾아볼 수 있다(머리카락과 외양은 대리석 표면 위에 그린 듯 매우 부드럽
게 묘사되어 극히 투명하고 섬세한 효과를 낳는다). 미노가 1469년에 의뢰받아
1481년에 완성한 토스카나의 우고 백작 묘소는 고대적 요소를 보여주는
데, 그가 로마에서 수년을 보낸 결과라 할 수 있다. 도179 그는 이곳에서
몇몇 묘소를 제작했고 시스티나 예배당 중앙 가로막 작업을 맡았다. 니
콜로 스트로치의 흉상(1454)은 15세기 중반 산문적 표현의 좋은 예이다.

　　15세기 4/4분기에 피렌체에서 가장 중요한 작업장을 운영한 인물로
는 안토니오 폴라이우올로와 안드레아 베로키오Andrea Verrocchio(1435년
경-1488)를 꼽을 수 있다. 둘 다 주로 조각가로 활동했으나 이들은 여타 분
야에서도 탁월한 능력을 선보였다. 안토니오 폴라이우올로와 피에로 폴
라이우올로 형제는 1460년 화가로 처음 기록이 나타나는데, 당시 피에로

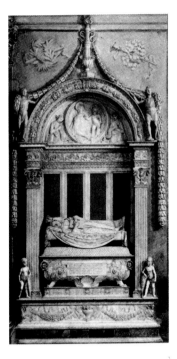

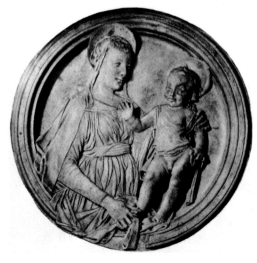

180 (좌) 데시데리오 다 세티냐노, 〈카를로 마르수피니 묘소〉

181 (우) 데시데리오 다 세티냐노, 〈카를로 마르수피니 묘소〉 중
성모자

는 나이가 어렸을 것이다. 기록된 작품으로 보아 형제 가운데 안토니오
가 좀 더 재능이 있었다는 것을 알 수 있다. 안토니오는 1432년경 태어난
듯하며 1498년 사망했고, 9살 아래인 동생 피에로는 그보다 일찍 1496년
에 세상을 떠났다. 이들의 화력에 대해서는 확실히 알려진 바가 거의 없
지만, 이들이 해부학을 열심히 파고들었고 강단 있는 윤곽선으로 격렬한
근육 움직임을 묘사하는 데 집중했다는 전통적인 견해는 틀림이 없다.
이 점에서 이들은 도나텔로와 카스타뇨의 계승자이며(피에로는 카스타뇨의
제자라고도 한다), 과학정신으로 무장한 미술가로서는 레오나르도의 선구
자이다. 이는 안토니오의 서명이 있는 〈나체 남성들의 격투〉도160에서 분
명히 알 수 있다. 부조와도 같은 이 판화에서는 평면적인 배경과 좌우 반
전된 인물이 윤곽선과 근육 움직임으로 뚜렷이 전달된다. 〈성 세바스티
아누스의 순교Martyrdom of St Sebastian〉도182에서는 장식적 패턴이라는 동일한
회화원리가 그림의 표면과 광범위한 해부학적 식물학적 세부묘사 연구
에 적용된다. 얼굴이 둥근 성인과 사납지만 활기찬 사형집행인의 대조는

209

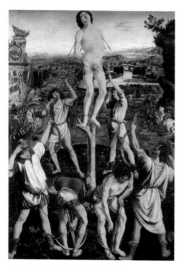

182 **안토니오 폴라이우올로**, 〈성
세바스티아누스의 순교〉

183 **안토니오 폴라이우올로**, 〈식스투스 4세
묘소〉

성인을 피에로로 간주해 보면 설명이 가능하다. 피에로는 피렌체 상공회
의소에서 주문 받은 〈미덕 *Virtue*〉으로 분란이 생겼을 때 그저 그런 능력의
화가로 취급당했다. 이들 형제는 만년에 두 점의 교황 묘소를 제작했다.
식스투스 4세 묘소는 1493년에 착수했고 인노첸티우스 8세 묘소는 1492
년에 착수하여 1498년에 완성했는데, 두 점 다 본래 구舊 베드로 대성당
에 자리했다. 로마에서 피에로가 타계하자 안토니오는 마무리 작업을 맡
았으며 그 역시 로마에서 사망했다. 묘소는 둘 다 상당히 변형되어 원형
을 재구성하기 힘들다. 식스투스 4세 묘소도183는 낮은 단에 교황의 묘주
상이 누워 있고 양쪽에 미덕과 자유학예가 부조로 새겨져 있다. 전체는
청동으로 주조되었고 매우 정교하게 끌로 다듬어졌으며 세련되고 세심
하게 마감되었다. 따라서 데스마스크에 기초한 것이 분명한 해탈한 듯한
얼굴의 활기찬 생기뿐 아니라 옷주름, 머리카락, 보석, 수많은 장식물에
서 볼 수 있는 풍부한 선묘와 놀랄 정도로 조화를 이룬다. 인노첸티우스
8세 묘소도184는 묘소 형식에 새로운 지평선을 열었다. 피렌체의 벽면 묘
소를 변형한 이 묘소는 석관 위에 묘주상이 자리하고 그 위로 대개 성모
자 부조상을 두는 관례 대신, 본래는 손을 들어 축복을 내리는 교황 좌상

184 **안토니오와 피에로 폴라이우올로,**
〈인노첸티우스 8세 묘소〉

과 미덕을 나타낸 측면 부조상으로 기단부를 구성했고 그 위로 석관과 묘주상을 두었으며 위편 루넷(반달 모양의 회화나 부조-옮긴이 주)에는 두 천사의 시중을 받는 성모 부조상이 있었다. 현재의 왜곡된 배치는 구성의 연속성을 해치며, 현세의 모습을 묘주상 위에 안치한 것은 신의 자비를 구하는 망자의 영혼의 열망과도 모순된다. 묘소는 역시 청동으로 제작되었고, 식스투스 4세 묘소의 예와 마찬가지로 수준 높은 완성도를 보여준다. 축복을 내리는 교황의 자세는 하나의 범례가 되어 수세기를 내려오는데, 이는 지금과 마찬가지로 당시에도 근처에 자리한 13세기의 〈옥좌에 앉은 성 베드로 *St Peter enthroned*〉를 반영한 것이다. 두상의 처리는 식스투스에 비해 선적 특징이 두드러지지 않지만, 두상의 힘은 얼굴의 모델링에서가 아니라 성격과 삶을 표현한 데서 비롯한다.

안드레아 베로키오는 조각에 중점을 두었으나 조직화된 그의 작업장은 모든 종류의 작품 주문을 소화해낼 수 있었다. 수많은 주요 화가들이 한때 이곳에서 일을 했다. 이 가운데 가장 위대한 인물은 레오나르도 다 빈치이다. 베로키오는 도나텔로 만년의 제자였던 듯하지만 조각에 대한 접근태도에서 상당히 대조적이다. 그는 우아하고 정밀한 처리, 강렬한 감정 표출의 회피, 세공술에 대한 집중(청동조각 분야에서 막강한 힘을 발

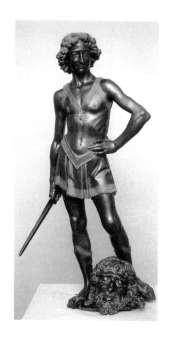

185 **베로키오**, 〈다윗〉

휘한 금세공 전통을 엿볼 수 있는 예)으로 15세기 말의 전형적인 특징을 전한
다. 도나텔로의 〈다윗〉도31과 베로키오의 〈다윗〉도185을 비교해보면 판단
기준으로 삼았던 고전 고대에 대해서조차 조각가의 기본 이상이 얼마나
상이하게 변화하는지 알 수 있다. 도나텔로의 작품은 이완과 절제를 특
징으로 하는 반면, 베로키오는 팽팽하고 빈틈없으며, 심술 맞은 표정, 세
밀한 동맥, 가는 팔꿈치, 목, 머리카락이 뚜렷이 묘사된다. 그의 걸작인
베네치아의 〈콜레오니 기념상*Colleoni Monument*〉(사망 당시 미완성)도186은 파도
바에 있는 도나텔로의 〈가타멜라타〉도32와의 비교를 의식한 예이다. 그는
한 발을 들어 올린 말과 같은 기술적 위업을 통해 허세부리는 장군을 나
타내고자 했다(도나텔로는 주조기술이 부족하여, 네 발로 지지해야 했다). 하지만
원칙적으로 베로키오는 안장에 높이 앉아 긴장된 태도로 반쯤 몸을 젖힌
용병대장의 거들먹거리는 찌푸린 얼굴과 뻣뻣하게 내뻗은 다리에 의존
하므로, 결과적으로 도나텔로의 인물상이 황제의 그것이라면 베로키오
의 경우는 동네 건달이다. 표면의 지나친 장식, 상세한 세부에 대한 열정
은 도를 지나쳐, 당대 비평가로부터 가죽 벗긴 말이라는 비난을 받기도

186 **베로키오.** 〈콜레오니 기념상〉

했다. 긴장된 실루엣에도 불구하고, 집적된 세부 형태는 미술가가 창조
하고자 했던 장엄한 인상에 일조한다기보다 방해를 한다.

과장은 때로 15세기 매너리즘이라 불리는 미술경향의 특징이기도
하다. 이 용어는 손쉽게 남용되기도 하지만, 15세기 말의 걸작 대부분에
서 나타나는 다소 과도한 면모를 전하는 데 유용하다. 당시는 피렌체가
정치적 대격변과 혼란을 겪은 때이기도 하다. 가장 좋은 예는 보티첼리
와 필리피노 리피의 작품이지만, 이는 피렌체에만 해당하는 것은 아니
다. 북부 유럽 미술가에게서도 매우 유사한 양상을 볼 수 있는데 보스와
그뤼네발트가 대표적이다.

히로니뮈스 보스Hieronymus Bosch(1450-1516)는 불가사의한 인물로 손꼽
힌다. 그의 그림은 작품 자체로는 아름답고 늘 천재성을 인정받지만, 내
용에 대해서는 알려진 바가 거의 없다. 일찍이 16세기에 악마와 환상에
관한 논쟁이 벌어졌던 것이 분명한데, 당시 한 스페인 사제가 보스의 정
통성을 근엄하게 옹호했기 때문이다. 한편 20세기의 한 역사가는 보스의

이교적 편향성에 대해 통상적인 어리석은 이론을 전개하기도 했다. 보스는 네덜란드인으로, 1480-1481년 헤르토헨보스라는 이름으로 처음 기록이 나온다. 그의 첫 작품으로 알려진 〈십자가에 못 박힌 그리스도 *Crucifixion*〉도187는 이 시기에 제작된 듯하며, 의외의 일은 아니지만 바우츠와 로허르 판 데르 베이던의 영향을 보여준다. 이런 유형에 속하는 일군의 다소 '정상적' 그림이 있긴 하지만, 곧이어 그는 중세 후기의 특징이라 할 악마가 출몰하는 상상을 전개한다(보스의 연보는 매우 임의적이다).도198 그의 상징은 전부 아니 상당 부분 이해하기 힘들다. 하지만 의문의 여지없이 일반적인 의미를 전하는 예도 있다. 바로 인간의 어리석음에 대한 중세의 유명한 우의인 〈바보들의 배 *The Ship of the Fools*〉도188 그리고 그의 내면과 긴밀히 연결된 주제인 듯한 강박적 성향의 〈성 안토니우스의 유혹 *Temptation of St Anthony*〉이다. 그의 작품은 마법의 존재에 대한 보편적 믿음을 상기시키기도 하지만, 프로이트 심리학자에게는 특히 호소력을 발휘한다. 거의 모든 세부에서 그가 얼마나 유채를 탁월하게 다뤘는지 그리고 어떻게 초기 목판화가와 동일한 연원에서 상상력을 키워갔는지 살펴볼 수 있다. 사실 뒤러의 『묵시록』과 회화 〈성전의 그리스도 *Christ in the Temple*〉에서도 15세기 말 대중을 사로잡았던 종교적 판화와의 연관성을 엿볼 수 있다.

두 위대한 화가가 그와 동류에 속한다. 16세기 말의 브뤼헐 Pieter Breughel the Elder 그리고 시기적으로 좀 더 가까운 마티스 니타르트고타르트 Mathis Nithardt-Gothardt(통칭 그뤼네발트)이다. 보스는 루터가 교회와 결별하기 전에 사망했지만, 1470년대에 태어나 1528년 사망한 그뤼네발트는 생애 대부분을 마인츠의 대주교 그리고 뒤이어 마인츠의 알브레히트 추기경을 위해 활동했음에도 불구하고 루터에 동조한 듯하다. 그의 작품은 어느 미술가보다도 고통스런 16세기 초 시대상을 여실히 대변한다. 이탈리아 문화에 경도된 뒤러와 달리 그뤼네발트는 1515년경의 걸작 이젠하임 제단화에서 고딕식 형태 왜곡을 표현수단으로 하여 목적에 도달한다. 이는 1517년 루터가 비텐베르크 성당 문에 논제를 못 박기 이전의 작품이지

187 **보스**, 〈십자가에 못 박힌 그리스도〉 188 **보스**, 〈바보들의 배〉

만, 미술가는 보스처럼 자신의 탁월한 기술적 수단을 사용하여 강렬한
감정과 충격적 사실주의로 단순하고 분명한 메시지를 전달한다. 이는 전
적으로 스웨덴의 성 브리짓다가 전하는 환상적 비전에 속한다. 그녀의
『묵시록』은 14세기와 15세기의 가장 널리 읽혔던 신앙서 중 하나였다.
이탈리아에서는 극소수만이 이에 호응했는데 사보나롤라가 그 예이며
보티첼리도 이중 하나였을 것이다.

　이젠하임 제단화는 네 층으로 이루어진 복잡한 구조를 갖는다. 즉
이중 여닫이식인 날개 패널화 두 세트를 열면 가장 안쪽에 세 성인의 목
조상이 자리한다. 그리고 두 점의 측면 패널과 프레델라도 있다. 따라서
형식상으로는 부르고뉴와 독일의 조각 제단화 유형으로 되돌아가는데
디종의 브루데를람 제단화가 그 고전적인 예이다. 제단화는 나癩병원을
위한 그림이어서, 역병의 성인인 성 세바스티아누스, 엄격하고 고립된
수도원 생활을 수호하는 수도원장 성 안토니우스, 은자 성 바울의 존재를
설명해준다. 바깥 면에 위치한 〈십자가에 못 박힌 그리스도*Crucifixion*〉도194는

189 **그뤼네발트**, 〈십자가에 못 박힌 그리스도〉

하나의 사건으로서가 아니라 끔찍한 고통에 대한 성찰로서 제시되며, 찌를 듯한 손가락으로 그리스도의 고통 받는 신체를 가리키는 세례자에 의해 신학적 의미가 강조된다. 한편 십자가 아래에는 희생양이 서 있다. 날개를 펼치면 〈수태고지Annunciation〉, 〈탄생 Nativity〉도195, 〈승천Ascension〉이 나타난다. 그리고 이를 다시 열면, 가장 안쪽에 조각된 성전 양측으로 두 패널화, 즉 〈사막의 성 바울과 성 안토니우스Sts Paul and Antony in the Desert〉와 〈성 안토니우스의 유혹Temptation of St Antony〉이 있다. 〈십자가에 못 박힌 그리스도〉는 음울하고 검푸르지만, 그 안쪽은 마법처럼 찬란한 색채와 빛으로 가득한 영광이 전개되고, 다시 사막의 성인을 담은 마지막 장면은 무시무시하고 기괴하다. 〈유혹〉에서 악마가 출몰하는 이미지는 보스를 상기시킨다.

　제단화는 16세기에 그려졌지만, 이 그림과 소품 〈십자가에 못 박힌 그리스도〉(워싱턴 소장)도189의 섬뜩한 상처, 고통스런 손발, 죽어가는 얼굴의 묘사에서 알 수 있듯이 이미지는 로마네스크의 격렬한 표현으로 회

216

귀한다. 그뤼네발트는 당시 로마에서 마지막 단계에 들어서던 전성기 르네상스의 애수어린 평온과는 대척점에 서 있다.

보티첼리는 1445년에 태어나 1510년에 사망했다. 그 또한 15세기의 희망에 찬 자부심과 사보나롤라 시기의 암울한 현실 사이에 가로놓인 경계를 넘나든 미술가이므로, 그가 결국 동일한 긴박감과 열렬한 열망으로 그리스도 수난에 내재된 고통을 표현하게 된 것은 특이한 일이 아니다. 보티첼리는 프라 필리포의 제자인 듯하며, 1470년 이전에 이탈리아 르네상스의 모든 기술을 전수받았음에 틀림없다. 이 해에 그는 확인 가능한 첫 작품을 의뢰 받는데 폴라이우올로풍의 〈용기Fortitude〉가 그것이다(피에로 폴라이우올로의 〈미덕〉 연작에 속한다). 그의 작품은 〈마그니피캇의 성모Madonna of the Magnificat〉도191의 단순하고 나른한 이미지부터 〈봄의 우의(프리마베라)〉와 〈베누스의 탄생Birth of Venus〉도190의 극도로 복잡한 이미지에 이르기까지 폭이 넓다. 후자의 두 작품은 단순한 신화의 외피 아래 그리스도교적 시각에서 본 베누스 신화를 실로 정교한 신플라톤주의적 해석에 따라 담고 있다. 따라서 〈봄의 우의(프리마베라)〉도1는 말하자면 문명화된 삶의 우의로서, 일종의 이교도 성모(후광으로 완성)인 베누스가 인간의 정신을 고양시켜 신성한 절대자에 근원을 두는 미를 명상하도록 인도한다. 같은 식으로 〈베누스의 탄생〉도 베누스 판데모스Venus Pandemos(지상의 육체적인 사랑을 나타내는 여신으로서의 베누스-옮긴이 주)와는 거리가 멀다. 이는 작위적인 설명이라는 견해도 있고 일면 그렇기도 하지만, 15세기 말에는 가능한 해석이다. 이후 사보나롤라의 신정정치의 영향과 혼란스런 이탈리아 상황으로 인해 보티첼리의 작품은 비의적인 면이 줄어들고 그리스도교적인 면이 강해진다. 가장 좋은 예는 다음과 같은 그리스어 명문이 들어 있는 〈신비로운 탄생Mystic Nativity〉도199이다. "나 산드로는 1500년(?) 말 이탈리아가 혼란에 빠져 있는 때 이 그림을 그린다. 혼란기의 전반은 『요한묵시록』 제11장의 두 번째 재앙에 따라 악마가 삼년 반 동안 해방되어 날뛴다. 이후 악마는 제12장의 말씀대로 묶일 것이고 이 그림에서처럼…… 분명히 보게 될 것이다." 성모자의 중요성을 강조하고

190 (위) **보티첼리**, 〈베누스의 탄생〉

191 (아래) **보티첼리**, 〈마그니피캇의 성모〉

192 (위) **보티첼리**, 〈십자가에서 내려지는
그리스도〉

193 (아래) **보티첼리**, 〈마르스와 베누스〉

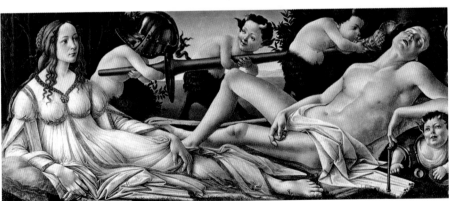

194 **그뤼네발트**. 이젠하임 제단화 중 〈십자가에 못 박힌 그리스도〉

상대적으로 중요성이 낮은 인간을 나타내기 위해 그는 규모와 원근법을 무시하고 중요도에 따라 인물크기에 차등을 두는 초기 중세적 장치로 돌아간다. 따라서 성모는 중경에 자리하고 있음에도 가장 크다.

보티첼리와 피렌체 유산을 확고하게 연결해주는 요소는 선적 특징이다. 그를 나른한 우아함, 부드러움, 일종의 무성無性의 관능성을 보여주는 미술가로 평가하는 견해는 견고하고 강단 있는 윤곽선과 대리석과도 같은 단단한 표면을 간과한 것이다. 백합과 장미, 나른함과 황홀은 피상적으로 함께 자리하고, 조각에 강박적인 피렌체에서 비롯된 견고한 형태에 대한 관심 그리고 거의 고딕적인 정확한 선묘가 그 밑바탕을 지탱한다.

1500년에서 1510년에 제작된 보티첼리의 후기작은 일면 북부유럽 미술의 강렬한 감성을 보여준다. 〈십자가에서 내려지는 그리스도 *Deposition*〉도192는 이탈리아 미술가는 이러한 식의 재현을 고려하지 않는다는 조건하에, 약 10년 후 작품인 그뤼네발트의 〈십자가에 못 박힌 그리스

195 **그뤼네발트,**
이젠하임 제단화 중
〈탄생〉

도〉도194와 비교해볼 수 있다. 보티첼리가 표현한 고통스런 고뇌에도 불구하고 죽은 그리스도의 형태는 〈마르스와 베누스*Mars and Venus*〉도193의 조용하고 자부심 넘치는 누드를 반영하며, 통렬한 효과를 자아내기 위해 시도한 양식화는 사실상 신화화에서와 동일하다. 성모의 비극적 얼굴과 그리스도의 쓰러진 몸은 애처롭지만, 균형 잡힌 구도와 순수한 형태를 통한 슬픔의 표현은 그뤼네발트의 무시무시한 비전과는 울림과 본질이 다른 음을 연주한다.

최고 전성기인 1480년대에 그는 동일인물이 반복적으로 등장하는 연속적 재현, 동세, 동요하는 자세와 옷주름, 표면 장식 같은 관례적 기법을 사용했는데, 그의 시스티나 예배당 프레스코화 세 점이 그 예이다. 가지각색의 형태 대조로 효과를 극대화하여 화면을 구성하려는 이러한 흐름은 15세기 말 피렌체 미술에서 지속되는 요소이다. 필리피노 리피 (1457 혹은 1458-1504)는 1469년 부친의 사망 이후 보티첼리의 제자가 된 듯한데, 강박적 특징을 그와 공유한다.

196 **필리피노 리피**,
〈성모자와 성
도미니쿠스와 성
히에로니무스〉

　　필리피노의 작품에서는 신경질적이고 동요하는 특성이 훨씬 심해
져, 옷자락은 온통 펄럭이고 인물은 모두 공중에 떠 있거나 포즈를 취하
지만 진실된 감정은 그다지 드러나지 않는다. 작품 상당수는 당세풍의
고전적 골동품을 향한 열정을 드러내놓고 과시한다. 그러나 그의 걸작
〈성 베르나르두스의 환영Vision of St Bernard〉(1486)도202은 예외로, 같은 주제
를 다룬 페루지노Piero Perugino의 고요한(그러나 다소 김빠진) 작품도203과 동
시대에 제작되었다. 그의 그림에서는 우아하고 부드러운 특징을 드물게
엿볼 수 있는데 〈성모자와 성 도미니쿠스와 성 히에로니무스Madonna and
Child with St Dominic and St Jerome〉도196 같은 작품이 그 예이다. 한편 피렌체의 스
트로치 예배당 프레스코도197는 감정을 흥분시키려는 열망과 동시에 고
대 예술품에 대한 지식을 드러내고 싶은 바람을 전한다.
　　이러한 그림은 세기 말에 제작되었다. 이제 조류가 페루지노와 레오
나르도의 엄숙하고 사실적인 화풍을 향해 어떻게 흘러가는지 살펴보는
것은 어렵지 않다. 이들의 연구는 15세기 매너리즘 미술가의 과열된 주

197 **필리피노 리피**, 〈악마를 내쫓는 성 빌립보〉

정주의主情主義보다는 사실적이고 단순한 군상처리에 집중되었다. 그렇지만 필리피노와 보티첼리에서 비롯되는 흥분감은 차분한 페루지노로서는 결코 제공할 수 없는 바이기도 했다. 피에로 디 코시모Piero di Cosimo의 미술은 생각할 여지가 있는 중간지대를 제시한다. 바사리에 따르면, 그는 변덕스럽고 사치스런 성격이었고, 아교풀을 끓이면서 동시에 달걀을 50개씩 삶아 식사를 대신했다고 한다. 당시의 대단한 명성은 카니발 행렬을 위한 디자인, 특히 1511년의 끔찍한 '죽음의 승리'에 근거한다. 그의 〈라피타이와 켄타우로스Lapiths and Centaurs〉도217는 자연과 반인반수에 대한 공감을 보여주는데, 이는 그의 특징 중 가장 매력적인 측면일 듯하다.

198 **보스** 〈세속적인 낙원〉

199 **보티첼리**, 〈신비로운 탄생〉

200 (위) 베로키오, 〈그리스도의 세례〉

201 (아래) 레오나르도 다 빈치, 〈수태고지〉

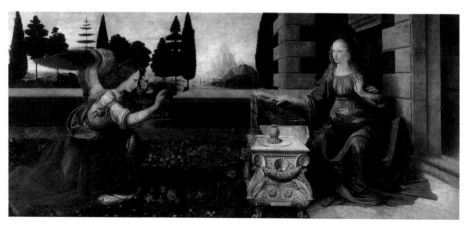

8

밀라노 르네상스

레오나르도 다 빈치는 동시대인들에게조차 거장으로 대접받았다. 16세기 사람들은 그를 원시적 화풍의 마지막 주자이자 르네상스 최고 전성기라 할 1500년경에 활동한 세대 중 첫 번째 인물로 손꼽았다. 레오나르도, 라파엘로, 미켈란젤로는 모두 이 조건에 부합하지만 레오나르도는 1452년에 태어났으므로 대개 동시대인으로 생각되는 이들보다 훨씬 이전부터 활동했다는 것을 염두에 두어야 한다. 실제로 유일하게 비슷한 연배는 브라만테이다. 그는 레오나르도보다 약간 연상인데, 1480년대와 1490년대 밀라노에서 쌓은 둘의 우정은 1500년경 밀라노 미술 면면에 결정적인 역할을 했을 것이다. 레오나르도는 다방면에 뛰어난 천재성을 발휘하여 늘 유명세를 탔다. 그는 위대한 미술가들의 시대에 가장 위대한 미술가였을 뿐 아니라 세계에서 가장 뛰어난 해부학자이자 식물학, 지질학, 심지어 항공학의 태동에 이르는 방대한 영역에서 타의추종을 불허한 자연과학자였다. 그렇지만 수천 장의 노트와 드로잉이 재발견되어 평가된 것은 비교적 최근의 일이다. 당대 많은 이들에게 레오나르도는 결코 실현되지 않을 여분의 프로젝트에 시간을 낭비하는 기이한 인물로 보였을지도 모른다. 그의 회화작품은 단지 15점 정도에 불과하며 이중 일부는 복원할 수 없을 정도로 손상된 상태이다. 그는 화가이자 조각가인 베로키오의 작업장에서 전통적인 도제생활을 시작했다. 레오나르도의 조숙한 천재성을 처음으로 전하는 기록에 따르면, 그가 베로키오의 〈그리스도의 세례 *The Baptism of Christ*〉도200에 왼편 천사를 그렸을 때 이를 보고 놀란 베로키오가 다시는 붓을 들지 않았다고 한다. 이후 베로키오는 조각에

202 **필리피노 리피**, 〈성 베르나르두스의 환영〉

203 **페루지노**, 〈성 베르나르두스의 환영〉

전념했고, 〈그리스도의 세례〉는 두 사람의 작업이며 당시 완전히 마무리 되지 않은 것은 사실이다. 따라서 베로키오가 레오나르도를 작업장의 수 석화가로 고용했다고 가정해 볼 수 있겠다. 이러한 일이 언제 일어났는 지는 분명치 않다. 하지만 레오나르도는 1472년 화가 길드에 등록했고, 1476년 동성애에 대해 익명으로 고발당했을 때 베로키오의 집에 거주하 고 있었다. 고발내용은 거의 사실이었고, 이는 은둔자처럼 생활하는 경 향과 작품을 반만 완성하고 중단해버리는 습성 같은 레오나르도의 성격 일면을 설명해주는 듯하다. 대개 그의 작품으로 간주되는 초기작 〈수태 고지 *Annunciation*〉도201는 베로키오 작업장에 있을 때 제작되었는데, 천사의 날개와 성모의 옷에서 두 가지 특징을 찾아볼 수 있다. 천사의 날개는 새 를 상세히 관찰하여 연구한 것으로, 15세기 대부분의 화가들이 통상적으 로 그리던 천사의 날개깃털과는 전혀 다르다. 마찬가지로 성모의 옷 주 름 드로잉은 실제 의복을 보고 그린 것이 분명하다. 15세기에 있어 이러 한 방식은 혁신적인 진전이었다. 대부분의 화가가 상상으로 옷 주름을 그렸지만 청년 레오나르도는 실제 옷 주름의 흘러내림을 세심히 드로잉 하여 이를 작품의 토대로 삼았다. 그 결과 다른 화가들이 유사한 연구를 시도한 것은 아니고 단지 그의 드로잉을 차용했을 뿐이다. 두 예에서 모 두 사실주의에 대한 열정과 자연의 외관에 대한 호기심을 엿볼 수 있으 며 이는 그의 주된 특징으로 자리 잡는다. 그가 곧 새로운 유채기법을 사 용(정확히는 실험)하기 시작한 것은 놀랄 일이 아니다. 그의 회화 여러 점 이 새로운 기법 실험으로 인해 상당히 손상되었기 때문이다. 한 예가 1470년경의 〈성모와 꽃병 *Madonna with the Flower Vase*〉도205이다. 여기에서 꽃병 에 맺힌 이슬 같은 세부는 감탄을 불러와, 한 세기 후 바사리도 언급한 바 있다. 거의 같은 시기에 제작된 훨씬 아름다운 초상화는 불행히도 잘 려졌는데, 지네브라 데 벤치를 그린 것이 거의 확실하며 1474년의 결혼 식을 기념하는 작품으로 보인다.도206 주인공의 창백한 얼굴은 세심히 관 찰된 노간주나무가지 ginepra(그녀의 이름을 암시하는 것이 분명하다)가 있는 어 두운 배경을 뒤로 하여 두드러진다. 원래는 손이 묘사되었을 것인데, 원

204 **레오나르도 다 빈치**, 〈왕들의 경배〉

저 궁 왕립컬렉션에 소장된 드로잉이 아마도 그 예일 듯싶다. 레오나르
도는 일찍이 1474년에 〈모나리자*Mona Lisa*〉를 예견하는 반신상 초상을 전
개한 것이다.

하지만 이 시기 가장 중요한 작품은 1481년 피렌체 근교의 수도원을
위해 의뢰된 〈왕들의 경배*Adoration of the Kings*〉도204이다. 미완성인 채 중단되
어 1481년 이후로는 대금지불이 기록되어 있지 않지만, 세심한 갈색 밑
칠층은 15세기 4/4분기 피렌체의 대표작으로 꼽는 데 손색이 없다. 그
림(사방 8피트)은 중심 군상인 성모자 주변에 밀집한 군중을 묘사하는 문
제를 해결하면서도 중심인물이 압도되지 않도록 배치하고 있다. 이는 깊
이감을 효과적으로 연출하는 동시에 관람자의 시선을 화면의 가장 중요
한 부분으로 인도하는 피라미드형 구도를 통해 가능했다. 〈왕들의 경배〉
는 면밀히 관찰된 몸짓과 얼굴 표정으로 가득하며, 평온한 중심 군상을

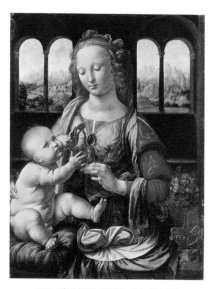
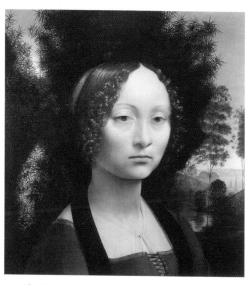

205 레오나르도 다 빈치, 〈성모와 꽃병〉 206 레오나르도 다 빈치, 〈지네브라 데 벤치〉

둘러싼 음영 진 인물들, 그리고 배경의 황폐화된 건축물에 자리한 유령 같은 인물들 사이로 뒤섞여 밀려드는 노인, 청년, 말, 기수에서 잊기 힘든 낭만성을 선보인다. 여기에서 르네상스 미술의 원류를 인식할 수 있다는 것은 과장이 아니다. 마사초의 〈피사 성모Pisa Madonna〉나 〈성전세〉도38 와 마찬가지로 이전의 모든 것과 결별하고 피렌체 미술, 따라서 이탈리아 미술의 궁극적 진로를 결정짓기 때문이다. 미완성이긴 하지만, 특히 주제와 무관한 세부가 본래 제기했던 순수한 형식적 해결에 대한 집중을 방해하지 않는다는 점에서 이 작품은 하나의 사건이다. 이후 피렌체 미술은 당시까지 추구하던 보티첼리나 기를란다이오의 양식에 여전히 머물러 있었을지 모르나, 이는 이미 포기된 구질서의 생존에 불과했다.

　레오나르도의 노트북에는 밀라노 공작 루도비코 스포르차에게 보내는 서신 초안이 들어 있다. 그는 꽤 길게 거의 모든 분야, 그러나 주로 군사기술자로서의 능력을 내세우고 말미에 가서야 추신으로 건축가, 조각가로 활동할 수 있으며 "회화에 관한 한 그 누구 못지않게 그릴 수 있다"고 적고 있다. 서신을 보냈는지는 알 수 없지만 레오나르도가 1483년에

232

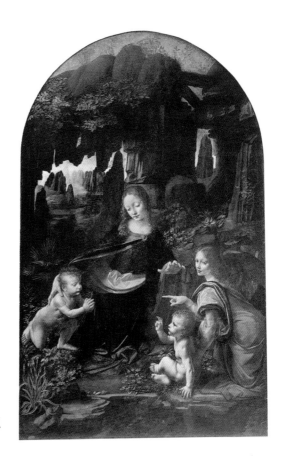

207 레오나르도 다 빈치,
〈암굴의 성모〉

밀라노에 있었다는 것은 분명하다. 이 해 그는 통칭 〈암굴의 성모*Virgin of the Rocks*〉도207를 의뢰받는다. 그림은 오랫동안 논쟁의 대상이 되었다. 두 점의 작품이 존재하기 때문인데 한 점은 루브르에, 다른 한 점은 런던 국립미술관에 소장되어 있다. 15세기 대부분의 화가에게 상당히 비슷한 두 점의 작품이 있다는 것은 전혀 문제가 아니지만, 레오나르도는 완성작이 드물기 때문에 거의 동일한 두 점을 그렸다는 것은 불가해한 일이다. 관련 문헌자료는 1483년부터 1506년까지 찾을 수 있는데, 대부분 한 점의 작품만 언급하고 있으며, 현재 대부분 동의하듯 이는 런던 작품이다. 한편 파리 작품은 레오나르도의 진작이 확실할 뿐 아니라 양식에서 좀 더 앞서며 피렌체 시기 작품과 충분히 유사성을 보여 1483년작으로 간주된

233

208 **레오나르도 다 빈치**, 〈도토리 습작〉

209 **레오나르도 다 빈치**, 〈해부 습작〉

다. 기본적으로 피라미드형 구성이 다시 채택되었고, 인물들은 삼각형을 이루며 그 정점에 성모의 두상이 자리한다. 또한 인물이 자리한 신비로운 배경은 〈왕들의 경배〉에서처럼 꿈같은 환상적 특질을 갖는다. 여기에는 심리적으로 가장 친밀하고 의미 깊게 결합된 네 인물을 신빙성 있게 배치하는 문제에 대한 순수한 지적인 접근법이 함축되어 있다. 식물학과 지리학에 대한 레오나르도의 관심은 지면의 꽃 뿐 아니라 동굴 안이라는 흥미로운 장면설정에서도 엿볼 수 있다. 이 시기 드로잉에는 비슷한 꽃이 등장하는 예가 많고 천사의 두상을 위한 매우 아름다운 드로잉(토리노 소장)도 있다. 동시에 그는 다양한 주제로 다수의 드로잉도208, 209, 210, 211을 노트북에 남겼는데, 주로 건축, 인체 해부, 말 해부에 관한 것이다. 말과 기수의 많은 드로잉도221은 아마도 말 해부에 관한 도서 기획과 관계된 듯하다. 한편 그가 16년의 시간을 들였던 프란체스코 스포르차(루도비코 스포르차의 아버지)의 기마상을 위한 예도 있다. 기마상은 말의 점토 모형 이상으로는 진전되지 못했는데 16세기 초 파괴되었고, 인물상은 시작조차 되지 않았다.

210 **레오나르도 다 빈치**. 〈폭풍우 치는 풍경〉 211 **레오나르도 다 빈치**. 〈손 습작〉

　이 시기의 또 다른 위대한 작품은 두말할 필요 없이 산타 마리아 델레 그라치에 수도원 식당의 〈최후의 만찬 *Last Supper*〉도215이다(현재 숭고한 유적과 다름없지만 세상에서 가장 유명하다 할 수 있다). 레오나르도는 1497년에 이 작품을 그리고 있었다고 알려져 있는데, 이는 전성기 르네상스의 첫째가는 예로 꼽힌다. 당시 브라만테가 완공한 이곳 수도원 교회 양식이 수년 내 전성기 르네상스의 고전건축으로 발전하는 것은 우연의 일치가 아닐지도 모른다. 〈최후의 만찬〉의 중요성은 제자 중 한 명이 자신을 배신할 것이라고 그리스도가 말하는 순간의 내면 드라마를 묘사하는 방식에 있다. 레오나르도는 선배들을 월등히 앞선다. 카스타뇨의 작품도85 같은 이전의 작례 또는 기를란다이오처럼 거의 동시대인의 예조차 단순히 중심인물 양 옆으로 경건한 표정을 한 11명의 사도를 배치하고 표정이 다른 유다만 따로 식탁 맞은편에 두었다. 레오나르도의 그림에서는 처음으로 사도들의 군상이 대칭을 이룰 뿐 아니라 미심쩍다는 듯 서로를 돌아보는 세 명의 소그룹이 대조를 보이면서 균형을 이루고, 그리스도의 말의 의미와 이로 인한 감정의 변화가 구성 전반과 연결된다. 유다는 악

212 **조반니 벨리니**, 〈겟세마네 동산에서 고뇌하는 그리스도〉

213 **만테냐**, 〈겟세마네 동산에서 고뇌하는 그리스도〉

214 **조반니 벨리니**, 〈성모자(석류의 성모)〉

당 같은 외모로 인해 눈에 띄는 것이 아니라, 죄의식으로 뒤로 물러나면서 머리 위치 때문에 다른 인물들과 달리 혼자서만 얼굴에 그늘이 지게 된다.

저자가 의심스러운 한 이야기에 따르면 부수도원장이 레오나르도로 하여금 작업에 매진하게 하려고 그가 아침에 와서 반시간 정도 그림을 바라보다가 열두어 번쯤 붓질을 하고는 일을 끝내고 간다고 불만을 제기했다. 레오나르도는 유다처럼 사악한 인물의 얼굴을 형상화하는 데 큰 어려움을 겪고 있었는데, 정말로 급히 서둘러야 한다면 부수도원장의 얼굴을 그려 넣겠다고 했다. 짐작컨대 이 제안은 받아들여지지 않았을 것이다. 하지만 미술가를 단순히 매일 수 평방피트 벽에 그림을 그리는 숙련 노동자가 아니라 사색적 철학가로 보는 사고방식은 부수도원장에게 그리고 실제로 대부분의 동시대인에게 매우 낯설었음에 틀림없다. 미술가를 평범한 장인이 아니라 시인 같은 창조적 천재로 여기는 16세기 개념은 분명 레오나르도에게로 거슬러 올라간다.

1499년 말 프랑스는 밀라노를 침공했고 스포르차 왕가는 무너졌다. 브라만테와 레오나르도는 도시를 떠나 남쪽으로 향했다. 브라만테는 로마로 가서 명료성과 조화를 정수로 하는 전성기 르네상스 건축을 발전시켰으며 성 베드로 대성당 신축 설계를 관장했다. 레오나르도는 만토바와 베네치아를 거쳐 1500년에 피렌체에 도착했고 다소 긴 휴식기인 6년을 보냈다. 두 번째 피렌체 시기에 그의 위상은 밀라노로 가기 이전과는 사뭇 달랐다. 전도유망한 젊은이로 떠났던 그는 〈최후의 만찬〉의 명성을 앞세우고 돌아왔다. 그는 밀라노에서도 몰두했던 해부학 연구에 대부분의 시간과 에너지를 썼다(해부학 저서는 밀라노에서 착수했다). 근육을 싸고 있는 부분을 제거하여 기능을 분명하게 제시하는 묘사법을 창안한 것도 그이다. 레오나르도의 해부 드로잉은 단순히 회화에서 실험해 볼 보조자료로서 표면을 관찰해 그린 것이 아니라 의학적 기준에서 실제로 신체를 절개해본 것이다(그렇지 않다면, 자궁 안의 태아를 그린 안쓰러운 드로잉을 설명할 길이 없다). 하지만 연구는 효용성이 있었다. 1503년 피렌체 정부가 미켈란

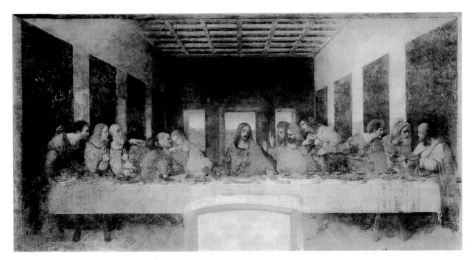

215 레오나르도 다 빈치, 〈최후의 만찬〉

젤로의 〈카시나 전투*Battle of Cascina*〉와 더불어 시청사 대회의실을 장식할 작품, 즉 피렌체가 승리를 거둔 안기에리 전투를 그려달라고 의뢰해 왔기 때문이다. 미켈란젤로는 전투 자체가 아니라 싸울 태세를 갖추는 병사들의 누드를 주제로 삼았다. 이는 남성의 완벽한 미와 활력에 대한 찬가였다. 한편 레오나르도는 전투 자체의 열기를 재현하고자 했다. 전쟁의 잔혹한 광기를 나타내듯 인간과 말은 격렬하게 한데 뒤엉키고 말은 인간 못지않게 사납게 싸운다. 그러나 그는 여기에서도 새로운 기법을 선택했다(밀라노에서 증명되었듯이 그는 프레스코에 대한 지식도 경험도 없었다). 그가 사용한 왁스 매제는 녹아 흘러내렸기 때문에 쓸모없었을 뿐 아니라 쉽게 손상을 가져왔다. 1505년 작업은 중단되었고, 드로잉만 몇 점이 남아 있다. 그림에 대해 알 수 있는 바는 이러한 내용 그리고 결국 손상되기 이전에 그려진 모사본 몇 점뿐이다.

　　이 시기의 작품으로는 〈성모자와 성 안나*Madonna and Child with St Anne*〉를 위한 카툰cartoon(완성작과 동일한 크기로 그린 밑그림-옮긴이 주)과 〈모나리자〉도 있다. 카툰은 〈암굴의 성모〉에서 처음 대면한 문제, 즉 심리적 신체적

239

216 **시뇨렐리**, 〈최후의 심판〉 중 저주받은 자들

217 **피에로 디 코시모** 〈라피타이와 켄타우로스〉(세부)

으로 긴밀하게 연관된 두 성인과 두 어린이를 어떻게 피라미드형으로 구성하는가의 확장 연장선상에 있다. 가장 이른 예는 런던의 작품도218인 듯하며 밀라노 체류가 거의 끝나던 때 제작되었을 것이다. 성 안나의 한쪽 무릎에 앉은 성모는 아기 그리스도를 안고 있으며, 아기 그리스도는 그 둘을 비스듬히 가로질러 몸을 기댄다. 두 여인의 두상은 같은 높이에 있고 얼굴은 안쪽을 향하는데, 둘 다 표정에 변화와 생기를 주는 부드럽고 신비로운 미소를 머금고 있다. 그러나 군상을 이루는 피라미드형은 하단부가 상당히 넓어서 깊이보다는 폭이 강조된다. 어린 성 요한은 군상 속에 완전히 통합되지 않는다. 루브르의 그림은 미완성 유채 패널화(런던은 종이에 드로잉)로, 카툰의 존재 여부는 알려져 있지 않다. 여기에서 성 안나의 무릎에 앉은 성모는 양을 올라타려는 아기 그리스도를 저지하려고 몸을 앞으로 숙인다. 두 여성은 서로 밀착되어 있고 성 안나의 부드러운 시선은 딸을 향한다. 한편 성모와 아기 그리스도는 서로를 바라보는데, 마사초를 연상시키는 형식구조에 조토풍의 의미 있는 눈길이 함께한다. 어린 성 요한은 양으로 대체되었으며 수난의 상징을 쥔 아기 그리스도로 인해 그 의미가 확장된다.

모나리자는 절세미인이나 대단한 인물이 아니라 피렌체 관리의 부인일 뿐이다. 레오나르도는 밀라노에서 몇 점의 초상화를 그렸다(루도비코의 정부, 음악가, 그리고 전적으로 혼자 작업한 것은 아니지만 그에게 많은 신세를 진 두 사람의 초상화). 또한 밀라노에서 피신해 만토바에 체류했을 때는 이사벨라 데스테의 초상화에 착수해야 했다. 〈모나리자〉도219는 성모와 성 안나의 카툰들, 심지어 밀라노에서 착수한 것으로 보이는 카툰과도 밀접한 관계가 있으므로, 그녀의 온화하고 신비로운 얼굴은 물리적 실체로 존재할 뿐 아니라 그의 심안에도 담겨 있었던 듯하다. 바사리는 부드러운 채색, 촉촉한 눈, 세심하게 색조를 넣은 눈꺼풀 입 코를 상세히 설명한 바 있다. 현재 그녀는 우리를 바라보고 있으나 그토록 찬미 받았던 자연스런 살은 뿌옇고 어둑해져 알아보기 힘들다. 그녀는 초기의 〈지네브라 데 벤치〉 유형을 발전시킨 것이다. 의자에 팔을 걸치고 손을 가볍게 포갠 자

218 **레오나르도 다 빈치,**
〈성모자와 성 안나〉(런던)

세는 라파엘로에서 렘브란트Rembrandt에 이르기까지 수세기에 걸쳐 계속
반복되는 고전적 반신상의 범례가 되었고 따라서 너무나 익숙하므로 한
때 새롭고 참신했다는 사실이 쉽게 떠오르지 않는다. 창문 난간 밖으로
펼쳐지는 광활하고 어슴푸레한 풍경은 〈암굴의 성모〉의 동굴처럼 환상
적이며 폭풍과 홍수 속의 알프스 정경처럼 풍부한 상상력을 전한다. 작
품의 유채기법은 한없이 섬세하고 부드럽다. 모델링 색조는 패널에 그렸
다기보다 마치 숨을 불어넣은 듯하며, 단지 주요 형태, 즉 사라질 듯한
약간의 미소, 긴 코, 눈두덩이가 두둑한 눈, 밀어버린 눈썹, 그리고 이로
인해 넓고 매끈한 이마만을 남겨둔다. 어디까지가 현실의 여성이고 어디
까지가 예술의 수호여신인지는 여전히 수수께끼인데, 이는 아마도 의도
적인 듯하다. 그녀는 초상화로 쓴 에세이이자 아이디어의 구현이기 때문
이다.

　　잔혹한 군사원정으로 악명 높은 체사레 보르자의 밑에서 군사기술
자로 일하면서 레오나르도는 1502년 거의 대부분을 피렌체에서 멀리 떨

219 레오나르도 다 빈치, 〈모나리자〉

어져 보냈다. 1506년 그는 프랑스 침략군과 타협을 보아 밀라노로 돌아왔다. 1507년에는 프랑스 왕 프랑수아 1세의 화가로 임명되었고, 밀라노를 통치하던 트리불초의 기마상을 예의 더딘 방식으로 구상하기 시작했다. 또한 해부 드로잉에 다시 착수하여, 책에 넣을 근육과 발생학 관련 습작을 계속했다. 프랑스의 밀라노 점령이 끝난 1512년 그는 새로운 미술후원지 로마로 관심을 돌렸다. 1513년 교황의 사촌인 줄리오 데 메디치의 요청으로 로마에 온 레오나르도는 바티칸에 머물렀다. 하지만 이곳에서 보낸 4년 간 어떤 결과물도 없었고 이로 인한 좌절감은 점점 심해졌다. 당시는 라파엘로와 미켈란젤로가 위대한 작품을 선보이던 때였다. 1517년 아마도 일종의 절망감에서 그는 이탈리아 미술가들을 통해 명망을 높이려던 프랑스 왕 프랑수아 1세의 제의를 받아들여 프랑스로 갔다. 그러나 이제 노년의 그에게는 앞으로 2년의 시간만이 남아 있었다. 거창하지만 거의 효용성 없는 지식의 무게뿐 아니라 그럼에도 더 이상 보여줄 것이 없다는 자각에 의해, 그리고 결국 명성은 그를 홀로 남겨둔 채

220 베르나르디노 루이니, 〈성모자〉

떠나고 승리는 젊은이들과 함께하는 세상이치에 의해, 그가 지치고 환멸을 느끼고 과도한 부담감을 지니고 있었다고 추측하는 것은 무리가 아닐 듯하다. 그에게서 가르침을 받았던 젊은이들은 이제 로마를 서로 할거하며, 각각의 개별 형식을 찾기 위해 끈기 있게 되물으며 일반론을 거부한 레오나르도와는 달리 종합화와 보편화라는 찬란한 언어를 구사했다.

　　레오나르도 다 빈치가 밀라노에 남긴 유산은 15세기 말 번성하던 기존 화파의 붕괴였다. 브라만테의 로마 시기 작품은 영향력이 크지만 수적으로는 적다. 그가 창조한 새로운 양식이 자극과 흥분을 불러온 것은 밀라노에서였다. 빈첸초 포파Vincenzo Foppa(1427 혹은 1430-1515 혹은 1516)는 레오나르도가 당도하기 전까지 밀라노 화단을 주도하던 화가였다. 그는 파도바 양식과 스콰르초네풍의 훈련을 받아 만테냐와 같은 배경을 가졌고 조반니 벨리니에 다소 기우는 경향을 보였는데(당시 북부 이탈리아에서 그렇지 않은 인물이 있을까?), 피렌체의 원근법, 다소 일반화된 형태, 부드러운 처리법을 구사하던 그의 소박한 지방색은 곧 자취를 감추고 만다. 1530년에 사망한 브라만티노Bramantino는 주로 밀라노에서 활동했고 1525

221 **레오나르도 다 빈치,**
〈기수 습작〉

년에 프란체스코 스포르차 2세의 화가로 임명되었다. 그의 이름에서 브라만테의 추종자라는 것을 짐작할 수 있으나 분야가 회화인지 건축인지는 불확실하다. 하지만 그의 작품으로 종종 거론되는 로마 유적 스케치북은 진작임이 꽤 확실하다. 그의 미술은 양감 표현과 엄격한 구성에서 거의 푸생을 연상시키는 독특한 면모를 선보인다. 레오나르도의 영향은 거의 파괴적인 힘을 발휘했다. 매력적인 키아로스쿠로, 부드럽게 모델링한 형태, 세심하기 그지없는 아련한 마무리는 열심히 무분별하게 모방되었으며 온화하고 신비한 미소는 추종자들에게서는 찌푸린 표정으로 변했다. 브라만티노와 포파의 접경 영역에서 출발하여 개인적인 만남에서가 아니라 작품의 엄청난 영향력을 통해 레오나르도의 영역 안에 끌려들어간 베르나르디노 루이니 Bernardino Luini(1481 혹은 1482년경-1532)만이 그 위험에서 살아남았다. 이는 밝고 경쾌한 색채와 독자적 시각을 대가로 한 것으로, 그의 작품은 자연주의와 온화하고 이상화된 삼가는 미소를 복합한 레오나르도를 희미하게나마 반영하며, 색채는 표면 작업이 지나친 레오나르도처럼 음울한 기운을 전한다.도220

245

222 **조르조네**, 〈카스텔프란코 성모〉

9

초기 고전주의

15세기 말 양식의 다양화를 보여주는 좋은 예로는 피에로 델라 프란체스카의 뒤를 잇는 두 인물을 들 수 있다. 언뜻 보기에, 시뇨렐리Luca Signorelli 와 페루지노는 서로 간에 그리고 피에로와는 공통점이 많지 않은 듯하다. 그러나 둘 다 15세기 중반 경에 태어났고 1460년대에 피에로 문하에서 작업했다고 한다. 이후 시뇨렐리는 멜로드라마풍의 강한 선적 양식을 발전시키는데, 윤곽선과 남성 누드의 극적 가능성에 대한 그의 집착은 미켈란젤로의 작품을 예고한다. 한편 페루지노는 라파엘로의 스승이자 1510년경 전성기 르네상스를 알리는 전조인 소위 초기 고전주의를 연 창시자이다.

시뇨렐리는 1440년 코르토나에서 태어났고 1470년에는 화가로 활동했다고 알려져 있다. 1474년에 제작된 몇 안 되는 단편에서는 피에로 델라 프란체스카의 영향이 확인된다. 하지만 그 직후 피렌체로 간 그는 곧 운동과 해부의 주술에 푹 빠져 안토니오 폴라이우올로와 베로키오의 표현적 윤곽선을 결합한 방식을 선보인다. 1480년대 초에는 바티칸 시스티나 예배당의 프레스코 중 한 점을 주문받은 듯하며, 이로부터 1523년 사망하기까지 양식적 변화는 거의 없다. 하지만 1505년경부터의 후기작에 나타나는 거친 색채와 반복되는 둔중함은 만년에 지역 작업장을 운영한 것과 관계있다. 그는 1508년경과 1513년 로마를 방문하여 미켈란젤로와 라파엘로의 작품을 접했으나 이와 겨룰 시도를 하지 않았다. 그의 화력에서 최정점을 이루는 대표작이자 15세기 말의 독특한 작품 중 하나는 1499년에서 1503년 사이에 그린 오르비에토 대성당 프레스코 연작이

다. 예배당 전체가 프레스코로 장식되었는데, 사방 벽면은 크기가 큰 연작 네 점, 제단 위 창문 옆은 크기가 다소 작은 작품들, 궁륭 및 입구 아치 주변은 또 다른 연작으로 구성되어 있다. 50년도 훨씬 전에 프라 안젤리코가 제단 바로 위 천장에 〈최후의 심판*Last Judgement*〉을 그렸으므로 연작의 주제는 어느 정도 정해져 있었다. 시뇨렐리는 세상의 종말을 거대하고 비관적으로 펼쳐 보였는데, 이는 분명 의뢰인을 만족시키는 매우 적절한 선택이었다.

1490년대 중부 이탈리아의 정치 상황은 평소 이상으로 혼란스러웠다. 특히 피렌체에서는 로렌초 데 메디치가 사망하고 후계자가 도시에서 추방되는 엄청난 사건이 뒤를 이었다. 사보나롤라의 종말론적 설교는 도시 전체의 이목을 집중시켰고 내전의 발발이 코앞으로 다가왔다. 사보나롤라는 교황에 반기를 들어 파문을 자초했고, 복잡하게 얽힌 이해관계 속에서 결국 사법적 살해를 당하게 된다. 이는 대부분 원한에 불타는 고소인들의 야만적 행위에서 비롯되었으며 그 자신이 의도적으로 순교의 길을 택한 때문이기도 했다. 그는 결코 피렌체인의 성향에 맞지 않는 신정神政체제를 피렌체에 세우고자 애썼다. 오늘날 읽어보면 과장된 복고주의로 보이지만, 그의 설교는 모든 이에게 공포로 다가왔다. 특히 사보나롤라는 계속 신의 노여움이 내릴 것이라고 질타했고, 그의 예언은 프랑스 침공으로 나타났다. 1494년 1차 프랑스 침공에서 모두가 놀랍게도 프랑스군은 인명살상 전투에 익숙하지 못한 전문용병대로 구성된 이탈리아군을 상대로 대승을 거두며 이탈리아 전역을 쑥대밭으로 만들었다. 프랑스군은 나폴리가 사태를 알아차리기도 전에 나폴리 영토에 들어설 정도로 빨리 진격했고 오히려 공급물자가 부족하여 오던 길을 다시 되돌아가며 싸워야 했다. 위대한 직업군인으로서의 이탈리아 장군의 명성은 돌이킬 수 없을 정도로 추락했으며, 프랑스와 같은 근대 중앙집권국가가 이탈리아의 느슨한 연방체제를 압도한다는 사실이 명확해졌다. 이탈리아 각 도시국가들은 서로서로 일시적인 동맹국의 신의를 믿지 않았다. 1499년 프랑스군은 철수했고 밀라노 공국을 수중에 넣었다. 레오나르도

와 브라만테가 도시를 떠난 것이 이때이다. 16세기 절반 동안 프랑스와 스페인은 이탈리아에서 패권을 다투었다. 이탈리아는 적어도 또 한 세기 동안 문화적으로 우위를 점했지만, 피렌체는 경제적 정치적으로 다시는 제 역량을 발휘하지 못했다. 하지만 언덕 꼭대기 외진 곳에 위치한 오르비에토는 1494년과 1499년 프랑스군이 로마로 진격하던 중 이 도시를 지나갔음에도 전쟁의 피해를 심하게 받지 않았다. 두 번의 구원 덕분에 프레스코 연작의 완성이 가능했다. 시뇨렐리가 묵시록에 따라 적그리스도의 도래와 세상의 종말에 수반하는 공포를 담고자 한 것은 의미심장한 선택이었다. 입구 위의 아치에는 수많은 장면이 전개되는데, 지진, 산 정상에서 해매는 배, 일식, 피로 변한 비는 여러 종말론 전설에서 세상의 마지막 단계에 나타나는 경고이다. 예배당에 들어서면 왼편과 오른편 벽에 두 점의 대작이 자리한다. 왼편에는 그럴듯한 기적을 행하는 적그리스도와 적그리스도에 유혹되는 군중 그리고 대천사에 의해 곤두박질당하는 적그리스도가 등장한다. 오른편에는 다음 단계인 육체의 부활이 나타나는데, 시체와 해골이 땅에서 기어 나오며 가족이 재회한다. 프라 안젤리코의 '그리스도의 심판' 바로 아래인 제단의 양 옆에는 전통적 주제인 축복받은 자와 저주받은 자를 볼 수 있다. 시뇨렐리의 상상력이 가장 잘 발휘된 것은 저주받은 자의 장면이다. 악마와 저주받은 자는 피렌체 화풍인 견고한 윤곽선으로 그려졌고 같은 주제를 다룬 이전의 예와는 전혀 다른 활기를 띤다.도216 그의 악마는 반은 인간이고 반은 동물 또는 곤충인 환상적인 피조물이 아니라 완전히 인간의 모습이다. 이들은 몸부림치는 불행한 희생자들을 기쁜 듯이 열정적으로 고문하는데, 이러한 일을 자행하는 것은 인간뿐이다. 소름끼치는 인간성은 색채로 인해 증대된다. 신체와 얼굴에 부패한 살을 나타내는 회색, 자주, 녹색 바림칠로 음영을 넣었기 때문이다. 시뇨렐리가 평소 사용하는 거칠고 거슬리는 색감은 평온한 주제에서와 달리 여기에서는 적절하다. 부활 장면은 15세기 3/4분기 피렌체 미술가들을 그토록 사로잡았던 경험적 해부와 레오나르도의 실로 깊이 있는 해부학 연구 사이의 차이점을 매혹적으로 설명한다. 왜

냐하면 망자의 떠오른 몸은 가공의 골격과 상상의 근육조직을 제시하기 때문이다. 하지만 시뇨렐리는 늘 해부학에 평균 이상의 관심을 갖고 있었다고 한다. 바사리조차 그가 "누드를 나타내는 진정한 방법"을 보여준다고 전하고 있다.

그는 미켈란젤로의 시스티나 예배당 천장화뿐 아니라 〈최후의 심판Last Judgement〉도 예견한다. 그러나 두 미술가의 차이는 단순히 미켈란젤로가 심오한 상상력과 높은 기술적 완성도를 보여준다는 데 있지 않다. 시뇨렐리의 인물은 사실 마사초로부터 이어져온 지식의 진보 전체를 종합하며, 카스타뇨나 도나텔로에게서 볼 수 있듯이 개개인이 힘차고 명료하다. 시뇨렐리 작품의 가장 큰 약점은 보티첼리나 필리피노의 예처럼 부분 부분이 서로 경쟁하며 온갖 자세의 다양한 인물들이 프레스코 화면 전체를 채우고 있어서 그 혼란 속에서 누가 중요한 인물이고 종속적인 인물인지 결정하기가 불가능하다는 데 있다.

단순명료한 서술을 지향하는 감성은 정확히 페루지노에게서 비롯한다. 그는 피에로 델라 프란체스카의 제자였으며, 같은 시기 시뇨렐리도 피에로 문하에 있었다. 페루지노는 페루자 근처에서 시뇨렐리와 거의 같은 시기에 태어났고, 같은 해인 1523년 사망했다. 그리고 시뇨렐리와 마찬가지로 최고 작품은 1495년과 1500년 사이에 제작되었다. 실제로 그는 1506년경 페루자로 은퇴했는데, 당시 그의 양식은 시대에 뒤진 것이어서 피렌체나 로마에서 더 이상 고용될 기회가 없었다. 페루지노 역시 시뇨렐리처럼 피에로의 작업장을 떠난 후 곧바로 피렌체에 간 듯하다. 1472년 피렌체 길드에 기록이 있기 때문이다. 1481년에 그는 바티칸 시스티나 예배당의 주요 프레스코화를 의뢰 받는다. 15세기 말 가장 중요한 의뢰작이자 가장 야심 찬 대규모 프로젝트인 시스티나 예배당 장식에는 당대 주요 화가들이 대거 고용되었고, 대부분이 피렌체인이었지만 페루지노, 핀투리키오Pinturicchio, 시뇨렐리 등도 참여했다. 이러한 위업을 임시로 불러들인 미술가들에게 전적으로 의존할 필요가 있었다는 것은 로마의 미술 상황이 30년 후와 전혀 달랐음을 시사한다. 이후 로마는 미술

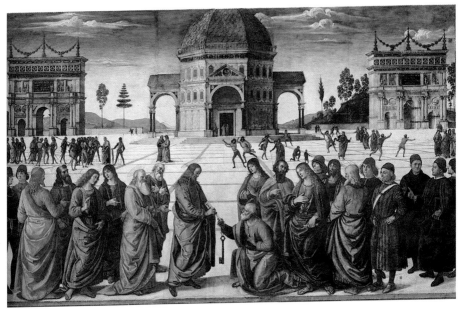

223 **페루지노,**〈성 베드로에게 천국의 열쇠를 건네는 그리스도〉

의 핵심적 중심지로 자리매김하며, 특히 로마와 교황은 중요한 후원자로 부상한다. 식스투스 4세의 마음에 든 페루지노는 역시 자신의 작품인 제 단화〈성모피승천〉(현재는 미켈란젤로의〈최후의 심판〉이 자리한다)의 옆 벽면에 한 쌍의 역사화와〈성 베드로에게 천국의 열쇠를 건네는 그리스도*The Charge to Peter*〉도223를 그렸다. 후자는 명료한 구성으로 예배당의 어느 작품 보다 주목을 끈다. 또한 건축적 요소가 단순한 장식적 부속물이 아니라 구성 전체에서 중요한 역할을 맡는다는 점에서도 그러하다. 배경의 교회 는 단순한 상징이 아니다. 이는 구성의 중심이다. 그림은 체계적으로 관 람자의 주의를 단일한 사건에 고정시킨다. 도로의 원근법, 명암 교차에 의한 중량감, 부속 인물과 군상의 위치, 배경의 개선문, 이 모두는 중앙 의 한 지점에 집중하도록 일조한다. 고요와 질서라는 특질은〈성 베르나 르두스의 환영*Vision of St Bernard*〉도203(필리피노의 동일한 주제의 작품도202와 비교 가능)과 뛰어난 프레스코〈십자가에 못 박힌 그리스도*Crucifixion*〉(피렌체의

산타 마리아 마달레나 데파치 성당)에서도 나타나는데, 후자는 사건의 사실적 재현이 아니라 명상의 주제, 즉 정적이 흐르는 고요한 풍경 속에서 사색하는 신비를 전한다. 하지만 이러한 두 예에서 그리고 그의 일부 성모상에서는 훨씬 분명하게 일종의 공허감, 특히 답답할 수도 있는 무위의 경건한 표정이 얼굴에 나타난다. 이는 15세기 말 피렌체 회화에서 질서의 복구를 위해 지불해야 했던 대가이다. 1496년경에서 1500년 사이에 페루자의 살라 델 캄비오에 그린 프레스코의 양식은 그의 단점뿐 아니라 장점을 가장 잘 보여주며(시뇨렐리의 오르비에토 프레스코와 정확히 동시대작이다), 또한 미술사에서 상당히 중요한 작품이기도 하다. 여기에서 17세의 라파엘로가 처음으로 프레스코 대작의 경험을 쌓은 것이 거의 확실하기 때문이다. 때로 페루지노의 두상이 어리석게 보이거나 구성이 빈약하다고 여겨진다면, 그가 시대흐름을 거슬렀다는 점을 염두에 두어야 한다. 그러나 페루지노가 장식성을 중심 요소가 아닌 부속 요소로 사용하지 않았다면, 단순하고 풍성한 실루엣으로 질서와 고요를 구축하지 않았다면, 인물의 비례와 균형을 살리기 위해 이상적이고 합리적인 건축 배경을 설정하지 않았다면, 바티칸 스탄자는 결코 지금과 같은 종류의 장식을 수용하지 못했을 것이다. 라파엘로가 페루지노의 이상화되고 절제된 형식을 거치는 대신 전적으로 피렌체식 훈련만을 받았다면 그의 사고 틀은 전혀 다르게 형성되었을 것이기 때문이다.

라파엘로가 페루지노의 작업장에서 프레스코를 배웠다 한다면, 미켈란젤로는 도메니코 기를란다이오의 작업장에서 프레스코의 기본을 다졌다. 기를란다이오는 1449년에 태어나 1494년에 사망했다. 하지만 비교적 짧은 생애임에도 바티칸의 시스티나 예배당에 한 점 그리고 피렌체의 여러 성당에 수많은 프레스코 대작을 남겼다. 미술가로서는 현재 높은 평가를 받고 있지 않지만 그의 작품은 사회사가에게 매우 귀중한 자료이다. 그는 프레스코 기술이 뛰어났으므로 따라서 미켈란젤로가 탄탄한 기초를 닦았다는 것을 짐작할 수 있다. 기를란다이오는 1481년 혹은 1482년 시스티나 예배당의 〈최초의 사도들의 소명 *Calling of the First Apostles*〉을

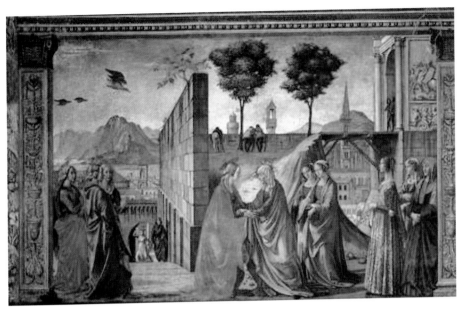

224 **기를란다이오**, 〈방문〉

주문 받았다. 하지만 중심주제는 프레스코 전체에서 볼 때 비교적 작은 부분을 차지하며, 대부분은 로마에 체류하던 피렌체 유명인사들의 멋진 전신 초상에 할애되어 있다. 1478년 피렌체에서는 실질적 지배자 메디치 가를 타도하기 위한 파치가㞐 음모가 발생했는데 이에 연루되었던 교황 식스투스 4세가 일종의 화합의 손길을 내밀고자 한 것이 분명 그 이유인 듯하다. 피렌체 주요 가문의 등장은 공식사과는 아니더라도 화해의 말로 해석할 수 있다. 어느 경우든 기를란다이오의 거의 모든 프레스코는 통상의 종교적 주제에 봉헌자와 가족, 친구의 초상을 담는 식으로 구성된다. 가장 유명한 예는 피렌체에 있는 산타 트리니타 성당의 사세티 가문 예배당과 산타 마리아 노벨라 성당 내진의 좀 더 큰 프레스코 연작에서 찾을 수 있다.도224 기를란다이오는 침착하고 다소 고식적인 양식을 선보이나, 그의 산문적인 접근법은 플랑드르의 영향에 개방적인 태도를 취했고 보티첼리 같은 화가를 자극했던 열광적 주정주의에 비교적 영향을 받

지 않았다. 사세티 예배당의 제단화 〈양치기들의 경배 *Adoration of the Shepherds*〉도225는 템페라 화가로서의 면모를 살펴볼 수 있는 좋은 예이다. 오른편의 양치기는 플랑드르 자연주의, 특히 1475년경 피렌체에 도착한 휘호 판 데르 후스의 거대한 세 폭 제단화가 미친 영향의 흔적을 분명히 보여준다. 후자는 경이로운 다양성과 유채기법의 범례로서, 수많은 피렌체 화가들이 부단히 겨루고자 애썼던 작품이다. 기를란다이오의 〈양치기들의 경배〉에서 양치기들은 플랑드르 자연주의와 심지어 휘호의 대제단화를 그대로 빌어 왔으며 바닥에 눕힌 벌거벗은 아기 그리스도는 훨씬 이전 작품인 프라 필리포의 후기작 〈탄생〉에 영향을 준 북부 유럽의 유형을 반영한다. 아기 침대 역할을 하는 고전적인 석관에는 다음과 같은 상상의 고전풍 비문이 적혀 있다. "나, 폼페이우스의 점술사 풀비우스는 예루살렘 근처에서 칼에 맞아 생을 달리한다. 예언하노니, 신은 내가 누운 이 석관을 사용하게 되리라." 산타 마리아 노벨라 성당 프레스코에 묘사된 고전적 부조처럼 석관과 배경의 개선문은 기를란다이오 역시 대부분의 동시대인들과 마찬가지로 고대세계라는 아이디어에 몰두했고, 피상적이긴 해도 이를 정확히 모방했음을 알려준다. 석관의 비문과 글자, 형태는 고전적이다. 15세기 말에는 이처럼 그리스도교 세계란 이교적인 고대로부터 자연스럽게 성장해온 것으로 여겨졌다.

기를란다이오는 유채에서 가능한 정교한 세부묘사에 매료된 것이 분명하지만 이 매체를 시도한 적은 없다. 15세기 이탈리아에서 플랑드르인에 비할 정도로 유채를 다룰 수 있던 소수의 화가 중 하나는 다소 낯선 인물인 안토넬로 다 메시나*Antonello da Messina*이다. 안토넬로는 로마 이남 출신으로서는 유일하게 중요한 미술가로 꼽히며, 베네치아에서 상당한 영향력을 가졌다. 그는 1430년 시칠리아에서 태어나 1479년 이곳에서 사망했다. 〈서재의 성 히에로니무스*St Jerome in his Study*〉(2쪽)와 같은 섬세한 유채 기술은 그가 플랑드르에서 훈련받았다는 것을 시사한다. 안토넬로는 얀 판 에이크의 제자로 언급되기도 한다. 그는 나폴리에서 플랑드르 회화를 접했으므로 이러한 견해는 더 이상 지지받지 못하지만, 어느 경우

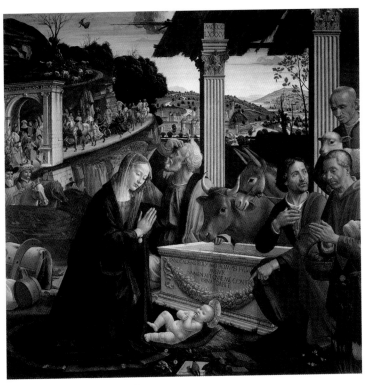

225 **기를란다이오**, 〈양치기들의 경배〉

든 그의 양식은 1441년 사망한 얀 판 에이크에 기초한다. 1450년경 젊은
시절의 안토넬로가 플랑드르에 갔다면 사후 급속히 영향력을 상실한 얀
판 에이크보다는 로허르 판 데르 베이던에게서 영향을 받았을 것이다.
제작시기를 알 수 있는 최초의 작품은 1465년의 〈구세주 그리스도*Salvator
Mundi*〉(런던)이다. 여기에서 그는 시칠리아 교회의 모자이크를 연상시키는
웅대한 디자인에 원숙한 유채기법을 선보인다. 여러 번의 지진으로 작품
다수가 파괴된 듯하여 초기작은 별로 남아 있지 않으므로, 그의 명성을
그대로 믿을 수밖에 없지만 1475년 베네치아에 간 이후 유명세를 누린
것은 틀림없는 사실이다. 1475-1476년 그는 이곳에서 산 카시아노 성당
을 위한 대제단화를 그렸다.도226 현재는 빈에 소장된 단편만이 알려져

226 **안토넬로 다 메시나**, 산 카시아노 제단화 중 〈성모자와 성인들〉

있는데, 모작을 통해 본래 모습을 재구성해볼 수 있다. 이는 1470년대 중반에 제작된 대제단화 세 점 가운데 하나이다. 세 작품 모두 예배당의 실제 공간이 그림 안까지 이어지도록 처리하는 새로운 아이디어를 전개하여, 인물들은 관람자의 현실세계 너머이자 현실세계의 연장인 상상의 공간에 등장한다. 제단화 유형은 '성스러운 대화'이다. 즉 성모자는 옥좌에 앉아 있고 성인들이 주변에 자리하며, 인물들 사이에는 일종의 정서적 유대감이 형성된다. 이러한 구상은 15세기 중반 이전 프라 안젤리코, 프라 필리포 리피, 도메니코 베네치아노에게서도 볼 수 있으므로 새롭지는 않다. 새로운 점은 관람자와의 훨씬 친밀한 관계이다. 만테냐의 작품, 예로 1459년의 산 체노비우스 제단화도110에서도 이 유형을 접할 수 있으나, 1470년대 중반의 세 제단화는 실제 예배당 공간이 그림 공간으로 이어지는 특징을 공유한다. 나머지 두 작품은 바로 피에로 델라 프란체스카의 브레라 제단화도106와 베네치아의 한 성당을 위한 조반니 벨리니의

227 **야코포 벨리니.** 〈성모자〉

작품이다 (상태가 나쁜 두 점의 모작으로만 알려져 있다). 제작년도를 알 수 있는
경우는 산 카시아노 제단화의 단편이 유일하므로 대작 세 점의 상호작용
을 확정짓는 것은 사실상 가능하지 않다. 안토넬로 다 메시나는 산 카시
아노 제단화를 제작하고 유채 초상화로 베네치아인의 마음을 사로잡고
나서, 1476년 시칠리아로 돌아와 3년 후 사망했다.

　　15세기 말 베네치아 회화는 상당 부분 만테냐와 안토넬로 다 메시나
의 작업을 융합하여 전개되었다. 이는 15세기 말 가장 중요한 화가이자
가장 전형적인 베네치아 화가인 조반니 벨리니의 관심과 육성의 결과였
다. 그의 아버지 야코포 벨리니는 1470년 혹은 1471년 사망할 때까지 베
네치아에서 작업장을 운영했다. 1400년경 태어난 그는 젠틸레 다 파브리
아노의 제자였고 피렌체에서 스승을 수행했는데 1423년 이곳 경찰보고
서에 이름이 남아 있다. 젠틸레의 그림을 작업장 마당에 내놓고 햇볕에
말리던 중 제멋대로인 피렌체 아이들이 돌을 던지자 스승을 위하는 일에
열심이던 야코포가 난투극을 벌였고 이들의 부모가 소송을 건 것이다.
야코포 벨리니가 배운 양식은 국제고딕이며, 몇 점 남아 있지 않은 그의
작품에서 이를 엿볼 수 있다.도227 하지만 가장 중요한 유작은 두 권의 스

257

228 **야코포 벨리니**, 〈빌라도 앞에 선 그리스도 드로잉〉

케치북으로, 아들 젠틸레에게 남겨져 현재까지 전해온다(한 권은 대영박물
관, 다른 한 권은 루브르에 소장). 피사넬로의 경우처럼 스케치북에는 드로잉
수백 점이 들어 있는데, 동화에 나올 법한 성과 반쯤은 상상인 고전적 기
념물을 매우 정교한 원근법으로 다루는 경향이 두드러지며 중요한 종교
적 주제는 배경 어딘가에 자리한다. 스케치북 드로잉은 그의 아들들이
이후 장대한 스케일로 발전시키는 발상의 실마리도 담겨 있다.도228, 229
특히 〈그리스도의 매장〉에서 '피에타' 유형이 그러한데, 궁극적으로 이는
도나텔로에게 의거한 듯하지만 스케치북의 각 드로잉에는 확실한 연기
가 없으므로 야코포의 기여로도 볼 수 있다. 야코포의 큰 아들 젠틸레는
1429년에 태어난 듯하며 젠틸레 다 파브리아노에게서 이름을 따왔을 것
이다. 가족이 운영하는 작업장에서 거의 평생을 보낸 젠틸레 벨리니는
1507년 사망했다. 1478년 술탄이 뛰어난 초상화가를 요청하자 베네치아
정부가 그를 콘스탄티노플로 파견한 것으로 미루어 초상화가로서의 명
성을 짐작할 수 있다. 그는 베네치아 역사 또는 베네치아 자선재단의 행
렬과 의식을 담은 연작을 주로 제작했다고 알려져 있다. 그의 작품은 대

229 **야코포 벨리니,** 〈매장 드로잉〉

부분 파괴되었으나, 그의 사후 동생 조반니가 완성한 〈알렉산드리아에서 설교하는 성 마가_St Mark preaching at Alexandria_〉를 포함한 현존 작품은 이러한 대작들이 베네치아에 남아 있는 예(한 점은 1496년에 제작)와 마찬가지로 대형 초상화와 베네치아 경관을 결합시킨 것임을 전해준다.도230 그 지형학적인 정확도는 베네치아인의 열렬한 애국심을 반영하며 250년 후 카날레토_Canaletto_와 구아르디_Francesco Guardi_의 경관을 예견한다.

　　1430년경 태어난 동생 조반니 벨리니는 장수하여 1516년에 사망했다. 그 역시 형 젠틸레처럼 부친이 사망할 때까지 가족의 사업을 도왔다. 누이인 니콜로시아는 1454년에 만테냐와 결혼했고, 파도바 고전주의의 엄격한 양식은 형제 모두에게 상당한 영향을 미쳤다. 이는 런던 국립미술관에 소장된 만테냐의 〈겟세마네 동산에서 고뇌하는 그리스도_Agony in the Garden_〉도213와 조반니 벨리니의 그림도212을 직접 비교해보면 알 수 있다. 하지만 여기에서조차 빛과 색채에 대한 관심, 부드럽게 완화된 거친 형태, 분위기 있는 풍경의 탄생을 보여주어, 그가 이미 만테냐로부터 멀어져 색채 위주의 감각적인 양식을 전개시키고 있음을 알 수 있다. 이는 곧

230 **젠틸레 벨리니**, 〈산 마르코 광장의 행렬〉

베네치아 미술의 특징으로, 사실상 그에 의해 창조되어 16세기 대가들에게로 전수된 것이다. 조르조네Giorgione, 티치아노Titian, 세바스티아노 델 피옴보Sebastiano del Piombo는 모두 그의 제자였고, 심지어 그의 작업장에서 교육받지 않은 미술가들조차 깊은 영향을 받을 정도로 그의 양식은 널리 퍼졌으며 그의 상상력은 독창적이고 폭이 넓다.

총독궁 역사화 작업은 벨리니가 공식직함을 받아 임했으므로 베네치아에서의 그의 확고한 입지를 전해준다. 하지만 이들 작품은 젠틸레 다 파브리아노와 피사넬로의 장식물과 더불어 화재로 소실되었고, 따라서 공화국과 선출된 통치자의 영광을 기리기 위한 이런 유형의 공적 미술에 대해서는 알 수 있는 바가 없다. 총독의 공식 초상화로는 1502년경의 〈총독 로레다노Doge Loredano〉도231를 비롯한 몇 점이 남아 있다. 이 밖의 초상화로는 아우크스부르크의 은행가 푸거처럼 국가에서 의뢰한 제단화에 등장하는 예 그리고 왕립컬렉션 소장의 섬세한 〈남자Man〉 등이 있다. 여기에서는 풍경을 배경으로 하여 3/4측면상 인물을 담은 플랑드르 유형, 좀 더 정확히 말하면 메믈링크의 유형에 대한 관심을 엿볼 수 있다. 하지만 가장 찬사를 받은 그림은 소품 예배화도214 또는 장엄한 제단화 연작의 성모자 군상으로, 이는 '성스러운 대화'의 새로운 형식 전개에 한 획을 긋는다. 중간 크기 성모상은 개인 봉헌자들 사이에서 엄청난 인기

260

231 **조반니 벨리니**, 〈총독 로레다노〉

를 누렸는데, 전적으로 미술가 자신이 작업한 것에서부터 그의 구상에
따라 작업장에서 반복하여 제작한 조악한 것에 이르기까지 수준이 천차
만별이다. 하지만 'OP. IOH. BELL'이라는 서명에는 차이가 없다. 이는
미술가가 직접 그렸다는 의미라기보다는 작업장의 상표라 할 수 있고 당
시에는 그렇게 이해되었을 것이다.

　　풍경을 배경으로 성모의 반신상과 종종 난간에 서 있는 아기 그리스
도의 전신상을 담은 벨리니의 성모화 유형은 그의 작업장에서 배운 많은
화가들이 경쟁적으로 수없이 그려댔는데, 이러한 상황은 그의 사후에도
오랫동안 지속되었다. 예로 카테나Vincenzo Catena, 바사이티Basaiti, 치마Giovanni
Battistta Cima, 몬타냐Bartolomeo Montagna, 그리고 비바리니Vivarini 작업장 출신의
주요 경쟁자들은 그의 영향을 분명히 보여주는 작품들을 제작했다. 수요
가 많은 이러한 예배화를 전문으로 하는 베네치아 작업장 화가들을 특별
히 '마돈니에리Madonnieri'라고 칭한다. 벨리니의 대작 '성스러운 대화' 제
단화 역시 베네치아와 북부 이탈리아 전역에서 이와 유사한 강한 반향을
불러왔다. 아마도 첫 예는 산 조반니 에 파올로 성당의 제단화일 것인데,
1867년 소실되어 모작만이 전해온다. 여기에서 시선을 즉시 사로잡는 것

232 **조반니 벨리니**. 산 조베 제단화 233 **조반니 벨리니**. 산 자카리아 제단화

은 관람자의 공간이 그림 안으로까지 이어지도록 암시하는 장치, 탁 트인 하늘을 보여주는 배경, 주변 성인들보다 훨씬 높은 위치에 둔 성모 옥좌, 옥좌 아래에서 노래를 부르는 매혹적인 아이 천사의 삽입이다. 이 그림과 안토넬로의 산 카시아노 제단화도226 중 어느 쪽이 먼저인지 또는 두 작품이 피에로의 브레라 제단화도106보다 앞서는지에 관한 문제는 해결하기 힘들다. 제작년도는 모작을 증거로 1480-1485년으로 추론한다.

연작에 속하는 다음 걸작은 산 조베 제단화이다.도232 같은 시기의 여타 작품과 비교해볼 때 제작년도는 1480-1485년일 가능성이 크다. 매우 높은 옥좌, 연이어지는 공간, 천사 음악가와 같은 요소는 동일하지만, 이 경우는 배경이 실내이고 강한 빛이 오른쪽에서 들어와 후진에 긴 그림자를 드리우며 산 조베와 성 세바스티아누스(둘 다 역병의 수호성인)의 누드 인물상을 고요한 광채로 감싼다. 1488년의 프라리 제단화도234는 상당히 소품이라는 점에서 산 조베 제단화와 이후의 산 자카리아 제단화와는 다르다(인물은 실물 크기의 절반 정도이다). 이는 만테냐의 산 체노비우스 제단화를 연상시킨다. 그림 테두리의 각주가 실내공간 디자인과 결합되

234 **조반니 벨리니**. 프라리 제단화

고 성인은 소위 다른 방에 자리하여 성모자와는 동떨어져 있기 때문이다. 1505년의 산 자카리아 제단화도233는 마지막 형식으로, 벨리니의 모든 실험을 총집결한다. 공간은 관람자의 세계와 이어지지만, 산 조베 제단화에서는 그림의 기단부에, 프라리 제단화에서는 성모의 발아래에 두었던 낮은 시점이 이제는 상당히 높아져 옥좌 대좌에 홀로 앉아 있는 천사 앞쪽 타일 마루의 공간이 상당히 깊어진다. 천사 음악가로 인해 인물의 배열은 거의 원호를 그린다. 깊숙한 후진의 벽감 안에 위치한 옥좌는 야외에 자리하는데 그 옆으로는 구름 낀 하늘과 나무가 보인다. 따라서 이는 산 조베 제단화의 실내 유형과 무라노 대성당의 바르바리고 총독 예배화에서 야외 로지아의 옥좌에 자리한 성모 간의 절충이다. 네 성인

은 자세에서 서로를 반영하며(바깥쪽 두 남성은 관람자의 세계를 마주하고 안쪽 두 여성은 옥좌를 향해 측면상을 취한다), 모두 물질적 세계에서 완전히 벗어난 표정을 짓고 있다. 성모는 앉아 기다리고, 어머니처럼 신중한 아기 그리스도는 머뭇거리듯 작은 동작을 취하고 서 있다. 심지어 천사 음악가는 자신이 연주하는 음악이 아니라 사라져가는 마지막 희미한 여운을 듣는 듯하다. 차갑고 영롱한 빛은 부드럽게 형태 위로 스쳐지나가고 고요한 광채로 이들을 물들인다. 전체가 완벽한 정적과 명상이다. 이는 노년의 그림이다. 평생 인내심을 갖고 연구하고 사색한 결실이다. 하지만 서두르지 않는 특질, 절박함의 결핍은 완벽한 이해와 소통을 전한다. 또한 어느 의미에서는 형식의 종결이다. 여기에서 성모는 여전히 아이와 함께하는 인간적인 어머니이지만 인간 이상의 존재라는 것을 알 수 있다. 그러나 외적 상황설정 때문은 아니다. 이는 신성神性에 대한 인문주의적 태도의 완벽한 구현이다. 신성의 분리나 불가침 대신 신성에 다가갈 수 있음이다. 이러한 사고의 전개는 주변의 성인보다 높게 자리하지 않고 그들 사이에 함께한 피에로의 성모에서부터 높은 옥좌와 고양된 존재감을 전하는 산 조베 제단화 또는 산 카시아노 제단화로의 변화에서 암시된다. 이후 1480년부터 이러한 흐름은 계속 가속화되어, 세기 전환기 이래 프라 바르톨로메오Fra Bartolomeo 같은 화가들에게서 성모는 영광의 존재로 나타나며 소박한 인간성은 천상의 비전으로 충만한 장엄함으로 완전히 대체된다. 1512년 라파엘로의 〈폴리뇨의 성모Madonna di Foligno〉는 이러한 유형에 일치하며 하나의 규준이 된다. 게다가 성모는 인간적 속성이 아닌 여러 다양한 부속물을 갖는다. 천상의 여왕이 되거나 또는 고상함, 여유로운 우아함, 자신의 역할에 대한 의도적인 의식, 아들 그리스도와 소통하는 범접할 수 없는 분위기 등 과장되지 않게 그러나 여전히 구별되는 존재로 발전한다. 벨리니는 역으로 제자들로부터 영향을 받기도 했는데, 자신이 시동을 건 움직임을 알아차리지 못할 정도로 지적 수용력이 왕성했다. 벨리니가 일찍이 런던의 〈겟세마네 동산에서 고뇌하는 그리스도〉도212에서 예견한 분위기 있는 풍경은 조르조네의 〈카스텔프랑코 성모〉

235 조르조네, 〈폭풍〉

236 조반니 벨리니,
〈신들의 연회〉

237 **조반니 벨리니**.
〈화장하는 여인〉

(1505-1507년경)의 배경 또는 그가 특히 추진력과 의미를 부여한 좀 더 세속적인 주제인 〈폭풍 *Tempest*〉도235이나 〈잠자는 베누스 *Sleeping Venus*〉도250에서 완전히 발전했고, 이는 다시 1510년 〈알베레티의 성모 *Madonna degli Alberetti*〉 같은 벨리니의 후기 성모예배화에 반영된다. 이러한 영향은 또한 '성스러운 대화' 형식에 변화를 가져오는데, 1513년의 〈성 히에로니무스와 성인들 *St Jerome and other Saints*〉은 조르조네에게서 영감을 받은 한층 새롭고 부드러운 처리법과 통일된 비전을 보여주기 때문이다. 이때는 조르조네가 사망하고 나서 이미 3년이 지난 시점이다. 조르조네의 타계로 노년의 벨리니는 가장 지도적인 위치에 서게 된다. 티치아노와의 경쟁관계나 그를 공직에서 물러나게 하려는 집요한 시도에도 불구하고, 벨리니는 세기 전환기 이후 새로운 조류에 발맞추기 위해 후기작에서도 양식과 아이디어를 발전시키는 역량을 발휘했기 때문이다. 1514년의 〈신들의 연회 *Feast of the Gods*〉도236는 새로운 유형의 신화화로, 농부로 꾸민 올림포스 신들은 부드럽고 애조 띤 에로티시즘의 분위기 속에서 천상의 야유회를 즐긴다. 한편 1515년 〈화장하는 여인 *Lady at her Toilet*〉도237의 누드 인물은 조르조네의 과묵하고 친밀한 시적 미술을 상기시킨다.

10

전성기 르네상스의 시작

앞서 이 책에서 언급한 전개과정을 거쳐 1500년 이후의 세대는 이탈리아 예술 전반이 찬란한 절정에 도달하는 순간을 맞이하는데, 이를 일반적으로 전성기 르네상스라고 부른다. 실제로 이 기간은 율리우스 2세(1503-1513)와 레오 10세(1513-1521)의 재위기와 일치하며, 우리가 '라 벨 에포크'로 회상하는 호시절이 1914년 8월에 끝나버리듯이 1527년 5월 신성 로마제국 군대가 자행한 로마 약탈로 종말을 고한다. 사실 미켈란젤로의 가장 위대한 걸작인 메디치 예배당, 〈최후의 심판〉, 〈론다니니 피에타*Rondanini Pietà*〉, 그리고 무엇보다도 성 베드로 대성당 계획안은 1527년 이후의 것이다. 이들 작품은 브라만테의 성 베드로 대성당을 위한 구상뿐 아니라 성 베드로 대성당의 〈피에타〉, 〈다윗*David*〉, 시스티나 천장화와 근본적으로 다르다는 것을 염두에 두어야 한다.

브라만테는 1514년, 레오나르도는 1519년, 라파엘로는 1520년에 사망했고 이와 더불어 르네상스는 역사의 장으로 들어선다. 이는 조반니 벨리니, 피에로 델라 프란체스카, 심지어 조르조네를 미켈란젤로, 틴토레토*Tintoretto*와 가르는 분수령을 이룬다. 아마 경계를 넘은 인물은 티치아노뿐일 것이다. 그는 초년에는 조반니 벨리니, 만년에는 엘 그레코*El Greco*에 가깝다.

전성기 르네상스의 핵심적 특징으로는 조화, 균제, 그리고 무엇보다도 새로운 이상을 구현하기 위한 고전고대의 이해와 부활이 종종 언급된다. 남아 있는 가장 위대한 기념비 중 하나는 1502년 브라만테가 설계한 로마의 산 피에트로 인 몬토리오 교회 중정의 소신전 템피에토이다.도238

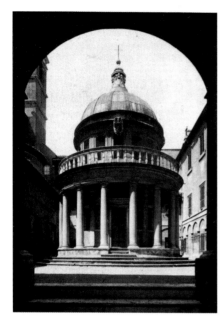

238 브라만테. 〈템피에토〉

이 건물은 몬스 아우레우스의 성 베드로 순교지를 기리기 위한 것으로, 특정 성지를 기념하기 위해 건립되던 초기 그리스도교 시대의 원형 교회 형식을 재해석하고 있다. 디자인은 더 이상 단순할 수 없지만(원형 신전을 원형 열주랑이 에워싼다), 구성요소간의 조화가 낳는 신비로운 효과 및 균제미에서 완벽을 선보인다. 이 모두는 순수한 고전적 비례에 의거한 것이다.

　극히 복잡한 선묘로 표현된 보티첼리의 우의화에서 라파엘로의 단순하고 장엄한 바티칸 궁 스탄자로의 전개과정은 결코 쉽지 않았다. 당대인들에게 이전 세대의 양식적 업적은 대부분 폐기되어야 할 것으로 간주된 듯하다. 고요하고 정적인 인물을 묘사하려는 신세대 화가에게 안토니오 폴라이우올로의 정력적인 움직임과 해부학 연구 또는 보티첼리의 우아한 리듬이 무슨 의미가 있겠는가? 페루지노는 말년에 시대에 뒤떨어졌다고 조롱받았고 사실 그러했다. 하지만 그럼에도 불구하고 시뇨렐리의 고통에 시달리는 누드상이 미켈란젤로풍의 복잡한 후기 매너리즘을 지시하듯, '초기 고전주의' 형식은 라파엘로의 현혹적인 단순한 구성으로 나아가는 길을 마련하는 데 필요한 것이었다.

239 **라파엘로**, 〈성모피승천과 성모대관〉

　　라파엘로의 발전과정은 명료하다. 그는 1483년 우르비노에서 태어났고 페루지노 문하에서 훈련 받았다. 17세에 그는 젊은 화가들 가운데 가장 전도유망한 인물로 두각을 나타냈는데, 20세경에 그린 바티칸의 〈성모피승천과 성모대관*Assumption and Coronation of the Virgin*〉도239과 런던 국립미술관의 〈십자가에 못 박힌 그리스도〉 같은 작품에서는 페루지노의 영향이 상당히 엿보인다. 곧이어 피렌체로 간 그는 지방에서 수학한 데서 비롯된 부족한 점을 깨닫고는 레오나르도와 미켈란젤로를 연구하기 시작했다. 초상화 〈마달레나 도니*Maddalena Doni*〉도243는 대부분 레오나르도의 〈모나리자〉에 의거하며, 〈성모와 검은 방울새(카르델리노의 성모)*Madonna with the Goldfinch (Madonna del Cardellino)*〉도240는 레오나르도의 〈성모자와 성 안나〉의 카툰도218에 기초한 구성연작 중 하나이다. 〈그란두카의 성모*Madonna del Granduca*〉도241는 단순하고 어두운 배경에 대한 실험을 보여주는데, 이는 레오나르도가 구성의 단순성뿐 아니라 부조적 효과를 살리기 위해 사용한 것이다. 이러한 모든 작품에서는 탄탄한 소묘력, 즉 윤곽선이 페루지노의 상상 범위를 넘어서는 효과를 가능하게 한다는 자각이 전달되는데,

240 **라파엘로**, 〈성모와 검은 방울새(카르델리노의 성모)〉

241 **라파엘로**, 〈그란두카의 성모〉

242 **라파엘로**, 〈발다사레 카스틸리오네〉

243 **라파엘로**, 〈마달레나 도니〉

244 **프라 바르톨로메오,**
〈성 베르나르두스의 환영〉

이는 바로 시청사의 전쟁화를 위한 카툰(현재 망실)에서 찬탄할 만한 기량을 선보인 미켈란젤로 덕분이다. 라파엘로는 누구에게나 배움을 구했다. 프라 바르톨로메오도 예외가 아니었다. 프라 바르톨로메오는 1474년에 태어난 듯하며 따라서 미켈란젤로보다 한 살 위이지만, 당시 그와 라파엘로 사이에는 미켈란젤로와 라파엘로를 가르는 뚜렷한 기술 차이가 없다. 어느 경우든 프라 바르톨로메오의 〈성 베르나르두스의 환영〉도244은 특히 필리피노 리피 그리고 심지어 페루지노가 동일한 주제를 다룬 작례와 비교할 때, 라파엘로가 배울 점이 많이 있었다. 프라 바르톨로메오의 그림에는 왼편의 초자연적 영령과 오른편의 살아 있는 인물 간에 구분이 분명하고, 성모는 이 주제를 다룬 15세기 작품에서 그러하듯 방으로 걸어 들어오는 대신 공중에 떠 있다. 뵐플린의 다음과 같은 서술은 적절하다. "환영은 예기치 않은 방식으로 묘사된다. 필리피노의 그림에서는 온화하고 수줍은 여성이 책상 쪽으로 다가와 독실한 신자의 책 위에 손을 올려놓는다. 이와 달리 여기에서는 초자연적 영령이 근엄한 큰 외투를 펄럭이며 위로부터 곧장 내려오고 두려움과 존경심이 가득한 한 무리 천사가 바짝 다가서서 수행한다. 필리피노의 경우 성모를 수행하는 이는 수줍음과 호기심을 반쯤 드러낸 소녀이다. 반면 프라 바르톨로메오는 관

245 **라파엘로,** 〈성체논의〉

람자가 미소 짓기를 원한 것이 아니라 동요하고 헌신하기를 원한다……
성인은 경건함과 경탄으로 기적을 받아들인다. 그림은 섬세하게 묘사되
어, 이와 비교하면 필리피노는 진부하고 심지어 페루지노(뮌헨 소장)는 무
심해 보인다. 옷자락이 끌리는 묵직한 흰 승복은 위엄 있는 새로운 선묘
를 선보이며 성 베르나르두스 뒤편의 두 성인은 감정적 분위기에 일조한
다(H. 뵐플린, 『고전미술 *Classic Art*』)."

　　1508년경 로마에 간 라파엘로는 자신의 천재성을 꽃피울 기회가 될
대작을 의뢰받는다. 당시 지방 출신에 경험도 없는 26세 청년에게, 미켈
란젤로가 막 착수한 시스티나 예배당 천장화 프로젝트에 버금가는 바티
칸 스탄차 장식이 맡겨진 것이다. 대개 잘못된 제목으로 알고 있는 〈성체
논의 *Dispute concerning the Blessed Sacrament*〉도245는 1599년에 착수한 듯한데, 특히
견고한 구름 위에 앉은 목조상 같은 성인들에서는 여전히 페루지노와 프
라 바르톨로메오의 반영이 뚜렷이 나타난다. 그럼에도 불구하고 제단의
성체현시대聖體顯示臺가 놓인 그림 중앙으로 시선을 인도하기 위한 지상

인물의 군집화는 완벽한 기술을 선보이는 다음 작품인 프레스코 〈아테네 학당 School of Athens〉을 예고한다. 〈아테네 학당〉은 이 책의 범위를 넘어선다. 초상화 〈발다사레 카스틸리오네 Baldassare Castilglione〉도242(『궁정인 The Courtier』의 저자. 영국신사의 개념이 여기서 비롯된다)는 라파엘로의 후기 목표와 이상을 전한다. 10여 년 전의 〈마달레나 도니〉도243와 비교해보면 그의 성장 속도를 알 수 있다.

미켈란젤로는 라파엘로에 비하면 우수한 학생이 아니다. 그는 누구에게도 그 무엇도 배우지 않았다고 주장한다. 사실 기를란다이오 작업장의 도제생활은 생존해 있는 뛰어난 프레스코 대가로부터 직접 기술을 배울 기회였던 데에 불과했다. 그는 자신을 조각가로 생각했고, 화가로서 활동해야 하는 데 대한 항의로 서신에 종종 '조각가 미켈란젤로'라고 서명했다. 그리고 그에게 명성을 안겨준 작품은 1500년 직후 제작된 성 베드로 대성당의 〈피에타〉와 피렌체의 〈다윗〉이다.

15세기가 끝날 무렵 그는 로마에서 〈피에타〉도247를 조각했다. 당시 미켈란젤로는 초기 후원자였던 메디치가의 추방과 사보나롤라 치하의 전제적인 신정정치 출현으로 피렌체 정세가 불안해지자 1496년 로마로 피신해 있었다. 문제는 여성의 무릎 위에 성인남성이 누워 있는 어색한 형태를 거대한 단독 군상으로 조각하는 것이었다. 그는 자세를 현명하게 조정하여, 성모의 손동작이 슬픔을 표현하기보다는 그리스도의 몸을 드러내도록 했다. 동시에 크기의 불균형이 두드러지지 않는 방식으로 두 인물을 연결시켰다. 군상은 마무리가 매우 완벽하며 그의 작품에서 다시는 볼 수 없는 부드러운 감성을 전한다. 데시데리오파와 미노파 등 15세기 후기 조각가들이 추구하고자 한 바가 모두 여기에서 최정점에 이른다. 1504년에 완성된 실물 크기 이상의 〈다윗〉도246에서 알 수 있듯이, 이후 그는 도나텔로와 야코포 델라 퀘르차의 영웅적 이상으로 돌아간다. 보이지 않는 적을 향해 자신만만하게 승리를 장담하는 자부심 넘치는 이 마른 청년은 언제나 피렌체인의 이상형과도 같았다. 그는 분명 마사초, 도나텔로, 카스타뇨에서부터 시작해서 폴라이우올로의 무사로 이어지는

273

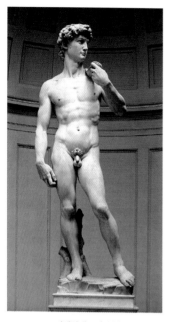

246 **미켈란젤로**, 〈다윗〉 247 **미켈란젤로**, 〈피에타〉

순수혈통의 15세기 피렌체 미술이 낳은 이상적 창조물이다. 이러한 관점에서 볼 때 피렌체의 15세기를 마감하고 로마의 전성기 르네상스를 기대하는 전형적인 작품이 남성 누드라는 것은 놀랄 일이 아니다. 곧 벌어질 결전으로 긴장된 근육은 피부 아래로 감춰져, 관람자는 단지 완벽하고 평온한 자부심의 존재만을 느낀다. 도나텔로의 작품에서도 전해지는 인간의 비극적 숙명은 미켈란젤로의 경우 아직은 드러나지 않으나, 이는 그의 긴 생애 대부분 지속되는 바이다. 하지만 1504년에 그것은 먼 미래의 일이었다.

　〈다윗〉과 동시대작인 〈성가족(도니 톤도) Holy Family (Doni Tondo)〉도248에서는 그가 윤곽 중심의 조각적 조형을 기초로 하여 움직임과 표현적인 선묘를 강조하면서 추후 채색으로 나아갔음을 엿볼 수 있다. 관람자는 탁월한 콘트라포스토에서 즐거움을 느끼며, 성모의 왼팔이 어색한 자세라는 것도 잊어버린다. 성모는 아기 그리스도 쪽으로 몸을 돌리는 합리적인 자세 대신 왼팔을 어깨 너머로 내뻗고 있다.

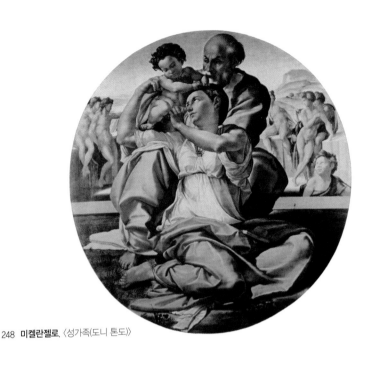

248 **미켈란젤로,** 〈성가족(도니 톤도)〉

　　몇 년 후인 1508년 미켈란젤로는 바티칸의 시스티나 예배당에서 거대한 프로젝트에 착수한다. 결국 수년간 드러누운 채 작업하게 된 그는 신플라톤주의적 이미지로 창세기를 해석하여 로고스에 대한 상상을 제단 위에 풀어놓는다. 태초에 하느님은 빛과 어둠을 분리하고 무에서 유를 창조하기 전 이데아를 창조한다. (사제는 미사를 드리면서, 몇 번 시선을 위로 하여 하늘을 향해 기도한다. "오소서, 성화하는 이여. 전지전능하신 영원의 하나님. 이 희생을 축복합니다." 미켈란젤로의 내면에서도 이러한 기도문이 울렸을 것이다.) 미켈란젤로는 그 시점으로 돌아가서, 대홍수와 인간창조라는 간략한 전승 이야기를 단순하고 인간적인 언어로써 전개해 간다. 〈아담의 창조 *Creation of Adam*〉도249는 너무 유명해서, 미켈란젤로의 동시대인들처럼 하느님이 인간에게 준 생명의 불꽃을 참신한 시각으로 살펴보기란 거의 불가능하다. "하느님은 당신의 모습대로 인간을 창조했다…… 그리고 얼굴에 입김을 불어넣으니 살아 숨 쉬는 인간이 되었다."

　　20년 전이라면, 그리스 신과 같은 그토록 완벽한 모습으로 인간 형

상을 창조할 높은 기량을 누구도 갖추지 못했을 것이다. 그리고 누구도 그토록 대담하고 단순하게 장면을 구상할 수 없었을 것이다. 대지는 아담 뒤편에 간단히 지시만 되어 있고 모든 것은 마치 팔에 전기충격을 가해야 움직일 것 같은 아담의 머뭇거리는 축 늘어진 신체 표현에 집중된다. 이처럼 몸짓과 표정의 언어로 심리적 상황을 묘사하고자 한 작품은 레오나르도의 〈최후의 만찬〉도215뿐이다. 20년 후 미켈란젤로를 모방한 이들은 하나같이 장면에 과도한 에너지와 힘을 쏟아 넣었고, 따라서 숭고함은 구상에서 자취를 감추게 된다.

기교에 경도된 매너리즘 미술은 미켈란젤로라는 동인 없이는 생각조차 할 수 없다. 바사리는 다음과 같이 분명히 증언한다. "예배당의 마지막 인물인 두려움을 불러일으키는 위엄에 찬 요나를 보고서 말문을 잃은 채 찬탄하지 않을 이가 있을까. 예술의 위력은 막강하여, 실제로는 튀어나온 궁륭의 굴곡면이 몸을 뒤로 젖힌 인물상의 등장에 의해 평평해 보인다. 굴곡면은 명암법과 소묘력에 패배한 채 사라진 걸까. 아, 진정 행복한 시대! 아, 복 받은 미술가들! 그토록 월등하고 특별한 한 미술가에 의해 지금 시대는 광명으로 새로이 눈을 뜨고 모든 난관을 해결하는 법을 배웠다고 하겠다…… 참으로 다행이 아닐 수 없다. 모든 면에서 미켈란젤로의 발자취를 따라야 할 것이다." 이에 비하면 경제, 정치, 종교는 부차적인 고려대상일 뿐이다.

베네치아에 대해서도 언급하는 것이 공정할 것이다. 1508년 반反베네치아를 기치로 신성동맹이 결성되기도 했으나, 베네치아는 16세기 중반 이탈리아 도시국가 중 유일하게 번영을 구가하며 독립을 유지했다. 이곳은 이탈리아의 다른 지역과 달리 경제적 정치적 요인에 크게 좌우되지 않았고, 티치아노는 로마, 피렌체, 파르마에서 전개된 매너리즘의 흥망과는 무관하게 찬란한 영광을 누렸다. 그는 조반니 벨리니와 조르조네가 닦아놓은 길을 따라 나아갔다. 조르조네의 〈카스텔프란코 성모 Castelfranco Madonna〉도222는 조반니 벨리니의 대제단화 유형을 차용한 것이긴 하지만 훨씬 풍부하고 깊이 있는 색채효과를 선보인다. 조르조네는 유채

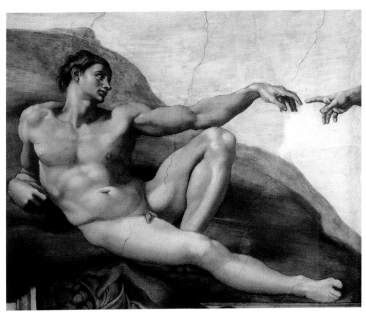

249 **미켈란젤로**, 〈아담의 창조〉(세부)

의 풍부하고 섬세한 특징을 살려 전적으로 새로운 아이디어를 탐구하고 실험했다. 또한 〈폭풍〉도235과 같은 그림처럼 새로운 유형을 개발하여 베네치아와 여타 지역의 초기 풍경화 사이에 결정적인 획을 그었다. 이 불가사의한 그림의 주제에 대해서는 아직 만족스러운 설명이 제시되지 않았다. 주제는 없을지도 모른다. 15세기 화가나 후원자는 단순하게 생각했을 것이다. 사실상 화가가 표현한 것은 분위기, 자연 현상에 대한 시정 어린 반응이다.

그림의 내용이 점차 복잡해지는 경향은 후원자가 비종교적인 그림을 주문하면서부터이다. 상당수의 초기 신화화는 양립되는 두 세계의 합일이라는 15세기 인문주의의 특징을 반영한다. 보티첼리의 모호하면서도 이해하기 쉬운 〈봄의 우의(프리마베라)〉도1가 첫눈에 보이는 대로 결코 단순한 이교적 신화가 아니듯이, 현존하지 않는 폴라이우올로의 〈헤라클레스Hercules〉(1460)는 그리스도교 미덕인 용기의 전형으로 해석할 수 있고

277

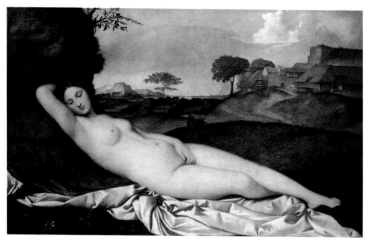

250 **조르조네와 티치아노**, 〈잠자는 베누스〉

역시 폴라이우올로의 〈아폴론과 다프네*Apollo and Daphne*〉의 신화는 그리스
도교적 의미를 함축한 우의의 예로 간주된다. 하지만 이러한 그림은 모
두 궁극적으로 설명 가능한 내용을 담고 있다. 미술을 미술 자체로 향유
하고 미술가에게 완전한 자유를 허용하는 미술품 감식가란 15세기의 화
가와 후원자 모두에게 낯설었을 것이다. 조르조네와 티치아노는 주제뿐
아니라 아름다움의 전개과정인 그림 그 자체를 감상할 수 있는 교양 있
는 소수 계층을 위해 그림을 그리기 시작했다. 미술애호가이나 미술을
반₩실용품으로 여겼던 이전의 후원자들은 성모상이나 수호성인상을 구
입했는데, 15세기 거의 전반에 걸쳐 식자층이란 성직자나 학자를 지칭했
고 예외적으로 메디치가와 곤차가가 같은 후원자만이 좀 더 폭넓은 영역
의 지식을 아울렀기 때문이다. 교육을 라틴 및 그리스 문학에 대한 지식,
즉 인문주의와 동일시하는 세속적 학문의 부상은 〈폭풍〉이나 〈잠자는 베
누스〉도250와 같은 그림의 수요를 가져왔다. 후자는 1510년 조르조네의
때 이른 요절로 미완성으로 남았으나 티치아노가 완성했다. 이 작품과
더불어 이제 미술의 새 시대가 도래하게 된다.

미술가 및 도판 목록

인명은 가나다순이며, 고딕체 숫자는 도판 번호다.

참고문헌

『세계미술백과사전*Encyclopedia Universale dell'Arte*』(로마와 피렌체, 1958-1967, 전 15권)은 항목별로 폭넓게 참고문헌을 소개하고 있다. 리촐리Rizzoli에서 출간한 『L'Opera completa di……』의 제1권 『고전미술*Classical dell'Arte*』에서는 이 책에 언급된 미술가 대부분을 다루고 있다.

찾아보기

옮긴이의 말

이 책은 근대 유럽의 개막을 알리는 15세기, 흔히 이상적인 미의 진수로 꼽히는 전성기 르네상스 미술에 다다르기까지의 형성기를 대상으로 하고 있다. 때는 내세에서 지상의 현세로 시선을 돌린 미술가들이 자연과 고대를 모본으로 삼아 박진감과 생동감 넘치는 미술양식을 고심하고 모색하며 비약적 발전을 이룩하는 시기이다.

초기 르네상스의 기틀을 마련한 곳은 제2의 고대 로마를 꿈꾼 피렌체이다. 이곳 피렌체에서는 상공업과 금융업을 통해 쌓은 부를 바탕으로 신을 찬미하고 국가의 자긍심을 키우며 개인의 공명심을 만족시키기 위한 대규모 미술프로젝트의 후원이 아낌없이 이루어졌고, 회화의 마사초, 조각의 도나텔로, 건축의 브루넬레스키를 선두로 하여 기라성 같은 미술가들이 연이어 등장했다. 고대 건축원리의 부활, 인간과 사물에 대한 철저한 사실주의 추구, 선원근법에 기초한 환영적 공간 연출 같은 성과는 곧 이탈리아의 제 도시국가를 비롯해 유럽 각지로 전파되면서 다채로운 미술을 낳는다. 특히 동방무역을 독점하며 안정과 번영을 구가한 베네치아는 선적 조형 중심의 이지적인 피렌체의 뒤를 이어, 빛과 색채 중심의 서정성을 통해 16세기에는 교황국 로마와 더불어 전성기 르네상스의 중심지로 자리 잡는다. 한편 알프스 이북인 북부유럽 르네상스 미술은 있는 그대로의 일상과 자연에 대한 애정을 미시적으로 전하는 또 다른 미감으로 풍성한 결실을 맺는데, 그중 플랑드르 지방은 특유의 충실한 관찰과 세밀한 묘사를 통해 이탈리아와 나란히 주도권을 주고받으며 영향력을 발휘한다.

염두에 두어야 할 점은 미술가들의 자의식이다. 여전히 엄격한 길드 조직에 소속되어 도제생활을 거친 후 후원자의 주문에 따라 작업해야 했

지만, 이제 이들은 무명의 장인이 아니라 자화상을 남기고 미술이론에 매진하는 예술가로서의 존재를 지향한다. 그리고 미술은 단순히 손기술이 아니라 광학, 수학, 해부학 등을 통해 인간적이고 세속적인 시각을 통해 세상을 파악하고 표현해 내는 자부심의 산물에 이른다. 바야흐로 눈을 통해 지성은 배움을 얻고 감성은 충족되는 시각미술의 황금시대가 도래한 것이다.